李小龍技擊法

李小龍技擊法

李小龍 水戶上原 著

鍾海明 徐海潮 譯

商務印書館

本書中文繁簡體出版由商務印書館 (香港) 有限公司和後浪出版諮詢 (北京) 有限責任公司合作策劃。

李小龍技擊法

作　　者：李小龍 水戶上原

譯　　者：鍾海明 徐海潮

責任編輯：張宇程

封面設計：張毅

出　　版：商務印書館 (香港) 有限公司
　　　　　香港筲箕灣耀興道 3 號東滙廣場 8 樓
　　　　　http://www.commercialpress.com.hk

發　　行：香港聯合書刊物流有限公司
　　　　　香港新界大埔汀麗路 36 號中華商務印刷大廈 3 字樓

印　　刷：美雅印刷製本有限公司
　　　　　九龍觀塘榮業街 6 號海濱工業大廈 4 樓 A 室

版　　次：2020 年 9 月第 5 次印刷
　　　　　© 2013 商務印書館 (香港) 有限公司
　　　　　ISBN 978 962 07 3426 7
　　　　　Printed in Hong Kong

前　言

對於《李小龍技擊法》，李小龍最初的想法是將之寫成一本截拳道專著，並限量發行（不超過 200 冊）。他還為此拍攝了照片。這些照片於 1967 年下半年拍攝，那時我父親已提出了"截拳道"這一術語。然而，在圖片拍攝完成後，他改變了出版這本截拳道專著的想法。到了 1972 年和 1973 年，我父親開始對這些照片進行排序並為之增寫說明，所以很可能他那時又重新考慮了這個計劃。

對於這本書，李小龍希望所展示的動作盡可能地接近真實，這也是為甚麼他要尋找一位攝影師來幫助他把瞬間的動作拍攝下來的原因。很多鏡頭他用了高速攝影機去捕捉。那些在李小龍武館裏的照片都是在兩天內拍攝完成的。其他鏡頭則是在李小龍房子前、後院以及《黑帶》雜誌辦公室外面完成的。

為確保動作看起來真實，我父親堅持在擊打時要做到實打實地接觸，但是他不敢使用全部力量，因為他不希望傷害到任何人。不過他仍固執的要讓這些動作看上去盡可能真實。黃錦銘（Ted Wong）曾回憶過這樣一個情景：當時他要承受李小龍的一記踢擊，專門找來劍道的護胸穿上，可是李小龍仍擔心防護不夠。於是，黃錦銘又撕了不少硬紙箱，將這些碎片與類似填充物一併塞到自己衣服裏，以保護自己的身體。然而，即便如此，那天結束後他身上還是青一塊紫一塊的，這些鏡頭至今仍是他非常美好的回憶。

沒有丹‧伊魯山度（Dan Inosanto）、黃錦銘、喬‧伯德納（Joe Bodner）、奧利弗‧龐（Oliver Pang）、水戶上原（Mito Uyehara）、琳達‧李（Linda Lee）等人的幫助，當然，還有李小龍，這本關於李小龍技擊方法的書將永遠不可能問世。非常感謝《黑帶》雜誌、Rainbow 出版公司、Ohara 出版公司和 Active Interest Media 的幫助以及他們對李小龍書籍與傳奇一如既往

的支持。特別感謝黃錦銘在書籍更新修訂方面所提供的幫助。我們希望你喜愛這本全新完整版的《李小龍技擊法》。

李香凝（Shannon Lee）

2008 年

序

本書寫於 1966 年，書中的大部分圖片是 1967 年時拍攝的。出版這本書，是李小龍的生前宿願。但是，當他聽說武術界有人利用他的名聲來抬高他們自己時，就決定不出版此書了。那時常常聽到這樣的言談："我教過李小龍武術"，或是"李小龍教過我截拳道"。其實，李小龍從未見過或根本不認識這些人。

李小龍不願意讓人們盜用他的名義，來抬高他們自己或他們開辦的武術學校。他更不願意他們用這種方法去吸引學生，特別是年輕人。

但是李小龍死後，他的遺孀琳達感到李小龍在武術方面作出了極大的貢獻，如果讓李小龍的武術知識也隨他一起消失，那將是一個巨大的損失。雖然此書不能代替實際的教學和李小龍曾擁有的全部武術知識，但還是能夠幫助武術家們在訓練中提高技擊技巧的。

李小龍始終相信所有勤奮訓練的搏擊運動員，不論他們從事於柔道、空手道還是其他功夫，其最終目的就是要在應付任何意外的情況時保護自己。

為達到這一目的，就必須認真地進行訓練，別無他法。"你必須集中全力踢打沙袋。"李小龍常常這樣說："進行訓練時如果沒有實戰觀念的話，那麼只是欺騙自己。當踢打沙袋時，你必須想像實際上是在同對手真實較量，集中百分之百的力量去踢打，這是取得成功的唯一方法。"

如果你沒有讀過李小龍的《截拳道之道》（Ohara 出版公司出版）一書的話，不妨一讀，那本書可作為對本書的補充。從這兩部書中談到的知識，將會讓你一窺李小龍武道藝術的全豹。

水戶上原

目錄

第二部分

技法訓練

第三部分

實戰技術

第四部分

自衛術

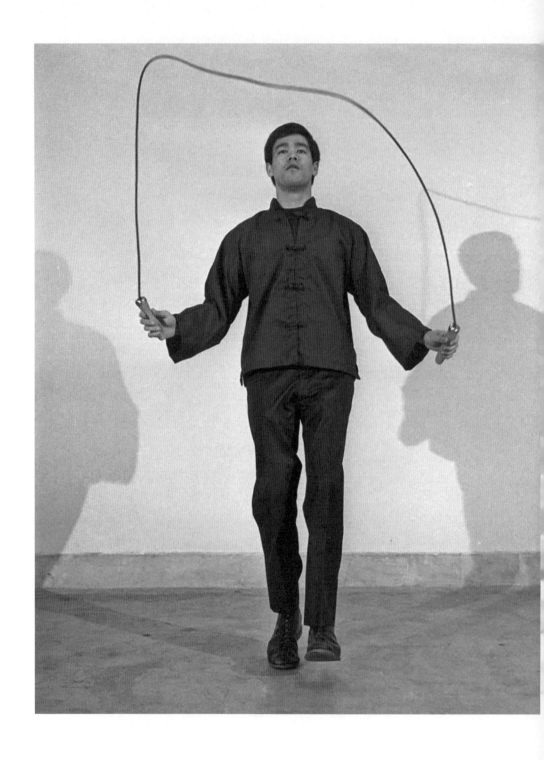

第一部分
基本功訓練

第 一 章

搏擊者練習

第一章　搏擊者練習

有氧訓練

搏擊運動員最容易忽視的訓練之一，就是身體素質的訓練。他們往往花過多的時間增強技巧和技術，而在身體素質方面卻訓練得極少。

當然，搏擊中的技巧是重要的，但是這種技巧的發揮正是依賴整體的身體條件。實際上若要在實戰中獲得成功，這兩個方面都是必不可少的。訓練是鍛煉心智、增強體力和提高耐力的手段，也就是説，訓練的目的是為了強壯身體，避開讓身體素質退化或令身體受傷的活動或物質。

李小龍是典型的健壯型體格。他每天堅持訓練，飲食適量。雖然也喝茶，但他從不喝咖啡，通常只喝牛奶。他生活嚴謹且有規律，從不讓工作干擾訓練。即使到印度為電影拍攝取景，他也隨身攜帶一雙跑步鞋。

李小龍的日常訓練包括有氧運動及實戰技巧的鍛煉。為了避免單調，他竭力使訓練多樣化。他最喜歡每天在 24~25 分鐘內跑完 6.4 公里路。跑步時，他常變換步幅和節奏，以同樣的步幅連續跑數公里之後，又大跨步地跑一段，再衝刺跑幾步，然後恢復到放鬆跑。李小龍沒有專門的跑步場所，他經常在海灘、公園、樹林裏或在路面上進行練習，如圖 1-1。

為了提高耐力、腿部力量和心血管系統的功能，他除了跑步之外，還全速蹬騎健身腳踏車(exercycle)，即時速為 56~64 公里，連續騎 45 分鐘 ~1 小時。他經常在跑步之後便立即騎健身腳踏車，如圖 1-2。

李小龍把跳繩作為日常訓練的另一種耐力練習。這種練習不僅能夠增強耐力和腿部肌肉，而且還能提高身體的靈活度，讓你感到"身輕如燕"。

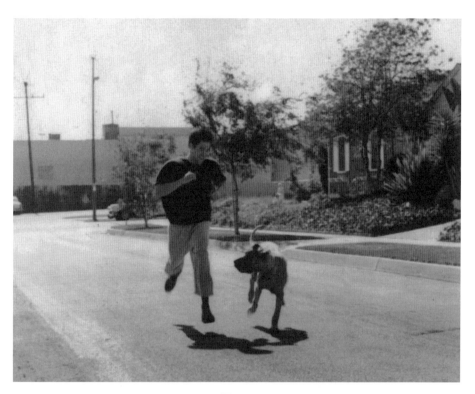

圖 1-1

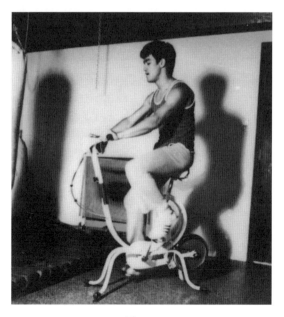

圖 1-2

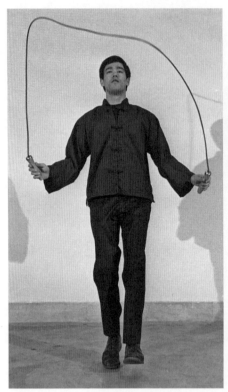
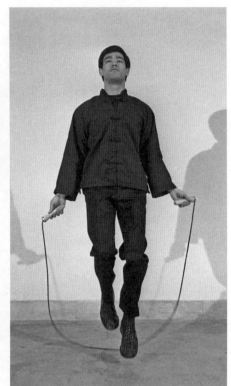

圖 1-3　　　　　　　　　　　　　　圖 1-4

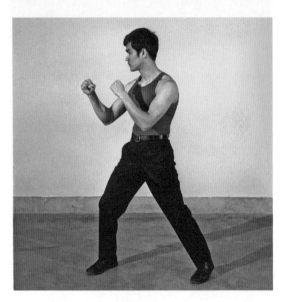

圖 1-5

最近，通過一些試驗，生理學家們才知道，跳繩比小步跑更有益，10分鐘跳繩的運動量相當於30分鐘的小步跑。這兩種運動都是對心血管系統非常有益的活動。

跳繩對於增強平衡感也是很有幫助的。方法是用一隻腳跳，另一隻腳向前抬起，如圖1-3，然後交替，繩子每轉一周腳就變換一次，如圖1-4，逐漸加快跳的節奏。減低小腕、手臂擺動的幅度，用手腕來搖動跳繩。當繩子繞過時，腳稍微跳離地面，恰好使繩子通過。跳3分鐘（大約相當於拳擊比賽的一個回合），然後休息1分鐘，再進行下一組練習。一次訓練課做三組練習即可。當覺得已經適應這種運動量時，便去掉中間的休息時間，連續做30分鐘的練習。最理想的跳繩是皮質的軸承跳繩。

另外還有一些耐力練習，即與假想的對手做模擬出拳練習及對抗性練習。模擬出拳練習能夠很好地鍛煉身體的靈活度，並能加快動作速度。練習時要使身體放鬆，學會輕鬆自如地移動。首先注意站立姿勢，步履要輕鬆，做到自然舒適，如圖1-5。然後再要求動作快速有力。為使全身肌肉放鬆，訓練時最好多做與假想對手的對打練習。設想站在自己面前的是最兇狠的對手，要將他打倒！如果始終認真地運用這種假想，就能夠把一種真正的戰鬥精神灌輸到頭腦中。要學會正確步法，最好多做幾次練習。

許多初學者很懶，不能迫使自己持久地練下去。只有嚴格、連續不斷地練習才能增強耐力。必須迫使自己進行極限訓練，練得上氣不接下氣，做好全身肌肉酸痛一兩天的準備。最好的耐力訓練方法，是在一段較長的訓練時間裏間歇進行短時間高強度的練習。有氧耐力練習應該逐漸完成並謹慎地增加，六個星期的耐力訓練對任何一種要求具有相當耐力的運動項目，都是最低限度的要求。我們一般要經過數年的時間才能達到耐力的最佳狀態，而一旦停止這種高強度的訓練，耐力就會很快地消失。根據一些醫學專家意見，如果在訓練期間中斷一天以上的練習，就將前功盡棄。

熱身練習

要使肌肉得到放鬆，並準備做更大強度的訓練，那麼熱身運動就應當選擇一些較輕鬆、容易做的練習。熱身運動除了有助於提高績效之外，還

是防止肌肉損傷必不可少的。精明的運動員都會在激烈運動前先做熱身。這些熱身運動的動作，應當盡可能地跟接下來的訓練內容接近。

熱身運動的時間長短，要根據以下具體情況而定。如果在較冷的地區或寒冷的冬天，熱身運動就要比在溫暖氣候裹所做的時間長些。在清晨做熱身運動，要比在下午做熱身運動所用的時間長些。一般來説，5~10分鐘已足夠，但有些人需更長的熱身時間，如跳芭蕾舞的人需至少兩小時的熱身。他會由基本動作開始，慢慢增加動作的數量及強度，直至準備好為止。

柔韌練習

李小龍知道哪些練習對訓練有幫助，哪些練習會妨礙或有損於技術動作的完成。他發現，有益的練習是不會讓肌肉產生對抗性緊張狀態的。

肌肉對於不同的練習具有不同的反應。在像倒立這類靜止或慢動作練習，或者像舉槓鈴這類舉重練習中，運動關節兩側的肌肉強有力地使身體處於令人滿意的合適位置。但是在像跑、跳或投擲活動中，直接相反的肌肉被拉長，從而得以運動。雖然兩側的肌肉仍然緊張，但該拉緊的感覺在拉長了，或被延長的肌肉上會相對較少。

當有過多或拉長肌肉的對立緊張時，必將阻礙和減弱你的運動。其作用就像制動器，導致過早疲勞，一般只與一個需要不同的肌肉來執行的新動作有關聯。一個動作協調、正常的運動員，能夠很輕鬆地完成任何體育活動，因為他在運動時很少引起對抗性的肌肉緊張。另一方面，初學者在練習中由於過度緊張和用力，往往會造成許多無用動作。雖然有些人在協調性方面更有天賦，但是所有人都可以通過嚴格的訓練取得這種本領。

以下是一些你可以納入日常訓練的練習。為了提高柔韌性，你可以把腳放在欄杆或類似的物體上，如圖 1-6 和圖 1-7，腿與地面保持水平，並根據自己腿部的柔韌性來決定腿放置的高低。

對於初學者來説，不要做強度很大的練習。把腳放在欄杆上之後，把腳趾向自己身體方向移動，上身用力向前移動，你只需要往回收腳尖，使伸出去的腿成微曲的直線就好，如圖 1-6。幾分鐘之後，換另一隻腳。幾天

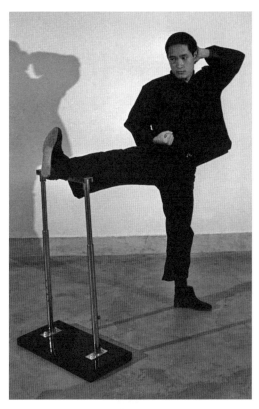 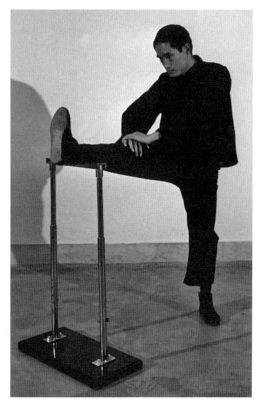

圖1-6　　　　　　　　　　　　　　　　　　圖1-7

之後，當腿部肌肉變得柔軟而富有彈性時，就可以像圖 1-7 那樣，進行下一步驟，即按壓膝部，使腿完全保持直線。在不傷害肌肉的情況下，收髖使身體儘量向前傾斜。完成這個練習後，可以模仿圖 1-8，腿伸直，手向下伸。在進行這個動作時，你會發現你的身體正在向前傾斜，向腿部肌肉施加更強的壓力。最後成圖 1-9 那樣，手能夠摸到腳趾。幾個月之後，就完全能夠像圖 1-10 那樣用手抱住腳，甚至可以把腳下的支撐物升得更高些。

　　另外還有劈叉、吊腿上升這樣的腿部柔韌性練習，如圖 1-11。做這種練習，可以用綁着滑輪的長繩作支撐。用活套套住腳，拉繩子的另一端，直到腿部韌帶可以承受而又不致損傷的最大限度。在整個練習過程中，要儘量使腿成一直線。這一練習有助於完成高位側踢。在這些練習中，兩腿要輪換做。

　　有些想專門做高空彈踢的技巧動作的高水平學生，他們可以在彈床練習中有所得益。在圖 1-12 中，可以看到李小龍手拿兩隻輕啞鈴在彈床上

圖 1-8　　　　　　　　　　　　　　　　圖 1-9

圖 1-10

圖 1-11

高高跳起的動作，為的是增強雙腿的平衡能力和彈跳力。一旦在彈床上能控制住身體，也就能夠像圖 1-13 那樣，做劈腿雙飛腳、向前高踢腿（圖1-14）和騰空側踢腿了（圖 1-15）。

　　此外，還有一些包括身體伸展的柔軟性練習。在增強了腿部肌肉的彈性之後，應該儘量向後展體，然後再儘量向前屈體，直到頭部能夠觸到膝蓋，如圖 1-16、圖 1-17 和圖 1-18。

腹肌練習

　　想必很多人都注意到了李小龍那強有力的腹肌。他常說："最重要的格鬥形式之一就是拳擊。為了適應拳擊，腹部必須能夠經得起重拳。"為

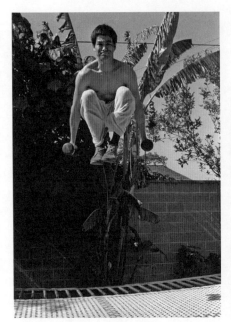

圖 1-12

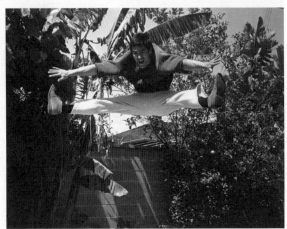

圖 1-13

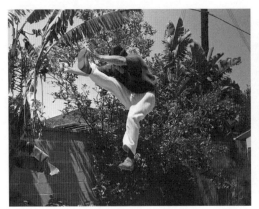

圖 1-14

圖 1-15

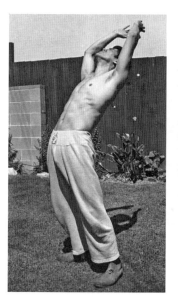
圖 1-16

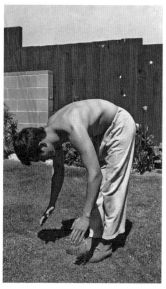
圖 1-17

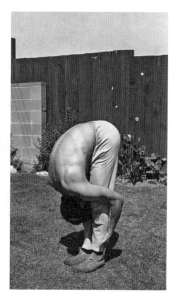
圖 1-18

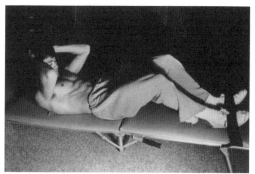
圖 1-19

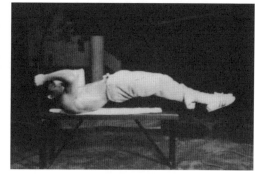
圖 1-20

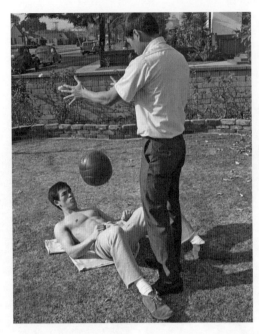
圖 1-21

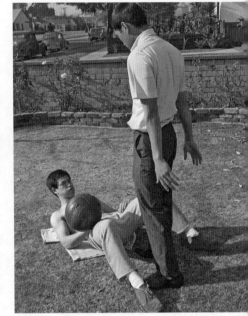
圖 1-22

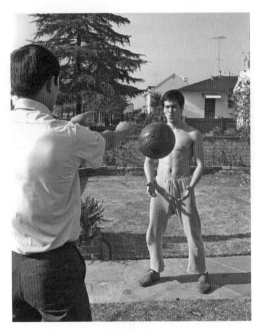
圖 1-23

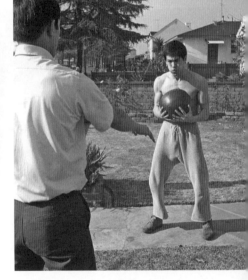
圖 1-24

此，李小龍綜合編排了幾種練習，你也可以採用。最簡單的就是在一塊斜板上做仰臥起坐，如圖 1-19，綁住雙腳，屈膝，兩手放在頭後，向兩腳方向抬起身子。這樣反覆練習，直到覺得腹部周圍疼痛為止。當你能夠重複做 50~100 次之後，可以將啞鈴或槓鈴片放在頸後做仰臥起坐。

練習者也可以坐在一條板凳的邊緣上，讓助手按住兩腳的踝關節，練習者要充分伸展身體，使其盡可能低的貼近地面，該練習可以充分地伸展身體中段的腹肌，不過做起來也比較困難。用單槓也能增強腹肌力量，即兩手握槓懸垂，然後慢慢抬起兩腿，直到兩腿抬至水平位置。這個姿勢持續的時間越長越好，在每次做這一練習時都要盡可能地超過上次的時間。

另一種增強腹肌的好方法是提腿。躺在地板上，背部與地板貼平，然後慢慢地抬起頭，直到能看到腳為止。兩腿併攏伸直，緩緩抬起，儘量抬高，然後兩腿還原緩慢放回地面。

為了使該練習達到更好的效果，不要讓腳接觸地面，保持距地面約 2~3 厘米時，開始再次抬起雙腿。盡可能地反覆練習，直到力竭。如果備有舉重凳，可像圖 1-20 那樣做此練習。這種練習對於增強腰背部肌肉的力量也有好處。

做腹肌練習的一個優點，是可以在做其他活動時同時間做，例如，李小龍就習慣臥在地上看電視時，把頭略微抬起，雙腳稍微離地分開來做訓練。

為了增強腹部力量，也可以拿一個實心醫療球，讓助手投到自己的腹部，如圖 1-21 和圖 1-22 所示。還可以做各種變換練習，如讓助手把球直接投向腹部，在抓住球以前，讓球打在自己身上，如圖 1-23 和圖 1-24。如果是獨自做這一練習，則可用重型拳擊袋代替實心醫療球。擺動拳擊袋，讓袋撞擊身體。你可以向前或後移動，以調校打擊的位置，如想取得更強的效果，就大力擊打拳擊袋。

在日常生活中，我們也有很多機會進行更多的補充練習。比如說，把車停泊在離目的地數座建築物之遙，再快速步行到目的地。上樓不坐電梯，代之以爬樓梯。爬樓梯時，你也可以跑着上樓，或者一步跨兩、三個台階上樓，這些都是很好的鍛煉方法。

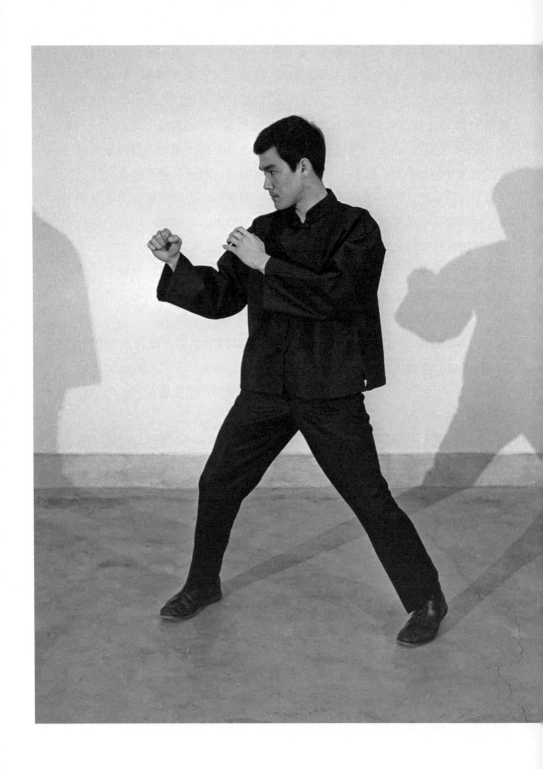

第 二 章

警戒式

第二章　警戒式

預備姿勢

在截拳道中進攻和防禦的最有效姿勢是警戒式。這種半屈膝的姿勢是格鬥中的完美姿勢，因為它可使身體始終處於強有力狀態。這一姿勢，無論發起進攻、反擊或防禦，都不需要事先做任何預先警告的動作。它是一個既輕鬆自如，又能保持平衡的姿勢。它能使全身放鬆，同時又可在一瞬間很快地做出反應。這種姿勢在運動時協調穩固，並能令你不受任何約束地為下一動作做好準備。這種姿勢還能夠給對手造成錯覺或假象，以便隱藏自己進攻的意圖。

警戒式對於進攻和防守的靈活性都是極為有益的。採用這種姿勢使你在接近對手時能用小碎步做快速移動，並且保持身體平衡，還能幫你掩飾進攻時機。由於位於前面的手和腳最靠近目標，所以百分之八十的打擊要靠前面的手、腳來完成。李小龍以右手為主攻手，但採用習慣中的"左手式"，或稱"非慣用式"的姿勢，因為他認為大多數的動作應該由較有力的手和腳來完成。

兩臂、兩腳和頭的位置都是十分重要的。以"左手式"為例，下顎與肩部要互相靠攏，右肩抬起 4~5 厘米，下顎則降低大約同樣的距離。在這個姿勢中，肌肉和骨架結構處於最大可能的協調位置上，以保護下顎的要害部位。在近距離戰中，頭與下顎保持垂直，下顎的下緣壓在鎖骨上，下顎的一側隱藏於前肩內。但是這一姿勢很少被採用，只是偶爾用於最激烈對打時，因為這種姿勢會改變頭部的角度，使頸部處於不自然的狀態。

另外，以這種姿勢對打時，容易使前肩、前臂的肌肉緊張。並妨礙自由動作，以致引起肌肉疲勞。

前手伸出的位置，應當稍稍低於肩的高度，如圖 2-1 和圖 2-1A（半身照）。在圖 2-2 和圖 2-2A（側面照）中，要特別注意李小龍左、右手的伸展長度。圖 2-3 和圖 2-3A 從背面另一視角展示李小龍的預備姿勢，對他伸出的手臂可看得更清楚。

在圖 2-4 中，可看到兩位拳手的警戒式姿勢都不正確。左邊的右腳跨出太大，身體暴露過多。右邊的右腳與左腳相距太近，限制了動作，並且容易令他失去平衡。

有時可以採用低勢，兩手不分前後，因為很多技擊手對這種防禦姿勢都沒有做好心理準備，但這種做法並不常見。這種類型的姿勢可以迷惑對手，有力地牽制對手，在某種程度上能夠阻止對手的突然攻擊。這時，暴露的頭部容易成為打擊的目標，但是你可以依靠靈活性和與對手保持較安全的距離來保護自己。

處於警戒式姿勢時，後手同身體保持 10~11 厘米的距離，以手肘保護脆弱的肋骨部位。前臂輕輕地擋着身體，以便保護身體中部。後手同前肩成直線，置於胸前。

前腳控制着身體的姿勢。如果前腳的位置合適，那麼整個身體自然會呈現正確的姿勢。前腳同身體成直線是十分重要的，當前腳向內轉時，身體也隨之向同一方向運動，這樣就只會向對手暴露一個較小的目標。反之如果前腳向外轉，身體成正面，則暴露的目標就大些。對於防禦來說，暴露得越少就越有利，雖然這種姿勢對發動某些攻擊有幫助。

正確的姿勢是警戒式的基礎，它可以減少無效的動作，讓你消耗最小的體力以取得最大的效果。要減少那些容易引起疲勞的無效運動和肌肉活動。手臂、肩膀都必須充分放鬆，出拳要像閃電般迅速有力。前手或兩手要不斷地晃動，但是做動作時要掩護好自己。前手不斷地晃動，就像蛇吐舌頭一樣迅速地閃進閃出，隨時準備作出攻擊。這種威脅性的動作，能使對手處於迷惑、慌張的困境。

要牢記，如果你處於緊張狀態，就會失去平衡、時機和靈活性，而這些對於所有精通武術的人來說是最基本的。雖然鬆弛是一種身體的形態，

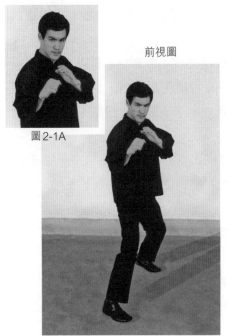

前視圖

圖2-1A

圖2-1

側視圖

圖2-2A

圖2-2

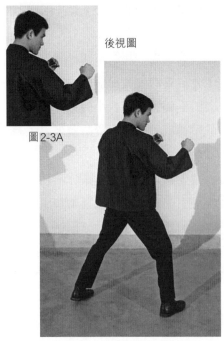

後視圖

圖2-3A

圖2-3

不正確姿勢

圖2-4

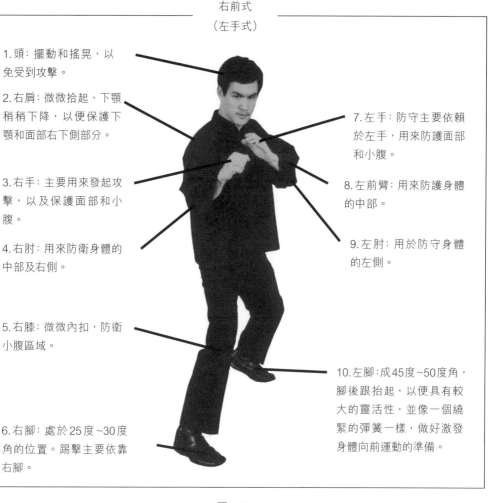

右前式
（左手式）

1.頭：擺動和搖晃，以免受到攻擊。

2.右肩：微微抬起，下顎稍稍下降，以便保護下顎和面部右下側部分。

3.右手：主要用來發起攻擊，以及保護面部和小腹。

4.右肘：用來防衛身體的中部及右側。

5.右膝：微微內扣，防衛小腹區域。

6.右腳：處於25度~30度角的位置。踢擊主要依靠右腳。

7.左手：防守主要依賴於左手，用來防護面部和小腹。

8.左前臂：用來防護身體的中部。

9.左肘：用於防守身體的左側。

10.左腳：成45度~50度角，腳後跟抬起，以便具有較大的靈活性，並像一個繞緊的彈簧一樣，做好激發身體向前運動的準備。

圖2-5

卻是受精神支配的，所以必須在自覺的努力中學會引導思想和身體去適應這一新的肌肉活動習慣。實際上，放鬆是肌肉緊張的一種狀態，無論進行哪一種身體運動，肌肉都有些輕度的緊張，這是很自然、很正常的。但是對抗性（有反作用的）肌肉必須保持低程度的緊張，以便進行協調、優雅而有效的動作。通過不斷練習，就能夠隨意獲得這種放鬆的感覺。當掌握了這種方法後，就應該在可能引起緊張的情況中採取這種方法。

要經常對着鏡子檢查自己的姿勢、手的位置和動作。看你的預備姿勢

左前式
（習慣式）

1.右手：防守主要依靠右手，用以防護面部和小腹。

2.右前臂：用來防護身體的中部。

3.右肘：用於防守身體的右側。

4.右腳：成45度~50度角，腳後跟抬起，以便具有較大的靈活性，並像一個繞緊的彈簧一樣，做好激發身體向前運動的準備。

5.頭：快速地擺動和搖晃，以免受到攻擊。

6.左肩：微微抬起，下顎稍稍降低，以便防護下顎和面部的左下側的部分。

7.左手：進攻主要靠左手來完成，並用來防護面部和小腹部。

8.左肘：用來防衛身體的中部和左側。

9.左膝：微微內扣，用以防衛小腹區域。

10.左腳：處於25度~30度角的位置，踢擊主要靠左腳來完成。

圖2-6

是否像一隻貓站在那裏，稍微弓背、下顎放低、前肩稍微抬起，隨時準備撲跳。腹肌局部收縮，同時肘部保護側翼，不要給對手留有襲擊的空當。這種警戒式被認為是最安全的姿勢。對於蹬踢、擊打以及給身體提供足夠的力量來說，也都是截拳道中最有利的姿勢。

以下的姿勢中有一些缺點，如圖 2-7 至圖 2-21：

圖 2-7：前腳跨出得太遠，妨礙了動作，尤其把全身重量都放在了後腳。兩拳置於髖部，把上半身和頭部完全暴露給了對手。

圖2-7

　　圖 2-8：姿勢過於端正，容易失去平衡。還擊衝拳做縱深攻勢的時機也被限制了。

　　圖 2-9：前腳跨步過大，身體延伸過度，易受攻擊，特別是身體的前半部給對手造成了進攻的空當。伸出的手無法靈活機動，而且撤回時會在無意中洩露進攻的意圖。

　　圖 2-10：兩手伸出過多，後臂抬得過高，使身體暴露部分過多。前手過分伸出以致不能進行任何攻擊。

　　圖 2-11：兩腳站位過窄，妨礙了進攻和撤退，也很容易失去平衡。

　　圖 2-12：兩臂位置過低，頭部和上半身都暴露出來了。

　　圖 2-13：身體過分僵硬，進攻的前手伸出過多，後手又太低，對頭部的攻擊難於防衛。

　　圖 2-14：兩腳站位過寬，無法進行任何形式的活動，採用這種姿勢想發起不暴露意圖的突然進攻是很困難的。下腹過於暴露，易於被前踢擊中。

圖 2-8

圖 2-9

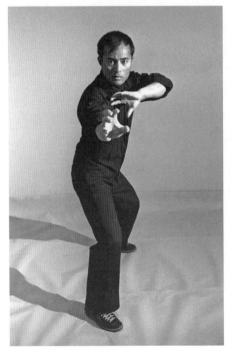

圖 2-10

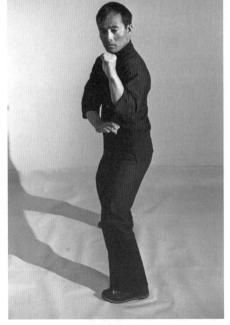

圖 2-11

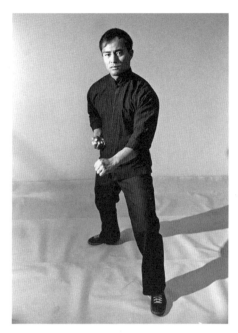

圖 2-12

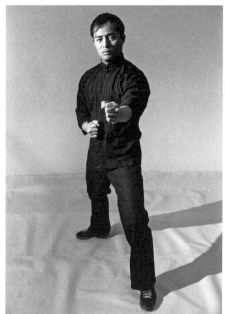

圖 2-13

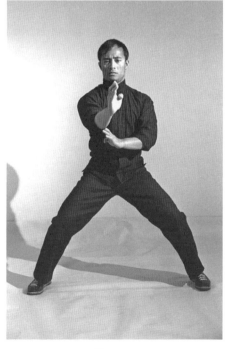

圖 2-14

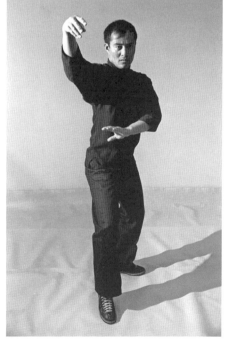

圖 2-15

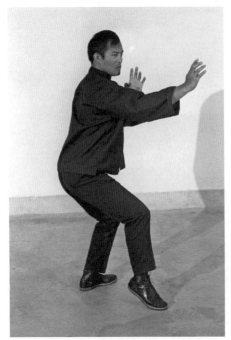

圖 2-16

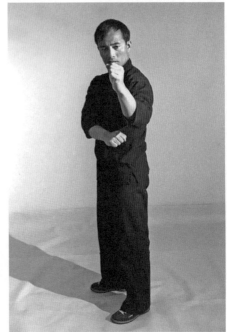

圖 2-17

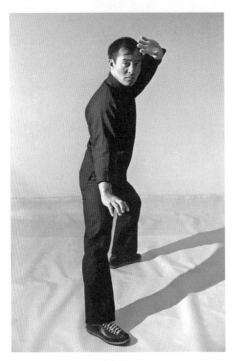

圖 2-18

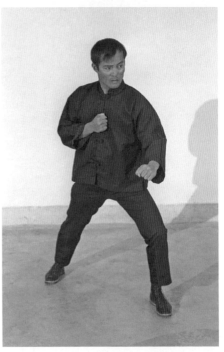

圖 2-19

圖2-20

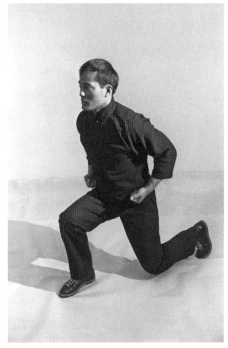

圖2-21

圖2-15：右臂抬得過高，使肋部暴露，手臂伸出過長，不易發起攻擊。

圖2-16：這種貓式站立姿勢限制了動作的靈活性，特別是以右前式站立時，向右方做側步是很困難的。其次，以這種姿勢擊出的拳沒有力量，因為身體的全部重量都落在了後腳上。

圖2-17：兩腳站位太窄，失去了步法的彈性。為了具有爆發力和彈跳力，腿應稍微彎曲。

圖2-18：如圖2-16中貓式站立姿勢那樣，身體重量過多地壓在後腳上，這樣就限制了向前運動的靈活性。特別是當兩腳站位較寬時。為了打出一拳，不得不把身體重心移向前腳，但這就暴露了進攻的意圖。

圖2-19：大部分的身體重量壓在了前腳上，這樣就容易被對方的掃踢掃中而失去平衡。向前跨度太大的站立姿勢，膝和小腿也易於被對方踢傷。

圖2-20：兩手置於髖部，身體和頭部完全暴露，容易被擊中。由於後腳處於十分笨拙的位置，使下腹毫無必要地暴露出來。

俯視圖

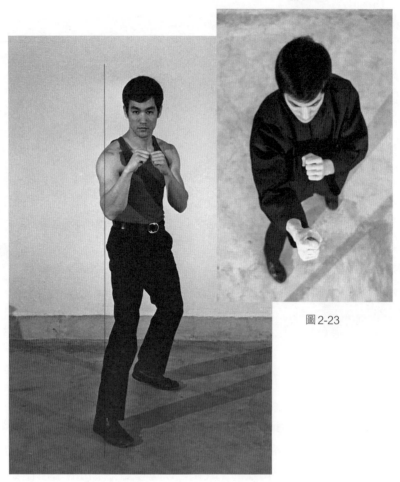

圖 2-23

圖 2-22

圖 2-21 ：這種姿勢使身體、面部以及前腿的膝、小腿都易遭受攻擊。
此外也限制了自己進攻和防守的靈活性。

平衡

　　平衡是警戒式中最重要的一方面。如果不能持續保持適當平衡，你就
會在動作中失去對身體的控制，只有正確及時地調整身體的重心，你才能
保持平衡。雙腳應當位於身體的正下方，兩腿自然、舒適地分開，間距為

圖2-24

一自然步，這樣就能站得穩，並非只以一隻腳為重心。身體重量可以均勻地落在兩腳或稍偏重於前腳上。前腿膝關節要微微彎曲，不要鎖緊而要放鬆，身體重心稍前移，但前腳腳跟要輕輕着地，以便保持身體平衡和減緩緊張程度。前腿也應該與膝蓋相對成直線，不是鎖定，而要處於靈活和適度寬鬆的狀態。雖然以上原則一般是適用的，但並未嚴格規定出腳後腳跟是應該抬起還是放平，這要取決於當時的情況和身體的位置。

　　出拳時，後腳跟要像彈簧似地抬起，促使身體重心迅速地移向前腿。在實施打擊時，其對整個身體的作用就像彈簧一般。後腿膝關節應像前腿膝關節一樣稍稍彎曲，但要保持放鬆和靈活。很難見到一位優秀的拳擊手

28

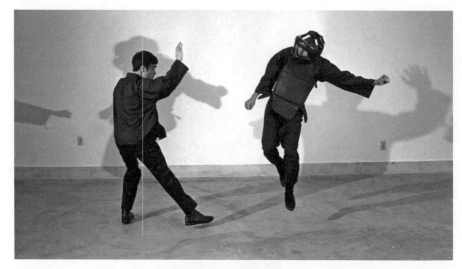

圖 2-25

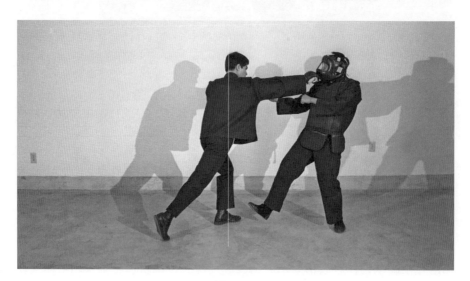

圖 2-26

出拳時，其膝部是直的，甚至在他突然移動時也是如此。

警戒式為身體提供了極好的平衡條件，並應該不斷地維持下去。身體向前的一面從前腳腳跟到肩的端部形成了一條虛擬的垂直線，如圖 2-22（正面）和圖 2-23（俯視）。在圖 2-24 中，李小龍的側視姿勢顯示出他兩腳間的

正常距離，兩膝關節微微彎曲，後腳腳跟抬起得比前腳腳跟抬得略高。

　　這種姿勢具有如下幾個優點：快速、放鬆、能讓你保持身體平衡、移動自如和出拳有力。

　　有效的平衡讓你能在任何姿勢上都能夠通過控制重心來控制身體。即使身體因傾斜或處於不穩定的狀態而偏離支援面，也能夠迅速地保持和恢復平衡。

　　在圖 2-25 中，李小龍在面向對手後退時，仍然保持着穩定的平衡。在圖 2-26 中，他長擊一拳，但仍控制住身體，以防對方反擊。

　　要想在運動中更好地控制身體重心，你就要使用碎步和滑步，而不要用跳步或交叉步。要想移動得迅速，可採用幾個小快步。在同一段距離裏用兩個中等步子代替一個長跨步。要根據對手和自己的動作情況來不斷地變換身體的重心。例如：迅速前進時，身體重心就應敏捷地移向前腳，發出快速、短促而突然的一拳。做後撤或迅速後移時，身體重心應稍移向後腳，以便能在平衡中躲閃或還擊。

　　除了在出拳或起腿的時候，你必須避免做大跨步或在運動中不斷把身體重心從一隻腳轉向另一隻腳的動作。因為在重心轉換那一瞬間的失衡，勢必會使你處於容易受到攻擊的位置。這樣不僅會阻礙你強有力的攻擊，而且會給對手提供進攻的機會。

　　你不僅要在靜止中保持平衡，還應該力求在運動中也保持良好的平衡。特別是在有效地出拳和起腿時，必須力求做到用完美的平衡狀態來控制身體，因為此時你必須不停地在兩隻腳之間轉換重心。在不斷改變身體重心的情況下保持平衡，這的確是一門不易掌握的技藝。

　　在進攻或防守時，改變戰術是理所當然的，但是不可過於偏離基本姿勢。圖 2-27 姿勢不錯，但身體重心偏於前腳多了一點。所以只要他試圖出拳進攻就會失去平衡，如圖 2-28。正確的姿勢取決於正確的平衡，掌握正確的平衡和完美的時機是持續進行踢、打動作所必不可少的條件。

　　兩腳最理想的位置是能夠讓你迅速地向各個方向出擊，並能成為全力進攻時的一個轉動軸心。這讓你保持有效的平衡，用以抵擋來自各方的攻擊，同時也提供了出其不意的打擊力，就如同打棒球一樣，揮動球棒的力量也是由腿部產生的。

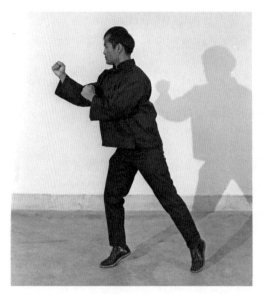

圖2-27

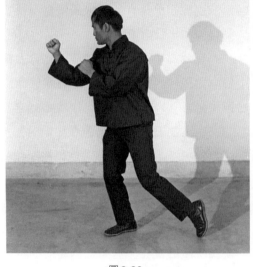

圖2-28

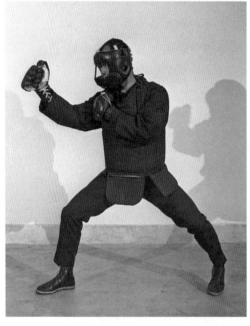

圖2-29

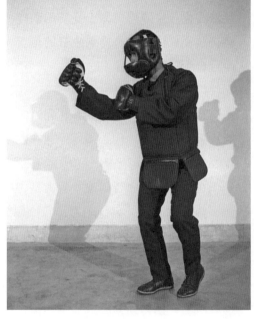

圖2-30

　　警戒式展示了出由於身體處於一直線上而產生的平衡和運動自如的狀態。在圖 2-29 中的姿勢兩腳站位過寬，偏離了正確的直線，這種姿勢雖然提供了強勁的力量，但是喪失了速度和有效的動作。圖 2-30 所示的姿勢兩腳站位又過窄，儘管提供了速度卻失去了力量和適當的平衡。

　　在出拳或踢腿時，全身動作不要過大，因為那樣會影響平衡。跟一個站立姿勢過高的對手進行反擊練習。當他一拳打空而失去平衡的一瞬間，就往往容易遭到一次反攻。他唯一能夠依賴的，也是相當安全的辦法，就是保持膝部稍微彎曲。

　　學習了解動覺的感知度，這是一種感受肌肉收縮和舒張的才能。要掌握肌肉的收縮與放鬆的本領，唯一的方法是置身體及身體各部分於不同位置，並深切地感受肌肉的收縮與放鬆。例如：先使身體處於平衡的位置，然後再使身體傾斜失去平衡，當向前、向後及向兩邊運動時感覺其中的懸殊差別。一旦獲得了這個感覺，當身體運動從自如到笨拙，從輕鬆到緊張時，就可運用這種感覺來不斷引導身體的運動。最後，使動覺達到很敏銳的程度，即當身體的動作不能以最小的努力來取得極大的成效時，就會感到不舒服。

　　為了培養正確的平衡能力，要採用左右兩邊的站立姿勢練習，特別是在完成同一種戰術或訓練時，都應左右交替進行。在兩個練習之間，穿衣服或鞋子時，要用單腳站立來穿。

　　黐手練習是鍛煉平衡能力的最好方法之一。在詠春的黐手過程中，兩位練習者的兩腳相互平行站立，如圖 2-31 和圖 2-32。雙方的兩手伸出直至雙方兩手的腕部互相接觸在一起。雙方各自的一隻手在對方的內側，另一隻手在外側，兩臂前後做反時針旋轉運動。練習時向手臂施加壓力，以迫使對方離開原來的位置。為防止離開位置，各自的膝部須稍微彎曲，並降低髖部位置以保持身體重心的穩定。這種姿勢能夠獲得兩側的良好平衡，但不是前後的平衡。最後，李小龍是用一隻腳向前來改變他的姿勢，如圖 2-33 和圖 2-34。這種姿勢具有較好的全面平衡及運用能量的結構，雖然這並不完全是截拳道的警戒式，但卻與它比較相近。關於黐手的詳細討論，請參閱第四章。

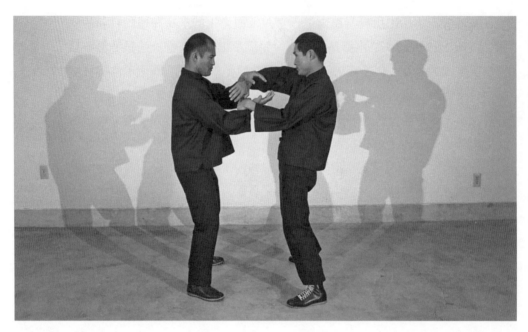

圖 2-31

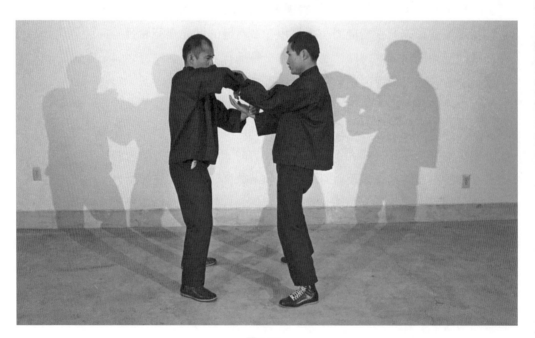

圖 2-32

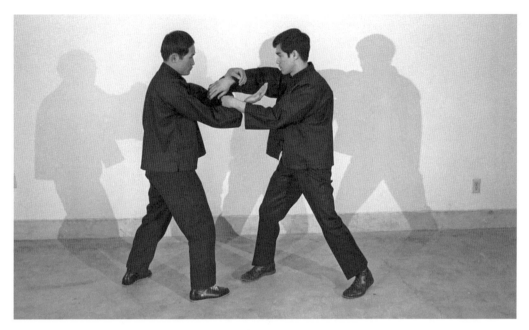

圖 2-33

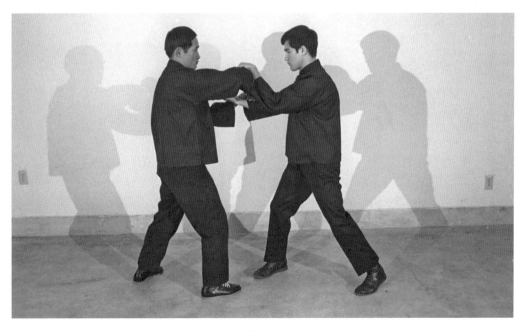

圖 2-34

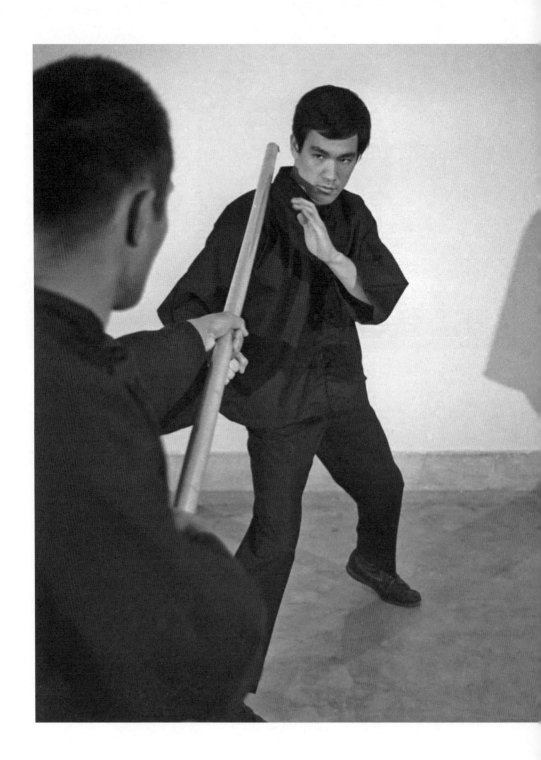

第三章

步　法

第三章　步法

在截拳道中，非常強調機動性，因為對打是一種與運動有關的形式。要實施有效的技巧，就必須依賴自己的步法。快速的步法有助於迅速地出拳和起腳。如果腳的動作慢了，手腳的動作也會同時慢了。

技擊的原則是運動的藝術：找到對手的目標及避免成為對手的目標。在截拳道中，步法應該是十分輕鬆、自如、有活力的，而且動作要堅決果斷。在傳統的"馬步"站立姿勢要求靜中帶穩健。這種不必要的僵硬姿勢，在實戰中是無用的，因為它既笨又慢。在技擊中，我們需要在一瞬間能夠向任何方向移動。

正確的步法可以讓我們在行動中保持良好的身體平衡，有力地發起攻擊和避免對方的進攻。好的步法能為我們進行任何方式的踢打提供方便。運動中的目標要比固定的目標難打得多。越熟練地運用步法，就越可以減少我們被迫用手臂來格擋對方踢打的機會。通過靈巧的移動，你能夠避免許多攻擊，並能同時做好反攻的準備。

除了躲閃攻擊以外，步法還能使你迅速地接近對手，擺脫困境，並保存體力，以便發出更有力的拳腳攻擊。一個攻勢兇猛但步法不精的拳手，往往在試圖攻擊對手的時候，就已經耗盡了自己的體力。

正確擺放腳的位置能夠讓你向任何方向做迅速的移動，以便抵擋來自任何角度的攻擊。警戒式維持正確的身體平衡，並使兩腳始終位於身體的正下方。

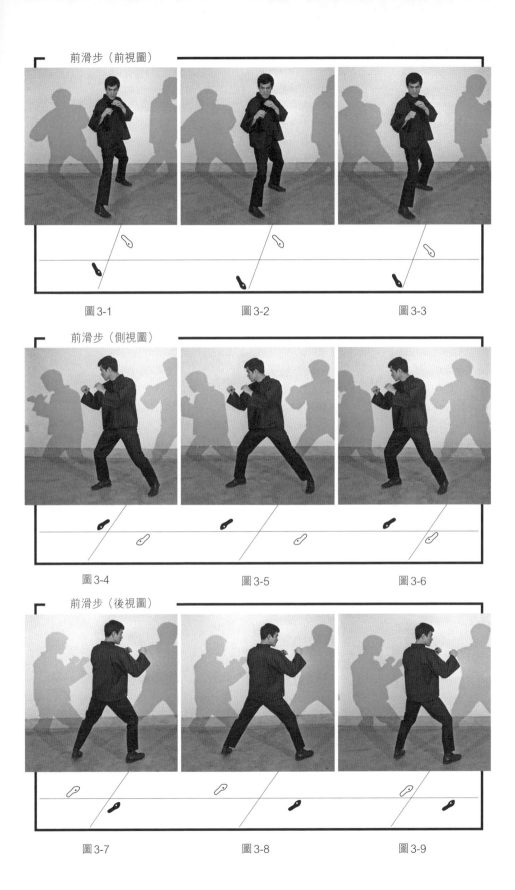

前滑步（前視圖）

圖 3-1　　　　　　　　圖 3-2　　　　　　　　圖 3-3

前滑步（側視圖）

圖 3-4　　　　　　　　圖 3-5　　　　　　　　圖 3-6

前滑步（後視圖）

圖 3-7　　　　　　　　圖 3-8　　　　　　　　圖 3-9

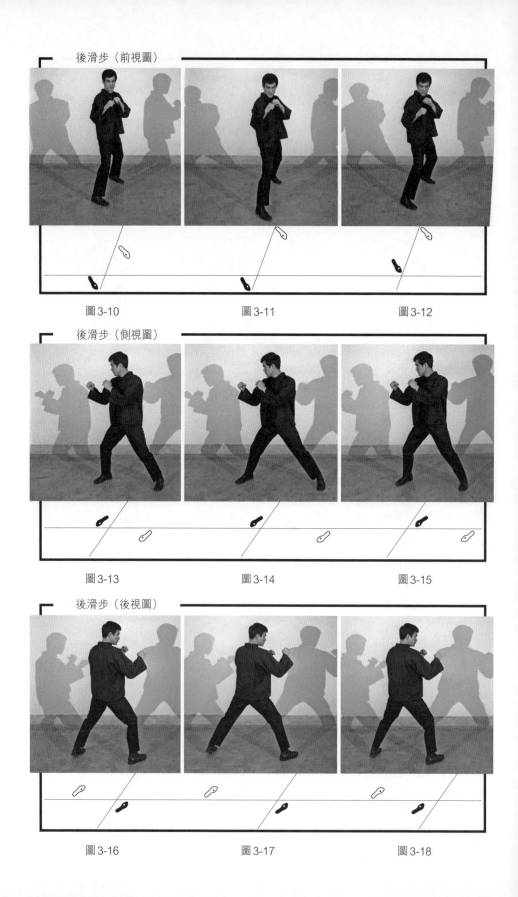

後滑步（前視圖）

圖 3-10　　　　　　　　圖 3-11　　　　　　　　圖 3-12

後滑步（側視圖）

圖 3-13　　　　　　　　圖 3-14　　　　　　　　圖 3-15

後滑步（後視圖）

圖 3-16　　　　　　　　圖 3-17　　　　　　　　圖 3-18

滑步

　　前進時，不要用交叉步或跳步，而要用滑步。開始時，可能會感到動作笨拙，速度緩慢，但是只要每天堅持練習，就會提高速度，變得得心應手。要練習向前滑步，如圖 3-1、圖 3-2 和圖 3-3（正視），圖 3-4、圖 3-5 和圖 3-6（側視），圖 3-7、圖 3-8 和圖 3-9（後視），以警戒式站立。先小心地用前腳向前滑動大約半步，兩腳一分開，後腳隨即跟上，立即恢復原姿勢，然後再向前滑動，重複這個過程。

　　注意圖中李小龍持續地保持着完全平衡和防禦的狀態。不要平足移動，而應以兩腳的前腳掌高度敏感性地滑動。要像走繩索的人那樣，即使蒙上眼睛，也能在一條很高的繩子上安全地走動。

　　兩膝要微屈且放鬆。前腳展平，但不能死死地釘在地上。在迅速運動或突然移動身體時，前腳要輕而自然地抬起 0.4 厘米左右。

　　無論是在靜止還是運動中，後腳跟總是要微微抬起的。一般略高於前腳 0.5~1 厘米。擊拳時，後腳跟抬起便於迅速將身體重心移到另一隻腳上。抬起的後腳跟要富有彈性，能夠做出迅速的反應，便於發出各個角度的攻擊。當然，在出拳時腳跟要落地。至於腳跟何時抬起，何時放平，並沒有規定，而取決於幾種因素。比如身體的位置，手或腳對進攻或防禦的反應等。

　　向前滑動時，腳步要輕，身體重心放在兩腳之間。只有在前進過程中前後腳處於分離的一瞬間，身體重心才能略向滑動腳移動一點。

　　在後撤或謹慎地向後移動時，你恰好是在做相反方向的移動。後滑步的基本動作與前滑步的一樣，只是方向相反，如圖 3-10、圖 3-11 和圖 3-12（正視），圖 3-13、圖 3-14 和圖 3-15（側視），圖 3-16、圖 3-17 和圖 3-18（後視）。後腳由警戒式向後滑動或移動大約半步，如圖 3-11。當前腳後滑時，兩腳間的距離只是瞬間的加寬。一旦前腳定了位，就應該立即恢復警戒式，並保持完好的平衡狀態。與向前滑動所不同的是：前腳向後滑動時，身體重心應只是瞬間稍移向後腳，或支撐腳。若要繼續後退，重複以上過程即可。要學會維持腳步放輕和後腳跟抬起。

　　向前和向後的滑步必須用連續的碎步進行，以便保持身體平衡。這個姿勢可隨時向任何方向迅速地移動身體，因此對於進攻或防禦來説都是最完美的姿勢。

快速前進

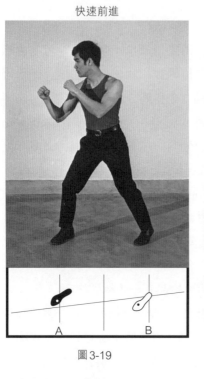

圖 3-19

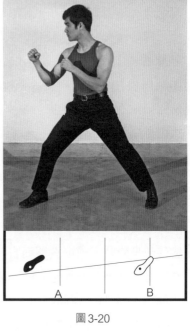

圖 3-20

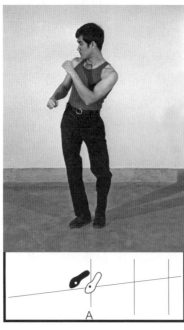

圖 3-21

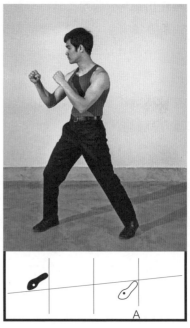

圖 3-22

快速移動

如圖 3-19 至圖 3-22，快速前進幾乎和向前滑步一樣。前腳由截拳道的警戒式向前跨出了大約 8 厘米，如圖 3-20。這個表面上無關緊要的動作，卻能使身體成一直線，並有助於你在向前運動時保持平衡。這使你能用兩腳運動，均勻地給身體提供平穩的力量。如果沒有這一小步，其大部分工作就要由後腳來完成了。

只要前腳一滑動，就要立即滑動後腳，並幾乎踏在前腳原來的位置上，如圖 3-21。除非前腳忽然地移動，後腳不能及時跟上，因為前腳正在移動過程中。最好是後腳剛觸到前腳，前腳就向前滑去。在這個位置上，如果不打算再前進一步，那麼兩腳就應自然分開，並立即恢復到警戒式，如圖 3-22。但是這種動作的目的是使身體迅速移動一定的距離（2.5 米以上），這就需要用幾步來完成。除了第一步跨出 8 厘米以外，其餘的一連串步子都同正常走步的距離一樣。這種走步可以讓身體完全成直線，並迅速向前移動。

在圖 3-21 中，李小龍似乎處於一種笨拙的狀態，但是這種狀態僅僅是一刹那。如果親眼觀看李小龍的連續動作，那就會發現他的這個動作既自然、流暢又優雅，絕無笨拙之處。

快速撤步

快速撤步或快速後退的步法，幾乎同快速前進的動作一樣，只是運動的方向相反。前腳由警戒式向後移動，如圖 3-23、圖 3-24 和圖 3-25。與快速前進時的動作一樣，前腳先後撤，後腳隨即後撤。如果在前腳尚未縮回時就先移動後腳，前腳就會站立不穩。與快速前進所不同的是，任何一隻腳都不必先滑出 8 厘米。它僅僅是一個快速動作，但身體要成直線並保持平衡。如果僅移動一次，則兩腳到位後，應立即恢復警戒式。但是該移動的目的，是要讓你的身體撤出 1.2 米或更多的距離。

快速移動和快速滑步只能用輕巧的步法來完成。提高下肢靈活性的最好練習是跳繩，以及幾分鐘與假想敵人的對打練習。訓練時，必須不斷有意識地使兩腳“輕如羽毛”，這樣到最後走起路來就會自然、輕快。

42

快速撤步

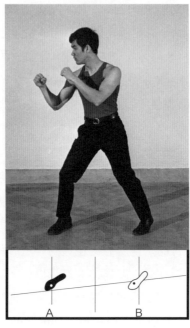

圖3-23

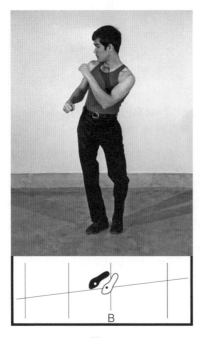

圖3-24

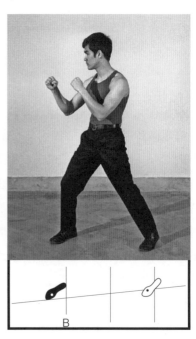

圖3-25

運動時不要緊張，用兩腳掌滑動，兩膝稍稍彎曲，後腳跟抬起。你的步法中要保持敏感性。快速、放鬆的步法實際上是一種適當的動態平衡。在訓練中，做完每一個動作之後都要恢復到警戒式。在繼續做下一個動作之前，可以用兩腳掌輕鬆而有感覺地做滑步。這種訓練是對實戰的模擬，能夠提高你對技巧的掌握。

除非你有甚麼戰略目的，不然前進和後退的運動都應該用碎步或快速滑步來完成。大跨步的動作，除了出拳的時候，都應儘量避免採用，因為這種大跨步動作把你的重量轉移，令你失去平衡，並會約束你有效的進攻或防禦。在運動中，做過多交叉步是個壞習慣，因為它將使你失去身體平衡，並暴露出下腹部。

運動不應當連續地跳動，也不應當顛簸搖晃。兩腳要在地上有節奏地滑動，像一個優雅的跳舞者一樣。從視覺上來看，動作不應像袋鼠在開闊的平原上橫跨跳躍，而應像駿馬那樣馳騁均勻，步伐優雅而有節奏。

疾步

向前疾步突進或猛衝是截拳道最快的動作，也是最難掌握的動作之一。這要靠身體良好的協調性，不然就很容易失去平衡。這一動作多用於向縱深發起的攻擊，主要是採用側踢進攻或反擊踢腿。

向前疾步是一種向縱深的猛攻。由警戒式開始，如圖3-26，前腳向前跨出約8厘米，同快速前進的動作一樣，身體保持成直線與平衡，如圖3-27。然後，為了做出較快的反應，以前手作為動力向上猛掃。這樣可以造成一個猛衝的勢頭，就像你用手拉着繩子時，有人把你突然拽過去一樣，如圖3-28和圖3-29。手的這突然一掃，不但分散了對手的注意力，也打亂了對手的計劃。

當手向上掃去時，髖部也幾乎同時向前擺動，並將後腳向前拉。在這一瞬間，身體的重心落在了前腳上，也就在這一瞬間伸直腿推動身體向前。有時做大幅度的縱深跳躍，像圖3-30中那樣在空中滑動時，後腳可能會跑到前面去，這時就必須只用左腳着地，因為右腳正在做側踢，如圖3-31所示。一旦完成側踢動作，右腳就要立即着地，恢復警戒式。一個跳

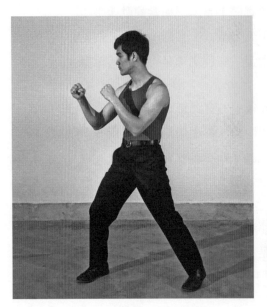

圖 3-26

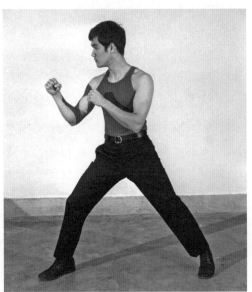

圖 3-27

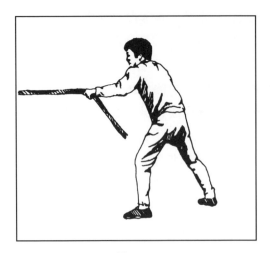

圖 3-28

圖 3-29

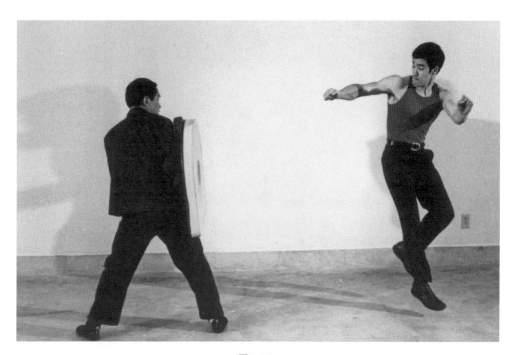

圖 3-30

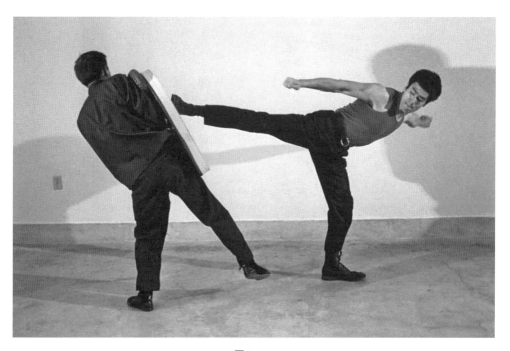

圖 3-31

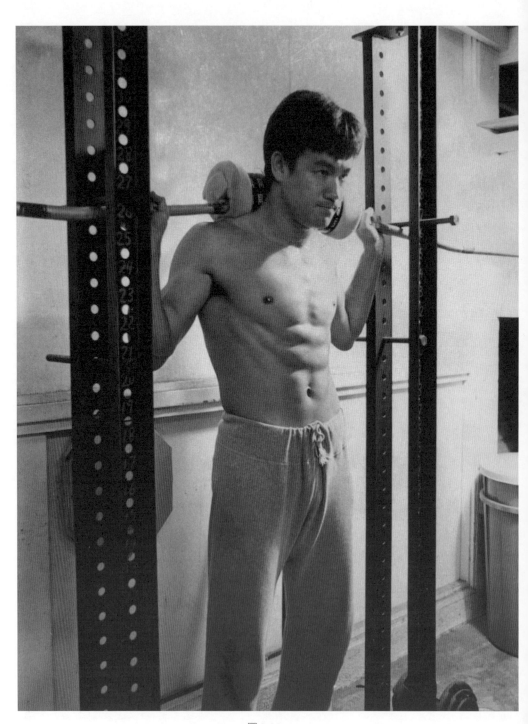

圖 3-32

躍動作，至少應把身子帶出去至少兩步遠。

　　在最近進行的一項測試中，我們發現用疾步向前，只用四分之三秒便可前進 2.5 米；而用經典的猛衝動作或交叉步，得用 1 秒半才能達到同樣的距離，即需要兩倍的時間。

　　這種跳躍更多的是水平方向的運動，而非垂直方向。相對高躍而言，這更像是一種跨躍。你要試圖讓腳保持貼近於地面的距離。膝蓋要始終保持微微彎曲，從而使強有力的大腿肌肉的彈性爆發力得以發揮。開始練這一步法時，不要擔心你的兩手，只要把兩手保持在常規的截拳道正常位置，把注意力集中在步法上就可以了。等你習慣了用正確的平衡來完成腳步動作之後，再學習每跳一步手向前猛揮一下。

　　之後，為了提高速度並使動作變得自然協調，你可以每天進行以下練習：由警戒式開始，做手向上揮動、向前疾步的動作，但是不要做太縱深的突破。不用使勁地向前跳躍，要迅速落下前腳而不做踢擊動作。要連續不斷、反覆地做這個動作，並保持在運動中的平衡和連貫性。此練習對於使身體適應輕鬆自然而有節奏地運動極有幫助。隨着對動作的逐漸適應，可以加快速度，用越來越熟練的技巧來縮短與對手的距離。最後，可以用翻背拳來代替揮拳動作。

　　向後方猛撒跟快速後退的動作很相似，只是前者能使身體向後運動得更快更遠。由警戒式開始，前腳掌蹬地開始動作，使前腿伸直，將身體重心移到後腳上。前腳離地後不要停頓，與後腳交叉。在前腳落地之前，後腿膝蓋先變曲，然後像一個彈簧似的猛然伸直。身體隨着腿的突然伸直而向後猛衝。應該在後腳着地前的一瞬間，用前腳掌先着地。這一快速的動作，應該至少帶動身體向後撒出約兩步左右。

　　向後疾步，可以帶動身體同向前躍進一樣的快。在同一測試中（見以上），向後撒 2.5 米所用的時間同向前躍進所用的時間一樣，都是用四分之三秒；而在經典動作中跨越這同一段距離要用 1 秒鐘。

　　在日常的訓練中，可做向後疾步以獲取速度、平衡和節奏感，而非縱深突破。但步法要輕巧，並通過不斷的練習來縮短與對手的距離。你可以進行重量訓練，以強化小腿肌肉，增加你的速度，如圖 3-32。

　　在慢跑中，做快速滑步向前的動作，然後再恢復到慢跑。另一個練習

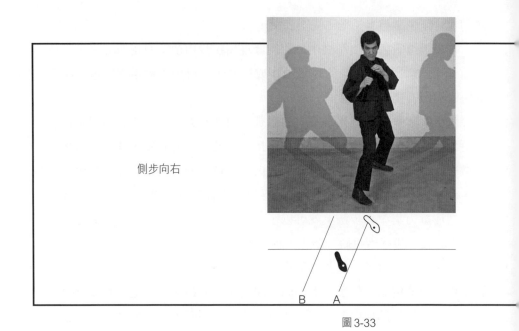

側步向右

圖 3-33

可以和助手一起做，當你疾步躍進時，讓助手疾步後退。也可以從警戒式開始，當助手試圖同你保持一定距離時，你可以用一個輕輕的側踢點到他，然後換位再練。

　　要學會不鹵莽地進攻對手，但要以冷靜而準確的方式縮小距離的空間，這就要求每天都以猛衝動作來練習二、三百次，以增加速度。只有具紀律的步法訓練才能提高加速作用。

側閃步

　　側閃步，是身體向左、右運動而又不失去平衡的一種步法，這是一種安全的基本防禦招數，同時，可在對手估計不足時，發起反擊或製造空當。側步，通常是避免直接向前出拳或起腿發起進攻的。當對手進攻時，可以用這種簡單的移動躲閃來使對手的進攻落空。

　　由非慣用左手式的警戒式做右側步，如圖 3-33，敏捷地移動右腳，輕

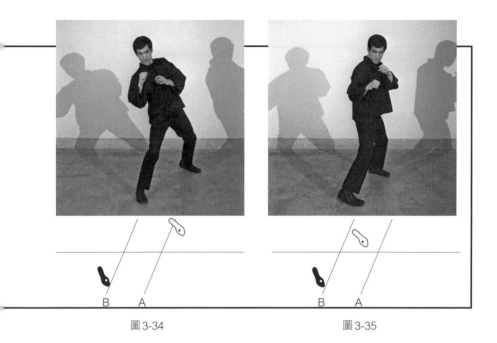

圖 3-34　　　　　　　　　　　　　　　　圖 3-35

輕地向右前方邁出約 45 厘米，如圖 3-34。當右腳前掌輕快地落地時，左腳或後腳可以提供向前的推力。在落地的一剎那，肩部向右擺，膝關節略屈，身體重心移向前腳。當以相同方法迅速滑動左腳，並在恢復至警戒式時，肩部自動重回水平狀態，如圖 3-35。

　　由非慣用左手式的警戒式做左側步，如圖 3-36，左腳輕輕地向左前方移動 45 厘米，如圖 3-37。在這個動作過程中，身體要比向右移動更易成一直線。而因為身體越成一直線，平衡就保持得越好，並能在移動中使身體的重量平均地分佈在兩隻腳上。右腳或前腳應以相同的動作迅速跟上，並恢復至警戒式，如圖 3-38。你會發現向左方側步比向右方側步做起來更自然、更容易些。

　　李小龍用一根棍子練習步法。在圖 3-39 中，他把這根棍子放在靠近頸部且稍高於肩的位置上。助手企圖把這根長棍子刺向那個準確的位置，而李小龍以步法適應這種攻擊。

　　在圖 3-40 和圖 3-41 中（正視圖），助手用棍子刺向李小龍，李小龍向左側步，並保持身體平衡，眼睛始終盯住助手。他必須突然地閃開，以避

側步向左

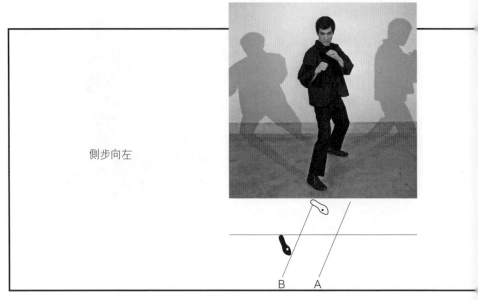

圖 3-36

圖 3-39

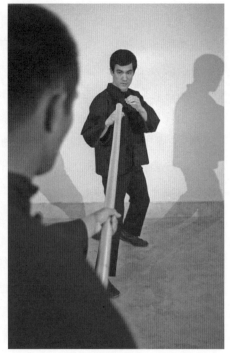

圖 3-40

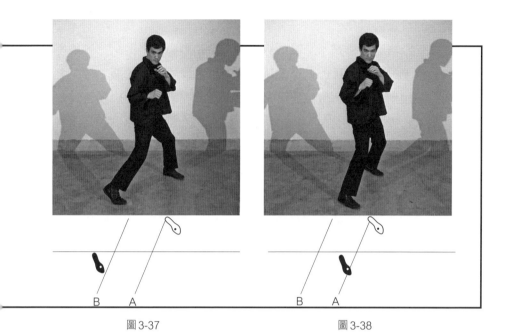

圖 3-37　　　　　　　　　　圖 3-38

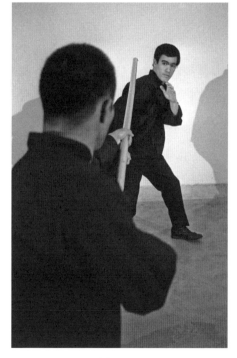

圖 3-41

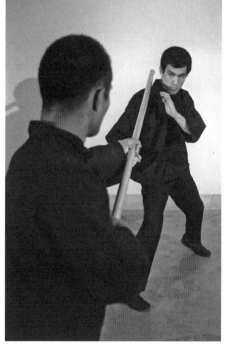

圖 3-42

免棍子的邊緣刺到自己。

在近距離戰或格鬥中，降低身體的姿勢是較為安全的，一般用變換步法的方式來移動身體重心或向前移步來降低身體重心，如圖 3-42。要使身體向前並稍向左移動，做縮肩、抬高雙手動作。這樣通常能獲得內側或外側的防禦位置，並可打擊對手的小腹，也可向上擊打、踩其腳面或將對手摔倒。當運用同樣的步法向前移動時，可直接向左、向右或向後移動，這取決於你在那一瞬間的策略或安全需要。

要對付以右手攻擊的對手時，你要做右側步，避開其後面的手。對付左撇子，則要向相反的方向移動，通常是向左邊移動。側步的技巧要求移動得晚些，但是要快，要在快要被擊中時迅速移動。

幾乎在所有的動作中，腳移動的第一步，都是要向你想要達到的那個特定方向邁出。換句話說，如果要向右側步，右腳就先移動向右方邁出。同樣，如果向左側步，左腳就先移動向左邁出。

為了迅速完成動作，應該在要邁出第一步前，讓身體向那個方向傾斜。

在截拳道中，運用步法的目的是用最少的動作來達到簡化、節約和速度。移動只要能避開對手的進攻和打擊就足夠了。要讓對手充分消耗體力，而不要像花巧的拳手一樣消耗自己的體力。

在訓練中，自然地站立，要做到放鬆、舒適，這樣肌肉就可以充分發揮效用。要學會區別個人在生活中的舒適感和訓練中的舒適感。要靈活機動、沉着應戰，絕不能使自己處於僵硬或緊張的狀態之中。

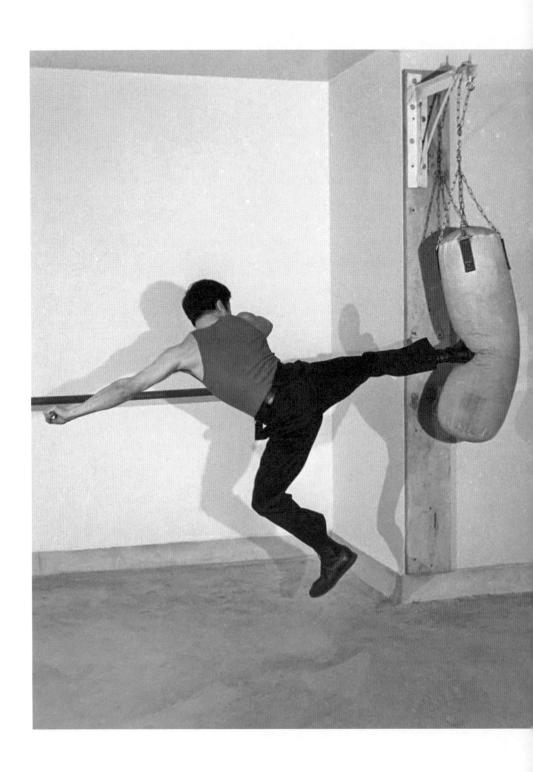

第 四 章

力量訓練

第四章　力量訓練

　　打擊的力量並不全憑蠻力。有許多肌肉並不發達的拳擊手，卻能集中全身力量於出拳之中，從而打出了有力的一拳。然而一些肌肉十分發達的拳擊手，卻打不倒任何人。其中的道理是力量並不完全產生於肌肉的絕對收縮力，而是取決於爆發力、手臂與腳的動作速度。體重只有 58 公斤的李小龍，卻能擊出比他體型大兩倍的人的重拳，秘密就在於他能集中力量於一點，發力於瞬間。

　　在截拳道中，出拳時不是僅僅去晃動手臂，而是要集中全身的力量，包括肩、髖、兩臂和兩腳。猛擊的慣性要集中在鼻子前方的一條直線上，並以鼻子這點作為引導點，如圖 4-1 所示。出拳的發力之源並不是來自肩膀，而是來自身體的中心部位 (腰際)。

　　在圖 4-2 中，由於拳頭的落點過於偏左，把整個右邊暴露給了對方，這有利於對手反擊，卻沒有留下時間給自己防禦。在圖 4-3 中，用肩膀打出的拳沒有多少力量。他的動作太僵硬，以致不能夠借助髖部和身體的動作。

出拳力量

　　直接的出拳和踢腿，是格鬥的基礎。運用拳頭的現代觀念，是由對身體力量和素質的了解與掌握而得來的。僅僅用手臂打出的拳，是無法提供足夠力量的。嚴格地說，手臂只是力量的運載工具，而只有正確地運用身

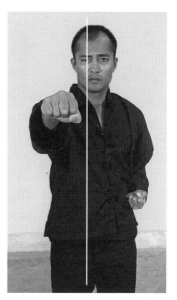

圖 4-1　　　　　　　　　　圖 4-2　　　　　　　　　　圖 4-3

體才能提供足夠的力量。在任何有力量的猛擊中，身體必須是平衡的，並與前腳成一直線，主要依靠身體的這一部分起到軸心作用從而產生力量。

　　在掌握出拳技術之前，必須首先學會正確地握緊拳頭，不然在格鬥中手容易受傷。從四指和拇指張開的姿勢開始，如圖 4-4，把指尖捲向手掌，如圖 4-5 和圖 4-6。然後，把拇指緊緊地壓在握緊的四個手指上，且拇指尖延伸到中指中間，如圖 4-7。

　　這裏有幾種可供練習出拳力量的方法，其中最好的方法之一是學會運用髖部。為此，可以在一張大約 20×28 厘米的紙上繫一根繩子，繩子從天花板上吊下來至齊胸高。

　　以這張薄紙為目標，兩腳平行站立，距離這張紙約 17~25 厘米。兩手鬆弛握拳放於胸前，肘部自然垂於兩側，順時針轉動身體直到腳掌跟着轉動。為了使身體充分轉動，膝關節須稍微彎曲。這時身體應面向右側，與目標成 90 度角，身體重心移至左腳，但眼睛要始終盯住目標。

　　以腳掌為軸，髖部做突然轉動的動作，使身體重心迅速移向另一隻腳。在髖部轉動時，肩也跟着自然轉動。當身體旋轉的同時，右肘抬至與肩同高，剛好能用肘部擊向確定的目標。這個衝擊力量，應當能使身體轉

圖 4-4

圖 4-5

圖 4-6

圖 4-7

動 180 度,而正好面對相反方向或左面。為了獲得最大的力量,髖要比肩稍早一點轉動,這是十分重要的。

由左邊重複做相同的動作,用左肘打擊目標。當你學會了控制身體,並開始在此練習中感到輕鬆時,就可以使用拳頭了。

從目標向後撤步 50~60 厘米,保持準確的身體位置,然後猛地用直拳打向目標。身體應與目標成一直線,由髖部發力,轉體應該保持良好的平衡,動作要協調連貫。這樣,可使出拳的力量增加 80%~100%。

在這個過程中要保持身體平衡,特別是在完成轉動動作之後,要注意以左腳在前,右腳在後的姿勢站立(慣用姿勢)。由這個姿勢,做順時針

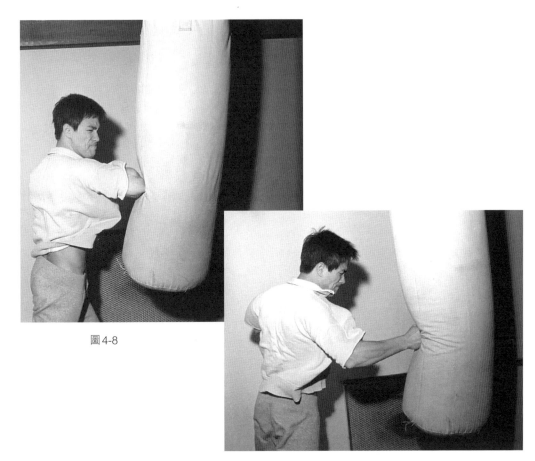

圖4-8

圖4-9

　　的轉動，直到肩同目標成直線為止。前腳應距後腳 38 厘米左右。這時兩腿微屈，身體重心完全落在後腳上。當髖部開始轉動時，應以兩腳掌為軸心，而身體向前的動力來自後腳。出拳時後腳跟抬起，身體重心迅速移向前腳。在完成這個動作時，後膝實際上已經伸直，而後腳跟幾乎完全抬起。身體應該正對目標。這個動作如同棒球運動員用全力揮動球棒一樣。

　　一旦掌握了這種打擊的方法，就可以開始做擊打重型拳擊袋的練習了，如圖 4-8。在這裏，李小龍是通過肘部的擊打動作來增加髖部力量的。然後，再做擊拳練習，如圖 4-9。

　　為了使發拳有力，最後一步要恢復原來姿勢，即恢復到右腳在前的警戒式。兩腿微屈，腳跟抬起，在這一瞬間，身體重心稍微移向後腳，因為

圖 4-10

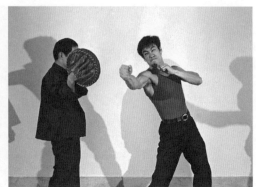

圖 4-11

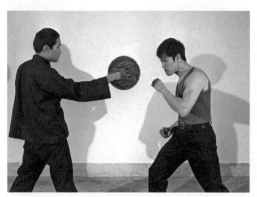

圖 4-12

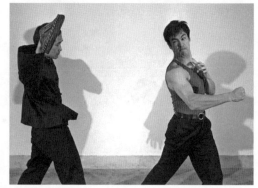

圖 4-13

必須沿逆時針方向轉動髖部，在此瞬間，身體重心要穩，並在出拳之前，身體重心要移向前腳。正面直拳不像其他拳那樣有力，那些拳給髖部的轉動提供了更自由、更充分的條件。但是，如果能夠掌握正確的時機轉動髖部，那這樣擊出的拳要比戳擊有效得多，而且它對於你在防衛和進攻中取勝也是非常重要的，它將是你最有用、最可靠的武器。像練習其他擊拳技巧時一樣，你可以用更堅實的靶子來代替紙靶，以增強打擊力量。

李小龍在每天的訓練計劃中，常常用不同的器材集中地練習直拳。在圖 4-10 和圖 4-11 中，他使用的是手靶。有時為了模仿近距離戰，他收回右拳以便發出更加有力的一拳，如圖 4-12 和圖 4-13。

李小龍在訓練中，喜歡用各式各樣的拳擊器械，他常用的一種器械是輕便的盾，如圖 4-14 和圖 4-15。他常說：“我不知道拳頭打在人身上的

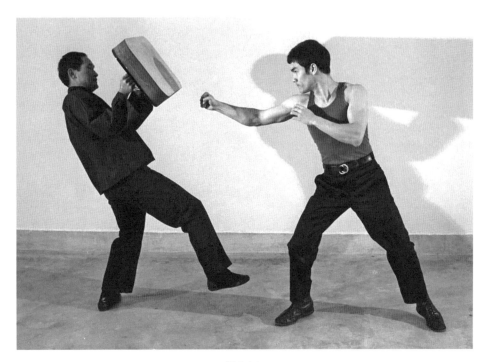

圖 4-14

圖 4-15

圖 4-16

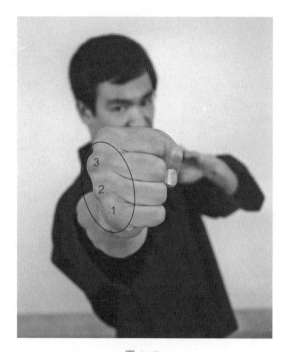

圖 4-17

真正感覺。首先，人體的各個部位結構不同，拳頭可能會打到堅硬的骨頭上，也可能打到柔軟的脂肪上面。其次，戴拳擊手套和光着拳頭打是不同的。遺憾的是不戴拳套與助手對打是不太現實的。"

當與盾牌相接觸時，會產生不同的感覺，即盾牌要比軟墊硬得多，而因為助手兩手緊握着盾牌，穩穩地站在那裏，所以就不像軟墊子那樣好打。為了使打出的拳頭更有力，李小龍選用了帆布袋子，如圖4-16。他平時將三個袋子吊在牆上，一個裝滿砂子，一個裝石礫或豆子，另一個裝鋼屑、鐵砂。開始時，最好戴上薄的拳擊手套打牆上所有的重帆布袋子。在赤拳擊打帆布袋之前，必須使拳頭的骨關節變得堅硬些。

截拳道的出拳不同於傳統式的擊拳法，它用三個指關節代替兩個指關節（食指和中指），如圖4-17。在截拳道中，出拳不是如圖4-18和圖4-19左面的人一樣從髖部打出去的，而是從胸部打出去的，就像李小龍在圖4-18中所做的一樣。拳要直接打出去，不要旋轉手臂。如果轉動手臂，在打擊中拳面就成水平狀態。如果是直接出拳，那麼打向目標的拳面就是垂直的或是偏斜的，如圖4-19。因此，必須握緊拳頭把三個指關節練得十分堅韌，如圖4-17所示。

為了增強拳頭的硬度，除了擊打吊在牆上的帆布袋，還可用裝着沙子和石礫的盆進行訓練，如圖4-20。此外，還有一些練習，包括緊握拳頭做俯臥撐。把無名、中指和小指的指關節按在硬地板上，拳心相對。這對於初學者來說是個極好的練習，因為這樣能逐漸地使指關節變堅硬，並且可以避免受傷。

對於慣用左手式或截拳道警戒式的人來說，右手或者說前手的擊拳力量，明顯地要比慣用右手者的擊拳力量差。除非他能夠增加右手後撤的距離，來擊出重拳。在這種情況下，就要以速度來代替力量。而左手或者說後面的這隻手，就必須作出彌補。

如果你是慣用右手的人，那麼在開始時你會覺得用左手擊拳十分笨拙。你會失去平衡，打出去的拳頭也是緩慢無力和不準確的。但是如果你經常如圖4-21，以右腳在前做練習，那麼你左手的打擊力量會大大增強。

總而言之，你後手的直拳和擺拳才是最有力和最可靠的拳法。但要不斷地練習左手，直到得心應手為止。

在李小龍的訓練計劃中，最有幫助而又十分簡便的訓練器械之一，是

圖 4-18

圖 4-19

圖 4-20

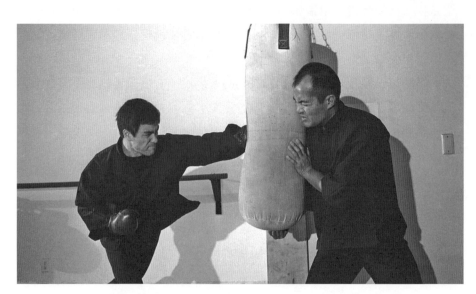

圖 4-21

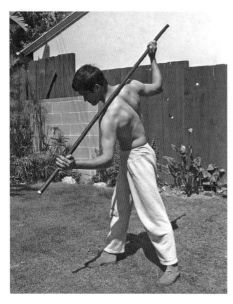 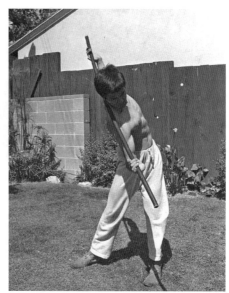

圖4-22　　　　　　　　　　　　　　　　　圖4-23

一根大約 450 克重的鐵棒。將它握在手中做練習，能夠很快地加強發拳的力量。其具體做法是手握這根鐵棒的一端，兩腳分開，平行站立，然後徑直地向鼻子的前方擊出數次，理念是要做到像鞭打那樣迅猛而有爆發力地出拳。如果保持身體和手臂放鬆，會感到打完一拳之後，手臂會迅速地自動恢復原位的。

這個訓練項目有兩個作用，它既提升了出拳的速度，又增強了出拳的力量。經過一段時間的練習之後，你即使在不用這些重物時，也能夠非常有力地出拳了。這裏的秘密是要集中全力或假設在出拳時兩隻手裏仍然握着那根鐵棒。

在狠狠地擊出一拳時，你很容易養成一種壞習慣，即兩肩不成直線，以致只有一個肩膀在用力。換句話說，也就是兩肩直線性很容易被破壞，這樣發力就沒有力量。為了保持兩肩之間的協調，李小龍採用兩手分開抓握一根棒的方法，如圖 4-22 和圖 4-23，並將棒橫置於肩上，當身體由一個位置向另一方扭動時，這根長棒可以使兩肩始終保持成一直線。

在用鐵棒訓練一段時間以後，你會感到在不用這些重物的情況下，出拳會有更大的衝擊力。這就説明一個問題，即"你的精神力量會使你創造

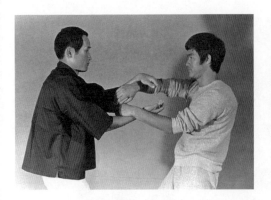

圖 4-24

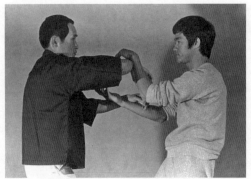

圖 4-25

圖 4-26

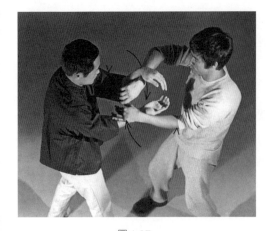

圖 4-27

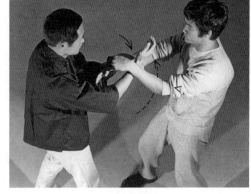

圖 4-28

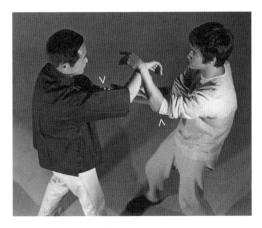

圖4-29

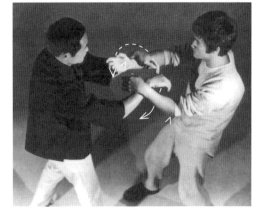

圖4-30

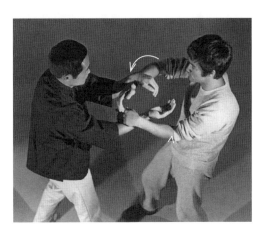

圖4-31

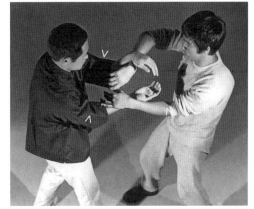

圖4-32

出奇蹟來"。李小龍稱這種額外的能量為"流動能量",就如同合氣道中的
"氣"和太極拳中的"極"(chi)一樣。

　　然而現在,你所體驗到的僅是小程度的"流動能量"。為了增強這種能
量,這裏還有幾種練習。在整個訓練中,最好的練習是"黐手",第二章中
對此有簡要的描述。

　　練習"黐手"可提高手臂的能量,能使身體和手臂保持放鬆狀態,如
圖4-24和圖4-25(側視)所示。像圖4-26中那樣,當你的手腕觸及對方
的手腕時,你的手只要施加一些壓力,前後滾動兩臂即可。從圖4-27至
圖4-32李小龍做的示範動作中,可以看到兩臂應該怎樣滾動。在每一幅

圖中，箭頭的指向表示手的動作。當他們連續不斷、圓滑流暢地滾動手臂時，肘部的位置是始終靠近他們的身體的，儘管手臂似乎是從一邊滾到另一邊，但你的能量的專注度是向前的。

滾動動作並不是"黐手"的實質，重要的是來自兩臂的流動感。最初階段的意念不是要互相鬥力，而是要極力去感受這種內在的力。如果你硬是要把對手往後推，那就會失去做"黐手"的整個意義。而且這樣做動作，會使你的兩臂肌肉緊張，結果肩部變得僵硬，進而失去平衡，隨之便開始依靠蠻力來代替流動的內力了。想像一顆向內轉動的螺絲釘，你永遠不可放鬆螺旋勁兒，但會在內部保留一些小空間，並總是在向前驅動。

這股能量必須由丹田發出，而不是由兩肩產生。要做到這一點，需要假設水是由丹田送出，並在相當於水管的兩臂中流動。這樣手臂的端部，就變得有力。要保持手指的放鬆和舒展，就像水要從指尖湧出一樣。

如果雙方都釋放同等的內力，或換句話說，水同樣地流過他們的手臂，那麼將會出現誰也無法攻破誰的局面。動作會變得連續不斷而有節奏，每一方都能感到對方的手臂是靈活而穩固的。手臂看起來軟弱，實際上卻是非常有力的。肘部位置應當是固定不變的，因而不要把肘部過分地引向身體。彎曲的手臂要能夠從一邊移向另一邊，但不要指向身體。隨着動作的不斷熟練，手臂運動或滾動的半徑也就變得越來越小了，好像流過兩臂的水要穿透並覆蓋所有細小的縫隙一樣。

"黐手"是截拳道的一個重要組成部分，因為有效運用這種技巧，要依靠手臂和身體的放鬆。"黐手"是增強流動的內在力量，使全身保持放

圖4-33

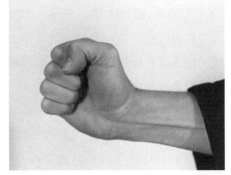

圖4-34

鬆狀態，而又不失去打擊力的最好方法。

　　為了試驗能量是否流動，可讓練拳的助手伸出手，然後猛擊他的手。先用一般的力量，再使用流動的內在力量 —— 集中在你手的重量上，保持手臂鬆弛，並把重心放在手臂的底部（墜肘）。不要告訴對手你在幹甚麼，當每一種力量用過一遍後，再問他有甚麼不同的感覺。如果他確有不同感覺，你就猛擊他的手，一次用"內在力量"，一次不用。打完之後，讓他來判斷哪一次打擊的力量重一些或輕一些。如果他認為運用"內在力量"的打擊更有力一些，那就說明你做對了。如果無法找到與你一同練習的助手，那麼就在自己的手上試一下。

　　李小龍表演令人難以置信的"寸勁拳"，如圖4-35至圖4-37，使觀眾大為震驚。在出拳時，他熟練地運用了轉髖的外力和內在力量而產生的爆發力。拳頭是垂直的，腕部翹起，如圖4-33。在衝擊點上，拳頭突然向上一扭，如圖4-34。這種直拳一般是在距離目標13厘米或更近時才使用，如果企圖在遠距離使用這種拳法，就會在發拳時失去時機。寸勁拳多用來作示範。在真實的格鬥中，為免受傷，一般很少屈曲手腕。

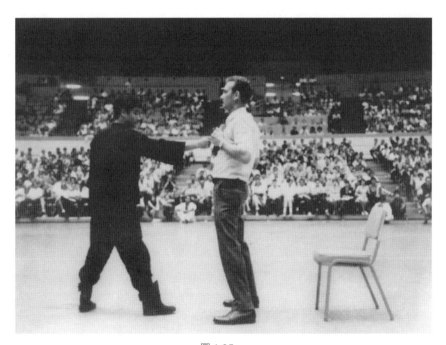

圖4-35

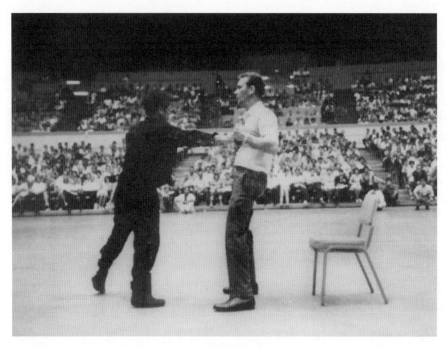

圖4-36

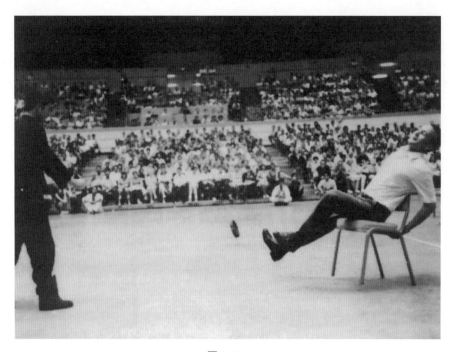

圖4-37

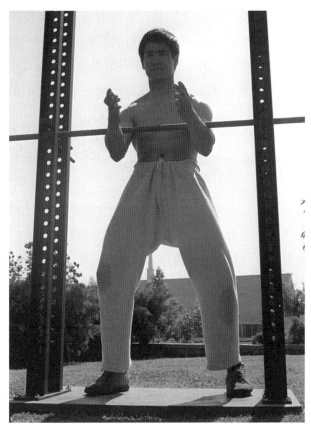

圖 4-38

　　你還可以用一些其他方法來擴大內在的流動力量。如在開車時，把手臂放在方向盤上做好像"黐手"的練習，並向手臂施加壓力。在圖 4-38 中，李小龍好像在做靜力練習，實際上他是在運用內力，用手臂對鐵棍施加壓力。幸好，在任何地方，只要你能向手臂施加壓力，也能訓練內在的流動力量。

　　那些企圖在 2.5 厘米距離內擊拳打倒對手的人，大部分其實不是用拳擊倒了對方，而僅僅是把對方推倒。你不能以推來打擊對手，擊拳的技藝絕不是推。在拳擊中，力量強度的頂點是在接觸點上。然而在推動當中，力量從一開始出拳就隨着手臂的充分伸展而完全發放出去了。擊拳的力量是來自髖部的轉動，而推力通常是來自後面的支撐腳，把整個身體向前推進。

在練習拳擊時，特別是打重沙袋，要努力想着把沙袋打穿，而不應把力量集中在沙袋的表面。這樣，才能獲得較深和較強的"穿透力"。"穿透"的意思是不斷地加速打擊目標，但擊拳的勢頭和力量並不就此為止，而是透過目標繼續延伸下去。不僅僅要擊中對手，而且要在猛擊對手之後，將打出去的手儘快地撤回來。

擊拳時不應有探拳的動作，而應直接打出去。在快擊中目標的一刹那握緊拳頭。在攻擊目標點時，為了增加輔助力量，另一隻手要猛地抽回，並向身體貼近。

如果要向前跨一步出拳，那麼拳頭就要在腳落地之前擊中目標。否則，身體的重量就要被地板吸住，而不能增加拳頭的力量。在用手臂發出快速、準確而有力的一拳之前，髖部及肩膀要先動。雖然腳步的移動能夠增加力量，但如果出拳正確，也可以不必跨出一步或在擊拳時令身體緊張就能擊倒對手。

能否擊出有力的一拳，取決於你出拳的力量和時機。正確的時機，是有力的一擊所不可缺少的。沒有這一點，出拳可能過早或過晚，這樣你擊拳的效果便會大打折扣。

拉力

雖然李小龍開始學習的是詠春功夫，但他改進了這種拳術的許多技術，這種改進之大，讓截拳道從表面上看來幾乎與傳統功夫沒有任何關係。然而李小龍並沒有完全拋棄詠春拳的技法，而是保留了其中的一些，只是徹底改變了它們的原來面貌。

李小龍堅持訓練的兩種技法是"攤手"（刁抓）和"拍手"（用掌拍擊），尤其當他學會"黐手"之後，便決心修改這兩種技巧。因為詠春拳的這兩種技法，是兩個對手面對面地擺好架勢，兩腳平行站立。但在截拳道中，處於警戒式的對手都是一隻腳在前，手的伸展範圍也不同。

雖然李小龍認為正確的重量訓練能夠增加力量，但他在練習中是很有選擇性的。他極力避免進行那些妨礙攻防或格鬥的肌肉訓練。

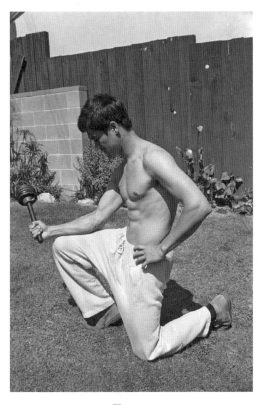

圖4-39　　　　　　　　　　　　　　　　圖4-40

　　除了進行腹肌訓練之外，李小龍還很注重對前臂的訓練。因為他感到在"擸手"這些出拳和回拉的動作中，都要依靠前臂的肌肉力量。因而在其訓練中（包括反捲動作），為了從這種練習中獲得最大的收效，他常用一塊海綿裹住木棒，這樣當他的手握在海綿上時，就會失去握力。此時要想將重物提到胸前，那就必須完全依賴前臂的肌肉力量。

　　另一種鍛煉前臂的有效方法就是反向伸展。不要屈臂，而是用直臂將重物從胸前舉起。手臂完全伸直，盡可能長時間地使重物保持在胸前的水平位置上。

　　他也用手掌擠壓橡皮球及像圖4-39和圖4-40中那樣用腕力棍來訓練，即將只具有一個頭的啞鈴握於手中，靠腕力轉動它。

　　李小龍還對手臂進行這樣一種力量訓練，即當他突然猛拉對手和對手猛然撲向他時，他的頭突然向後躲閃，這就增強了拉力，然而這種拉力是

圖4-41

他在詠春拳的“木人樁”上堅持“攤手”練習的結果，如圖4-41。除了增強手臂的力量外，他還通過與擊打“木人樁”的兩個木臂讓手臂變得強壯而有力。

在進行負重訓練時，一定要有與其相適應的速度和靈活性的訓練。舉重運動員有很大的力量，但是在打擊對手時卻會因缺乏靈活性和速度而造成問題，這就像一頭犀牛試圖圍堵一隻兔子一樣。

踢擊力量

運用腿法進行攻擊具有幾個優點，首先是腿要比手有力得多。實際上，正確的踢打是你所能實施最有力、最有殺傷力的打擊；其次，腿要比手臂長，因此它也就是攻擊的第一線，通常它要先於拳的攻擊；第三，要想阻截踢打是非常困難的，尤其像小腿、膝蓋和小腹部這些身體的下半部都是很難防守的。

遺憾的是，很多的武術家都未能受惠於腿法這一資產。他們雖然用腿，但卻沒有力量。像圖 4-42 至圖 4-44 所示的那種彈踢或直腿蹬踢，仍然是常用的。它們並不能產生足夠的力量去構成傷害或威脅。因為在彈踢中整體的力量沒有投入到踢擊中；在直腿蹬踢時，身體又容易失去平衡。

李小龍的拿手好戲是側踢，如圖 4-45 所示。這種側踢，不同於傳統式的側踢。在傳統踢法中，側戳踢雖然有力量卻無速度，而側擺踢雖然有速度卻又無力量。然而截拳道的側踢，則是這兩者的結合，既有力量又有速度。李小龍慣於將一塊 5 厘米厚的木板從他肩膀的高度扔下來，然後當它下落到半空中時一腳將其踢碎。如果他的踢擊只有力量而無猛烈的踢擊速度，那麼這塊木板只能是被踢出去而不能被擊碎。如果他的踢擊僅有迅猛的速度而無力量，則木板也是不能被踢碎的。因為僅靠猛踢來踢碎一塊沒有支撐的 5 厘米厚木板太困難了。

做這種側踢時，兩腳要分開，平行站立，當用左腳保持平衡時，右腳要抬離地面約 30 厘米，然後右腳用力踩下，以使其從地板上彈起約 2.5 厘米。在這裏也要像用流動能量出拳時一樣，把力量全部集中於腳上。換句話說，如同水正流過右腿（相當於水管），當右腳踩下時便全部發放出去（如水噴射而出），又猛地彈起（爆炸似地濺起）。但在腿沒有以輕踢擊作充分熱身運動之前，不得猛地踩腳。

現在開始認真地做側踢動作。它和踩踏動作一樣，當抬起右腳時，要將身體重心移向左腳，並沿直線踢出而不要下落。左腿應稍屈，以使身體略向後傾，而不是像初學者般向前傾。當右腿向前踢出時，要以左腳掌為支點轉動。要在腿的力量完全爆發前的一瞬間扭動髖部，以便產生一股額外的力量。而這種力量會給將踢出的腿增加一種旋轉勁或擰勁。然後在腿

圖 4-42

圖 4-45

圖4-43

圖4-44

完全伸展時，腳迅速地踢出，從而產生鞭打的效果。

　　如果你喜歡踢打堅硬的東西，可以擊打樹木或混凝土牆，估量好到牆的距離，讓自己剛好能踢到它。只要你的腳是平穩地觸牆，就不會受傷。有力地踢擊，將會使自己的身體反彈回來。

　　在掌握了做側踢的訣竅之後，便可練習踢擊重沙袋。由警戒式做像第三章"步法"那章中所介紹的向前疾步。要如同圖4-46、圖4-47和圖4-48中那樣，以沙袋的中部為打擊目標。

　　在撞擊時，腳要水平地踢在沙袋上，不要歪斜。如果腳能迅猛地踢出，並對沙袋有穿透力，那麼踢擊的腳落在沙袋上的聲音就會像鞭子的抽擊聲一樣的清脆、響亮。如果在踢擊中推力多於擊打力，那麼產生的聲音就很輕或很弱。在這兩種用盡全力的踢打中，擊打力能給對手造成損傷，而推力只能是毫無損害地將對手打倒。

　　如果能飛快地踢擊沙袋並保持身體平衡，那就能在踢打中產生比想像中大得多的力量。總而言之，起腿踢擊時和踢完後，腳都要緊緊地戳於地面，以保持平衡。然而為了獲取更強有力的攻擊，當向沙袋移動時，身體重心要稍稍地抬高一點。當你把右腳推進至沙袋時，就要驅使左腳向下重踏。換句話說，也就是此時的力量正由兩腿發出。這可能是在不用武器的格鬥中的一種主要痛擊。

圖 4-46

圖 4-47

圖 4-48

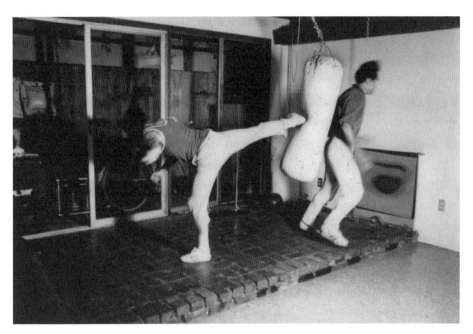

圖4-49

有一點要特別注意的是，如果沒有擊中或沒有完全擊中沙袋，就會誤傷膝部。因為猛然踢出的腳，要比身體的運動快得多。當踢空時，就猶如有人把你的腿猛然拽離膝關節似的。

在實戰或格鬥中，後踢腿不太實用，因為一旦沒有擊中就容易失去身體的平衡。此外，跳得越高，對手就越有時間來躲避你的攻擊。

重沙袋是截拳道中最重要的訓練設備之一，其實在其他武術中也是如此，因為人們可以用它來獨立進行練習。你可以單獨地對它進行連續幾分鐘的側踢訓練。不過當你踢沙袋時，每次一定要等它擺回來時再踢。

教授初學者踢打時，要用膝部幫他抵住沙袋的底部邊緣，並用兩手輕輕地扶着沙袋中部的後面，以避免傷及手指。以背抵住沙袋站立之前，你必須了解踢擊者的力量。在圖4-49中，李小龍有力地踢擊沙袋，以致沙袋後面的人被撞得飛向房間的另一邊，令頸部受傷，要多日才能康復。

李小龍始終認為，應對不同類型的目標進行擊拳踢腿練習，以便在接觸各種不同類型的物體時得到不同的感覺。他經常使用重沙袋，但也經常擊打牆上的粗帆布袋、豆袋或沙袋，以及手靶和圖4-50中的木人樁、圖

圖 4-50

圖 4-51

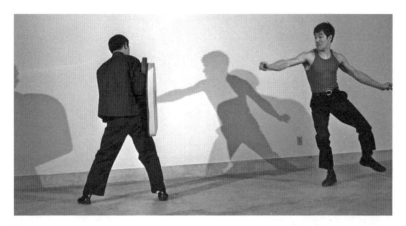

圖 4-52

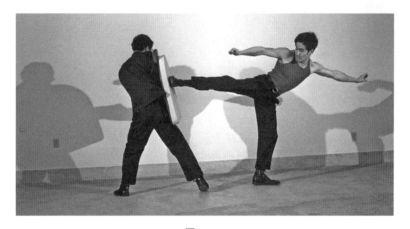

圖 4-53

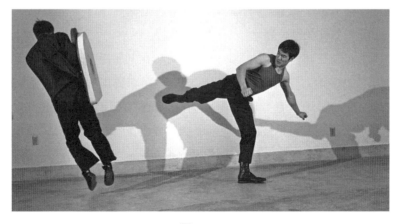

圖 4-54

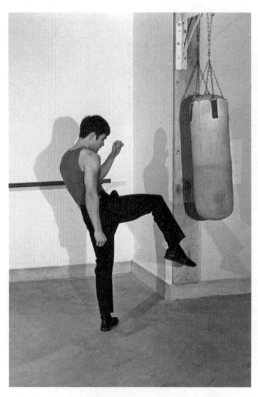

圖 4-55

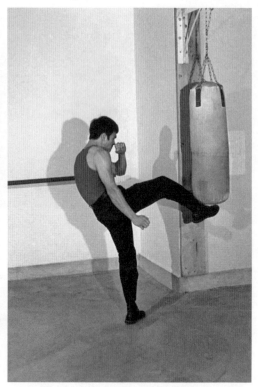

圖 4-56

4-51 中的手提式盾牌。

　　除了重沙袋之外，李小龍最喜歡在重盾和空氣袋上做踢擊練習。因為他可以像圖 4-52、圖 4-53 和圖 4-54 那樣，把他的全部力量都發放到活動靶上，而又不會挫傷持靶人。

　　雖然前踢不如側踢有力，但李小龍可以用髖部的作用來增加他踢擊的爆發力。如圖 4-55 和圖 4-56 中所示，李小龍在腳即將擊中目標前的一瞬間急速地向前轉髖，而不是僅僅依賴由膝到腳的彈踢。然而這一動作的時機是十分重要的，也是難以掌握的。所以要每天練習，直到掌握其中的訣竅為止。

　　本文試圖逐步地說明進行側踢的方法。一旦理解了如何運用與發力，在做側踢時，就要毫不猶豫地形成一個平穩、優雅而流暢連貫的整體動作。

第 五 章

速度訓練

第五章　速度訓練

　　甚麼是技擊中的速度呢？只是手、腳和身體運動的速度嗎？或者説，一個優秀技擊手是否還具有其他的優良素質呢？優秀的技擊手是甚麼樣的呢？

　　對於這些問題的回答是：一個優秀的技擊手可以不費甚麼力氣就能給對手以更狠、更迅速的打擊，並能讓自己不被對手擊中。他不僅有敏捷的手腳和靈活的身體，而且還擁有一些其他素質，如：隱蔽的動作、良好的協調性、完美的平衡機能和敏鋭的洞察力。雖然有些人也具有其中的一些素質，但要知道這些都是經過艱苦訓練才培養起來的。

　　如果動作遲緩，不能將力量和速度結合起來，那麼你在訓練中練就的所有力量都是白費的。力量與速度缺一不可，一個技擊手必須具備這兩種素質才能成功。

　　一種提高速度的直接方法，就是在擊中對手前的一刹那手或腳猛然抖動發力。這與手舉過肩投球是同一原理。例如：當你揮臂投出一個壘球時，在將球投出的一瞬間或整個揮臂動作的最後階段抖動手腕，這個球的速度要比不抖腕的速度快。大揮臂加抖腕自然要比小揮臂加抖腕具有更大的加速力。一條 3.5 米長的鞭子，如抽得準的話，要比一條 24 厘米長的鞭子打得痛得多。

圖 5-1

擊拳速度

翻背拳並不是最快和最有力的拳法，因為它不能同時借助整個身體的運動。但是它卻是一種可以充分運用抽擊和猛抖發力的打法。首先，它像擺動一樣地打擊而不是直擊，這就意味着你在出拳時可以施以更大的打擊力。其次，手腕有較大的靈活性和動作的自由度，除了可以上下擺動之外（從拇指到小指），還可以左右擺動（從手掌到指關節）。這就是説，可以更加有力地揮拳猛擊，如圖 5-1。

翻背拳一般是用來打擊對手的頭部，並主要與 "擸手 "（擒拿技術之一）結合使用，如圖 5-2。它一般是由肩的高度打出的，也可以作為突然襲擊，而從肩到腰這一段的任何位置上打出去。只要動作隱蔽，對手是很難抵擋住這一擊的。

雖然運用這種打法會令一部分力量損失，但若與 "擸手" 相結合，這一點是可以得到彌補的。如果用力拉對手，則可將其突然地拉近以便運用翻背拳打他。當指關節接觸到對手的面部時，其衝擊力將是致命的，就像兩輛迎面疾駛而來的汽車相撞一樣。

圖 5-2

圖 5-3

圖 5-4　　　　　　　　　　　　　　圖 5-5

　　為了提高翻背拳的速度及敏捷性，可以點燃一支蠟燭，試着以拳背的加速度將其撲滅。另一種有趣的練習方法是：同伴在你有控制地向其面部擊打時截住你的拳頭，如果他未能截住，你應在距離其皮膚大約0.6厘米時住手。

　　李小龍也使用活動頭型靶進行練習，如圖 5-3。這是一種特別的靶，是專門為單人訓練製造的。頭靶是用軟物填充起來的，具有彈性，能夠承受任何沉重的打擊。

　　前手標指是速度最快的進攻技術，因為它運動的距離短，所以能迅速擊中目標；它也是你赤手進攻最長的武器，因為此時並不需要把手握成拳，而是將手指伸直，這就使手臂又延長了數厘米，如圖 5-4 和圖 5-5。

　　運用這種技術時無須十分用力，因為你的目標是對手的眼睛。相反，準確性和速度卻是最重要的資產。對於對手來說，戳擊是很有威脅性、很危險的武器，因為它的破壞力很大而且很難防禦。

圖 5-6

　　如果你未擊中對手的眼睛而是碰到其頭部或骨頭等較硬的部位時，那麼就應該保護你的手指不受損傷，並學會運用正確的手型，將手指排列好，如圖 5-6，微屈較長的手指，並與較短的手指相適應，拇指內扣，使整個手形成一支矛。

　　要想提高手指標指的速度，你需要做大量的練習，而且當中大部分應是你實踐體會的結果。速度取決於動作是否簡捷、實用，而標指又是一種讓你有機會去體驗的技術。標指像截拳道中所有的打擊一樣，是不帶任何後縮動作的向前突刺。這好像一條蛇在毫無預警下撲向獵物一樣。

　　你在快速打擊上花費的時間越多，動作速度就會越快。就好像在慢跑時突然出拳的拳擊手一樣，你必須同樣重視獨自的訓練。紙靶是一種極好的訓練裝置，如圖 5-7，它便宜、易於製作，對於希望增強打擊或戳擊速度的人來說是十分有用的。

　　除了紙靶之外，李小龍還常用一片厚皮革條進行練習，這樣可使手指更加堅硬，如圖 5-8。李小龍也在活動頭靶上進行大量練習，如圖 5-9，因它最適宜做手指標指練習。它在被手指戳中時，表面會陷下，但卻有足夠的硬度促使手指變得更加強硬。

　　雖然木人樁太硬，手指無法戳入，但對於練習手指標指的組合動作來

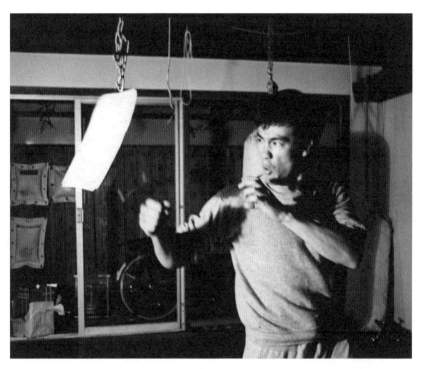

圖 5-7

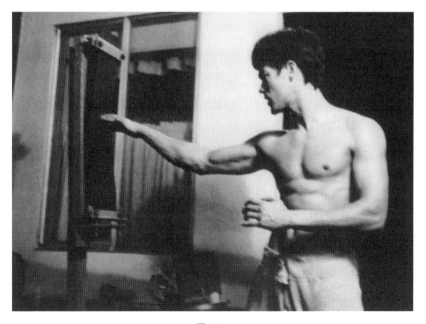

圖 5-8

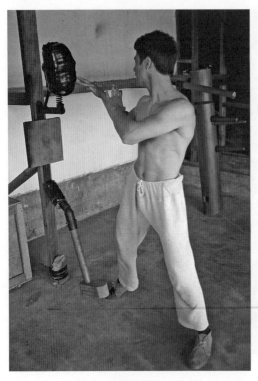

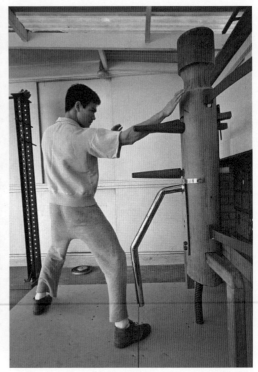

圖5-9　　　　　　　　　　　　　　圖5-10

　　説，它是很有用的器械，如圖 5-10。當木人樁的手臂及腳伸出妨礙你接近時，就像真的對手一樣。

　　　　手指標指是最迅速的進攻手法，而直拳是所有拳法中速度最快的，也是截拳道中的主要骨幹拳法。它既是一種重要的進攻武器，又是能在一瞬間阻止或截擊複雜攻勢的重要防禦手段。

　　　　儘管我們在第四章"力量訓練"一章中討論過前手直拳的打法，但力量並不是前手直拳的首要特質。其實把前手直拳歸類為"快速打擊"更為恰當。像手指標指一樣，因為手已經伸直，它距離目標很近，如圖 5-11、圖 5-12 和圖 5-13。

　　　　前手直拳不僅是最快的拳法，而且是打擊最準確的拳法。因為它是在近距離內向前直擊，所以能保持身體的平衡狀態。它像手指標指一樣難於阻擋，特別是在運用連續短小動作時。還有，它在運動中比在固定位置上實施速度更快，它與手指標指一樣，能以其威脅性的姿勢使對手感到緊張不安。

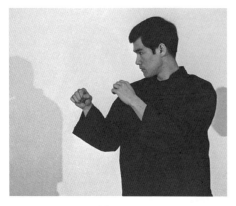

圖 5-11

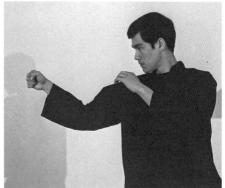

圖 5-12

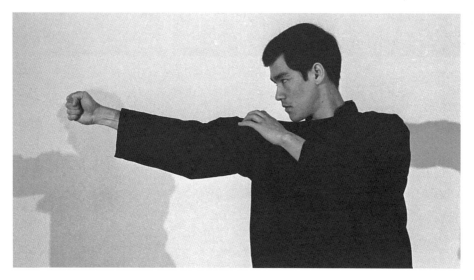

圖 5-13

在擊中對手之前，要借助迅猛的動作來加強拳的力量和速度。在拳頭觸到對手的前手時，手要保持放鬆狀態，只是在接觸的一剎那要握緊拳頭。為了使打擊具有爆發性的力量，應利用內在流動力量來增加手的力量。

直拳並不是目的，而是為達到某種目而採取的手段。直拳雖然不是一拳便能打倒對手的有力打法，但卻是截拳道中最具優勢的一種打法。它與其他拳法及腿法結合運用會更加有效。

直拳應由警戒式發出，落拳點應與自己的肩部成水平，如圖 5-14、圖

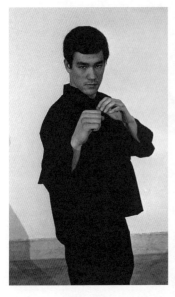 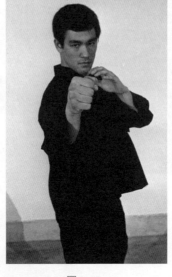 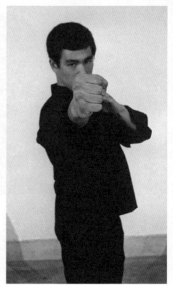

圖5-14 圖5-15 圖5-16

5-15 和圖 5-16。打擊矮個子對手或攻擊對手的較低部位時，要屈膝，使肩部與落拳點持平。而當打擊高個子對手時，要踮起腳尖。

以後，隨着技藝的提高，手在任何位置都能自如地擊出直拳，不會再有任何諸如向後抽拳或收肩這樣的多餘動作。但是，為保證其攻擊威力，必須在身體平衡時出拳。

與傳統姿勢不同的是，手絕不能置於髖之上，如圖 5-17、圖 5-18 和圖 5-19，也不能從這個部位出拳，因為手的這段距離的運動很不必要，而且不切合實際。再說，從髖部出拳，還會使身體在出拳動作中暴露很大空當。

正如上一章所談及的，如果你轉動髖部，利用其他一切能加重打擊的方法，那麼你的前手右直拳將更加兇狠有力。但是有時它會洩露你的動向，使你不得不做出決定：是否犧牲速度以保持力量。這時你要根據對手的情況做決定，如果對手的動作緩慢且笨拙，那你仍然可以運用有力的打擊，擊中對手。但如果對手很敏捷，那你就必須注意速度，而不是強調力量。加強速度和準確性訓練的最好設備，是舊式的速度沙袋，如圖 5-20。這種沙袋吊在從天花板垂下的彈性索上，沙袋的下端用一根繩子扯向地面，其高度與肩部成水平。沙袋要使用得當，兩手必須十分快速、準確地

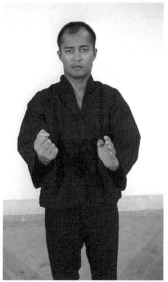

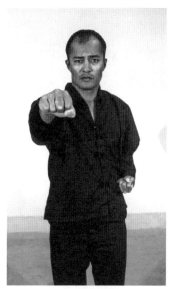

圖 5-17　　　　　　　　　圖 5-18　　　　　　　　　圖 5-19

圖 5-20

圖5-21

圖5-22

擊中目標，並掌握好時機，這樣沙袋才會向你直接回彈。

最初，你可以讓兩腿舒適地分開平行站立，以兩手擊打沙袋。用自己的鼻子作為引導點，成直線地打擊它。沙袋最有價值的特點是，它迫使你直接、乾脆地擊打它而不是推它，否則它就不會急速地彈回來。但是，一旦經過練習掌握了擊打的技巧之後，便要由警戒式做手和肘的複合練習，即以拳擊打，以肘和前臂阻擋或撞擊，如圖 5-21。

按傳統的站立姿勢從髖部出拳，是無法擊中沙袋的。因為按這種姿勢，第一次擊打後，再對彈回的沙袋做出反應就太慢了。而且傳統方式的兩手不能保護頭部，肯定要被沙袋撞到面部。

手靶，如圖 5-22，是一種多用途的裝備，它可以用來提高踢擊和組合打法的力量和速度。你可以用一隻或兩隻手靶進行練習。

在圖 5-23 和圖 5-24 中，李小龍利用一隻手靶進行爆發性右直拳的練習。除了訓練爆發力以外，一隻手靶的練習對於加快出拳速度也是十分有用的。讓助手舉起手靶，每當你試圖面對面地擊中手靶時，助手飛快地上下移動手靶，盡力使你無法正面打中它。

圖 5-23

圖 5-24

　　在圖 5-25、圖 5-26 和圖 5-27 中，李小龍用右前手打出第一拳後，左手緊接着便打向第二隻手靶。助手用一對手靶躲閃、晃動，展現出一對難以擊中的目標，從而幫助你鍛煉速度、瞄準能力和身體的協調性。

　　然而為了提高速度而擊打牆壁上帆布沙袋的做法，是不可取的。要想提高速度，你就要時刻記住用速度去擊打，而不是出蠻力。如果在任何時候都是以全力進行擊打的話，那就會喪失速度。即使在練習擊打重沙袋時，如圖 5-28 和圖 5-29，也要注意將速度和力量結合起來。一般都以佔優勢的前手進行速度攻擊，而後手進行力量攻擊。在靠近沙袋時，兩手還可以連續地發出重擊。

　　木人樁也可以用來練習攔截與攻擊相結合的快速出拳，如圖 5-30 和圖 5-31。但這種方法對於以前沒有進行過木人樁練習的人來説有個弊端，如果他的拳頭不適應硬物體，他就很容易弄傷自己。

　　標指很像前手直拳，但卻不具備後者的力量。它常被兩個狡猾的拳手用來在拳術對抗的前幾個回合內進行"試探"，用以了解對手在運動中的謹慎程度。當兩個旗鼓相當、技術熟練的拳手對陣時，戳擊往往貫穿於整場格鬥。

圖 5-25

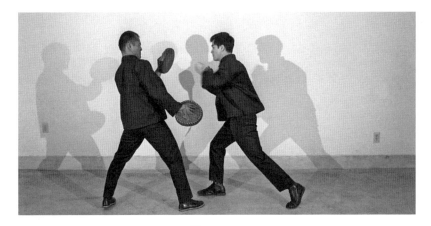

圖 5-26

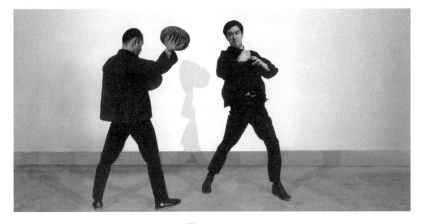

圖 5-27

圖 5-28

圖 5-29

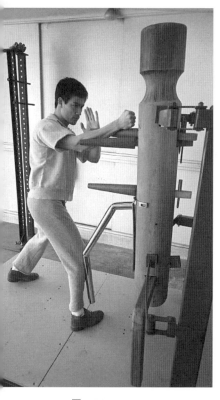

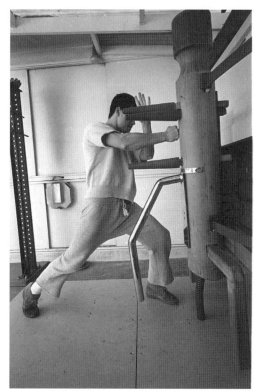

圖 5-30 圖 5-31

　　在拳擊中，前手標指幾乎是最常用的攻擊手法，但在截拳道中，則是前手直拳。這兩種技擊法的共同特點是：快速敏捷、準確、短促、發拳時身體平衡、很難被對手阻擋。

　　在進攻中，前手標指是用來逼使對手失去平衡，從而為更有力的打擊製造空當。在防禦中，它能遏止或做出有效的攻擊。例如，你可以在對手即將發動攻擊時，搶在他出擊之前向他的面部戳擊。也可以挺直手臂戳擊以撐開對手，以迫使他與自己保持一定的距離，防止他的近距離戰。

　　標指的目標主要集中於面部，因為它缺乏力量，不能對身體造成很大的傷害。所以它是一種較弱的、騷擾性的打擊，但在策略上是十分有益的。注意運用時手臂要放鬆，在即將擊中前才加速、發力。

　　"掌擊"比賽是一個非常有趣的兒時遊戲。玩法是完全伸出前臂，手部張開，姆指朝上。當對手擺動雙手想掌擊你的手時，你的手就迅速向上

及自己的方向閃開，盡量避免觸碰對手，之後互換角色來玩。

隱蔽出拳

　　使截拳道區別於傳統功夫形式和拳擊的最明顯特點之一，是李小龍揉進了擊劍中不易暴露攻擊意圖的特色。他採納了擊劍中的一部分步法並運用了手的攻擊先於身體動作的原則，這讓他的翻背拳、標指和直拳這些快速打法，幾乎不能閃避或阻擋。

　　因為在開始攻擊時，沒有任何諸如繃緊兩肩、移動腳步或身體等預先的警告，這樣，對手就不會有足夠的時間做出反應。當對手看到拳頭擊來時 —— 如果他能看到的話 —— 他想閃開或阻擋已經太遲了。當你的身體前衝的時候，拳頭早已擊中對手又抽回來了。這就是擊劍運動員向前突刺而身體並不前移，直到手向後抽回時身體才前移的典型動作。

　　在出拳的同時，身體或腳哪怕稍稍動一點點，都會向對手暴露或預示你的意圖。隱蔽動作的訣竅是放鬆肢體，但是要保持小幅度的擺動。手要鬆弛地揮出，這樣臂膀就不會繃緊。拳頭應在擊中目標前加力的一瞬間才握緊。面向對手時，應毫無表情。因為面部最細微的表情都會流露出意圖，使對手警覺起來。

　　李小龍的快速拳擊極為精熟，以至他在空手道比賽中表演時找一個自願與其交手的人都成了問題。就連冠軍們也都害怕與他對壘，因為他們大都知道他運用拳法毫無保留。在圖 5-32 和圖 5-33 中，李小龍表演他如何快速攻擊一位空手道黑帶運動員。即使李小龍指示給這位黑帶運動員他要打擊的部位，但這位黑帶運動員在八次打擊中都未能阻擋李小龍的攻擊。李小龍之所以能夠成功，不僅在於他有快速敏捷的手，而且還因為他有完美無瑕的隱蔽動作。

　　做隱蔽打擊時的步法，應如第二章“步法”一章中所談到的那樣，是滑步向前的。先練習翻背拳，再練習手指標指，最後練習前手直拳。

　　開始時的拳擊和戳擊，是做對空氣的打擊練習，然後練習打紙靶，最後用拳擊手靶進行練習。像練習快速打擊一樣，讓助手在你出拳擊打時突

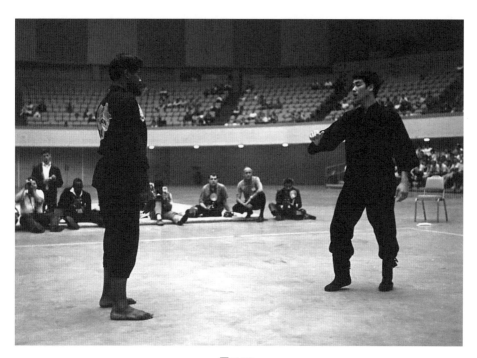

圖5-32

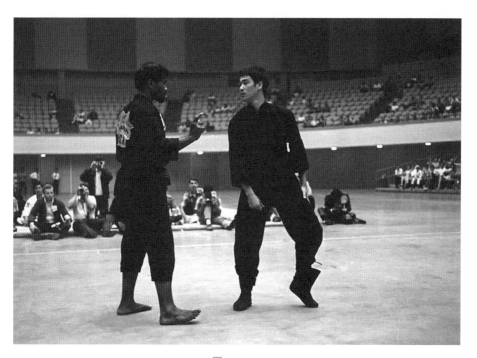

圖5-33

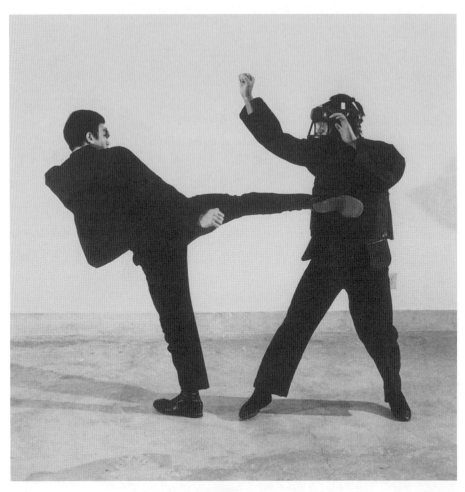

圖 5-34

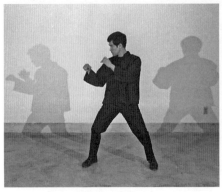

圖 5-35

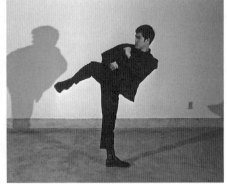

圖 5-36

然地移動手靶，竭力使你的攻擊落空。

　　還有另一種練習，就是"合掌"遊戲。站在距離助手一臂再加 10~12 厘米遠的位置上，讓助手兩手分開 30 厘米，將拳頭從其兩手之間打向他的身體或面部。這練習測試你能否讓他的兩手夾住你的拳頭之前擊中他。

　　如果助手未能夾住你的拳頭，可以讓他縮小兩掌之間的距離，只保持 15 厘米的間距即可。同時你也可以離他更遠一點出擊。但在準備進行這種練習之前，你須確保能控制住擊出的拳頭。一旦助手未能夾住拳頭，你應在擊中他之前住手。

　　在進行"合掌"遊戲之前，最好也學會控制出拳。讓助手靜止站立，當拳頭打到他面前 5 厘米時停住，然後逐漸將拳打得越來越近，直到幾乎碰到他的皮膚為止。應使助手只感覺到你的動作的氣流。同時，助手也要學會在拳頭幾乎打到他的面部時也不眨眼。

踢擊速度

　　在截拳道中，最佔優勢的腿法是側踢和勾踢。側踢既快又有力，而勾踢主要用作快速踢擊。在截拳道中，大部分的踢擊是由前腳來完成的，這樣就縮短了你與目標之間的距離。

　　勾踢一般集中踢擊身體的上部 —— 即腰以上到頭部，用勾踢踢擊對手

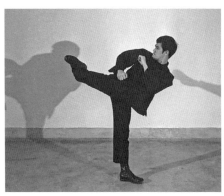

圖 5-37

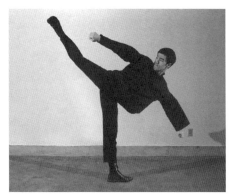

圖 5-38

的手臂下方，即肋部時，效果特別好，如圖 5-34。正如上一章所提到的，腿比臂要強壯得多，因而勾踢這樣的快速踢打可以一舉使對手失去戰鬥力。

由於勾踢的起腿動作難度很大，在實施過程中容易失去身體平衡，尤其向高處踢時更是如此，所以勾踢較側踢更加難以掌握。

由警戒式開始做勾踢，如圖 5-35，將前腿膝部上提，大腿抬至水平位置，如圖 5-36，小腿放鬆下垂，並與地面大約成 45 度角。身體重心應完全落在膝部微屈的後腿上，身體微向後傾斜。然後，以後支撐腳的腳掌為支點，轉動髖部，最後伸直後腿，將前腳猛然踢出，如圖 5-37 和圖 5-38。當腳離開地面之後，踢擊動作應一氣呵成。兩眼應持續盯住目標，而且兩腿

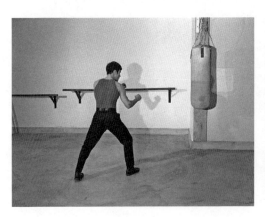

圖 5-39

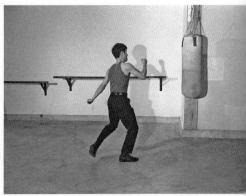

圖 5-40

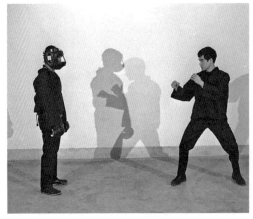

圖 5-45

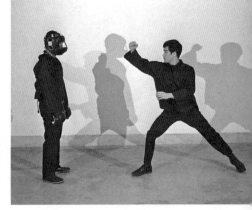

圖 5-46

腳的路線圖

正確

圖 5-43

錯誤

圖 5-44

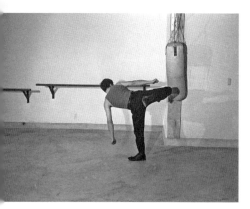

圖 5-41

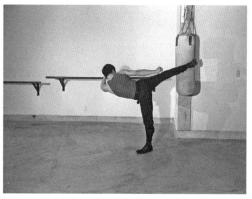

圖 5-42

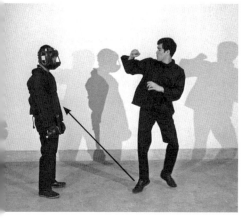

圖 5-47

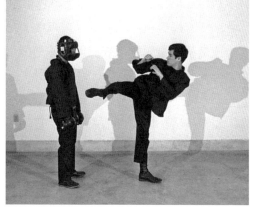

圖 5-48

不僅踢擊目標的表面，還要使踢擊力穿透目標直至內部。像出拳一樣，腿在接觸目標前要快速屈伸。

初學者容易犯的錯誤之一，是身體過於向前傾斜，將擺踢分為擺和踢兩個動作。在抬起膝蓋後，初學者喜歡將腳先向後擺動然後再踢出去，這樣就會減慢踢擊的速度。對照腳的路線圖，這兩個動作也因起腳的停頓和沒有按照李小龍在圖 5-39、圖 5-40、圖 5-41 和圖 5-42 中所做的示範動作那樣，運用髖部和腿部運動的合併力量，從而削弱了攻擊的力量和速度。腳的踢擊路線如圖 5-43 和圖 5-44 所示。（上圖是正確的踢擊路線，下圖是錯誤的踢擊路線）。

勾踢通常是結合快速的前進步法來實施的。由警戒式，如圖 5-45，向前跨 8 厘米左右，如圖 5-46，接着後腳迅速滑步跟上，如圖 5-47，當後腳將要觸到前腳時，抬起前腳踢擊，如圖 5-48。

當對手逼近你時，你也發現自己距離對手很近了，在這種情況下，就不要再向前跨出 8 厘米，而是要由警戒式，如圖 5-49，將後腳直接快速滑步跟上，如圖 5-50。接着在對手還未來得及做出反應時，就起腳勾踢了，如圖 5-51。而且整個動作應一氣呵成，不要遲疑或操之過急。

有時你會處於這樣一種處境，若跨出 8 厘米，距離對手太近，不跨又太遠，如圖 5-50。遇到這種情況時，應在勾踢起腳之前猛衝一下（如圖 5-52）。

雖然勾踢一般多用於踢擊身體的上部，但也經常以小腹為目標，如圖 5-53 和圖 5-54。這往往取決於你的身體與對手所形成的角度。你會體會到，這是唯一能夠攻擊這一難以擊中部位的實用踢法。

有好幾種器械是可以用來做勾踢訓練的，而其中最實用、最經濟的一種是紙靶。先從警戒式做不移動腳步的踢靶子動作，以體會自己的姿勢或平衡和腳的踢擊路線。還要特別注意接觸目標時的發力狀況。

隨着訓練的進行，可逐漸地改踢較硬的物體，如輕沙袋，如圖 5-55，和重沙袋，以及用木人樁來練習手腳的組合技術，如圖 5-56。當掌握了勾踢技巧之後，就可以利用活動目標來練習了，如拳擊手靶。開始時只用一隻，隨後再加上另一隻，這樣左右腳都可以得到練習。

雖然一般說來勾踢接觸目標部位的是腳背，但腳的其他部位如腳掌、腳趾和外脛骨也是可以利用的。不過在赤腳進行格鬥時，應避免使用腳掌

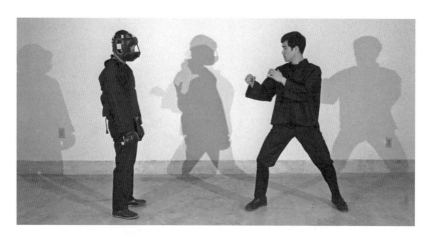

圖 5-49

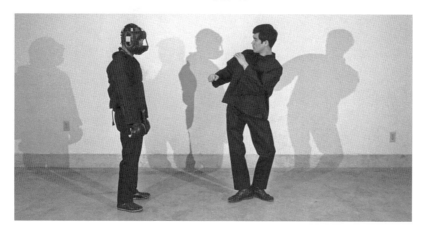

圖 5-50

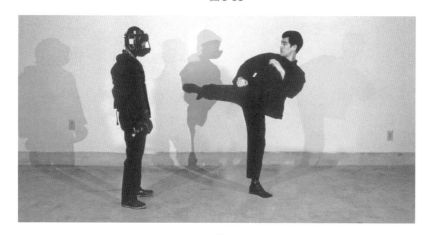

圖 5-51

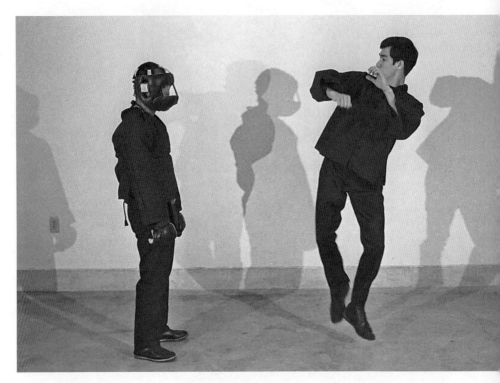

圖 5-52

圖 5-53

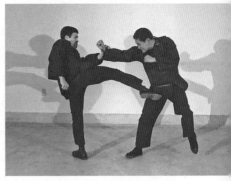

圖 5-54

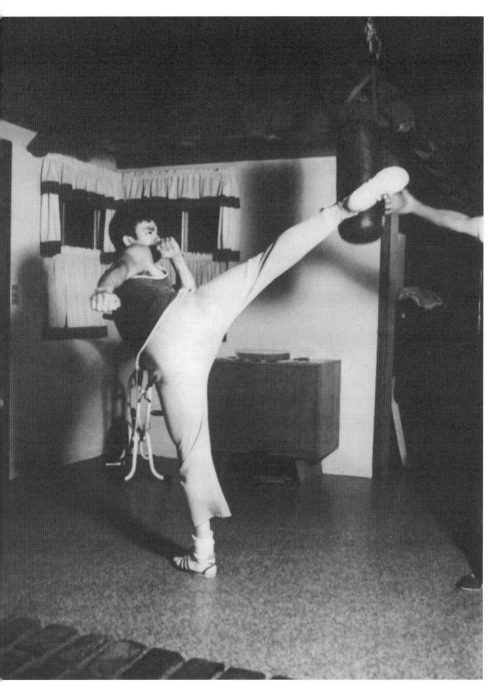

圖 5-55

圖 5-56

或腳趾。

在多數擊打中，重擊一般要比輕擊的速度慢，可是側踢卻是二者兼而有之的腿法，它既迅速又有力。如果目標是對手的下部，如膝部或小腿，如圖 5-57 和圖 5-58，那麼它可以像勾踢一樣地快速、敏捷。李小龍習慣運用低位側踢，幾乎如同前手標指一樣地迅速，看他追擊完全失去平衡向後退縮的對手是十分矚目的。

練習快速側踢，要取警戒式並假設對手的前腳就在前方。當踢出一連串角度向下的側踢時，兩眼須緊緊盯住假想中對手的面部。這種訓練的目的是，使腳迅速有力地踢出。木人樁也可以用來練習低位的側踢，如圖 5-59，或練習手腳的組合動作，以及各種其他腿法。

另一種快速踢法是向上、向前的對小腹的踢擊，它的實施方法差不多與勾踢一樣，所不同的是這一腳不是斜線踢向對手身體的側面，而是直接向上垂直地踢擊對手的小腹。按照第四章"力量訓練"一章所論述過的，

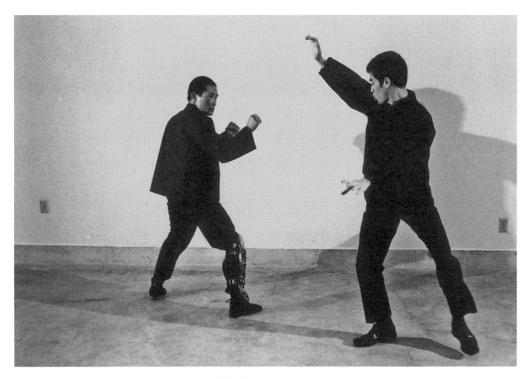

圖 5-57

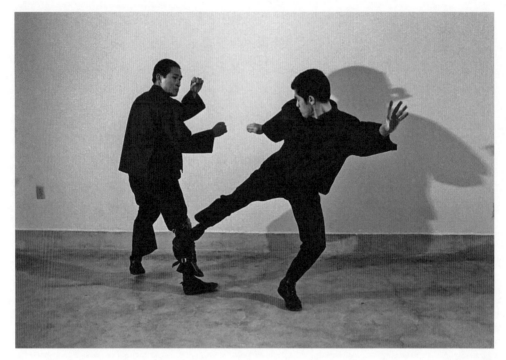

圖 5-58

如果配合上你的髖部動作，那麼你能做出比勾踢更加有力的踢擊。

前踢在截拳道的對抗中是不常用的，因為在警戒式中沒有充分的機會運用它。但是對付許多不知如何保護好小腹的對手，這仍是極為有效的腿法。

雖然可以用腳趾或腳掌踢擊對手，然而人們主要還是用腳背或脛骨部。因為使用它們比用腳趾和腳掌更能準確地擊中對手。腳要從對手的兩腳之間向上踢，如圖 5-60 和圖 5-61，這樣幾乎沒可能踢不中目標。

在攻擊與防守中，偶然也有機會運用前踢。例如，在避開一次攻擊之後，可能會使對手一撲而轉過身去，這樣他背對着你時，如圖 5-62 和圖 5-63，就可運用前踢的腿法了。

在日常的訓練中，可用重沙袋的下緣來練習前踢，還有從天花板上懸掛下來的輕沙袋或球，對於提高踢擊活動目標的技巧也是極好的輔助器械。此外，拳擊手靶也可用來練習前踢，做法是讓助手戴好手靶，掌心向下保持水平。像其他技術一樣，木人樁是用來練習組合動作的，如圖 5-64，但不要過於用力地去踢，因為那樣有踢傷腳的危險。

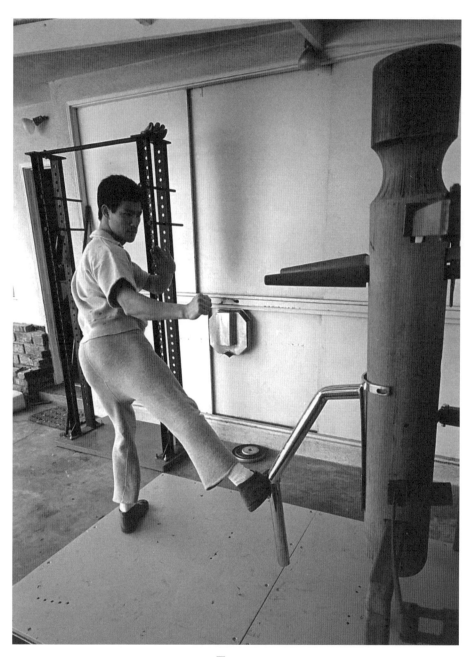

圖 5-59

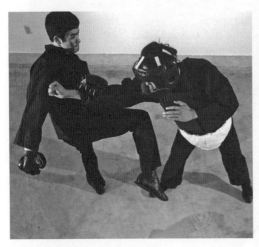

圖 5-60

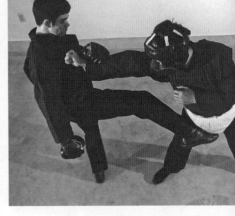

圖 5-61

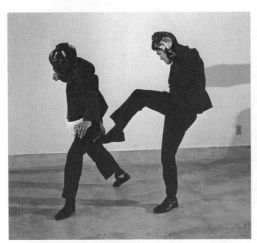

圖 5-62

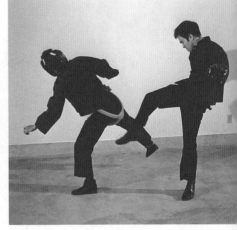

圖 5-63

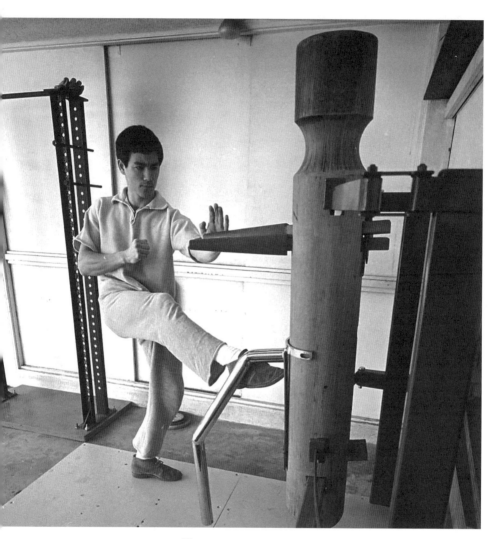

圖 5-64

敏覺性與洞察力

　　某些運動員似乎有比別人更大的周邊視覺感，像籃球運動員那樣，似乎他知道每個球員的位置，而且總能發現具有空當的人；或者像一個四分衛那樣，總是能看到無人防守的接收者。一些體育領域的專家相信，只有極少數天才運動員才擁有這種特殊的餘光。但是，他們還認為這種特質每個人都是可以通過不斷練習來提升。

　　在格鬥裏，如果你只是與一個人交手，那就不需要有廣闊的視野。但是當被兩個以上的進攻者圍住時，就必須具備廣闊的視野了。

　　為了開闊視野，可將目光集中於遠處的建築物，如一幢大樓或一根電線杆，然後將目光擴散，還可看到它四周模糊的環境。你要以眼角的餘光注意一切活動。

　　在訓練中，當你面對三個以上的對手時，你的目光似乎只盯住中間的人，但實際上他們全部都在你的視野之中。當他們當中的某個人動了，即使是極其細微的，你都要大喝他的名字。

　　當你對付一個對手時，不僅兩眼要盯住對方的眼睛，還應將其整個身體都置於你的視野之中，如圖 5-65。當你的目光集中在遠處時，視野就

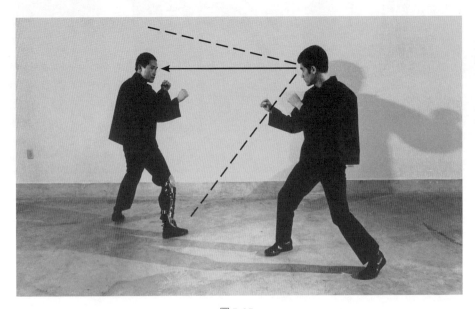

圖 5-65

較為廣闊。但當你的目光集中於較近處時，視野範圍就會變小。在對付單個人時，儘管手的位置比腳距離你的眼睛更近，但因為手往往比腳移動得快，所以跟隨對手的手部動作還是較困難的。

一個技藝高超的武術家，對李小龍迅速的手腳反應感到吃驚。李小龍總是在對手剛剛要起腳或出拳之前截擊。對於初次見到他的人們來說，他似乎有一種天賦或第六感官，使他能覺察到別人的思想。與像他這樣的人格鬥會令人沮喪，因為你還未來得及眨一下眼，他已經撲到了面前。

李小龍快速反應的秘訣，是他那多年練就的高度"洞察力"，這對他那嫻熟的拳腳功夫是一種完善。單純的手腳加速作用，並不一定意味着你能夠搶在對手之前擊拳或出腳。也就是説，單單憑速度並不能保證在對手打中自己之前就擊中對方。但是，通過培養敏鋭的洞察力，可使搶在對手之前擊中他的機會大大增加。

怎樣鍛煉敏鋭的洞察力呢？一種方法是對周圍的環境保持警覺，學會做出迅速的反應。例如，在餐廳或公共場所，從人羣中挑選一個人作為目標，並隨時注意他的舉動。當他或她做出某種手勢時，你應無聲地"啊"一聲，或者用其他的聲音做出反應，來漸漸地提高自己的反應速度，並爭取能對其舉動做出判斷或搶在他做手勢之前就"啊"一聲。

如果你有一條狗，可以用一塊破布來逗牠，藉此來練習敏鋭的洞察力。當狗跳起撲破布時，你應做出反應，即"啊"一聲，同時突然把破布扯向一邊。開始時，將破布舉高些，以後當你的反應加快了，可將破布向狗垂得低一些。這種簡單的練習能縮短反應時間，其程度是會使你感到吃驚的。

如果對此你不信服的話，可以不出聲地做同樣的練習，當狗撲過來時只是突然地把破布扯開，這時你會發現，你的反應會是何等之慢。

你可以和助手一起做的一種練習是，讓助手很快地做一些手勢，你對此做出反應。之後，你將拳擊手靶舉在助手的面前讓他來打。當他一拳快速擊來時，你將手靶迅速移開，同時"啊"一聲，驚人的是這種簡單的練習可以大幅度提高踢和擊的速度。

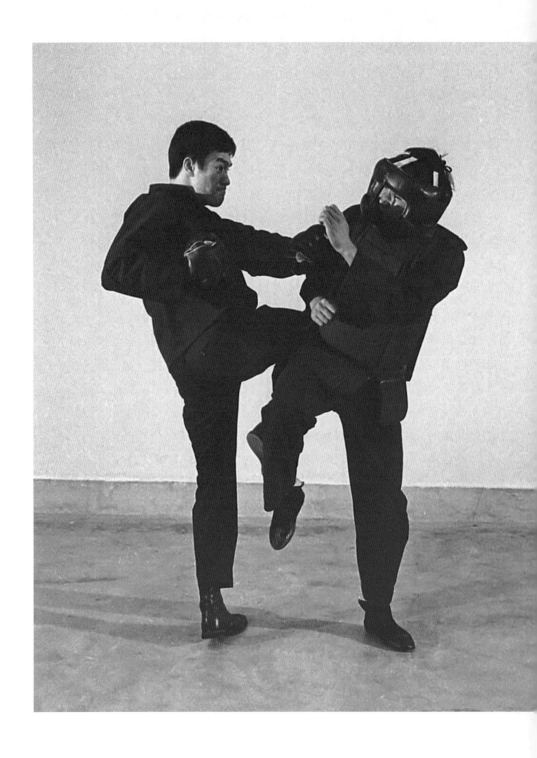

第二部分
技法訓練

第 六 章

移步中的技法

第六章　移步中的技法

　　步法移動的技巧，在技擊中是十分重要的。無論是進攻、防守、做虛晃假動作還是保持體力，都要依靠移步。你能夠準確地控制你和對手之間的距離，也取決於你對移步和對步法技術的掌握程度。運用步法的策略，就是要用自己的步法去迷惑擾亂對手的步法，佔據優勢。因而在進攻或防守時，都要以對方前進和後退的步法為依據。

　　當你了解了對手的步法時，就要適應它。那樣，你就可以在緊逼（前進）或退守（退後）中做得恰到好處，以便尋找出拳機會。步幅的大小，要隨對手移步的情況而調整。在前進和退後中的直覺，也就是何時應該進攻和防守的直覺。

　　一位熟練的拳手，從來都不會長時間地停留在某一點上，而是以不斷的運動來迷惑對手，使對手錯判距離。一個移動的目標比較難被打中，而且當你處於運動中時，你更容易發起進攻。

　　你可以不斷地變換距離和節奏來迷惑對手，擾亂他對進攻或防衛的準備，使其始終處於失去平衡的狀態。

　　步法訓練，一定要與出拳及踢擊訓練一起進行。不掌握步法，拳手就如同一門不可移動的大炮，不能對準敵方的前線部隊。出拳和踢擊的速度與勁力，取決於腿腳是否靈活、身體是否能保持平衡狀態。

　　像李小龍這樣的優秀拳手，做動作看上去總是那樣輕鬆自如、巧妙準確、優雅悅目。他衝向對手時，既能輕而易舉地落拳，又能自由自在地逃逸，似乎總能機智地攻擊對手。因李小龍對時機掌握得好，動作準確無

誤、協調一致，從而控制了對手的節奏。

　　相反，一個劣等的拳手，看起來動作總是顯得那樣笨拙。他往往找不到正確的距離，反倒洩露了自己的動機，而不能出其不意地攻擊對手。這樣非但控制不住對手，反而會讓對手控制了自己。

距離

　　當兩位技術熟練的拳手相遇，雙方都力圖奪取最有利的位置，他們之間的距離是不斷變化的。最好的辦法是一直處於對手僅用一拳打不着自己，而自己又前出一小步便可擊中對手的位置上。這個距離不僅取決於自己的速度和靈敏性，同時也取決於對手的相同特質。

　　在拳擊中，兩名拳手之間的站位距離，要比武術技擊手站得近。因技擊手是用腳踢的，而腿比臂長，所以技擊手到達目標的距離就要比拳手遠一些。

　　截拳道有三種不同的技擊距離。一般地說，當不知對手本事高低或意圖時，應採用最遠的距離，如圖 6-1，以試探和摸清其意圖。防衛時，較聰明的做法是遠離對手，而不是貼近對手。但是在長時間的格鬥中，除非

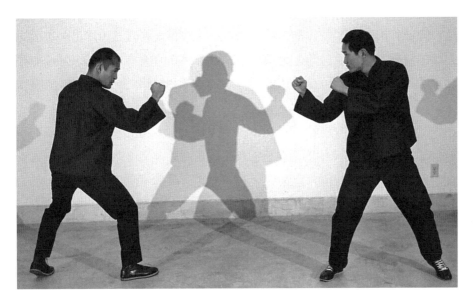

圖6-1

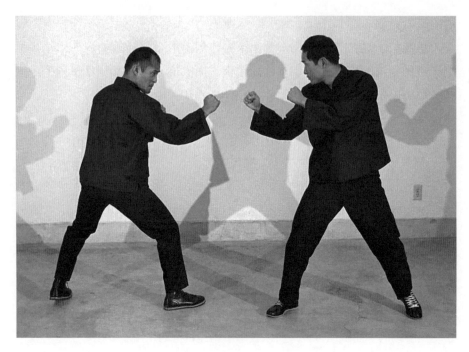

圖6-2

你在運動中的速度和靈敏性上的確比對手高一籌，否則就要保持一定的距離，以保證安全。

即使你的反應和動作都很快，倘若距離對手太近的話，你也很難擋開對手的攻擊。先下手的一方，通常佔有近身攻擊的優勢。一個進攻者如果不能準確地判斷距離的話，即使拳頭準而快，時機掌握得好，移動幅度小，也不會取勝。

一旦你認為已"摸索"到對手時，就要接近他，並達到中等距離，如圖6-2。在這個距離間，你既處在他的攻擊範圍之外，又能貼近他、揮拳攻擊他。如果尋找到好時機，這也是一個安全的距離。一個技法嫻熟的拳手，應會耍花招引誘對手來縮短間隔或距離，直至對手近得難以自我解圍。

這種中等距離，還容許你做迅速後退或疾步後撤，以閃躲任何攻擊。但是這種防守策略並不是總能行得通的，因為這將讓你喪失進行反擊和主動發起進攻的機會。在截拳道中，要剛好退卻到足以免遭攻擊，而又能進行反攻的位置上。

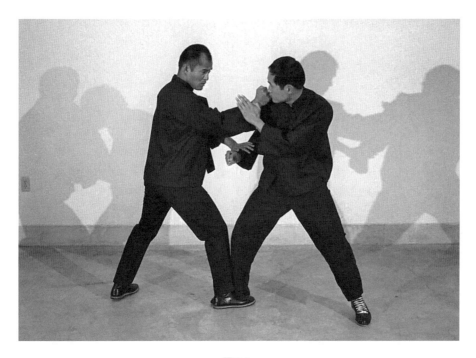

圖6-3

　　近距離格鬥，通常是做一次攻擊或反擊。在這個距離間防衛是較難的，除非你夾住了對手的臂。確切地說，優勢在先下手的一方。當兩位拳手近距離格鬥時，如圖6-3，擅長用手攻擊的技擊手能戰勝用腳踢擊的對手。

　　不過，技擊手不同於拳手，在近距離格鬥時，需要提防來自肘、膝和頭等部位的攻擊，還必須防止被摔倒在地。

　　在拳擊中，拳手是很難逼近對手的，即使接近了也難以保持下去。由於技擊武術容許用腳踢，所以比拳擊更難以逼近。一旦技擊手靠得很近，格鬥或比武就將很快結束，因為技擊手有許多進攻的招術可用。

　　在近距離格鬥時，必須用自己緊靠對手的那隻腳抵住對手的前腳，使它無法移動，如圖6-3。這一步驟要自然地完成，因為在近距離格鬥中，你的注意力將在很大程度地放在手法上。

　　李小龍把一根鐵棒裝在木人樁身上來模擬對手的腳，如圖6-4和圖6-5。起初，他不得不專注於怎樣擺放前腳上，但是過了幾個月之後，這就變成了一個自然的習慣動作了。

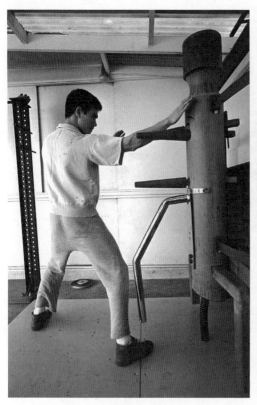

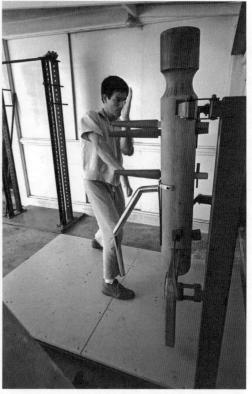

圖 6-4　　　　　　　　　　　　　　　　圖 6-5

　　李小龍常用的一個貼身對打招術是擠靠對手使其失去平衡，如圖 6-6
和圖 6-7。這個戰術可用來對付任何人，哪怕是比你身強力壯的對手。和
助手練習這個動作時，可稍微屈膝，將身體重心放在前腳上，然後一股勁
地猛靠助手。在腳向前滑動的同時，用手和身體困住助手的臂。運用這種
勁力的秘訣是，擠靠對手時不要僅用肩膀，還要用髖部。

　　一旦助手向後擺晃，你便可立即用自由的手攻擊其身體，接着將他按
倒在地。這一手法之所以穩妥，是因為你的助手身體失去了平衡，無法防
守和反擊。

　　較優秀的選手總是不斷地運動，盡力站在對自己最為合適的距離上，
一般是剛好站在對手的攻擊距離之外，耐心地等待良機逼近對方，或在對
手變換步子或位置時發起攻擊。

　　攻擊或後退時，動作應該迅速、有力、自然。等到對手明白你的動

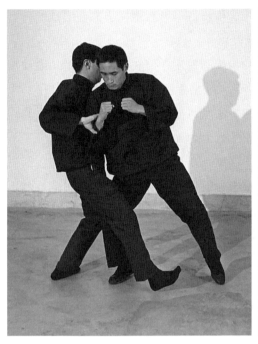

圖6-6

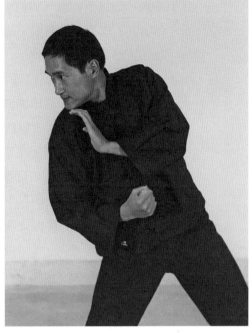

圖6-7

機，再想進行報復或防守，已經為時太晚了。揮拳攻擊的理想時機，是對手恍恍惚惚之時。

　　距離十分重要，即便是小小的距離差錯，也能使一次攻擊失效。應搶在對手達到理想距離之前出拳攻擊，而不是在那之後。這就好像在棒球比賽中，外野手在擊球手揮動球棒之前，已開始向適當的方向奔跑。或好像一個欖球的四分衛，在接球隊友抵達前已向某一點投球。

步法

　　當對付一個具有良好距離感的拳擊手，而又難以從正面實施攻擊時，突破防線或縮短距離的戰術是一連後退幾步，步幅要不斷減小。或者你可以讓對手先行動，因為他在向你撲打時，必然要縮短距離。

　　如果是對付一個具有良好距離感的防守性拳手，則應一連邁出幾步，而且第一步應平穩、省力。聰明的行動是邁出一、兩步後就退回，以引誘

對手追逼。如果他追出，讓他追一、兩步好了。在他提步向前邁進的一剎那，你出其不意地猛然衝前，截斷其路。

為了迷惑對手，要變換自己的步幅和速度。但在變換位置時，應使用小步。你可以通過流暢及快速的移動來調整距離感。

在攻擊或格鬥中，要以嫻熟的步法盡可能地逼近對手進行反擊。動作要輕巧，膝部微微彎曲，一旦時機成熟，就衝向前去。

向前虛晃一步，能增加攻擊的速度，而且往往可以創造空當，因為對手要被迫應戰。在戰略上，可採取後退的做法，以對付那些不想進行貼近對打而又遠站得難以觸及的對手。

在圖 6-8 中，李小龍保持在較遠的距離，警覺地等待對手採取行動。恰在對手開始攻擊之時，李小龍便迅速反擊，如圖 6-9。他衝過去用腿猛然抵住對手的前腿，以防他做高位勾踢，如圖 6-10。阻止了攻擊之後，李小龍便打出右拳進行反擊，如圖 6-11。

為了戰勝對手的打擊，李小龍需要快速的反應，這來自於他的日常鍛煉，特別是在意識敏覺度方面的訓練。還應指出，李小龍在右腳離地和上身歪斜時，是不出拳的。而是在上身向前運動，腳即將落地的瞬間才出拳。

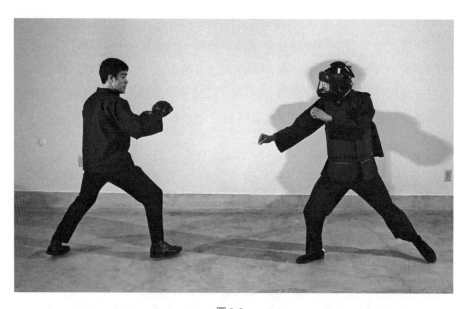

圖 6-8

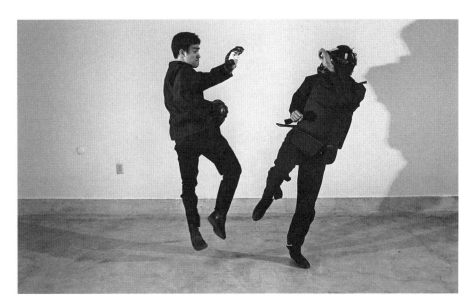

圖6-9

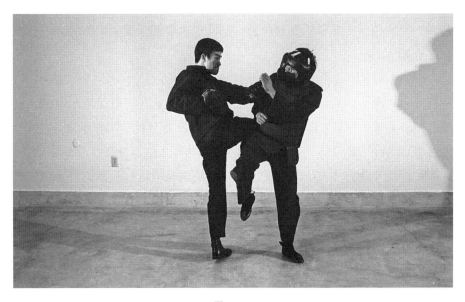

圖6-10

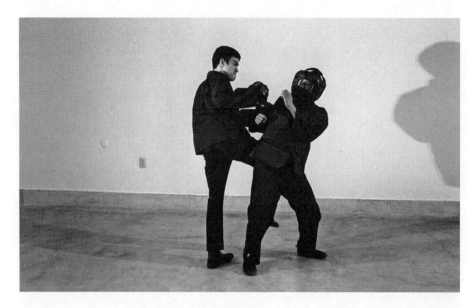

圖6-11

　　任何時候，都不應讓對手猜透你的意圖。有時不但不能衝過去反擊，反而要後退。如圖 6-12 和圖 6-13，李小龍邊後退邊估算對手的進攻時機和攻擊方式。他距離對手較遠，如圖 6-14，剛好可以避開對手強有力的側踢，但又仍處在反擊的有利位置，隨時可以發起攻擊，痛擊對手，如圖 6-15 和圖 6-16。

　　在另一個後退的示範動作中，對手假裝向李小龍的面部出拳，如圖 6-17 和圖 6-18。李小龍對此假動作做出了反應，如圖 6-19，但很快又恢復了原來的防禦姿勢，避開了真正的攻擊，如圖 6-20。他移動時剛好能閃避側踢，並可繼而進行反擊——這次他對準對手的臉來了一個高位勾踢，如圖 6-21。

　　後退是要讓對手有個起腿的間距，有時這是逼迫對手不能出拳攻打的絕妙戰術。在中距離，聰明的拳手通常不是做前後的直線運動，而是盡力成為一個變幻莫測、難以對付的目標。

　　在雙方對峙中，李小龍向前突進接近對手，而且必須在對手還原作出防衛之前就迅速完成。

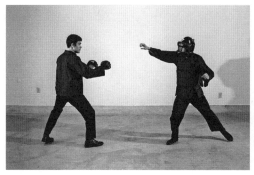

圖 6-12

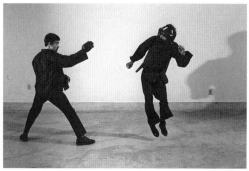

圖 6-13

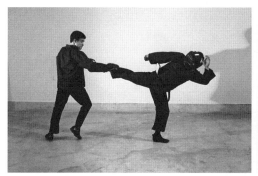

圖 6-14

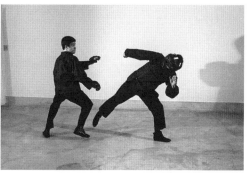

圖 6-15

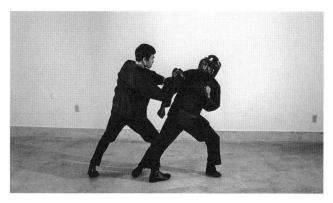

圖 6-16

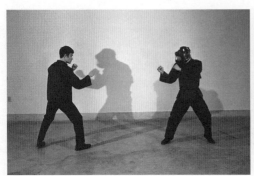

圖 6-17

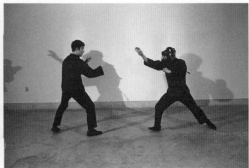

圖 6-18

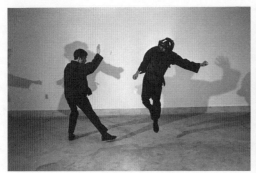

圖 6-19

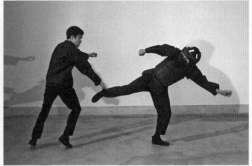

圖 6-20

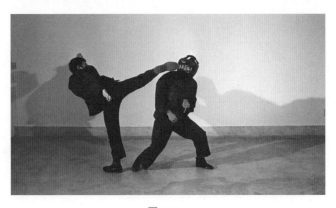

圖 6-21

側步與閃躲

　　在截拳道中，側步閃是閃避拳擊和踢擊的一種防衛戰術。如果運用得當，它將是出拳反擊的一個穩妥而有效的動作。側步閃避的目的，不是躲避對手的勢頭，而是要躲避對手的攻擊。

　　如果是近身攻擊，反擊是相當簡單的。而滲透性的攻擊，如猛攻或向縱深的猛衝，對付起來就不那麼容易了。你必須閃動得恰到好處，既要能躲避拳打，又要能迅速恢復，並在對手剛剛衝過去或拳頭打過去時，進行突然襲擊。

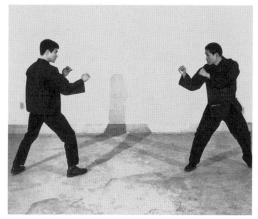

圖 6-22

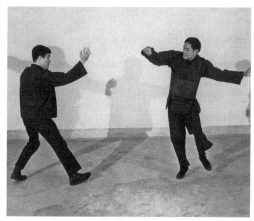

圖 6-23

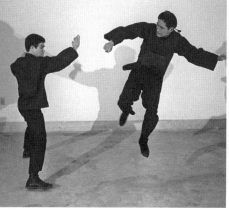

圖 6-24

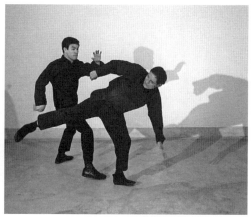

圖 6-25

在遠距離的格鬥中，優勢通常是在防守的一方。因為他有充足的時間來做好準備，並有時間按情況反擊對手。如圖 6-22，李小龍等着對手的攻擊，一旦對手發起了攻擊，李小龍便在最後一刻向左側步閃避，如圖 6-23和圖 6-24，剛好避過側踢。這樣一種微妙的動作，既沒有使他的意圖 "洩露"，也不會讓他失去平衡。

拳擊和踢擊一旦發出，攻擊者是無法改變拳路並按所預想的那樣準確擊中目標的。如果他已兩腳離地，就沒有辦法改變方向了，如圖 6-24。

在圖 6-25 中，對手剛好落在李小龍的前面，這是最理想的反擊時機。在圖 6-26、圖 6-27 和圖 6-28 中，雖然李小龍完全能用一個前踢來踢擊對

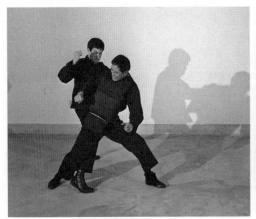

圖 6-26

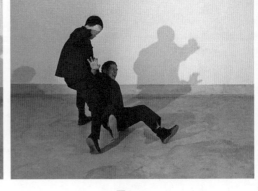

圖 6-27

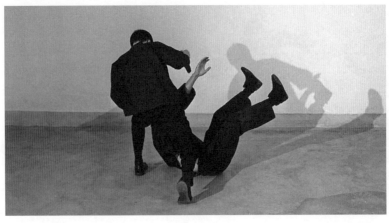

圖 6-28

圖6-29

手的小腹，可是他擊出了右拳，接着將對手摔倒在地。

防禦對手右拳的打擊時，要晃動身體向左側踏出一步，而且頭要猛然地向左側垂低，但切忌失去平衡。當對手的拳掃過你的頭頂時，要轉身，用髖部抵住對手，同時用右拳打擊對手的身體或下顎。

閃避時要求身體從腰部開始向前屈，低頭讓拳頭從頭上劃過。其主要

圖 6-30

功能是為了避免打擊,以及留在反擊的範圍內。

採用此戰術時,必須謹慎。如果你假裝垂下頭或頭垂得過早,就會給對手製造進攻的空當。這時所能採用的防守動作是晃動身體,迅速逃離原位置,垂下頭時,眼睛要一直盯住對手而非眼望地下。李小龍利用晃動的沙袋來練習這一戰術,如圖 6-29 和圖 6-30。

圖 6-31　　　　　　　　　　　　　　　圖 6-32

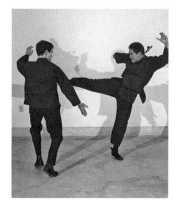

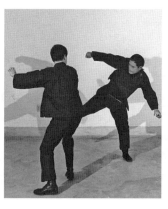

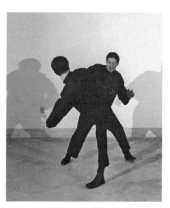

圖 6-33　　　　　　　　　圖 6-34　　　　　　　　　圖 6-35

　　如果是防守一位非慣用式或慣用右手的拳手，那麼大多數的閃避應作出左側步，因為在他出拳失誤後，你已經站在他的背後，這樣他是無法防守的。如果對手是一個善於用左手的拳手，則應向右作出側步閃避。

　　但是在截拳道中，有時不得不向右作出側步來迷惑對手。向右作出側步時，需要有更高超的時機掌握和反擊技術。在向右側步閃避時，必須對時機和動作有較好的掌握。而且要更快地作出反擊，因為對手仍然面對着你，處於要再次發起攻擊的位置。

　　如圖 6-31、圖 6-32 和圖 6-33，李小龍向右作出側步以閃避一記側踢。請注意在圖 6-33 中，李小龍使用右手防禦，目的是防備萬一自己錯判一拳時受襲。在圖 6-34 和圖 6-35 中，李小龍佔據了踢擊對手小腹的最有利位置。

圖6-36　　　　　　　　　圖6-37　　　　　　　　　圖6-38

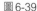

圖6-39　　　　　　　　　　　　　　圖6-40

　　對於常常熱衷於發動攻擊，而又不準備在失拳後防護自己的拳手，一般地說，他的頭部和身體是很容易遭到打擊的。如圖6-36、圖6-37和圖6-38，對手向李小龍猛然起腳側踢，李小龍在最後一刻迅速地向右側步進行閃避，接着便以一記高位勾踢向對手的面部進行反擊，如圖6-39和圖6-40。

　　動作準確是步法的基礎。特別是向右側步閃避時，必須恰到好處，讓拳頭剛好在你身邊經過。如果閃避得過早，對手就有時間改變戰術。一般來說閃避得遲比過早有利，但如果閃避得過晚便會捱打。

　　所謂動作準確，是指動作要協調。避開拳擊以後，必須隨時準備防禦再遭打擊或準備反擊。動作的準確性，只有通過長時間的訓練才能獲得。

　　在轉換步伐以取得合適的距離時，你可以打亂步伐節奏來迷惑對手，

使他難以判斷距離，但要保持在警戒式，以作迅速、自在的移動。

　　在練習攻防技術時，應該和步法結合在一起進行。無論手法和腿法怎樣簡單，都應在前進和後退中讓兩者協調一致。這種訓練最終將讓你練就準確判斷距離的能力，而且能使你的動作變得優雅。

第 七 章

手法中的技巧

第七章　手法中的技巧

擊拳的技巧，不僅僅意味着出拳和擊中目標。因為出拳準確、快速而有力僅是擊拳技巧的一個方面。除此之外，擊拳技巧還包括出拳時身體的姿勢、位置、出拳與收拳的路線以及出拳的方法等。

在截拳道中，最常用和最重要的拳是前手直拳。這種拳速度快，是因為它打出的距離很短；這種拳擊得準，是因為它徑直地向前打去；這種拳用力最小，而不會使自己失去平衡。

截拳道與傳統拳法的對比

前手直拳是由警戒式打出的。拳的運行軌跡應在自己的鼻前成一條直線，如圖 7-1、圖 7-2 和圖 7-3，可用鼻尖為指向點。

截拳道出拳的其中一大優點是，既能打出前手直拳，又能得到良好的防護。能保護身體之餘，又能在擊出空拳的情況下迅速恢復至原先的姿勢。

相比之下，傳統的拳法是從髖側出拳的，這樣就使身體那一部位暴露出來，易遭打擊，如圖 7-4、圖 7-5 和圖 7-6 所示（其實傳統武術的實戰技法中也是反對這樣出拳的 —— 譯者）。拳頭打出後，於身體的一側終止，而身體的另一部分，尤其是面部，在拳頭收回至髖部時則完全暴露，如圖 7-6。

在圖 7-7 至圖 7-10 中，你可看到截拳道（右）與傳統拳法（左）在出拳上的差異。就截拳道的拳法而言，手既能保護面部，也能保護身體的左

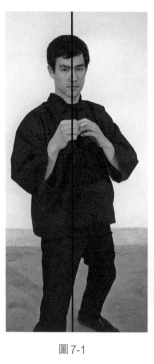

圖7-1

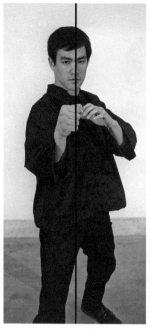

圖7-2

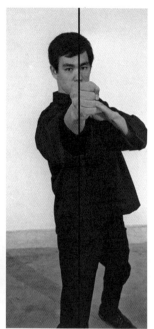

圖7-3

圖7-4

圖7-5

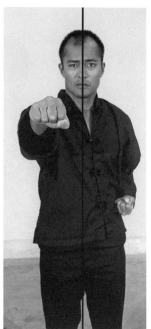

圖7-6

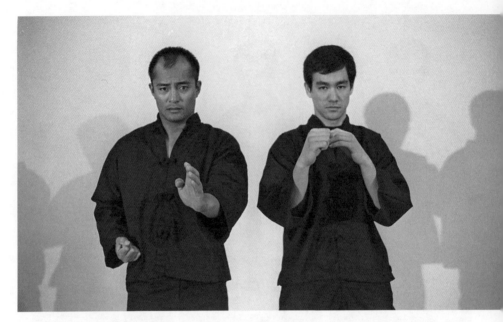

圖 7-7

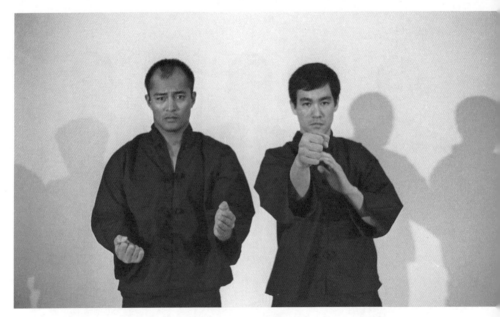

圖 7-8

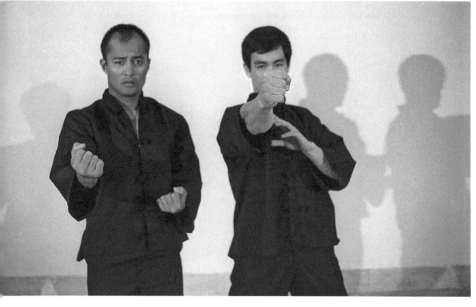

圖 7-9

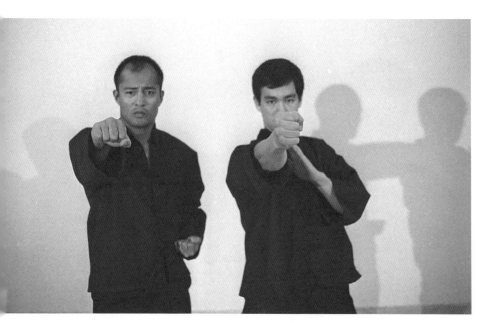

圖 7-10

圖 7-11

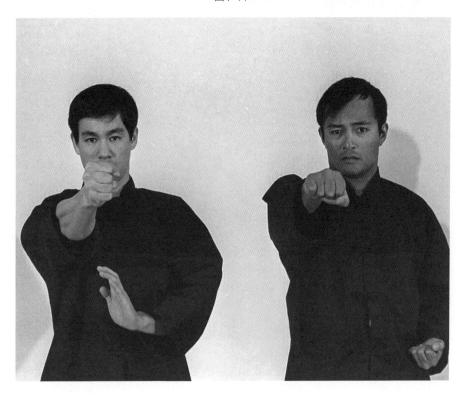

圖 7-12

圖7-13

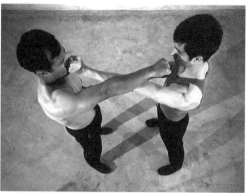

圖7-14

右兩側。而傳統拳法，僅身體的左側受到保護，見圖 7-7。在圖 7-8 和圖 7-9 中，可看到採用截拳道的拳手已完全將拳打出，而採用傳統拳法的拳手卻仍處於出拳過程中。圖 7-10 顯示了兩種拳法最終的拳頭位置。

　　在圖 7-11 中，李小龍（右）示範截拳道由警戒式出拳，比傳統拳法的出拳距離還要短。顯而易見，這也正是他的拳頭能較快打擊目標的原因。

　　出拳時，拳應保持豎立（即拳眼向上），而不應像傳統拳法那樣保持橫向（拳心向下），如圖 7-12，前者將使出拳打得更遠，如圖 7-13 和圖 7-14。從圖 7-14 的俯視圖可以看到，李小龍的拳已擊中對手，但對手的拳即使已完全伸展，卻未能觸及李小龍。

　　截拳道中前手直拳有一優勢，是它比傳統拳法的出拳可多打出至少 7 厘米或更多一些。在截拳道中，前短直拳，如圖 7-15 所示和前長直拳，如圖 7-16，都會被運用。前短直拳用於近距離格鬥，前長直拳則用於中距離格鬥。在圖 7-15 和圖 7-16 中，李小龍將左手放在右臂上，以比較前長直拳能較前短直拳打出多遠。

　　後手或防禦的手應該始終抬高，以保護身體上部免遭對手的反擊。後手主要用於防禦，並對另一隻手作支援。如果一隻手在出拳，則另一隻手應收回保護身體，或使對手的兩臂不能做動作，以防他反擊。後手應始終處於對暴露的路線或缺乏保護的部位負責的位置，它還必須處於能隨時出擊的戰術位置。

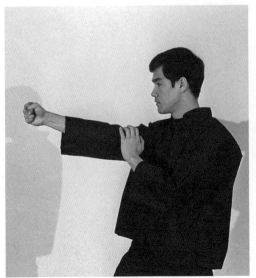
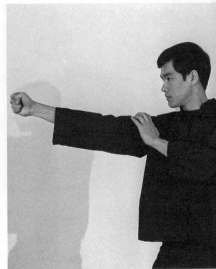

圖 7-15

圖 7-16

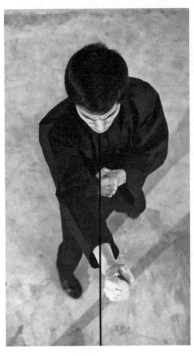

圖 7-17

圖 7-18

直線出拳

　　在圖 7-17 至圖 7-21 中，李小龍在俯視圖中示範怎樣連續出拳：他先出右拳，接着出左拳，最後以右拳作結。請注意，他兩手的協調以及所能作出的防禦功能。然而無論是以前手擊打，還是後手擊打，落拳點都應該是一致的，可用鼻尖作為指向點。

　　拳從鼻子前徑直地出拳並保持後手不動，是肯定優於傳統拳法的，如李小龍在圖 7-22 至圖 7-24 中的示範動作。當前手向前擊出去時，後手要隨時準備阻止或擋開打向自己的拳頭，還要準備反擊。在圖 7-22 中，李小龍的出拳雖然遭到局部的阻擋，但並未被擋住，而是擊向了對手的臉。

　　在第二個示範中，如圖 7-25、圖 7-26 和圖 7-27，當李小龍的前拳遭受阻擋時，他便從自己鼻子的正前方進行直接標指，這個動作在徑直戳向對手的眼部的同時，也擋開了對手打來的拳。當雙方的兩個拳頭幾乎同時從同樣的路線打向對手時，保持“中線”出拳將佔很大優勢。

圖 7-19　　　　　　　　　圖 7-20　　　　　　　　　圖 7-21

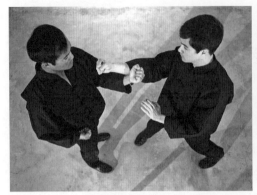

圖7-22

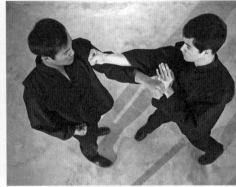

圖7-23

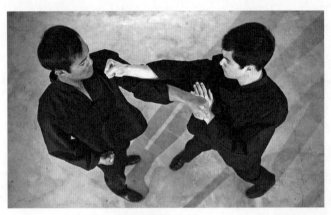

圖7-24

前手的位置，應是能讓出拳容易，同時又使自己處於最安全的狀態。如圖 7-28 和圖 7-29，手應處於將來拳擋向一側的位置。在圖 7-30 中，當拳向下方打去時，防守者幾乎無法改變他的拳路了。

如同你在"黐手"中所學的那樣，你的肘部必須堅強有力，否則防禦就會顯得軟弱無力。若遭到拳打時，肘部可向左右兩側往返運動，但切不可折向自己的身體。一拳打出後，收拳至警戒式時不要將手垂下。拳應當總是按照出拳的同一水平或路線收回，以讓自己隨時應付反擊，如圖 7-31、圖 7-32 和圖 7-33。

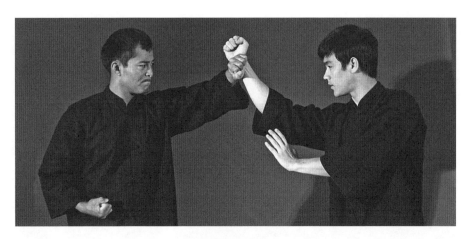

圖 7-25

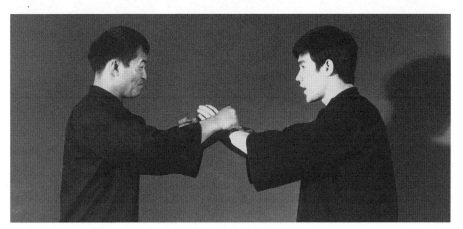

圖 7-26

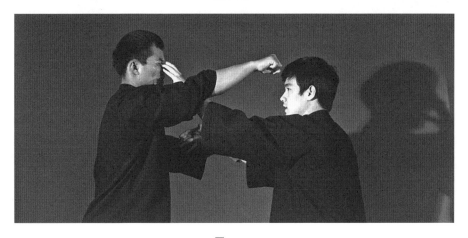

圖 7-27

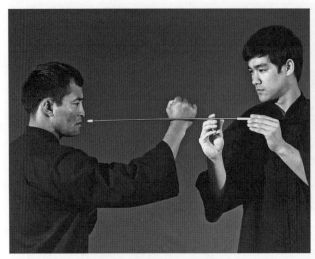

圖 7-28

圖 7-29

圖 7-30

圖 7-31

圖 7-32

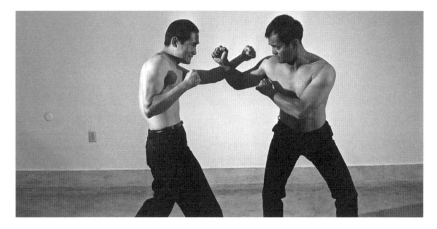

圖 7-33

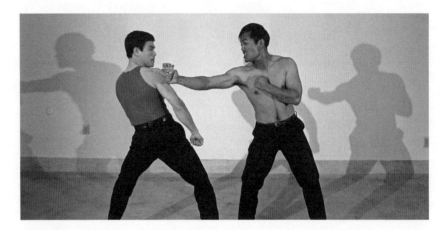

圖 7-34

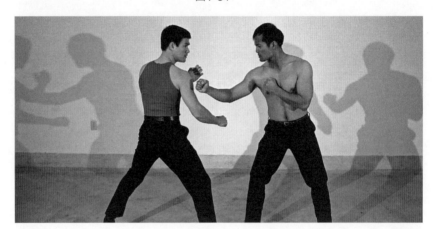

圖 7-35

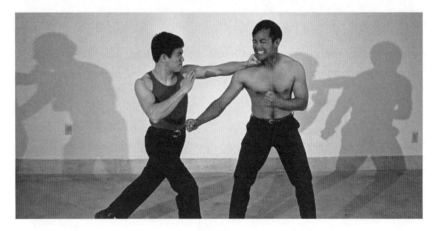

圖 7-36

壞習慣

　　雖然一個好拳手也會有些壞習慣，但是這通常會因為他的速度快，對時機和距離判斷得好而得到補償。在圖 7-34、圖 7-35 和圖 7-36 中，李小龍猛然向後，閃過了對手的一記直拳，並在對手垂手收拳給他製造可攻之機時，打出了左拳反擊。

　　在另一組示範圖中，李小龍的進攻遭到了對手的阻擋，但當對手收回手準備再出拳時，李小龍則一改手法打出一個翻背拳，如圖 7-37、圖 7-38 和圖 7-39。如果對手用左手抵住李小龍的右手使其無法做動作，如圖 7-37，且用另外一隻手進行攻擊，那將會迫使李小龍處於守勢。但是傳統的拳法將手收至髖部，這樣就給了李小龍一個化擋格為攻擊的機會，如圖 7-38。當對手再次出拳時，李小龍用後手輕而易舉地截住了他，如圖 7-39。

　　有些拳手還有另一個壞習慣：在對打中把後手垂下，如圖 7-40 和圖 7-41。在圖 7-40 中，李小龍閃過一拳後，乘對手的這個動作，用手指標指對手的咽喉進行反擊。

　　面對一個優柔寡斷的對手時，你也能奪取優勢。例如對手本打算發出前拳，但當手伸出一半時，卻又回復到警戒式。就在他猶豫不決之時，便可利用其動作，發出一個直拳而奪取優勢，尤其是當他已向前邁出了一步時，就更為有利。

　　還有一種拳手，他會持續地進攻，但突然又隨意地停止進攻。在他即將觸及對方的手或交手時，手卻沒有保持在同一位置，而是降低或轉到另一面了，結果造成空當，讓對方能快速、直接的出拳攻擊。

　　在重擊中，憑手腕的功夫可使手臂成為一件武器，好似一根實心的棍棒錘。前臂是手柄，拳頭就如同是錘頭，如圖 7-42。拳要和前臂結為一體，腕關節不可彎曲。在整個擊拳過程中，要握緊拇指。拳頭不得扭動，指關節指向你身體運動的方向。

　　用前手擊拳時，要不斷地變換頭部的位置，以防對手反擊。要使對手摸不透你。向前運動時，一開始時頭要保持正向，之後要根據情況改變方向。

　　另一個戰術是，在出拳之前先做個假動作，以減少對手的反擊。但是每個動作都要做得簡潔，切忌過多地做假動作或頭部活動。你可經常以前

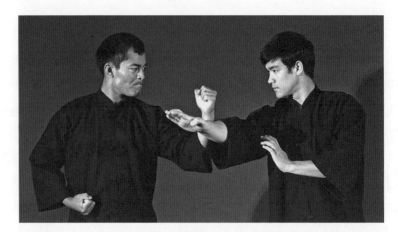

圖 7-37

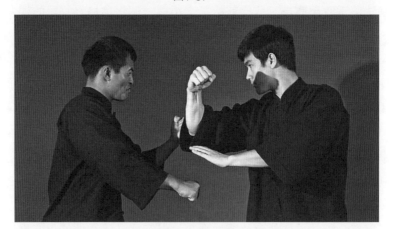

圖 7-38

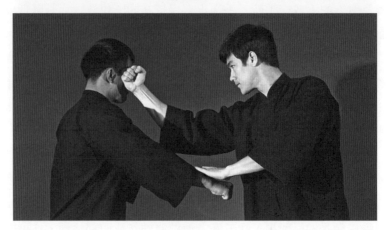

圖 7-39

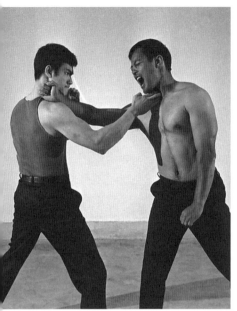
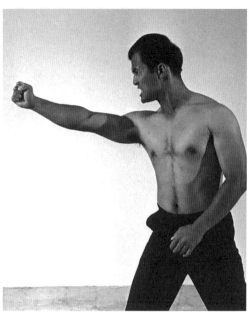

圖 7-40　　　　　　　　　　　　　圖 7-41

圖 7-42

拳雙刺，出其不意地打擊對手，因為第二拳也許能打亂對手的節奏，為之後的進攻掃清障礙。

　　拳手有時過多地把體重或"身體"壓到他的攻擊上，結果變成了缺乏強大爆發力的推拳。為使擊拳有力，出拳時手臂和肩應始終放鬆。拳頭僅

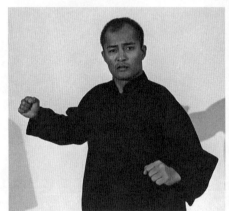

圖7-43

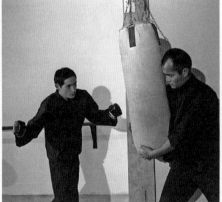

圖7-44

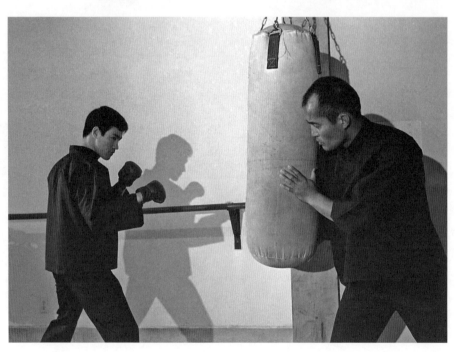

圖7-45

僅是在擊中前的一瞬間握緊，而且絕不能依靠揮動手臂去擊拳。

有些拳手雖然預備姿勢不錯，但當進攻時就把自己的空當暴露給對方了，如圖 7-43。這種壞習慣，是由不正確的訓練態度造成的，如圖 7-44。當用重沙袋練習時，應當經常保持良好的競技狀態，如圖 7-45。

還有些拳手用慢動作來練習拳術。然而他們卻宣稱，在實戰時他們在沒有經過任何速度訓練的情況下，仍可以快速、有效地避開任何攻擊。

李小龍一直強調：要想提高速度，必須練習快速運動。他說："我不認為在這世界上有一位短跑運動員，能僅靠每天繞着跑道慢跑就能打破紀錄。"

封阻與刁抓

神經系統指導肌肉的活動，沒有得到其指令，肌肉是不會自行收縮的。一個乾淨俐落的動作，是日常為增強神經和肌肉協調性而進行的訓練的結果。肌肉在瞬間收縮和放鬆的精確度，都依靠神經系統的指令。

神經系統和肌肉的協調性或關連性，能通過每次動作得到改進。每一個努力不僅增強了技巧，而且也使動作變得輕巧、果斷、準確。反之，欠缺練習將減弱兩者的關連性，影響攻擊動作。

從做"黐手"的練習，如圖 7-46 和圖 7-47，練習詠春拳法的人開始練

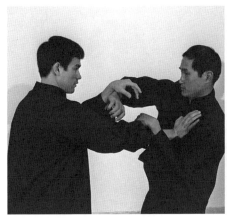

圖 7-46

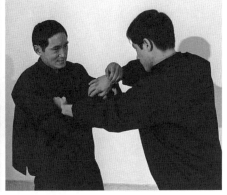

圖 7-47

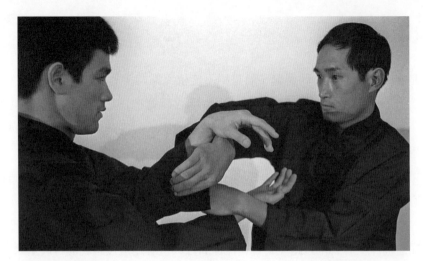

圖 7-48

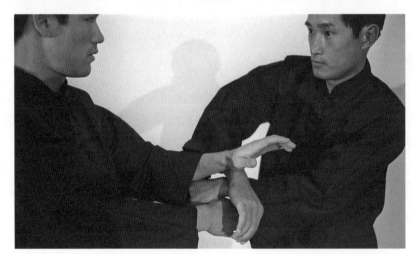

圖 7-49

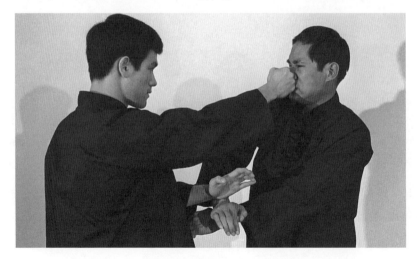

圖 7-50

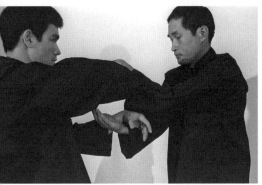

圖 7-51

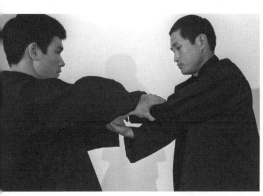

圖 7-52

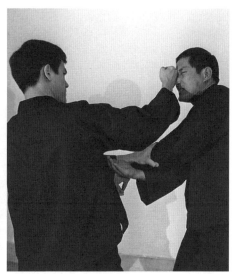

圖 7-53

習封手或攔手的技術。在圖 7-48 中，當李小龍在"黐手"中不斷旋轉雙手時，他可以感到對手的勁力時而流動和不斷地化解。在一瞬間，當有空隙出現時，李小龍便用其左手重疊於對手的雙手之上，如圖 7-49。隨後，李小龍一旦封住對手的雙手或使其不能活動時，他便向對手的面部發出一記直拳，如圖 7-50。

　　"黐手"練習是截拳道的一個重要組成部分，是從詠春拳借來的。首先"黐手"可以提高手部的敏感度和柔軟度，尤其在交手的近距離戰中更有用，它能挫敗不具備這種技巧的對手，因為一旦提高了這種敏感度，對手的每一個動作都能被輕而易舉地化解。有關"黐手"的進一步討論，詳見本書第二章至第四章的部分。

　　在圖 7-51、圖 7-52 和圖 7-53 中，李小龍演示了"黐手"中的攔手技

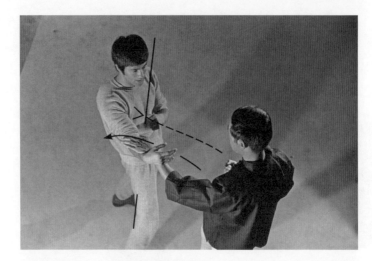

圖 7-54

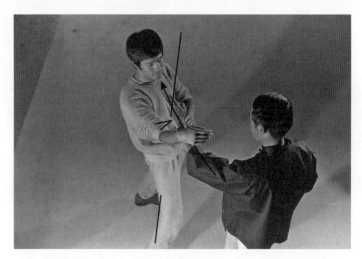

圖 7-55

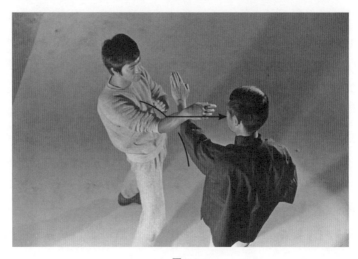

圖 7-56

圖 7-57

術。在圖 7-51 中，李小龍特意加大旋轉度，以縮小他兩手間的空間。當他兩手間的距離最近時，便用左手抓住對手的左臂，如圖 7-52 中，在這一瞬間，他的兩手是互相交叉的。然後李小龍猛地將對手的手臂向自己懷中一拉，同時用翻背拳攻擊其面部，如圖 7-53。

要了解更多刁抓與擒獲的技術，可參閱嚴鏡海著的《圖解詠春拳》。李小龍往後大量簡化了他的"黐手"。他可以控制對手的能量中心，而且不掙脫地擊打或擒拿。他能從內側攻擊，如果他的對手一掙脫，他就從內線進攻。

在近距離戰中，要學會用移動擺脫對手，並繼續運用手法的技術。在圖 7-54、圖 7-55 和圖 7-56 中，李小龍的對手試圖利用"中心線"推進發出標指。他首先嘗試將李小龍的手推向一側，從而形成一個空當，如圖 7-54。然後他試以手指的標指突破李小龍的防禦，但是在圖 7-55 中，李小龍的流動力量強有力。在圖 7-56 中，隨着李小龍採取攻勢，整個局勢得到了轉變。

雖然李小龍總是採用截拳道的警戒式站立姿勢，如圖 7-57，但為了顯示截拳道對詠春拳技術的演變，他故意擺出一個經過改變的詠春拳站立姿勢，如圖 7-58。當他的髖部下沉時，身體略為後傾，不像標準的詠春拳手那樣面向對手端正地站着，而是採用右前式姿勢。

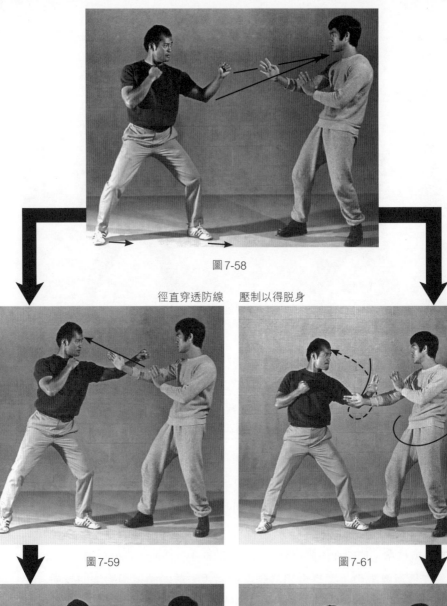

圖 7-58

徑直穿透防線　壓制以得脫身

圖 7-59

圖 7-61

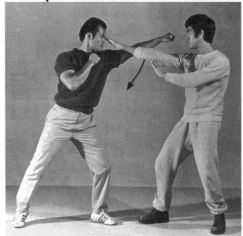

圖 7-60

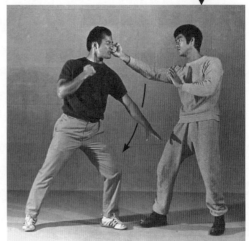

圖 7-62

當對手以前手向李小龍的面部擊拳時，如同圖 7-59，李小龍以快速的反應及預算以手指標指反擊。李小龍利用中心線原理，使攻擊穿透了防線直奔對手的眼睛，同時也破壞了對手的進攻，如圖 7-60。

在前面提到的技術中，李小龍的對手在搶佔中路的攻擊方式中失敗，而李小龍卻獲得了成功。其原因是這種技術不完全依賴於技巧和手法，也要看各自流動力量的強度如何。

在圖 7-58、圖 7-61 和圖 7-62 中，對手截住了李小龍的右手，而李小龍迅速地向逆時針方向劃了一個小圈而得以擺脫，如圖 7-61。之後他向左扭動髖部，同時向對手的面部發出了右拳，如圖 7-62。

對付發起攻擊卻不夠警惕的對手，李小龍採用旋轉和封鎖的策略，如圖 7-63、圖 7-66 和圖 7-67。在圖 7-64 中，對手用其前臂擊打，並想把李小龍的右手壓下。李小龍為了安全，保持後手佔據高位，並迅速轉動手臂擺脫對手，見圖 7-65。當李小龍向前腳移動身體重心時，他不斷地使出力量，並始終保持肘部的位置不動。然後他迅速地用後手卡住對手的前手，如圖 7-66。當對方的手被困時，如圖 7-67，李小龍便迅速地發出一記翻背拳。

在圖 7-68、圖 7-70 和圖 7-72 中，李小龍演示了遭受攻擊時的防禦策略，以及當對手撤拳回去時如何進行追擊和反攻。例如，當對手向他的身體發出一拳時，李小龍稍微後撤，並用前手壓住對手的拳頭，以阻止對手向縱深攻擊，見圖 7-69 和圖 7-70。

當對手撤回手而要發出另一拳時，如圖 7-71，李小龍迅速地以標指發起反擊，如圖 7-72 所示，同時用後手截住了對手發出的第二拳。

當一個物體向眼睛投來時，眨眼是一種自然條件反射。但是在技擊和格鬥中，這種反應必須加以控制，否則將影響你的防守和反攻。在眨眼的瞬間，是來不及做出反應、發動反擊的，因為你不知道對手此刻在哪裏。其次，對手可以利用你的不足，借助進攻的假動作而取得優勢。他可以虛晃一拳，然後當你眨眼時，在你閉上眼的一刻便發出攻擊。

在任何形式的技擊訓練中，有一點很重要，那就是不要養成任何壞習慣，因為這將令自己受傷。初學者最常見的毛病之一，就是在交戰中傾向張開嘴巴，這可能是他在學習武術之前就養成的習慣，或者是因為他身體不適而不得不通過嘴巴來呼吸。

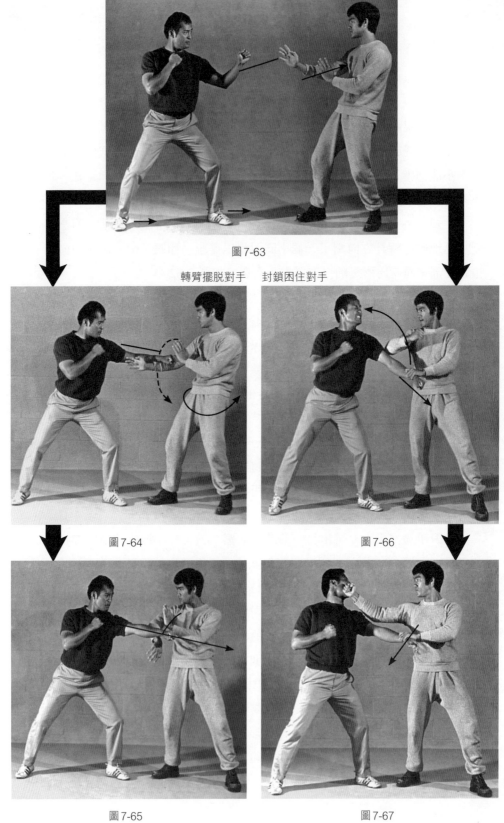

圖 7-63

轉臂擺脫對手　　封鎖困住對手

圖 7-64　　　　　　　　　　圖 7-66

圖 7-65　　　　　　　　　　圖 7-67

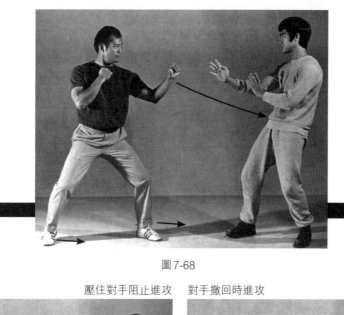

圖7-68

壓住對手阻止進攻　　對手撤回時進攻

圖7-69

圖7-71

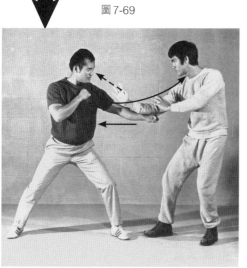

圖7-70

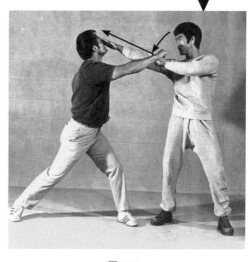

圖7-72

圖7-73

圖7-74

當你張開嘴巴時，就很容易被直接的一拳打破，如圖 7-73。另一種危險的動作是把舌頭伸在外面，如圖 7-74。學會咬緊牙關，習慣在進攻、防守和格鬥中閉上嘴巴。在技擊訓練期間，即使遭到重擊，也要緊緊咬住橡皮護齒套，以防止它飛脫。

正確的擊拳方法，能夠保護手和腕關節。要以握緊的拳頭去擊拳，拇指要緊貼在食指和中指之上，這樣就不會受到挫傷。指關節是拳頭最堅硬的部分，因此要用這部分發出攻擊，而不是用指頭。

擊拳時，腕關節要伸直並穩固，以防止扭傷。可以通過在稻草捆、帆布袋或重沙袋上練習，來掌握直線出拳的技巧。

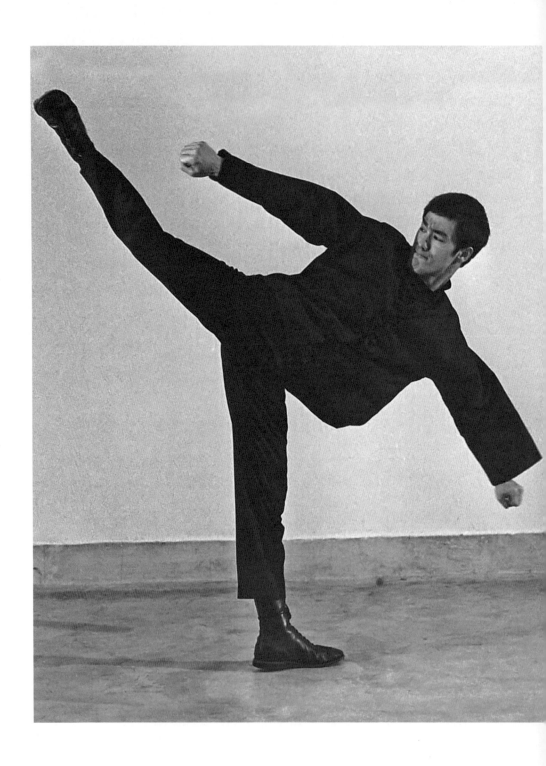

第 八 章

踢擊技巧

第八章　踢擊技巧

　　雖然雙手被認為是技擊中最重要的工具，但雙腳也是整體戰略上必不可少的重要組成部分。例如，和一個聰明的拳擊手對壘，你若全時間或經常運用雙腳，那將令你佔到優勢。一個不懂得防禦踢擊的拳手，容易遭受攻擊，尤其是下身包括小腹和膝蓋的部位。

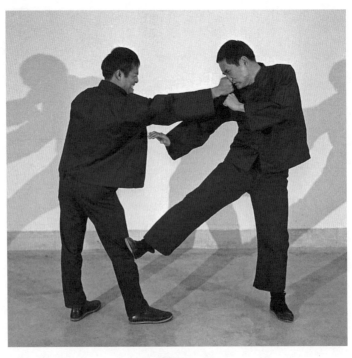

圖 8-5

　　在技擊中使用腳，就能避開對手的拳頭，因為腿比手臂長。此外，若掌握好時機，踢擊要比擊拳更為有力量。

　　對小腿和膝關節發起側踢，在截拳道中可謂是首要的進攻和防禦，因為這個目標距離你最近，並且暴露在外面，不易防守。此外，你若站在有把握的距離上踢擊，則能以一次攻擊便能使對手嚴重受傷。李小龍習慣使用這種低位的側踢發起突擊。他踢得非常快，甚至能在一秒鐘內連擊數次。

　　要由警戒式做低位側踢，如圖 8-1，你就要把前腳向前滑動大約 7~10 厘米，並立刻帶動後腳向前，至前腳的後面。幾乎同時，提起前腳，如圖 8-2，然後用力擰動髖部，傾斜着踢出有力的一記側踢，如圖 8-3 和圖 8-4。身體要保持向後傾斜，不要直立，以避開對手的攻擊，如圖 8-5。

圖 8-1

圖 8-2

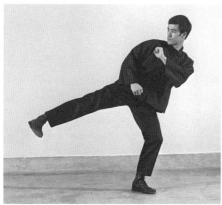

圖 8-3

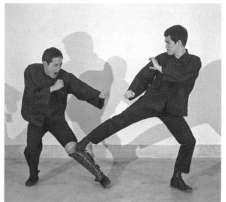

圖 8-4

前腳側踢和高位踢擊

在截拳道中，最有效的踢擊是前腳側踢。憑藉這有力的一腳，足以令你完全將對方擊倒。雖然這是其中一種受歡迎的踢擊，但是如果時機掌握不好或者使用不當，就很可能被對方格開或抓住踢出的腿，因此必須謹慎運用。由於側踢的力量很大，所以有時也能衝破阻擋，或在阻擋較弱時，打擊或重創對手。側踢速度並不快，也不能像其他腿法那樣以假象欺騙對手，但是如果事先附以假動作，它可以被機智地運用。一個做得好的假動作，應該是用手引開對方的防守，以便向其頭部或身體發出快速的側踢。

前腳側踢也可以用作防禦的手段，比如，當對手向前移動進攻，且攻擊尚未到達時，可用側踢快速踢擊其身體，以阻截攻擊。

練習側踢的最佳器械是 30 公斤的沙袋，如圖 8-6 和圖 8-7。沙袋必須

圖8-6

經得起任何重擊，也必須有足夠重量使練習者有擊打真人的感覺。在觸及袋子的時候，從它發出的聲音可判斷出這一腳是否實在或有勁。

　　有時用來回擺動的重沙袋進行側踢練習也是好辦法。先踢出一腳，在袋子擺回之前，掌握好時機跳起，準備踢第二腳。但要注意，不可錯過踢擊的機會，還要正面地踢擊，否則就會弄傷膝蓋。

　　另一種訓練方法，是讓助手站在袋子後面。當你側踢之時，讓助手移後一步並托住沙袋。這樣你就可以連續踢擊第二腳。在做第二次踢擊時，必須在第一腳踢出後立即着地，再接連踢出，但這次不需要做滑步。

　　進行高位置和中位置側踢時，由警戒式站立，前腳向前滑動 7~10 厘米，如圖 8-8。然後根據與對手的距離迅速推進或向前突然進攻，如圖 8-9。當後腳站穩時，前腳就應該起腳踢擊，如圖 8-10 和圖 8-11。踢擊中的爆發力，是由發力踢擊前猛然扭動髖部，以及踢擊後迅速將腳收回所產生的。

圖 8-7

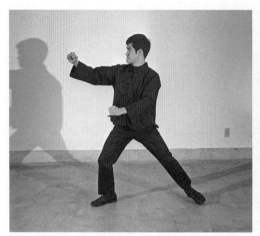

圖 8-8

圖 8-9

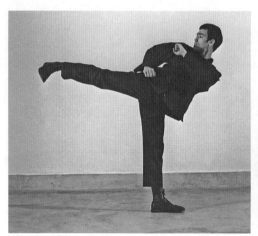

圖 8-10

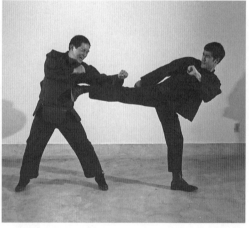

圖 8-11

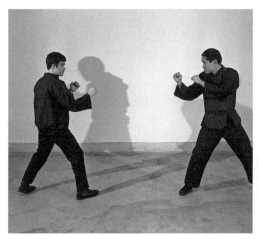

圖 8-12

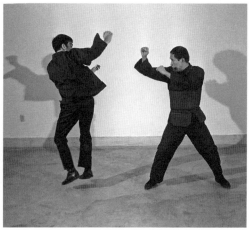

圖 8-13

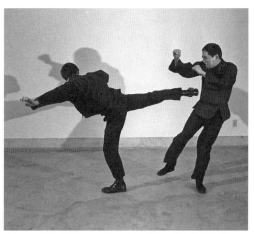

圖 8-14

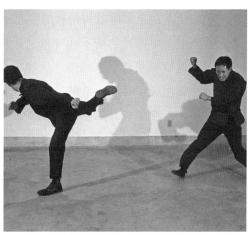

圖 8-15

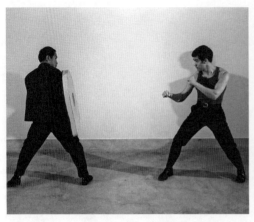

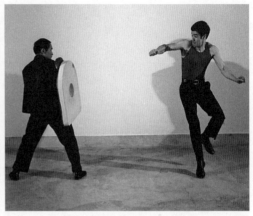

圖8-16 圖8-17

側踢，必須以協調流暢的動作來完成，如圖 8-12 至圖 8-15。李小龍由警戒式向對手的面部虛晃一拳，如圖 8-12 和圖 8-13，使對手抬起兩手，造成身體中部的空當，緊接着李小龍就是一腳側踢，見圖 8-14 和圖 8-15。

李小龍常用的另一些器械包括氣袋和重盾牌。氣袋是很好的固定靶子，而重盾牌既可用作固定靶子也可用作活動靶子。

雖然重盾牌不能像氣袋那樣完全抵銷持盾者承受的打擊力，但持盾者可以通過後退來消弭一些攻擊力。因為重盾牌賦予持盾者很大的機動性，即使踢擊者發出了最大的攻擊力，也不致使對方受傷。

在圖 8-16 中，李小龍準備由警戒式發起攻擊，持盾者看到他要展開攻擊便開始向後退，如圖 8-17。但後退的動作不夠快，李小龍已經發出了攻擊，如圖 8-18 和圖 8-19。李小龍的踢擊幾乎使持盾者跌倒，如圖 8-20。這種訓練方式可以增強兩個人的距離感和對時機的把握。而氣袋就不適用於作為活動靶子了，因為它可受到踢擊的空間有限。

做高位踢擊練習時，可讓助手持一根長棍抬至你的腰部高度。你站在離棍大約 1.5 米的地方，儘量高抬右腿，並使腿部彎曲和傾斜。這種動作只要儘量高抬膝部就能完成。身體向後靠，頭就會向右傾斜。然後以左腿跳向長棍，直到右腳從長棍上通過為止。

這種訓練的目的不是為了練習踢擊，而是練習盡可能地把腿抬高。要不斷提高長棍的高度，直到腳再也不能通過為止。

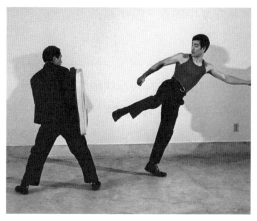

圖 8-18

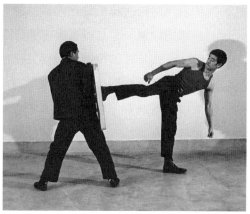

圖 8-19

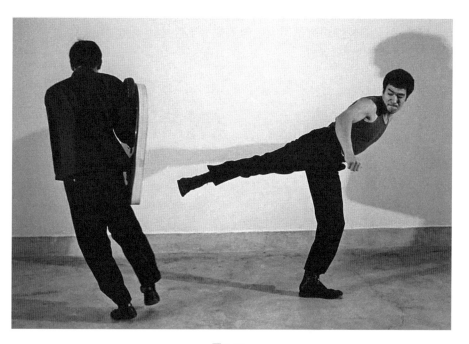

圖 8-20

　　然後去掉長棍做同樣的練習，並向空中踢擊。為了踢得更高些，例如踢過頭頂，你必須想辦法進行柔軟度的訓練。

　　在日常訓練中，包括"速射"——側踢練習：兩腳平行地站立，身體重心移至左腳，身體向後傾斜，向右做側踢。然後快速轉換位置，收回右腳改成左腳側踢。但在右腳着地之前，左腳應該做出向左側踢的動作。當收回左腳時，立即做右腳側踢。這樣不斷地反覆練習，動作越快越好。開始做時可能覺得笨拙，掌握不住身體平衡，但要每天堅持練習這個動作幾分鐘，直到做得流暢和能夠保持平衡為止。

勾踢

　　勾踢，是截拳道中用得最多的腿法之一。它並非十分有力，但它靈活而能欺騙對手。雖然勾踢力量不大，但殺傷力不輕。相比起側踢，勾踢有一大

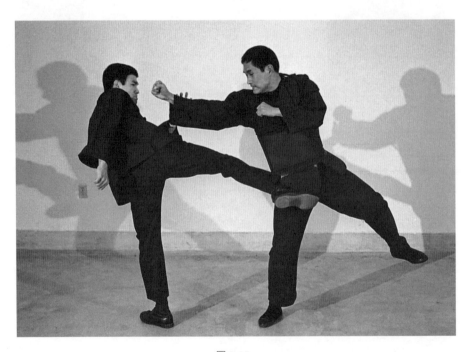

圖 8-25

優點，那就是在對手還未來得及防備的情況下就已經能發出攻擊。勾踢是一種比較保險的腿法，因為你在踢擊完後能夠很快還原動作。與側踢相比，勾踢用於較近距離的攻擊，但也可在手對手格鬥中，在較遠距離上採用。

　　做勾踢，前腳要由警戒式向前滑出 7~10 厘米，如圖 8-21，然後向前拖步或快速前進。當後腳剛要着地時，就應立刻發出勾踢，如圖 8-22。這種腿法應該以快速彈踢來作結，而且身體要向後傾，如圖 8-23 和圖 8-24，不要前傾。

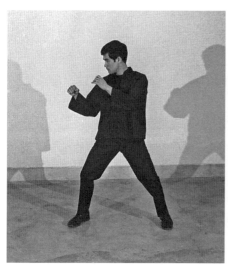

圖 8-21

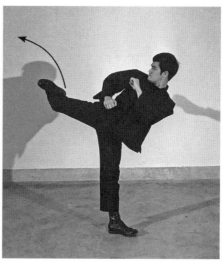

圖 8-22

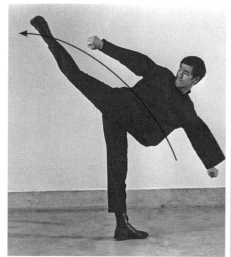

圖 8-23

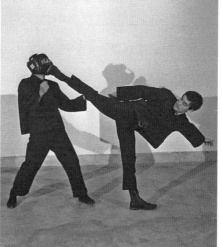

圖 8-24

　　雖然勾踢多以腰部以上部位為攻擊目標，但有時也攻擊大腿和下腹，如圖 8-25，這要視乎你與對手的相對位置而定。如果你站在右邊的位置踢擊對手的下腹，那麼對手就應該站在你的最右邊。但是勾踢很少用來攻擊大腿，因為這種踢法的效果不太好，腳擺動的距離太短，很難產生足夠的力量。

旋踢

　　旋踢通常是作為反攻戰術來使用的。用這種腿法對付以直線進攻，而又沒有衝到眼前的對手，是非常有效的。但是，如果用於對付一個正在防守或反擊的對手，那將是非常危險的。因為對手總會在你做出動作後伺機報復。再說對於這種對手，運用旋踢也是容易受到攻擊的，因為你出腳踢擊之前，正好是轉身以背對着對手。

　　做旋踢比較困難，因為你必須旋轉身體，而且在做動作的過程中，在某一瞬間你還是以背對着對手。在這一時刻，很容易錯判對手的位置。要正面踢中目標，沒有幾小時的練習是不成的。

　　勾踢並不像一些技擊手所用的掃踢，卻跟快速背踢有點相似。這是截拳道中能應用左腿的幾種腿法之一。

　　練習旋踢的最好器械，是一個重沙袋。以警戒式站在距沙袋一腿遠的地方，如圖 8-26，精神集中於沙袋上所要踢擊的那一點，以便在身體旋轉

圖 8-26

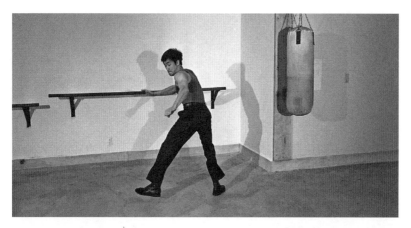

圖 8-27

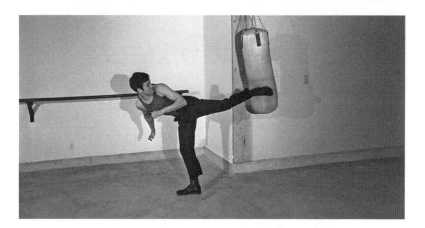

圖 8-28

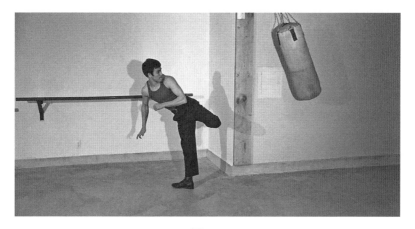

圖 8-29

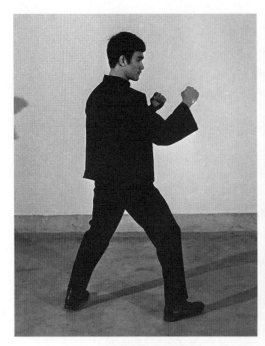

圖 8-30

圖 8-31

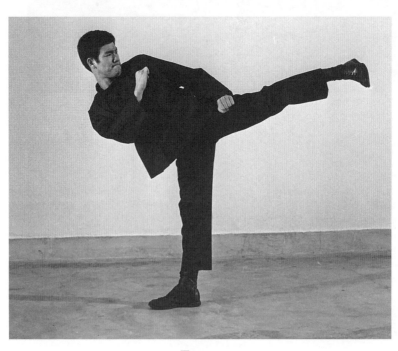

圖 8-32

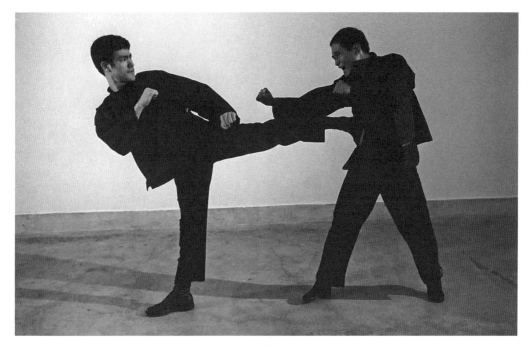

圖 8-33

時，你仍能在腦海裏清楚地記着那一點，如圖 8-27。

　　旋轉的支點，應放在右腳的前腳掌上，頭稍微超出下肢，以便在出腳之前瞥見目標，如圖 8-28。在踢擊時，身體應和沙袋成一直線。就像側踢那樣，在接觸目標時髖部像鞭子一樣 "抽打" 一下，前腳快速地彈踢出去，如圖 8-29。由於你的身體是在旋轉中，而且腳又必須在同一時間踢出，因此踢腿之後要保持身體平衡是非常困難的。

　　旋踢是一種突然的反擊戰術。甚至面對一個在防守上很有經驗的老手，亦往往只有旋踢才能夠攻破他的防禦。由於這種踢擊需要經常練習才能掌握好，所以要盡可能多做空踢練習。

　　練習這種技術，要先從警戒式的站立姿勢開始，如圖 8-30。然後以略屈的腿的前腳掌為軸做旋轉，如圖 8-31，並保持另一條腿彎曲以準備踢擊。注意，抬起的那隻腳不得任意擺動，否則你會失去平衡。此外，要踢擊有力，腿部必須充分伸展。最後，當你幾乎完成 180 度轉體時，用腳猛力地踢擊，如圖 8-32 和圖 8-33。

圖 8-34

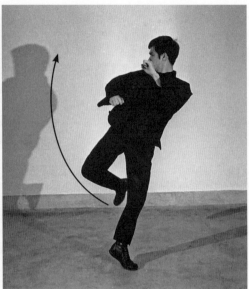

圖 8-35

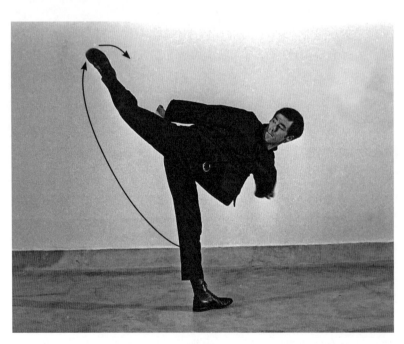

圖 8-36

其他踢擊技法

掃踢或反勾踢在截拳道中較少用，因為這些腿法缺乏力量。嚴格地說，它們是用於面部的高踢。這種腿法通常被當作一種出其不意的戰術，特別是對付那些在攻擊時伸出前腳的對手。採用前踢或勾踢往往無效，因為對手伸出的前腳會妨礙你踢擊的路線，而掃踢卻容易成功，因為它可以避開對手阻擋的那隻腳。

做掃踢要求你的腿具有良好的柔韌性。由警戒式開始，如圖 8-34，前腳向前滑動大約 7~10 厘米，然後在踢擊時迅速前進，如圖 8-35。如果以右手在前的姿勢站立，腳就會以一個窄弧線從左向右（順時針方向運動）掃踢，如圖 8-36 和圖 8-37。

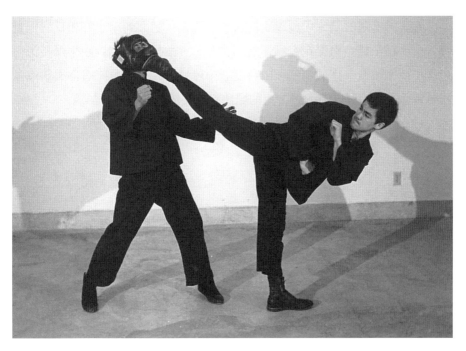

圖 8-37

這種腿法是一掃而過的，而且並不能擊倒對手。但如你穿上鞋子踢擊，也可以刮傷對手的面部。

由右手在前的姿勢，以重沙袋練習這種腿法時，你要稍微向左站立，並以一個動作踢擊沙袋。除了在頂端有一個小弧度以外，腳的路線幾乎都是垂直的。接觸點應該是右腳跟和右腳的外側。

李小龍為截拳道創造的最終內側踢法，是用於踢擊下盤，特別是下腹和大腿內側部位。接觸點是腳背。

這種腿法和前踢和勾踢一樣快，是在對手跟你是相反姿勢的情況下使用的。比如，你以右手在前的姿勢進攻，而對手以左手在前的姿勢站立，那麼用一般的腿法是無法踢到對手下腹的，因為他的左腿保護着這個部位。除了不是垂直起腿以外，內側踢這種腿法和前踢一樣，只要你站立時略向左靠一些，和對手形成一個角度，你就能夠踢到對手的下腹了。

與前踢不同的是，內側踢要向斜上方踢出，這和勾踢正好相反。但是發力和前踢一樣，你要在右腳即將到位時，突然抽動髖部以產生爆發力。這是一種比較難掌握的腿法，因為要產生爆發力，你必須將髖部與踢擊動作同時進行。前踢是另一種常用的腿法，已在第四及第五章討論。

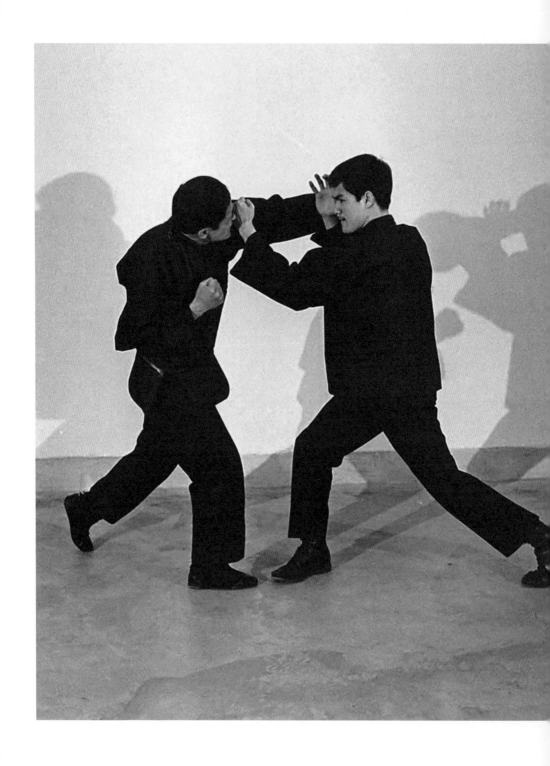

格擋技術

第九章　格擋技術

　　格擋是一種易學易用的防衛戰術。它是以手的開合及向外或向內的快速動作，來避開對手的直接攻擊。不過，它只是毫不費力地將對手打來的拳頭輕輕撥開，剛好使攻擊偏離自己的身體而已。

　　這種技法應該是肘部幾乎不動，僅用手和前臂的動作來完成。它不像劈打或抽打動作的幅度那樣大，這是因為手的任何過分的動作都會暴露身體，從而遭到反擊。換句話說，手的動作應該恰到好處，只要足以擋住和控制對手的打擊就行了。

　　在格擋的技術中，時機比力量更為重要，如果你反應過早，對手就可能改變踢打的路線；也可能因為反應過晚給對手留下反擊的空當。因此要等到對手快要打到自己時才做動作。

　　如果你面對的是動作迅疾、身高臂長的對手，在格擋時應向後退一步，而且格擋動作要和後退同時進行，不能待後腳踏穩才格擋，也不能先格擋再後退。

　　要學會只迎擊真正的攻擊。如果你以直覺應對假動作或佯攻，你必須控制你的動作，使雙手或雙臂幾乎不作出反應。

　　練習格擋技術時，可讓助手對自己進行各種踢打攻擊，以便訓練自己對真攻擊與假動作的判斷能力。在進行了大量的練習之後，你就能夠做到只格擋那些真的攻擊，而對假的攻擊不予理睬。

　　一般來說，格擋是一種比較安全有效的防守方法，但也可能被技法熟練的拳手攻破。如果是那樣，就必須在格擋時向後退。

內側高位格擋

　　由於攻擊大都是向面部打來的，所以通常採用內側高位格擋。將傳統的招式與截拳道相比較，如圖9-1，可以看到截拳道的格擋法為上身提供了更好的防護條件和更高的速度。圖9-2表明了用截拳道的格擋技法，幾乎可以在擋開攻來之拳的同時就立即進行反擊。而用另外一種的封阻及拳擊法，就不是這樣了。因為它將整個動作分為兩步來做，反擊必然是慢了。

　　李小龍運用一根長棍來練習內側高位格擋技術，如圖9-3和圖9-4。助手用棍直刺李小龍的面部，而李小龍將身體重心稍移至前腳，且讓前腿膝部微微彎曲以避開這一刺。與此同時，他用左手輕輕擋開棍子。這種訓練形式很有用，因為你的助手可以發現你在平衡及運動之間的任何不協調的地方。對付像踢擊之類的重擊，則要握緊拳頭格擋，如圖9-5。

　　在對揮拳進行防守時，李小龍先是以警戒式站立迎擊，如圖9-6。

圖9-1

圖9-2

一旦對手開始揮拳，李小龍的右手便開始動作，如圖 9-7。在李小龍格擋
對方攻擊的同時，他的右手便打到了對手的面部，如圖 9-8。在圖 9-9 中，
李小龍用同樣的格擋技術對付右直拳的攻擊。

　　做內側高位格擋，在打來的拳頭與自己的手相遇時，腕關節要微微向
逆時針方向一扭。這一輕微的動作之所以能夠保護身體，是由於扭腕動作
遠離你的身體之外，而且是向着來拳方向的。當你向身體之外扭腕時，臂
力要比向裏面扭腕時強。而傳統招式的動作方向則剛好相反，扭腕動作是
以順時針方向來向着身體的。

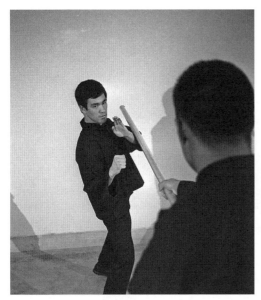

圖 9-3

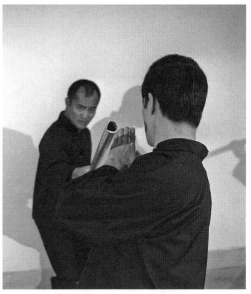

圖 9-4

圖 9-5

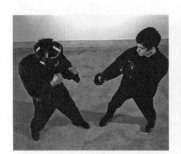
圖 9-6

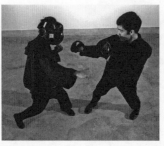
圖 9-7

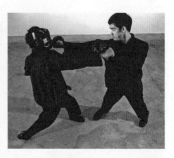
圖 9-8

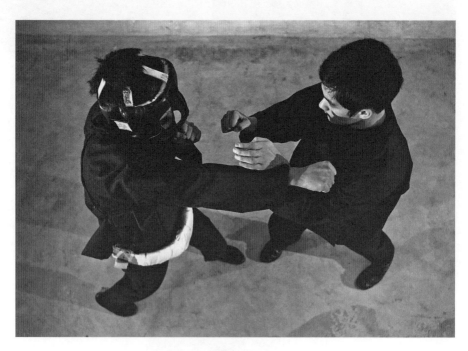
圖 9-9

內側低位格擋

內側低位格擋，是用來對付腰部以下的攻擊。以右腳在前的警戒式開始，格擋的具體做法是沿順時針方向向下做半圓運動，如圖 9-10。同時，隨着膝蓋的稍微屈曲，將身體重心移至前腿。幾乎是同一時間，用右手反擊，如圖 9-11。

在傳統技法中，封擋的手要向斜下方向運動，如圖 9-12，而另一隻手要收回至髖部，如圖 9-13。這種技法的缺點是反擊速度慢，因為當一隻手縮回時，另一隻手必須先擋住對方，然後再擊拳。這樣就使動作分成了兩步。而在截拳道中，兩隻手的動作是一氣呵成的。傳統技法的另一缺點是連續地把自己身體的空當暴露給對方，尤其是身體的上部。

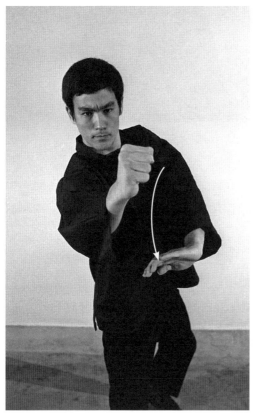

圖 9-10

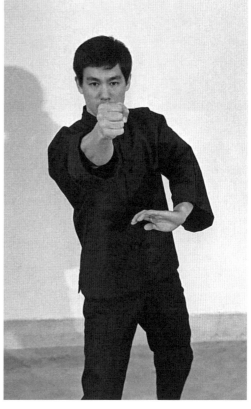

圖 9-11

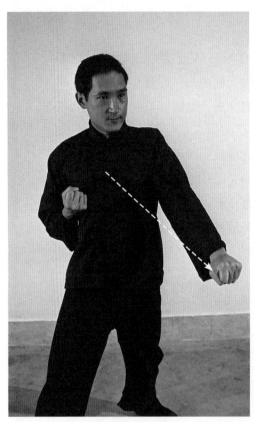
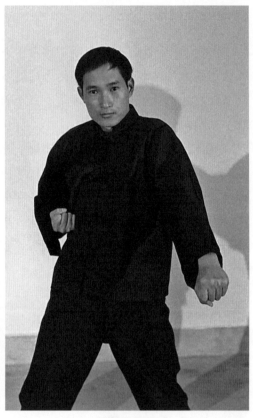

圖9-12 圖9-13

　　在以下的一組圖片中，李小龍示範如何運用內側低位格擋。在圖 9-14
中，李小龍以警戒式站立，兩眼盯着對手。對手一開始發起攻擊，李小龍
便已做出了反應，見圖 9-15。

　　在圖 9-16 中，對手擊出右拳，被李小龍用內側低位格擋攔截住了，之
後李小龍又把格擋化為"擸手"或刁抓技法。他用一個幾乎連貫的動作把
對手拉向自己，同時向前移動身體，並向對手的面部打出一記直拳。

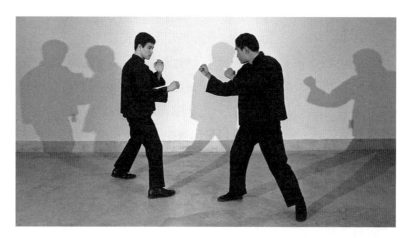

圖 9-14

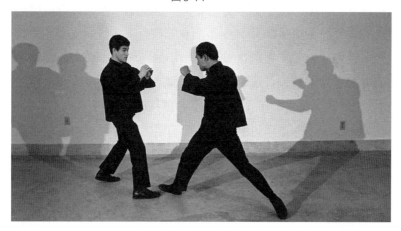

圖 9-15

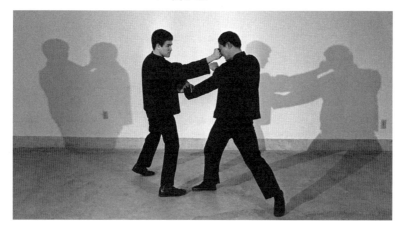

圖 9-16

外側高位格擋

相比於內側高位格擋，外側高位格擋是更具有速度的打擊，也是一種防禦性更強的動作。這種格擋法，是用來化解對你身體另一側發來的攻擊，所以手必須交叉，如圖 9-17。這一點都不會降低你反擊的速度，因為幾乎在格擋的同時，前手仍然可以發出攻擊。在運用防守的手（或後手）進行格擋時，更強壯的前手更接近對手，可以隨意地發動攻擊，如圖 9-18。

傳統招式中，阻擋外側和內側高位攻擊的方法相同，只是兩手的功能相反。這樣就往往要用右手代替左手進行攔截，而左手或力量較弱的手則要用來進行攻擊，如圖 9-19。

在以下的一組圖片中，李小龍解釋了如何運用外側高位格擋防守向頭部發來的攻擊。在圖 9-20 中，李小龍在等待對手先發動攻擊。然後，在圖 9-21 中，當對手以右拳發起攻擊時，李小龍輕輕地一拍，擋開來拳，並使朝他面部打來的拳頭剛好偏離了出拳方向。同時，李小龍又用前腳向前滑出約 7~10 厘米，膝蓋微屈，使身體重心稍移至前腳。

在圖 9-22 和圖 9-23（側視）中，李小龍困住對手被格擋的手，並打出了右拳。假如李小龍用力地去攔截或拍擊打來的一拳，那他就不可能把對

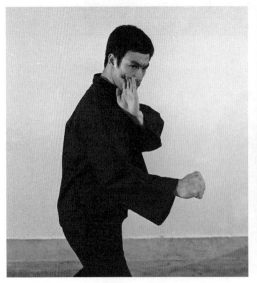

圖9-17

圖9-18

圖9-19

圖9-20

圖9-21

圖9-22

側視圖

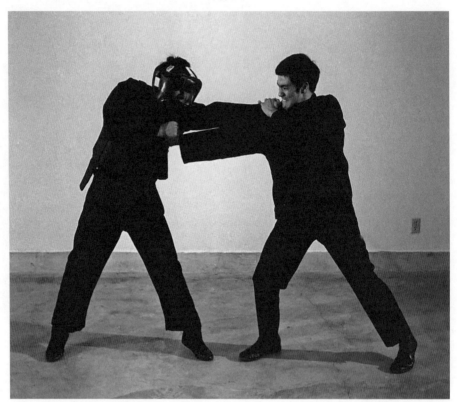

圖 9-23

手的手困於自己的肩上。

在下一組圖片中，李小龍以警戒式站立，做好迎擊的準備，如圖 9-24。當對手開始進攻時，如圖 9-25，李小龍以格擋迎戰對手的左擺拳，同時又以爪擊對手的面部進行反擊，見圖 9-26。李小龍必須準確掌握向前運動和格擋的時機來保護自己。在圖 9-27 中，李小龍流暢地換手，這樣他就有時間發起另一攻擊 —— 這次是以翻背拳猛擊對手。

在外側高位格擋的最後一組圖片中，李小龍採用了附帶前踢反擊的格擋術。在圖 9-28 和圖 9-29 中，李小龍由警戒式開始，格擋了對手打來的右直拳。他沒有做任何移步，幾乎在格擋的同時，向對手的小腹踢出了一腳，如圖 9-30。這種格擋技法比先前的幾種技法更安全，因為腿比手臂長得多，使他不必向對手移近以作出攻擊。

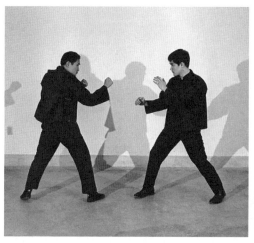

圖 9-24

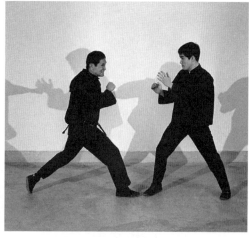

圖 9-25
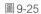

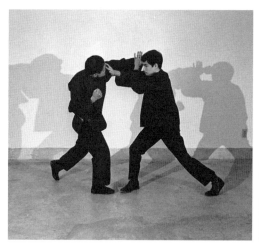

圖 9-26
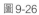

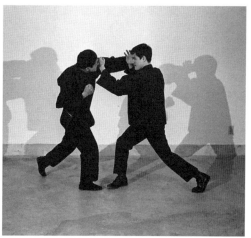

圖 9-27

　　當李小龍找不到陪練的對手時，就獨自對着木人樁進行練習。下面的三幅圖片是李小龍利用木人樁練習格擋技術的情況。在圖 9-31 中，他用左手進行格擋，同時又用右手進行反擊。在圖 9-32 中，李小龍格擋的手在攻擊的手下方交叉。在圖 9-33 中，李小龍用左手進行格擋，同時起腳前踢。

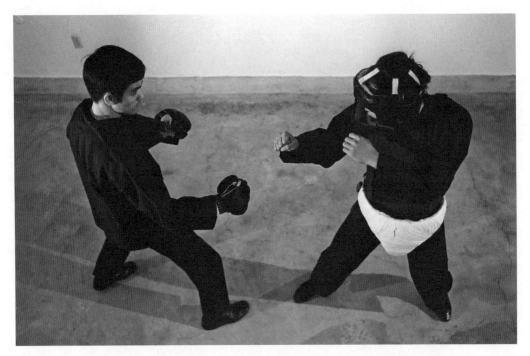

圖 9-28

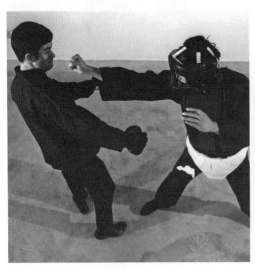

圖 9-29

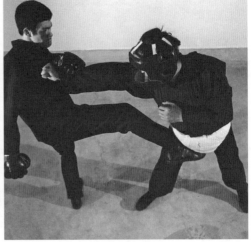

圖 9-30

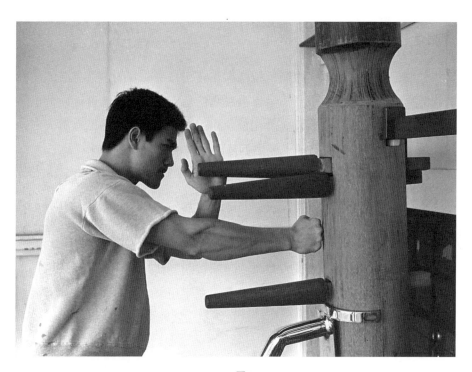

圖 9-31

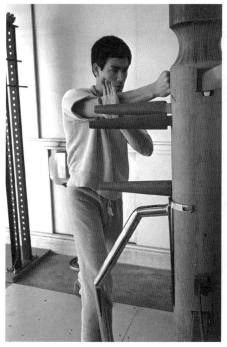

圖 9-32

圖 9-33

外側低位格擋

外側低位格擋幾乎與內側低位格擋相同，只是前者的手由身體的一側轉到另一側，而防衛的手要用來保護身體的這一側，以抵抗可能向低位發來的攻擊，如圖 9-34。因此，外側低位格擋要比內側低位格擋有更大的動作弧度，就像內側低位格擋一樣，其目的在於使來拳向下偏斜。

截拳道與傳統拳法的對比

傳統技法對於所有低位攻擊都採用同樣的攔截技法。兩手的動作只是相反而已，如圖 9-35，即右手用來攔截，左手用來攻擊。就像其他攔截技術一樣，是由兩個分開的動作代替截拳道中一個連續流暢的動作。

圖9-34

圖9-35

在以下一組圖片中，兩個採用傳統技法的拳手互相正視，如圖 9-36。他們都以左手在前（慣用式）的姿勢站立，左邊的拳手向高位出拳，但是來拳被右邊的拳手攔截了，如圖 9-37。然後右邊的拳手接着打出右拳，被左邊的拳手截擊了，如圖 9-38。接着左邊的拳手以右直拳向對方的腹部中脘穴發出反擊，如圖 9-39。

現在李小龍用同樣的技術來抵抗一個右手在前（非慣用式）並採用截拳道預備式的對手。李小龍以警戒式站立，如圖 9-40。當對手開始發起攻擊時，如圖 9-41，李小龍運用了一個拍擊動作，擋開了攻擊。圖 9-42 顯示格擋的結果以及他向對手面部反擊的情況。

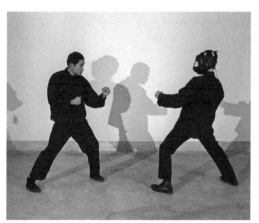

圖 9-36

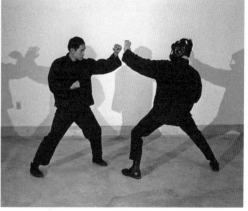

圖 9-37

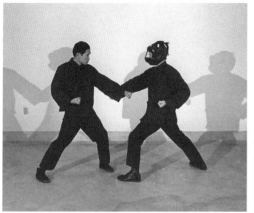

圖 9-38

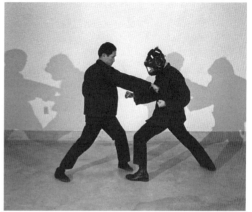

圖 9-39

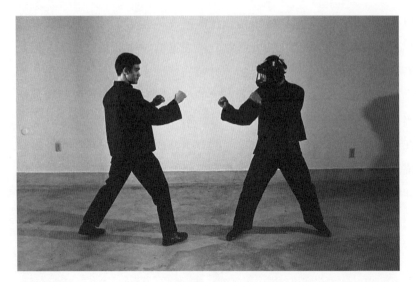

圖 9-40

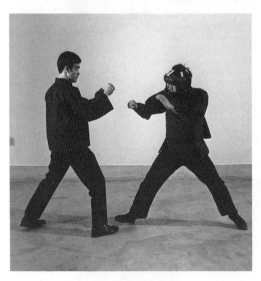

圖 9-41

圖 9-42

　　對付一個左手在前的對手（慣用式），如圖 9-43，李小龍略往後一閃，迅速地阻止了攻擊，並在對手向前邁步以右直拳發起攻擊時進行格擋。李小龍在這裏的格擋，剛好在對手用右拳在打向他的面部之前，化為了對對方的手的困鎖，如圖 9-44。

　　外側低位格擋，無論是用握緊的拳頭還是用張開的手掌，通常都是用

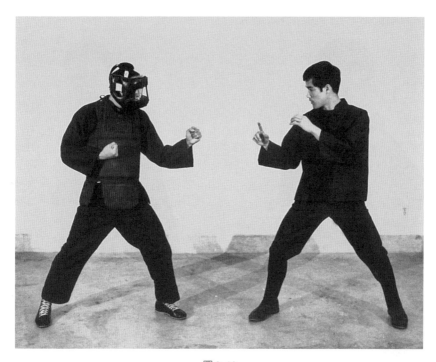

圖 9-43

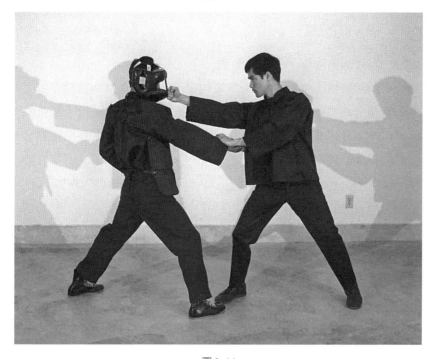

圖 9-44

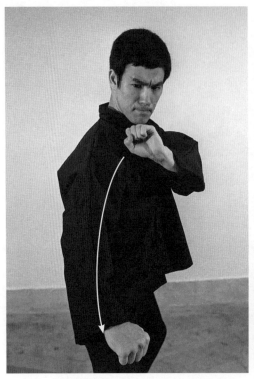

圖 9-45

圖 9-46

來對付直接向胸部以下發出的踢擊。

在圖 9-45 和圖 9-46 中，截拳道的格擋與傳統拳法的格擋看上去相似，但其實兩者出拳的方法是不同的。截拳道的格擋，是採用半圓弧的向下動作，以控制住踢擊或令其偏斜。而傳統拳法的格擋，則是採用有力的向下傾斜動作來截斷踢擊進攻的路線。

以下的一組圖片中，李小龍示範如何對付前衝側踢。在圖 9-47 中，李小龍以警戒式做好了迎擊進攻的準備。當對手向前衝並開始起腳時，李小龍隨之同時間向後移動，如圖 9-48。他後退至既能免遭打擊，又能格擋踢擊的位置上，如圖 9-49。李小龍利用所佔據的有利位置，使對手完全轉過身去，背對着他，隨即用前踢踢擊對手的小腹，如圖 9-50。

當與自己持相反姿勢的對手對壘時，如圖 9-51，李小龍一旦掌握好時機就向後退，以便做出攻擊。當對手準備使用後腳，即相距較遠的那隻腳做前踢時，李小龍有比較充分的時間來進攻。因為對手還未向他縱深突

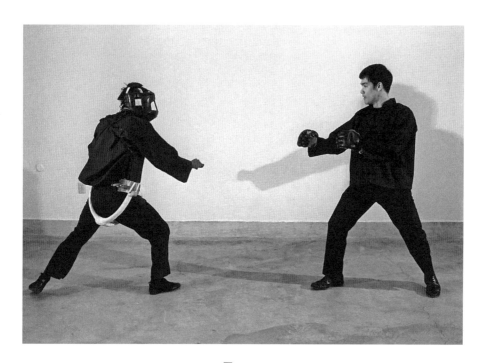

圖 9-47

圖 9-48

圖 9-49

圖 9-50

圖 9-51

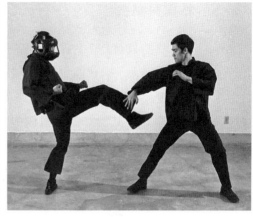

圖 9-52

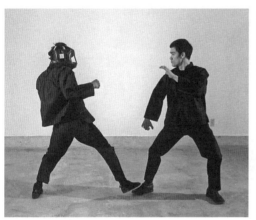

圖 9-53

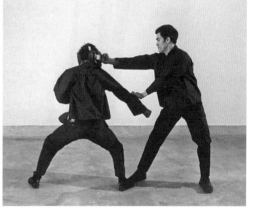

圖 9-54

破，李小龍在進攻中只稍微後移一點，如圖 9-52。

　　李小龍擋開了踢來的一腳，並防備可能發出的第二次進攻，如圖 9-53。這時他運用內側低位格擋封截對方的右拳，並困住對方的手，然後用右直拳進行反擊，如圖 9-54。

　　李小龍在他設計的木人樁的中心，設有一隻額外的"手臂"，如圖 9-55，用來嚴格訓練低位格擋技術。

格擋與攔截

格擋只是為了封閉進攻路線或使對手的手偏離方向。因此不應向左右搖動得過大,只要能製造有利於反攻的空當即可。

要不斷地變換格擋技法,以擾亂對手。不要讓對手有計劃地發動進攻,而要使其始終處於猜測的狀態,從而使對手在要發動進攻時總感到猶豫。

圖 9-55

當連續做一組格擋動作時，每一個格擋動作都要完整。在做下一個格擋動作之前，手應放在適當的位置上。

當受到複合進攻時，第一次格擋應在移動後腳時完成，並在對手發出第二次攻擊而你正在向後移步的同時完成第二次格擋。你的後腳一定要在受到攻擊之前，而不要在對手出拳之後才移動。

格擋比攔截更難以捉摸，因為這種技法比較迅猛有力，經常被用來挫傷對手的四肢。攔截應當少用，只留待必要時才用，因為這種技法容易消耗體力。此外，即使攔截完全伸出的拳，也會擾亂你的身體平衡，並且容易給對手製造空當。這時，你便無法作出反擊。

第十章

攻擊目標

第十章　攻擊目標

主要目標

在格鬥中，兩個最主要的攻擊目標是眼睛和下腹，如圖 10-1。無論對手多麼強壯有力，如對其下腹強有力地攻擊，即能很快地使對手受重創甚至死亡。即使是輕微的攻擊，也會使其休克。

某些武術家批評這種攻擊太野蠻、殘酷和不人道，但是李小龍總是覺

眼睛

下腹

圖 10-1

得，學習武術或自衛術的主要目的在於自我保護和防衛。

　　李小龍常説："'武術'的意思是'好戰'，我們不是在玩遊戲；不是你死就是我亡。由於生命只有一次，你必須盡可能地小心。"

　　他又説："當把武術看作為一種體育運動時，你便要設立了一些規則，隨之也就產生了一些缺點。如當你試圖變得太文明時，那麼就得記住，不要傷及對手，可是這樣就會削弱了防守技術。"

　　許多技擊術都變成了體育項目，並設立了規則。這些規則明確規定禁止參加者使用危險的技術動作。因而，許多規則禁止攻擊下腹，並且隨着時間的推移，整個下腹幾乎都不能攻擊。在拳擊、摔跤、柔道和各種類型的日本武術中確實如此。現在由於人為的保護，使許多技擊手不知道如何保護自己的下腹免遭踢擊，如圖10-2，甚至他們站立的姿勢就很容易遭受快速前踢的攻擊。

　　李小龍看到了這一缺點，並創立了一種獨特的站立姿勢，如圖10-3。以這種姿勢站立，由於前腿的保護及適當地移動步法，所以使下腹得到了很好的保障，而且也沒有削減速度和步法的靈活性。

　　截拳道的另一特點是，除了做旋踢之外，很少用後腿踢擊。這是因為

圖 10-2

圖 10-3

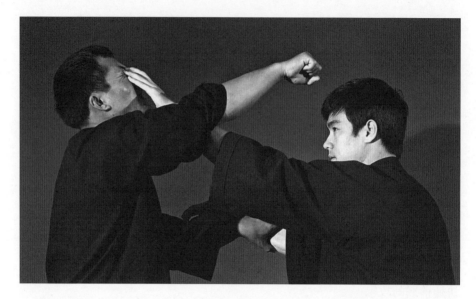

圖 10-4

當後腿要超過前腿，特別是在身體外側起腿踢擊時，下腹便會完全暴露。

手指標指的主要目標是眼睛，如圖 10-4。在進攻和防守的手法中，這也被認為是首要的手法，就如同在踢擊技法中小腿踢擊與膝蓋踢擊是第一線攻擊腳法一樣。眼睛是攻擊的主要目標，因為一旦眼睛看不見，就完全難以自衛了。由於手指標指要比拳擊多延伸出 7~10 厘米，所以它是攻擊和防守的首要方法。

要害部位

除了這些主要目標以外，人體上還有許多致命點，如圖 10-5 和圖 10-6。膝與小腿的踢擊是攻擊和防護的第一線，因為腿能攻擊的距離是最遠的，而對手的膝蓋與小腿又是距離你最近的目標，如圖 10-7。對前腿的打擊，可用側踢向對手前腳的膝部或小腿攻擊，如圖 10-8，或以側踢攻擊踝關節，如圖 10-9，又或以側踢攻擊大腿部，如圖 10-10。如果出腿準確，向前腿踢擊是相當安全的，如圖 10-11。

身體的上半部是難以攻擊的，因為這一區域比較好防守，通常也守護

其他要害部位

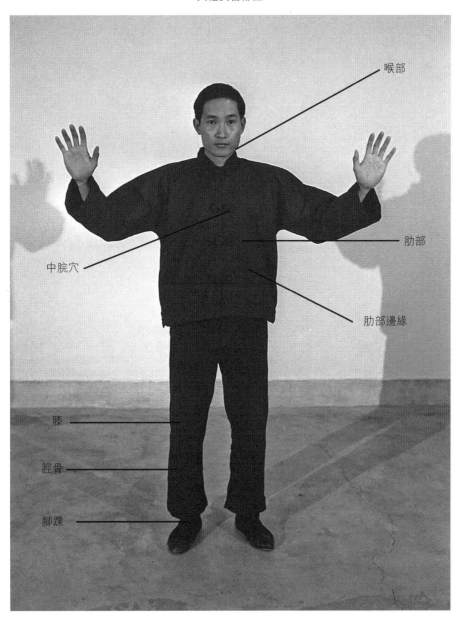

喉部

肋部

中脘穴

肋部邊緣

膝

脛骨

腳踝

圖 10-5

側視圖

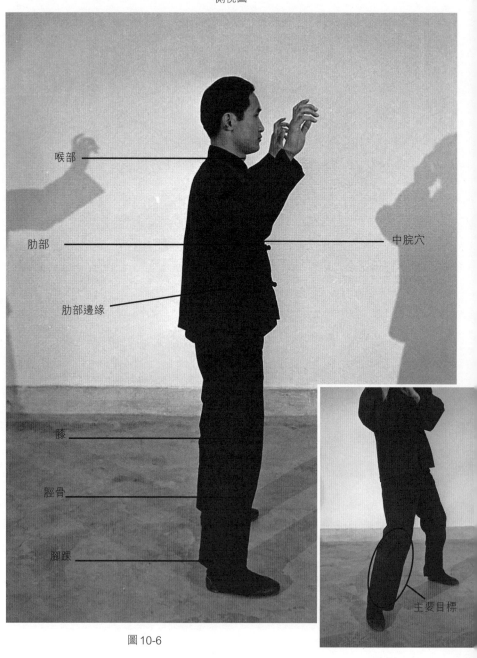

喉部

肋部 ——————————————————————————— 中脘穴

肋部邊緣

膝

脛骨

腳踝

圖 10-6

主要目標

圖 10-7

圖 10-8 　　　　　　　圖 10-9 　　　　　　　圖 10-10

得比較嚴密。要想攻擊一位熟練的技擊手的咽喉幾乎是不可能的，因為他的手總是守護着那裏，而且他的下顎總是向肩部壓着，很少露出空當。然而手指標指有時卻能刺中喉部，如圖 10-12。

　　肋部是容易遭受攻擊的脆弱部位，特別是當手抬得較高時。這個姿勢令肘、肋之間的距離分開得過大，這樣任何的突然襲擊，都會使肋部受到損傷。

　　腹腔神經叢（中脘穴）是最容易受傷的部位之一，但很難擊中，因為多數技擊手總是守護着那一點。一旦向那個部位着力地一擊，往往使對手難以繼續戰鬥下去，但技術熟練的技擊手很少被擊中。

　　顎部比咽喉部位的目標大，但是對付一個技法熟練的對手，因為他會搖晃或躲閃，所以是一個難以捉摸的目標。步法靈活的拳手，可以借助步法或頭部的移動來閃避攻擊。對手將下顎向肩部壓低，並且抬起肩頭來保護它，使其成為一個攻不進的目標。儘管如此，對顎部的攻擊能起到很大的破壞作用，如圖 10-13。很多拳手被擊倒都是因為被擊中下顎，而非身體其他地方。此外，如果出拳的角度適當，如圖 10-14，顎部很容易被打碎。

　　格鬥的科學不只是要擊中對手的身體，而是要擊中他最脆弱的一點。以一拳擊倒對手比要用幾拳更好。

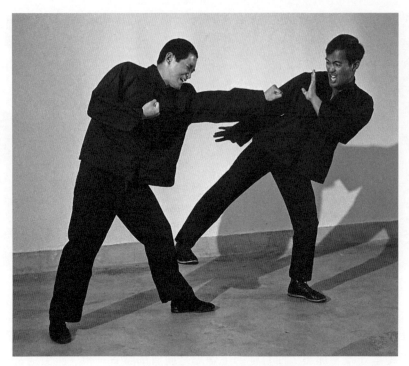

圖 10-11

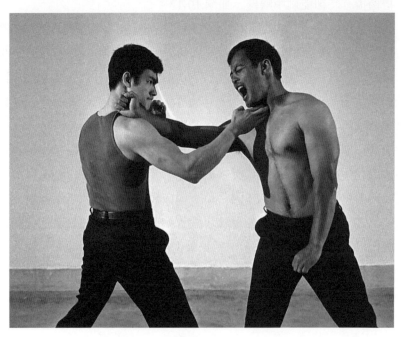

圖 10-12

圖 10-13

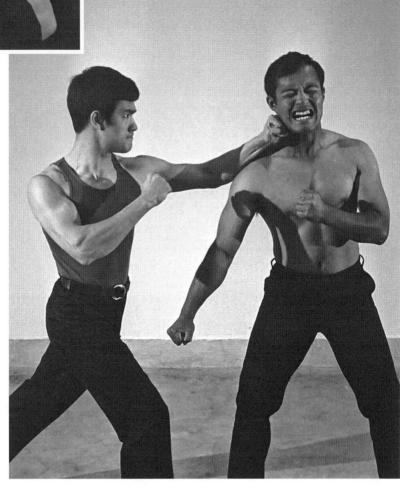

圖 10-14

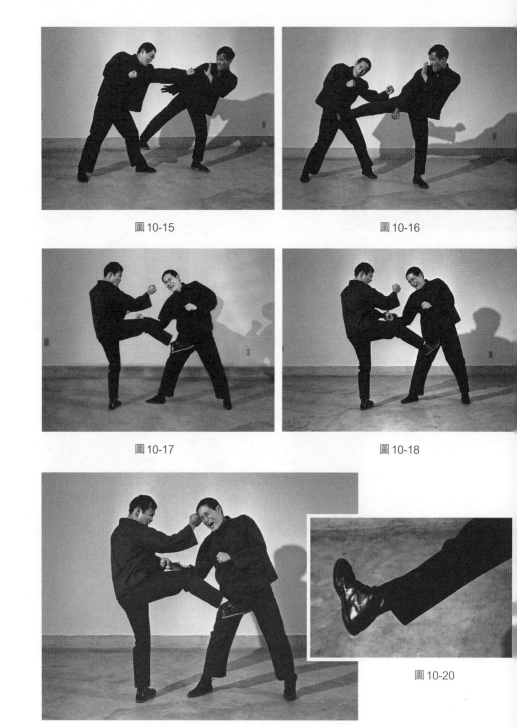

圖 10-15

圖 10-16

圖 10-17

圖 10-18

圖 10-20

圖 10-19

正確運用進攻技法

你還必須學會在發出攻擊時不令自己受傷。你的拳一定要握得合適，否則就會損傷拇指、其他手指或腕部。如果能夠正確地出拳或起腳踢擊，那麼，即便未能擊中目標或擊到堅硬的物體上，也不會受傷。

做側踢時，要用腳的外側或腳底接觸目標，如圖 10-15。偶然也可以用腳跟，如圖 10-16。如果穿着鞋子前踢，做前踢前還可用腳趾接觸目標，如圖 10-17，用前腳掌接觸目標，如圖 10-18，或用腳背接觸目標，如圖 10-19。但是如果赤腳，則要避免用腳趾，而用腳掌時，也要小心謹慎。最安全是用腳背接觸目標。有時，也可用腳的內側，如圖 10-20，但是通常用於掃踢。

格鬥中的戰術和策略，要根據自己易受傷的部位及對手最容易攻擊到的區域而定。

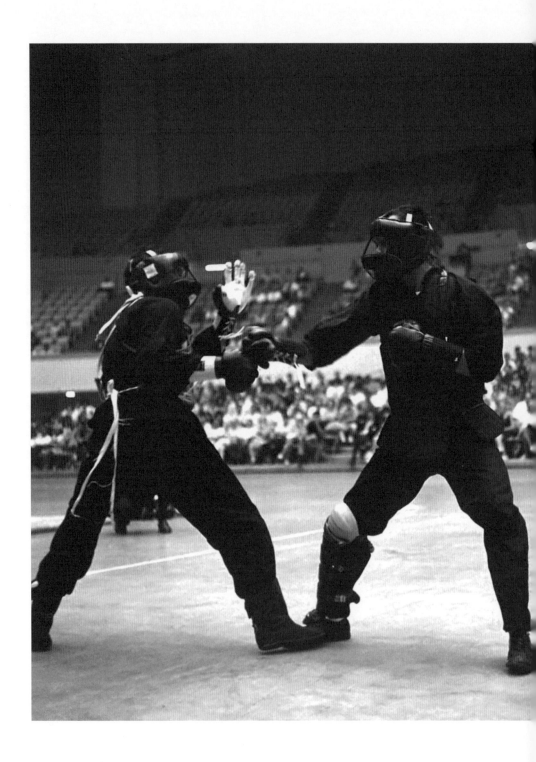

第十一章

拳擊訓練

第十一章　拳擊訓練

　　雖然拳擊訓練近似於實際格鬥，但畢竟與實際的格鬥有一定的區別。例如，比賽時要受到穿戴護具和拳擊手套的約束，以及限制使用某些進攻手段。然而在人們沒有發明更好的保護用具和方法之前，這仍然是目前最實際的訓練方式。

　　李小龍總是強調拳擊訓練的重要性，他說；"一個未經拳擊訓練的技擊者，就好像一個沒有下過水的游泳者。"

　　但是現代技擊運動仍有其不足，這是由於在西方拳擊賽中有了保護的規定，而使參賽者有一種滿不在乎的鹵莽傾向。保護規定還禁止用某些拳法，或攻擊腰以下的部位及不得使用腳踢等。

　　參加東方武術比賽的人，例如，參加日本空手道的人，儘管整個身體都成了攻擊目標，但是由於他們受過避免接觸的訓練，所以當攻擊距離對手身體幾厘米時，便會即時停止，這使比賽者受到過分的保護。然而這種訓練對參賽者判斷距離的能力上有害。另外，這種人為的保護措施對於學習在拳擊中使用的滑動、閃躲、搖晃以及其他防禦技巧，造成了限制。

　　在實戰格鬥中要作出有效攻擊，所有的基本技術都應被採用。你必須把距離作為一種防護策略和所有近距離作戰中的閃躲技術。

　　所謂格鬥技藝，就是指一個人運用計謀或策略打敗對手的能力，要擊中對手卻不被對手擊中。與其他運動一樣，格鬥中最好的防守便是有效的進攻。一個好的拳手應該在進攻中拳腳並施，如閃電般地快攻對手。他以假動作迷惑對手，以便發揮技巧為自己製造空當，讓對手陷於困境。出

拳、發腿都必須顯得輕鬆自如，因為只有這樣他才有空去制訂戰略。

雖然戴上拳套和穿上護具又笨又重，但這仍是在模擬實戰中取得經驗的好方法。儘管頭盔會影響視線，拳套又笨又重，但也必須使用，並繼續運用正確的姿勢和技法。不要以為有了防護服就可以大意起來，以致養成不良的習慣。

姿勢

要把手擺在正確的位置上，如圖 11-1。如果手的位置過低，如圖 11-2，就會暴露臉和身體的上部。如果手的位置過高，如圖 11-3，則會暴露腰以下部位，而且如不先將手收回就會妨礙擊出直而快的拳。此外，還會擋住你的視線。如果站得太側身，如圖 11-4，就會影響你利用後手進行防守和進攻。如果站得太正，如圖 11-5，則會妨礙快速前進與後退的動作，而且還會暴露易受攻擊的下腹要害。

如果你以過寬的站立姿勢出拳，如圖 11-6，那將會減弱你的打擊力度，因為你不能充分發揮髖部的扭動力，而且也妨礙你快速地進擊與後退，同時前腿也容易成為對手攻擊的目標。

如果拳擊時兩腿站得過近，如圖 11-7，則容易失去平衡，而且擊拳的力量也受影響。如果出拳時身體向後傾，如圖 11-8，則打出的拳絕對無力。凡有力的拳，都必須是在身體直立、保持平衡及身體重心向前腿移動的狀態下擊出的。如果身體不得不向後傾，那麼必須在擊拳之前重新調整姿勢。

另一種無效的攻擊，就是在後退時擊拳。因為只有身體重心向前移動時出拳才能有力。換句話說，也就是後退、停頓，然後出拳。打完一拳之後，如果不得不繼續後退，那也要重複同樣的步驟：後退、停頓、出拳。

但這需要良好的距離判斷力以及出其不意地在快速後退中停頓的能力。要學會能快速地轉攻為守或轉守為攻的策略與技法。

有一個容易出現的毛病，是在出拳時身體向前探出得太遠，如圖 11-9。這樣的出拳姿勢笨拙而無效，因為在身體失去平衡的情況下出拳，是無法發揮足夠的力量進行攻擊的。

圖 11-1　　　　　　　　　　圖 11-2

圖 11-3　　　　　　圖 11-4　　　　　　圖 11-5

　　一位優秀的西方拳擊手，以及技術熟練的技擊手應該能從任意角度發起攻擊，而且每一拳都為其下一步攻擊做好準備。他打出任何種類的拳法時都能保持平衡。他會學習更有效的組合攻擊，以在格鬥上變得更加純熟，也更能戰勝眾多不同類型的對手。

　　在拳擊中，必須鍛煉耐性，要在有把握的情況下才向對手出拳。如果你不確定可以擊中對手，就不要出拳。當你準備以拳與對手進行接觸時要移步向前。當你向對手猛擊時，應盡可能直線地向對手出拳，並用自己的

圖 11-6

圖 11-7

圖 11-8

圖 11-9

鼻子作為出拳的指引。千萬不要擊空而越過目標，因為一旦未擊中目標，就會失去平衡，而且容易遭受對手反擊，尤其是對付引領性的拳擊手，要用閃電般的速度進攻，並用假動作引誘對手進行反擊，那樣對手就會失誤。

假動作及引誘

假動作是用來欺騙對手的，驅使他對你的手、腿、眼睛和身體的動作做出反應。假動作應使對手調整防守的姿勢，以在瞬間暴露出他的空當。對於微微地一揮手或一跺腳，以及突然喊叫等，一般人都會有所反應。即使是一個有多年經驗的運動員，也難免被這種假象所迷惑。

假動作不是直接有效的，除非你能如願迫使對手做出反應。然而假動作運用得成功與否，關鍵在於動作要簡單。而結合了假動作的攻擊和真正的攻擊動作看起來應該相同無異。

假動作要快、有表現力、威攝力，多變而又準確，緊跟着的便是乾淨俐落、實實在在的一拳。對付一個技法不太高明的拳手，就不必像對付一個技藝嫻熟的拳手那樣非使用假動作不可。當然，當勢均力敵的兩個拳手進行較量時，能熟練地運用假動作者往往可以取勝。

這裏介紹幾種運用假動作的方法。由警戒式向前進，並毫不遲疑地迅速彎曲前腿膝關節。這個輕微的動作使人產生了一個錯覺，即你的手臂好像也要向前似的，而實際上你並沒有這樣做。另一個假動作是佯攻，即稍微彎曲前腿膝關節，使上身前移，手也向前稍微伸出。然後，當你前進時，前腳向前邁出較大的一步，並做出半伸臂猛擊的動作。這個猛擊動作必須做得逼真，引誘對手進行格擋。當對手格擋時，你的手不與他接觸，並以任何一隻手進行真實的猛擊。如果不需要向前猛衝，即可觸及對手，你的手臂可微微彎曲，並以轉身或後手防禦的方法來保護自己。如果假動作先於踢擊或向前猛衝的進攻，則手臂要完全伸出。另一個成功的假動作，是前進時把你的上身同時彎曲。

可以使用"指內打外，指外打內"或"指高打低，指低打高"的以單手或雙手配合的連環假動作。開始的假動作必須做得長而且向縱深進入，

但是動作要快，以便引誘對手格擋。緊接着在對手還沒有還原之前，便狠狠地攻擊他。這種假動作是一種"長—短"的節奏。

在"長—短—短"節奏或兩次假動作的進攻中，第一次假動作必須迫使對手進行防禦。在那一瞬間，即在發出短促而真實的打擊之前，與對手的距離更加接近，以便做短促的假動作。

"短—長—短"節奏，是更高級形式的假動作。如果對手沒有上第一個假動作的當，那麼，第二個"長"的假動作就要令對手作出錯誤判斷，以為這是複合進攻的最終一擊，從而誘使他進行格擋。在這個技巧中，速度和穿透力是成功的決定性因素。

為了防止和減少對手進行有力反擊的機會，假動作必須始終先於第一拳。但是如果連續使用同一種假動作，就會使假動作失效而達不到目的，因為對手會利用這種技術進行反擊。組合的假動作，必須練習到能成為下意識的動作才行。還要練習使用各種假動作的方法，以便了解對手所做出的各種不同反應。

假動作最直接的好處，是從一開始就可用假動作向前猛衝攻擊以贏得距離。換句話說，即利用猛衝突進縮短了距離，並運用佯攻迫使對手做出反應或感到猶豫，從而贏得時間。

當運用了幾次真實而又簡單的攻擊之後，再使用假動作，那將更有成功的把握。因為這樣做將能迷惑一個不太靈敏的對手，使其難以判斷進攻是真還是假。此外，還可促使一個腿腳敏捷的對手逃開。但是，如對手對你的假動作沒有反應時，就要以直接及簡單的動作進行攻擊。

做假動作有下列幾種方法：(1) 佯攻上戳面部，實打腹部；(2) 佯攻下盤側踢攻小腿，意在上盤勾踢取頭部；(3) 佯攻上戳面部，下踢胃側；(4) 佯攻上戳面部兩次，下踢胃部等。要多試驗幾種假動作，以便製造進攻的空當。

引誘幾乎和假動作一樣。實際上，假動作是引誘的一個組成部分。在假動作中，你設法欺騙對手使他對你的動作做出反應。在引誘中，你暴露出身體某部分，誘使對手進攻那一部分。一旦對手這樣做，即可採取防守戰術，並進行反擊。

引誘也是誘使對手對你的假動作做出反應的一種策略，一旦他這樣

圖 11-10

做，就會落入圈套。比如，你可以迅速地後退，以誘使對手衝前向縱深進攻。當他這樣做時，你可避開進攻，而用特定的技法進行反擊。

身體動作

雖然速度和時機是相輔相成的，但是如果時機掌握不好，即便是快速的攻擊也顯得無力。在圖 11-10 中，由於時機和距離掌握得不好，所以攻擊也就沒有效力了。

你不必以快速或顛簸的動作去移動。很多時你只需從靜止狀態做一個平穩的、毫不猶豫的動作，而又不露出明顯的攻擊準備往往可擊中目標，因為這樣的攻擊防不勝防。

所謂掌握時機，就是指在行動中發現良機的能力。比如，當對手準備或打算移動時；當對手處於運動之中；當對手正處於緊張部署時；或者當對手的精神萎靡的時候等。

實戰中的時機，意味着當對手步步向前或被引誘向前時，你要進行完美的攻擊。如果時機掌握得不準而過早發動攻擊，如圖 11-11，那麼打出

圖 11-11

圖 11-12

的攻擊將是徒勞而無效的。如果攻擊得太早，你的拳也不見得有力，因為手的力量仍在建立中，如圖 11-12。

　　抓住攻擊的時機，是做好有力打擊的訣竅。但要對自己的能力有十足的信心，否則即使能掌握正確的時機，也很難成為真正的重擊手。對時機的掌握，是個心理的問題，尤其當你的節奏被打亂時。在你連續做動作的瞬間，你的思想是難以適應遭到突然的阻截的。這種似打非打的"半擊"狀態，是心理上的阻擾，因為在你完成動作之前，便遭到了對手半路發出的攻擊。

　　當兩個拳手的速度和技能都不相上下時，速度並不是主要的先決條件。因為儘管先發制人者略佔優勢，但是知道如何破壞對方陣腳者優勢更大。因為當對方的陣腳和節奏被打亂而又未能迅速調整時，即使只以適當的速度作出半途攻擊或採取突然的進攻，也能果斷的制住對手。

　　即使戴上笨重的拳套，你也要堅持進行基本出拳練習，比如不要流露攻擊的意圖。這將有助於提高技巧的熟練程度，要練得像不戴拳套時一樣。由於腳沒有防護用具的負擔，所以在對打中踢起來就可較輕快自如而有力。不要如圖 11-13 那樣踢擊，因為那等於預先向對手暴露了你攻擊的意圖。

　　在拳擊和某些東方武術中，手是攻擊與防守最基本而又幾乎是唯一的武器。但在其他武術中，踢擊在戰術上也起着重要作用。遺憾的是，許多

圖 11-13

圖 11-14

武術流派過於強調腳的動作的重要性而忽視了手的技術。

　　李小龍時常強調手是進攻和防守的主要武器。如果你的腳安插在對手的腳的位置，就可起到控制作用，如圖 11-14，並包圍着他。然而手是很難控制的，因為它可以從近距離以及各個角度上發出攻擊。

躲閃技法

　　除了以格檔防守拳擊之外，還可採用其他技巧。通常最好用交替變換的方法，比如用步法來佔據有利的位置以進行攻擊。其他的替代方法就是躲閃戰術，如：閃避、轉身、擺動、晃動等。

　　做滑動閃避來拳的移動，不要超出能夠進行反擊的範圍，因為未擊中的一拳，可能只距你 2.5 厘米左右，所以你的時機和判斷必須準確才能成功。

　　雖然內側或外側閃避可以在直拳攻擊的內側或外側進行，但通常還是採用外側閃避較好。因為外側閃避較安全，而且還可阻止對手做反擊的準備。你可以向右或向左調肩轉體，以從任何一個肩膀上避開對手的攻擊。

　　在格鬥中，滑動閃避是有用的技法，因為你可以用兩隻手進行反擊。移動至內側做突然猛擊，要比攔截或格擋之後再進行反擊更為有力。

　　以後腳跟做小幅度旋轉的閃避技法，往往是成功的關鍵。做法為：從右手在前的站立姿勢開始，閃過向左肩打來的拳頭，抬起你的後腳跟，順時針方向旋轉，將身體重心移至前腳。與此同時，前腿彎曲並順時針方向轉動肩部，這樣就佔據了進行反擊的位置。

　　在右肩上方閃開來拳，前腳腳跟抬起並逆時針方向旋轉，將身體重心移至後腳，與此同時，彎曲後腿，並逆時針方向調轉肩頭，準備以右勾拳反擊。

　　擺動和搖晃的技術，是一種有效避免攻擊的戰術，並能改進你的防守措施，以比較有力的拳法進行回擊，比如勾拳。每當對手暴露出空當時，便為你提供了兩隻手都可反擊的機會。

　　在拳擊中的擺動，就是指身體從一邊移到另一邊，以及從裏到外的來

回擺動。在這個過程中，你也要注意躲閃擊向頭部的直拳。這樣頭部就成了難以捕捉的活動目標，因為對手難以判斷你滑動的路線。此外，他還會處於進退兩難的境地，因為他不知該用哪隻手出拳才好。

以向內側擺動來對付右前方的攻擊時，首先要通過轉肩和屈膝的動作，使身體降低，閃避至外側位置。當對手逼近時打出一拳，並迅速地恢復原來姿勢。對手的手應該是從你的左肩上方經過，而你的手要保持一定的高度，並貼近自己的身體。之後，不要完全停止你的動作，身體要向內側位置擺動，並用右手對付對手的左手。要繼續擺動身體，同時要用右拳和左拳進行反擊。

以外側擺動來對付右前方的攻擊時，要隨着上身的扭動和屈膝動作，使身體降低，以便向內側位置滑動。然後，逆時針方向以弧形移動頭部及身體，使對手的右拳從你的右肩上方經過。你的手要保持一定的高度，並貼近自己的身體。這時你必須在外側位置，以警戒式站立。

擺動比閃避更難掌握，這就要求必須有閃避的基本功，擺動才能運用自如。擺動的關鍵在於掌握放鬆的技巧。

擺動本身很少單獨使用，通常是伴之以上下晃動。在實戰中的上、下晃動，是指頭部不斷地上下垂直運動，而不是向兩邊擺動。上下晃動的方法是在擺拳或勾拳時，有控制地下沉身體。你的身體必須保持平衡，以讓你即使在擺動的底部，也能策動反擊或滑離直拳。除了小腹位置外，切勿作出反擊或向下擺動。手要保持一定的高度，運動中要充分利用膝關節。

運用晃動及擺動的目的，是當對手進攻時，用滑動來接近對手。擺動是用於發起有力反擊的，如直拳或勾拳等。那些能好好掌握擺動和晃動技巧的拳手，往往是一個勾拳專家，能操控一個比他高大的對手。像格鬥中的其他技巧一樣，擺動和晃動不能太有節奏，而必須使對手始終處於慌亂之中。

轉身就是通過身體的移動破壞對手的攻擊。比如，當對付直拳和屈臂上勾拳時，你就要向後退；而對付勾拳，則要向左或向右移動。也可以此來對付捶擊，不同的是你還可以向下做弧型動作來破壞對手的攻擊。

在運用躲閃戰術時，通常伴隨着反攻的踢擊和拳擊。雙眼要保持睜開，因為任何攻擊到來之時，是不會事先發出警告的，並且要利用肘和前

臂來進行防守。當對手發出猛烈攻擊時，運用躲閃戰術可挫殺攻擊者的銳氣，並可使扭打的混亂局面轉變為擒住對手的局面。當不用躲閃戰術時，則要格擋直接向頭部打來的拳。

步法技巧在拳擊訓練中可以得到極大進步，因為腳可以自由地向任何方向移動。雖然大旋轉的閃躲戰術在東方武術中運用得並不多，然而在無法運用踢擊的情況下，它卻是近距離戰中的一個非常重要的環節。

在向右的旋轉中，要以前腳為軸，使身體向右轉動。前腳邁出的第一步可長可短，這要根據情況而定。步子越小，旋轉半徑就越小。前手的位置要比平常時略微高一點，以防禦對手用左拳反擊。

向右的旋轉是用來化解對手的前手右勾拳，並使對手失去平衡，而自己則利用優勢打出左拳，進行反擊。保持身體的基本姿勢在這裏很重要，移動時要慎重、動作要簡練，千萬不可雙腳交叉。

由於向左旋轉比較安全，所以它要比向右轉運用得多。你可以避開從後面打來的左拳。但是做起來比較難，因為它要求運動中的短步要準確。

進步和退步是製造空當的進攻性戰術，而且通常都配以假動作。首先直接向前進一步並高抬雙手，給對手造成要發起攻擊的假象，然後在對手發起反擊之前，便快速後退。這個策略是誘使對手自以為得意，然後你便可給他以突然的一擊。

一個具有快速步法和良好引導能力的拳手，都會讓人覺得他的技法簡捷而易行。由於善於運用攻擊與後退的配合，而使得動作遲緩的對手在他面前顯得笨拙無能。當對手向前邁進時，他迎面就是一拳，隨即便迅速後退。當對手逼近時，他再次做轉動，或向裏向外移動。偶爾他也會以右直拳、左直拳或複合進攻迎擊對手。

甚至當你以警戒式等候時，手和身體也要不停地微微晃動。因為這種動作可以給進攻製造假象，使對手感到迷惑。但是動作不可做得過分，否則會影響你的進攻和防守的時機。

在拳擊中，要學會耐心等待。除非你肯定打出的拳能有力地擊中目標，否則不要浪費精力。如圖 11-15 中那樣打出的拳因為越過了有效距離，所以是很冒險的。首先這樣的拳力量太弱，即使把對手打倒了，也不會使對手受傷害。其次，你將自己置於危險的位置上來對付反擊。第三，

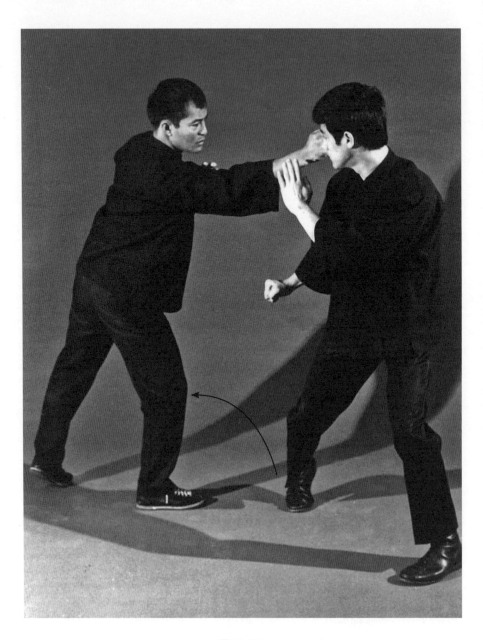

圖 11-15

圖 11-16

圖 11-17

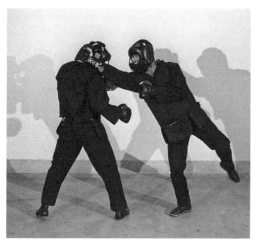

圖 11-18

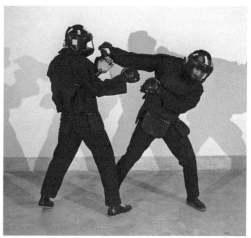

圖 11-19

你沒有用腳來封住對手的腳，讓對手可隨意作出勾踢反擊你的下腹。

　　在向對手發起進攻之前，就要先將對手逼至困境或欄索邊緣。當對手陷入困境時，再向他發出準確的一拳。如果失掉的時機太多，就很容易使自己氣餒。

　　當作遠距離拳擊時，要用前手出拳，並與後手交叉，在出拳之前，要準確地判斷距離，如圖 11-16。當作近距離拳擊時，可使用勾拳、擺動身體的後手拳和屈臂上勾拳，但是不要像圖 11-17 那樣從太遠處出拳，因為

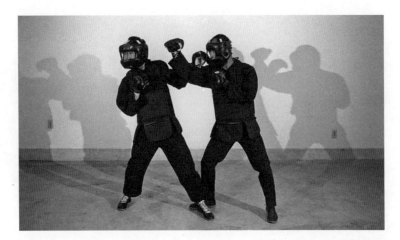

圖 11-20

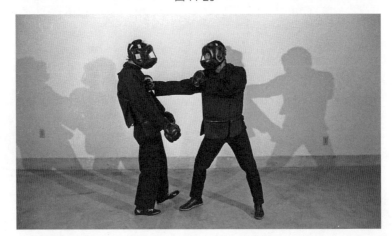

圖 11-21

圖 11-22

那樣根本打不到對手。

　　在擊拳時要不斷擺動。只有根基穩，打出的拳才能有力量。當打出右拳時，後腳要向左邁 7~10 厘米，這樣就可使打出的拳更有力，尤其是在遠距離的情況下。在出拳時切記腳不要離地，如圖 11-18。

　　拳擊時要充滿信心。如圖 11-19 那種出拳後迴避對手的做法，不僅使出拳無力，還會在對手面前暴露你怕捱打的心理狀態。你的膽怯動作不僅會助長對手的氣勢，還會減少自己運用戰術來格鬥的機會。另一種不好的姿勢是面對攻擊轉頭避之，如圖 11-20。這種做法還將招致另外的攻擊，而且也有礙反攻。

壞習慣

　　從拳擊訓練的過程，可以發現自己的弱點並能設法克服。若等到實際格鬥中才發現就為時已晚了。在拳擊訓練中你會驚訝自己暴露出許多毛病，例如兩腳平行站立的姿勢等。當你發現自己很容易失去平衡，你才會注意自己的問題，如圖 11-21。

　　你還可能犯上邊向後退邊放下防守的毛病，如圖 11-22。但是當你接連經受幾次面部的強攻之後，你就很快學會保持防守姿勢。

　　在格鬥中，情況千變萬化，所以不要死守教條，而要隨着不同情況靈活運用戰術。

第三部分
實戰技術

第十二章

進攻手法（第一部分）

第十二章　進攻手法（第一部分）

在截拳道中，幾乎沒有任何直接的進攻。實際上，所有的進攻動作都是間接性的，都是在假動作之後發生，或者以反攻方式進行的。

一次完美的進攻，是戰略、速度、時機、欺騙性和敏銳而準確判斷的有機結合。一個優秀的拳手，要在日常訓練中掌握這些要素。

進攻，應該按照自己的意志向在運動中或靜止的對手發起攻擊。例如，當對手在你打算發起進攻而又抽回手臂時，你發出攻擊就會成功。也就是說，進攻要避實就虛。當對手正向相反方向移動，而又必須掉過頭來或改變原方向時，你便能從容地取勝。

簡單的進攻，不是對所有對手都能奏效的。你必須學會讓進攻和防守的形式多樣化。這樣能迷惑對手，還能幫助你對付各種類型的拳手。

必須研究自己的對手，避其所長，攻其所短。如果對手擅長躲閃，那麼你應在攻擊前就採用緊逼、假動作或欺騙來攪亂他躲閃的步法與動作節奏。

進攻的方法，應視對手的防禦形式而定。如果對手過於接近你，你發起的攻擊就難以奏效，除非對手不精於防守。例如，以欺騙方式攻入對手的雙手防線，進攻的手一般要做迂迴或半迂迴動作。但是如果對手在採用簡單或左右躲閃的動作之後發出反擊的話，那麼迂迴攻擊就不能奏效。因此，攻擊時，首先要估計到對手可能做出的反應。

進攻時，注意力分散或者使自己陷入複雜的組合攻擊是十分危險的，因為這樣對手有較多機會進行阻截和反擊。攻擊形式越複雜，運用時就越

難控制。而且容易失去運用的機會。因此，應採取簡單的進攻方式。

　　不過，如果對手在速度和技巧上都與你不相上下，且有良好的距離感，那麼你採用簡單的進攻則是很難奏效的。對付此類對手應使用複合攻擊，並注意保持有利的距離。

　　複合攻擊，即在實際進攻之前先做假動作、引手等領先動作。複合進攻的成敗直接取決於你對對手的假動作或最初進攻做出的判斷。發動複合攻擊之前，必須研究對手的反應。

　　複合攻擊的成敗還取決於對時機的選擇。許多複合進攻失敗都源於未能正確地掌握假動作的時機。在實際進攻之前，進攻者只能有微小的移動。複合進攻可以是短促、快速的結合，或者是縱深、快速和突破的結合。

　　簡單的複合進攻只有一個假動作或一個引手動作。對手在做準備，尤其是當他向前邁步時，都是向他發起進攻的好機會，而且這種攻擊成功的把握較大。如果對手步法緩慢或處於精疲力竭的狀態，則應當雙管齊下。

　　進攻時，應當像下山猛虎，從心理上壓倒對手。並且要有決心、勇敢、果斷，但切忌鹵莽。三心兩意是很危險的。

　　縱然有高超的技術，也可能敗在老練對手的防禦之下。因此必須準確地選擇進攻時機，使對手無法閃避。以下是截拳道中手的運用技術。

前手標指

　　前手指尖的標指，如圖 12-1，如同對脛骨或膝蓋的側踢，是進攻和防守的第一線，它相應地使你和目標的距離縮短 7~11 厘米，因而出擊的速度也會因距離的縮短得到提升。

　　像其他技巧動作一樣，前手標指必定要在精力充沛時進行訓練。因為你在疲勞時，必然會以懶散的動作去完成訓練，並且會以一般的力量去做那些特殊動作。如果這樣持續地以拖沓動作進行訓練，就會妨礙技術熟練程度的提高。因此，一旦感到疲勞，就應停止技術訓練，而改做耐力訓練。

　　前手標指是由警戒式發起的，如圖 12-2。突擊之前，發起攻擊的手的手指應伸直，如圖 12-3。打擊的路線，應與自己的鼻子成水平直線，如圖

圖 12-1

圖 12-2

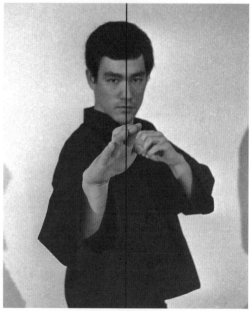

圖 12-3

12-4。不要像圖 12-5 中那樣，在上盤區域出現空當。

　　以前手標指攻擊有經驗的對手是很困難的。李小龍在運用這一手法之前，總是先做假動作。

　　例如，在圖 12-6 中，李小龍面向對手採用的是警戒式，他的對手也採取同樣的姿勢。這時李小龍稍微下蹲，向前移動，似乎要攻擊對手的身體中部，這就迫使對手將防禦之手（後手）向下移動，如圖 12-7。一旦對手露出空當，李小龍就迅速地用手指標指對手的眼睛，如圖 12-8。注意李小龍的姿勢，他用右腳抵住對手的腳，以防對手起腳反擊。用假動作引誘對手攔截某一位置，隨之便從另一方向或由另一途徑向對手發起攻擊。

　　對付左腳在前的對手，如圖 12-9，李小龍用右手做出假動作，以使對手降低前手的高度，如圖 12-10。這時，李小龍關注的只是對手的前手，因為它擋住了李小龍進攻的路線。一旦障礙移開了，李小龍立刻趁機向對手的眼部猛戳，如圖 12-11。在這種進攻中，李小龍還能夠從較遠的距離上完成攻擊。腳的假動作也可擾亂對手的鎮定，除此之外，它還可以防止對手起腳。

圖 12-4　　　　　　　　　　　　　　　　圖 12-5

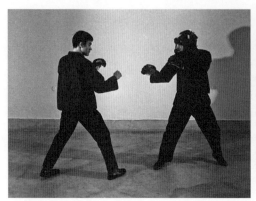

圖 12-6

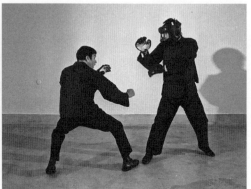

圖 12-7

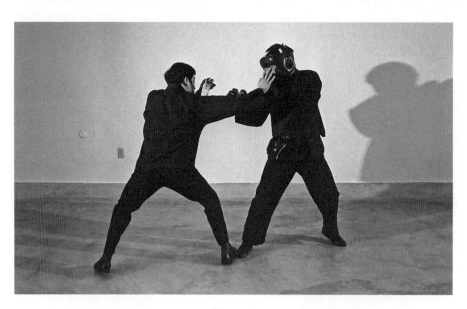

圖 12-8

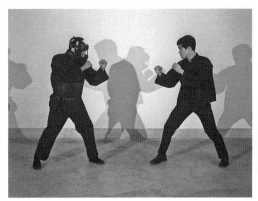

圖 12-9

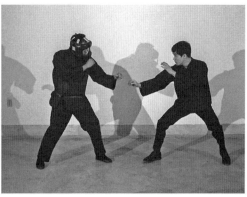

圖 12-10

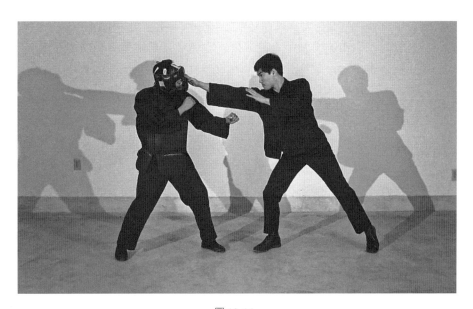

圖 12-11

　　當你想壓倒對手時，不論是用前手標指、拳打或腳踢，進攻速度是至關重要的。你的進攻速度必須超過對手，牽着他的鼻子走。

　　速度和時機要默契配合。你應能自如地加快或放慢動作，從而支配對手的節奏。另一種方法是建立一種自然的節奏，當對手的動作開始變慢顯得沒有生氣時，便發動突然的進攻。

　　節省體力和保持肌肉的靈活性，能夠加快攻擊速度。然而大多數無經驗的競賽者就錯在於操之過急，為了儘快地結束比賽而不顧一切地向前逼進，並加快運動的速度。可是這樣做的結果是欲速而不達，因為緊張造成不必要的肌肉收縮會起到制動作用，降低了速度，消耗了體力。

　　一般運動員處於自由和放鬆狀態下進行運動時，要比極力強迫和驅使自己進行運動時發揮得好。當一個跑步運動員盡其所能的快跑時，他不覺得他能跑得更快。

　　另一種有效的方法是改變擊中目標的時間，即在將要發力擊中目標前放慢速度而不是加快。換句話說，也就是打出的拳在運動中要稍有停頓，在短暫的停頓中，使對手手足無措，從而暴露其易遭攻擊的部位。

　　對時機選擇的好壞，直接關係到進攻和防守的成敗。進攻和反攻應在對手處於無能為力的狀態之時發生。當對手全神貫注準備進攻或暫時把更多的注意力集中於進攻而不是防守的情況下，你應該進攻。其他的有利時機是當對手缺乏靈活性時，如在交手中對手攻擊落空後發起攻擊或改變攻擊時，以及對手正處於運動之中（前進、後退或肩並肩）時，都可攻擊他。因為在完成一個動作之前，他是不會憑直覺轉換方向的。

　　培養一種能察覺對手最薄弱時刻的洞察力，需要花費大量的精力去練習，而且還要學會不被聰明的對手所製造的假象和假節奏所欺騙。相反，你應該努力發揮作為技擊手控制節奏的能力，讓自己完成一個意外的打擊。

　　在被打亂的節奏中，速度不再是成功的攻擊或反擊中的主要元素。有一種傾向，如果節奏一旦確立，就會在後序的運動中延續。每個人都是"電機組"在該續發事件中的延續。如果你能採用稍微的停頓或意想不到的移動來打破這一節奏，你就可以用適中的速度有效的進攻或反擊。你的對手是電機組先前節奏的延續，在他調整改變自己之前，將被你擊中。打亂的節奏往往會讓你的對手在精神上和身體上都猝不及防。

前手右直拳

在截拳道中，前手直拳是一種極常用的打法，因為它短促、準確、迅速，是一種可靠的進攻武器，如圖 12-12。

如果在出拳的一瞬間扭動一下髖部，這一攻擊會是十分有力的。出擊的方向應該是鼻子的正前方，如圖 12-13 所示。圖 12-14 所示是錯誤的打法。防衛的手應在頭部附近，以防對手回擊自己的頭部。打出之拳應直接命中面部，如圖 12-15 所示。

右直拳應直接由警戒式發出，如圖 12-16 和圖 12-17。攻擊之前，手不得暴露進攻的意圖。不要做額外的動作，如出拳前先將手回縮等。可做的唯一動作是在尋找空當和等待對方反擊時做一些輕微的擺動。直擊拳應保持拳頭垂直，如圖 12-18 和圖 12-19。後手應採取防守式，隨時準備阻截對方的攻擊。出拳攻擊時，側肩前伸可將打擊距離延長大約 10 厘米，只要運用得當，出拳順暢，是絕不會減輕打擊力量的，如圖 12-20 和圖 12-21。

圖 12-12

圖 12-13

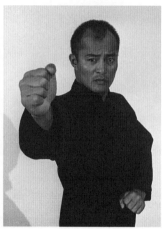

圖 12-14

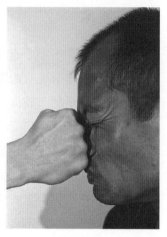

圖 12-15

前視圖

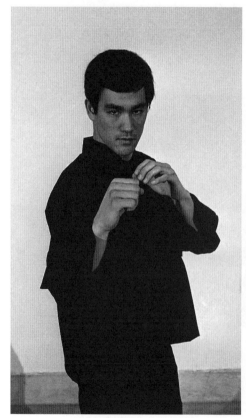

圖 12-16

側視圖

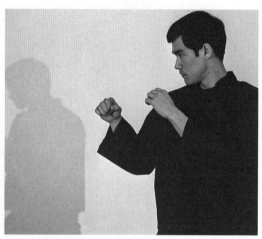

圖 12-17

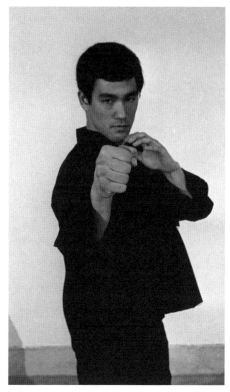
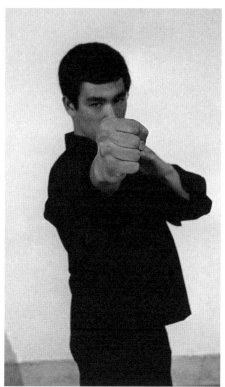

圖 12-18　　　　　　　　　　　　　　圖 12-19

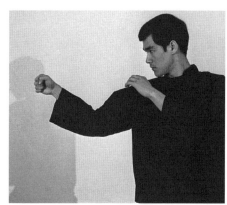
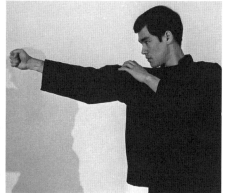

圖 12-20　　　　　　　　　　　　　　圖 12-21

　　對於近距離的對手，如圖 12-22，李小龍不露聲色，突然發出一記迅速而無預示的右直拳，如圖 12-23。但是如果對手站位較遠，如圖 12-24，或者正在後退時，李小龍則快速逼近並以右直拳狠擊，如圖 12-25 所示。

圖 12-22

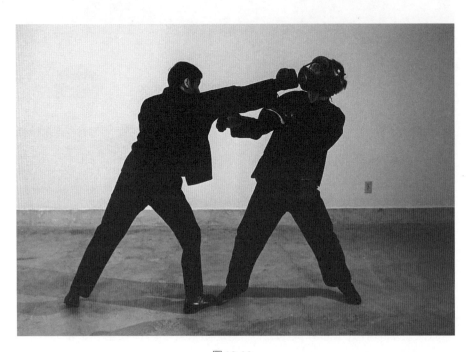

圖 12-23

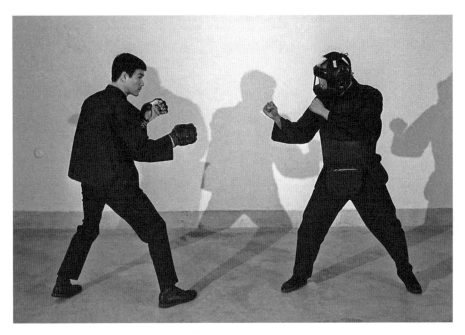

圖 12-24

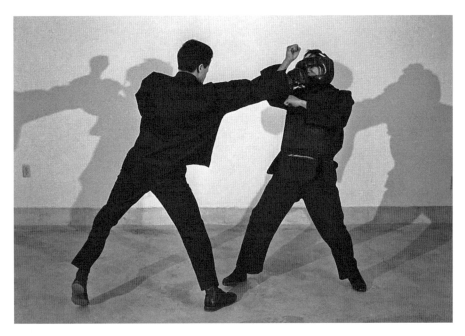

圖 12-25

在手的各種技法中，手總是先於腳而動的。進攻應該簡潔地從任何角度和任何距離發起，而且攻擊時動作越隱蔽越好，特別是雙手動作，一定要避免被對手識破。

要想做到善於進攻，那就必須明白每打擊一拳都會有空當，有空當就會遭到反擊，而有反擊，就會有阻截或格擋。此外，還必須懂得何時以及如何安全隱蔽地出擊。

對身體的攻擊

雖然用右拳攻擊對手的身體不一定十分有力，但可有效地擾亂對手，使其防禦的注意力移到下邊來。如果擊中對手的中脘穴，也是可以造成傷害的，如圖 12-26。在圖 12-27 中，李小龍展示一個全身的前視圖。

以右拳打擊身體時，應採取警戒式，如圖 12-28（前視圖）和圖 12-29（側視圖）。然後身體前傾並前移，如圖 12-30 和圖 12-31。前腿微屈，後腿放鬆。當從某一角度攻擊時，下顎應自然地貼緊右肩。在全力進攻時，

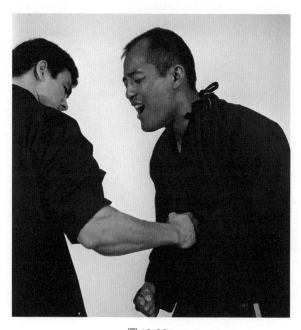

圖 12-26

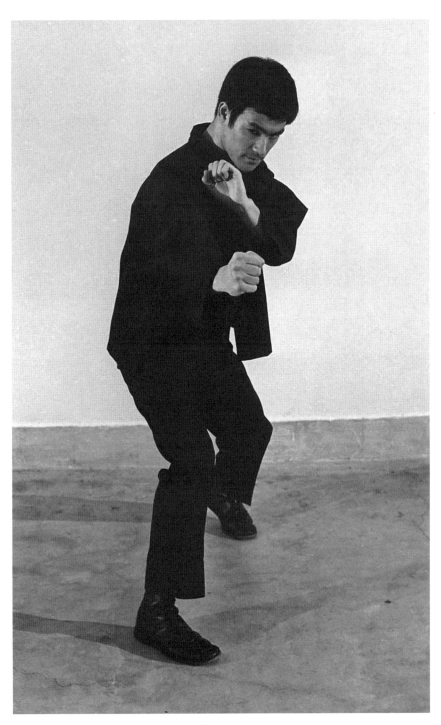

圖 12-27

前視圖

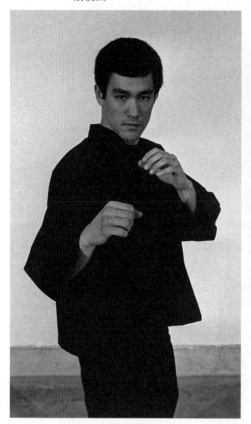

側視圖

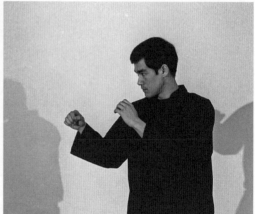

圖 12-29

圖 12-28

後手應護住面部，如圖 12-32 和圖 12-33，並將身體重心幾乎全部移至前腿。

身體始終要與出拳相配合，這一點十分重要，並應儘量使身體下沉與目標保持在同一水平線上。只有這樣，才能使打出的拳稍微向上或幾乎成水平。這個姿勢較為安全，且較為有效。

李小龍以警戒式面對一個右手在前的對手，如圖 12-34，他迅速逼近，以左手拍開了對手從高處打來的一拳，同時一拳打中了對手身體的中部，如圖 12-35。

大多數人的下路防守都較薄弱，因而打擊這個部位是比較容易奏效的，特別是在採用避實就虛的策略就更是如此。避實就虛是將手從封住的

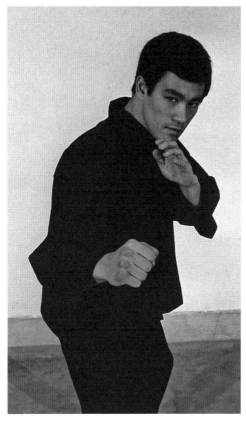

圖 12-30

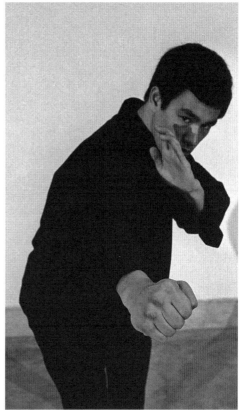

圖 12-31

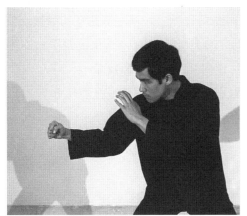

圖 12-32

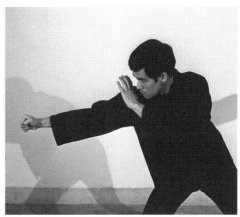

圖 12-33

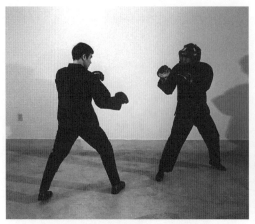 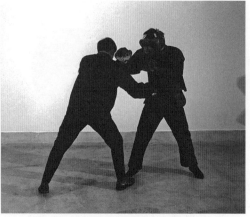

圖12-34　　　　　　　　　　　　　　　　圖12-35

防線轉向其他方向的簡單運動，即將打擊從封住的防線移到敞開的部位。時機是很重要的，因為在對手的手臂揮過或向相反方向運動時，必須對他發起攻擊。

對付左手在前的對手，如圖 12-36，李小龍用前手做假動作，引誘對手向上抬起兩手，如圖 12-37。當對手暴露了空當時，李小龍便狠狠地擊出一拳，直搗對手的中脘穴，如圖 12-38。這時李小龍正處於用左右手配合發起複合攻擊的位置。

當防禦右手在前的對手打來的右直拳時，應注意下列幾點：

（1）左手要張開，抬得要比平時的稍高一些，並且要不停地晃動。當對手的拳頭打向你的面部時，你應向左稍微閃開，以左掌猛擊其手腕或前臂。擋開對手有力的打擊無需用很大的力量，但這一擋會使對手站立不穩，並且來不及提防。這時，你要迅速向其面部或身體反擊。

（2）右腳向前，身體向左閃，以右拳向對手的面部或身體猛擊。

（3）右腿前跨，閃向右面，以左手向其頭部或身體猛擊。

（4）先向後退一步，然後再向前進，進行反擊。

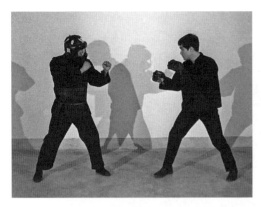

圖 12-36

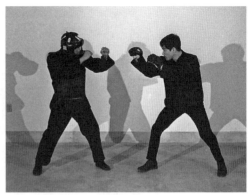

圖 12-37

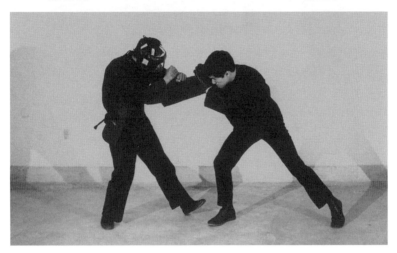

圖 12-38

左直拳

　　如果運用得法，左直拳是很有威力的。這種打法，可用於反擊或複合攻擊，左直拳打出的力量比前手出擊要大，因為你站得較遠，拳頭能夠在擊中之前不斷地增加打擊衝力。此外，你還可充分利用全身各部位的協調動作，將全部力量集於這一拳之中，如圖 12-39。

　　但是，對於所有習慣用右手的人來說，使用左手往往不太自然，特別是在一定距離以外出拳。要練就左手擊拳的技巧，必須不斷地練習打重沙袋，直到你對左手像右手一樣運用自如為止。

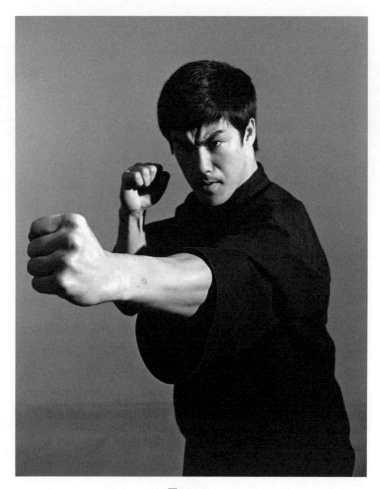

圖 12-39

　　站成警戒式打左直拳，如圖 12-40 和圖 12-41。以彎曲的後腿為軸，沿順時針方向扭動腰部，如圖 12-42 和圖 12-43。將身體重心移至前腳，前手抽回保護面部。如圖 12-44 和圖 12-45，要向鼻子的正前方直線擊拳，而不要像圖 12-46 那樣。如果那樣出拳，就會使身體上部處於暴露的狀態。你可以選擇對手頭部的任何部位為目標，然而最脆弱的部位是顎部，如圖 12-47。但是不要總以頭部為目標，時而也應直接打擊對手的身體中部。

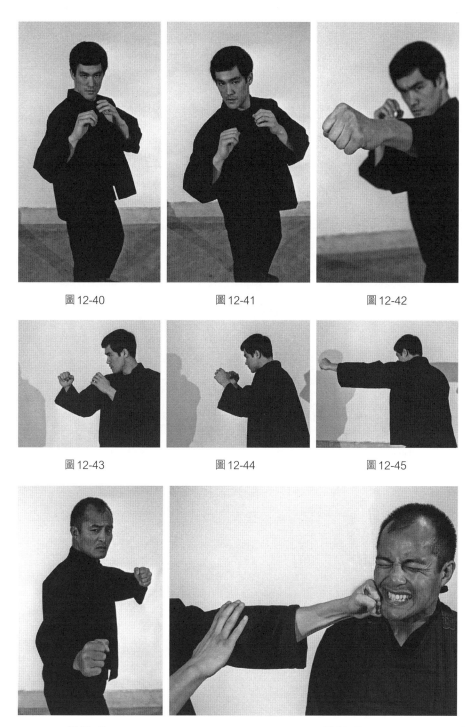

圖 12-40　　　　　　　　　圖 12-41　　　　　　　　　圖 12-42

圖 12-43　　　　　　　　　圖 12-44　　　　　　　　　圖 12-45

圖 12-46　　　　　　　　　　　　　　圖 12-47

圖 12-48

圖 12-49

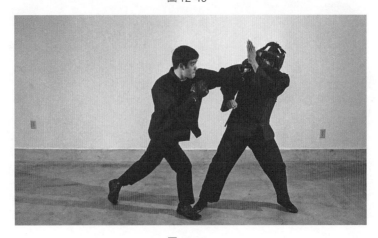

圖 12-50

　　對付右手在前的對手，如圖 12-48，李小龍以假動作誘使對手露出破綻，如圖 12-49。首先，李小龍右腳向前邁步，同時打出右拳，對手的反應必然是抬手迎住來拳，這時李小龍的右拳遮住了對手的視線，繼而他以左拳狠擊對手的面部，如圖 12-50。打這一拳時，李小龍以左腳掌為軸，向右扭動腰部，而且轉動迅速，最後，以左肩的快速扭動完成了整個身體的轉動。

　　如果對手不加躲避或阻截而直接後退，這通常是重新進攻的好機會。重新進攻的最好目標就是脛骨和膝蓋。用這種打法，對付因退卻動作過大而使自己暴露，或試圖閃避但又失去平衡，以及驚慌失措的對手，都是很有效的。

　　對付只將身體重心移至後腿而並不後退的對手，要進攻他的後腿。重新進攻的效果，在很大程度上取決於對對手打法的了解。不經預先計劃是很難取勝的。此外，還必須有用靈活的步法保持進攻姿勢，以及使對手站立不穩失去平衡的能力。

　　重新攻擊的技術，可能是直接擊打與假動作的結合，也可能是連續擊打與誘騙的結合。複合攻擊通常包括幾組動作，即一系列自然的拳打或腳踢。打擊的路線也不止一條，這種進攻的目的是在一次進攻後，迫使對手仍處於危險的境地。

　　複合攻擊具有一定的順序。例如，先打擊頭部再打擊身體；一記直拳後接一記勾拳；一記右勾拳加一記左直拳；或者左直拳後緊接着右手標指。

　　也有進行三次打擊的複合攻擊。例如，閃躲之後向對手身體猛擊兩拳，這一手一般會引起對手將防守注意力下移，從而為最後的第三擊暴露出空當。

　　還有"安全的三次打擊"，即第一次和最後一次的打擊目標是一致的。例如，如果第一拳打擊的是身體，第二拳打擊的是顎部，那麼最後一拳還應該打擊身體。在圖 12-51 至圖 12-54 中，李小龍以一個假動作打開了對手的空當。然後他以一記後手交叉拳襲擊對手，隨即對其頭部又是一記勾拳，最後用對其身體擊出的後手交叉拳結束戰鬥。

　　左手或右手的猛烈攻擊，經常被用作反擊的手段。先誘使對手主動進

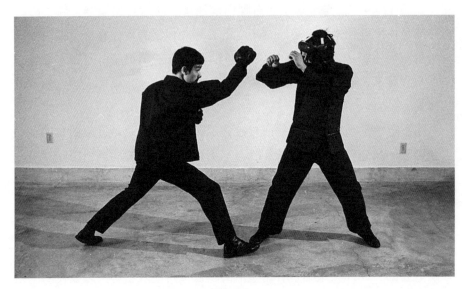

圖 12-51

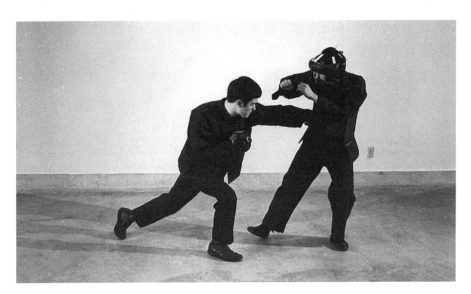

圖 12-52

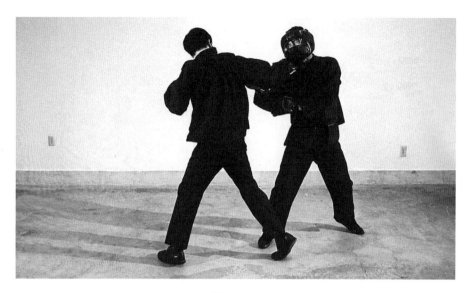

圖 12-53

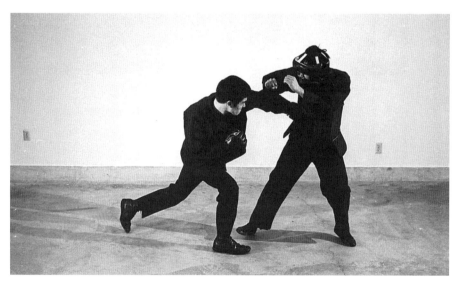

圖 12-54

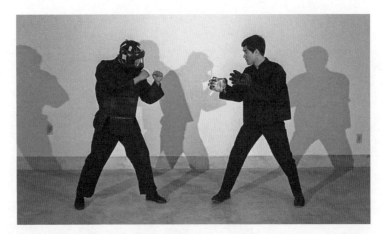

圖 12-55

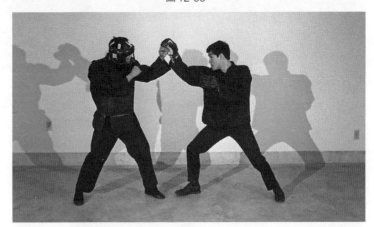

圖 12-56

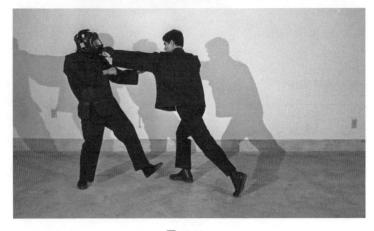

圖 12-57

攻，當其上當後，你稍低頭並迎上前去，讓其右拳從你的左肩上方掠過，此時你要全力打出左拳，並同時猛扭左肩。眼睛應盯住對手的左手，如果他用左手反擊，你應立即用右手格擋。

對付左手在前的對手，如圖 12-55，李小龍以右手做假動作，如圖 12-56，接着迅速地用左直拳攻擊對手的面部，如圖 12-57。請注意圖 12-56 和圖 12-49，如果對手以左手在前，李小龍就無需向縱深突破了。

運用假進攻和引手的目的，不是以此擊中對手，而是讓對手向某一具體的方位攻擊，從而給你造成擋開打擊和發起反擊的機會。假進攻並不是向對手猛撲，它僅僅是以腳和身體的一些小幅度動作促使對手做出反應而已。

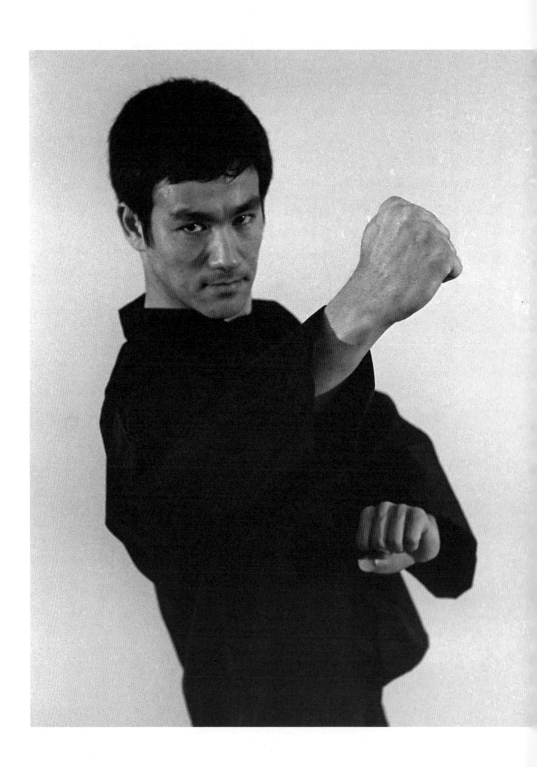

第十三章

進攻手法（第二部分）

第十三章　進攻手法（第二部分）

　　雖然速度很重要，但太多技擊手過分強調這一點。技擊手的進攻之所以失敗，很多時候是因為他採用了錯誤的襲擊，而不是敗於缺乏速度。

　　一個拳手必須適時地運用正確的打法對付對手。為能適時、正確地運用打法，必須從各個角度研究對手的風格，仔細觀察對手的戰術和動作節奏。本章介紹截拳道中的一些出拳方法。

左直拳擊打身體

　　左直拳擊打身體與右直拳擊打身體一樣威力強大，並可作為反擊手段，也可在做手假動作之後或複合攻擊中使用。像做前手標指與右手直拳一樣，用左直拳擊打時，身體要隨拳協調動作。

　　這一擊的力量很重，運用時也較為安全，因為你在打出這一拳時，正處於下蹲的位置。運用這種打法的機會很多，尤其對於暴露右側的對手，將是最好的反擊手段。

　　這種打法也可以有效地迫使對手將防禦注意力下移，從而能成功地在對付高大對手的格鬥中運用。但是它主要是用來對付後手處於防禦面部位置的對手。

　　除了打擊點不一樣以外，左直拳擊打身體與右直拳擊打身體的運用方式幾乎完全一樣。左直拳擊打身體，主要是以身體中部和神經叢為目標

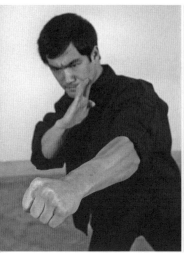
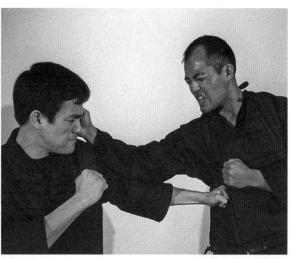

圖 13-1　　　　　　　　　　　　　　　　圖 13-2

的，如圖 13-1 和圖 13-2。右手在前做警戒式，如圖 13-3 和圖 13-4，後腳
保持機動，前膝微屈，如圖 13-5 和圖 13-6。位於前方的右手移向面部，左
拳打出去時，右手護住面部。用後腳為軸轉動身體的同時，將身體重心移
至前腿。為取得更有力的打擊效果，在擊出左拳時，身體可以稍微向右移
動。退回原位置時，須將前肩抬高，以防對手左手的攻擊。

在完成攻擊時，右手應張開並貼近面部，如圖 13-7 和圖 13-8，身體下
沉。這樣出拳的方向是稍微向上或基本與對手成水平。圖 13-9 表示由於錯
誤的姿勢而在攻擊時暴露了身體的上部。

對付右手在前的對手，如圖 13-10，李小龍以縱深的佯攻，迫使對手
抬手格檔反擊，如圖 13-11。這樣便使對手將身體中部暴露，這時李小龍
迅速沉下身體，揮左拳猛擊對手身體的中部，如圖 13-12，並且頭低下緊
貼左肩，以防對手反擊。

對付左手在前的對手，如圖 13-13，李小龍並不過於向縱深突破，而
是以右手向對手的面部虛晃一拳，如圖 13-14。在這同時，跨步靠近對
手。當對手對假動作做出反應時，李小龍就用左拳狠狠地搗在對手的身
上，如圖 13-15 所示。此時，李小龍的右手向上張開，肘部向下墜，以防
備反擊。

有時並不用誘使對手攻擊，而是等他主動攻擊，或是對手暴露出破綻

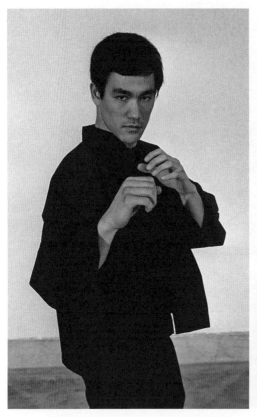

圖 13-3

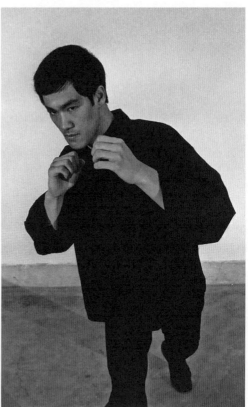

圖 13-4

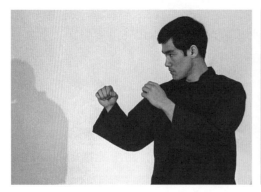

圖 13-6

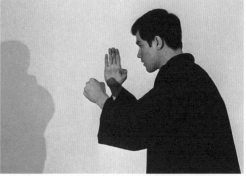

圖 13-7

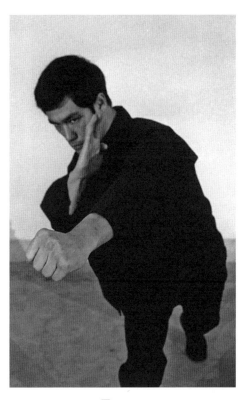

圖 13-5

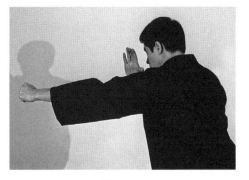

圖 13-8

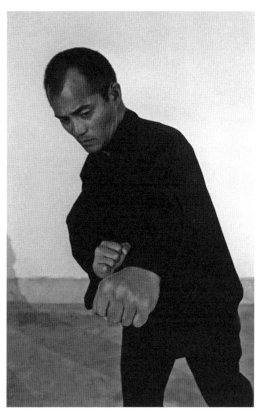

圖 13-9

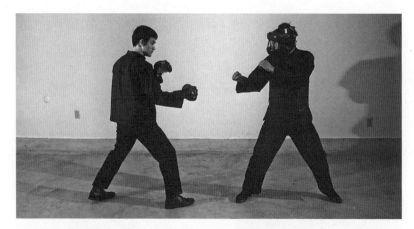

圖 13-10

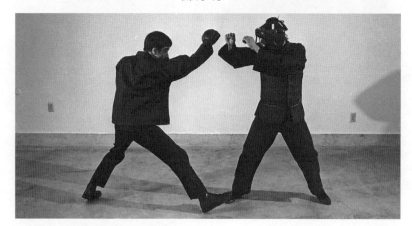

圖 13-11

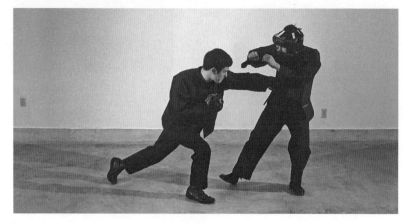

圖 13-12

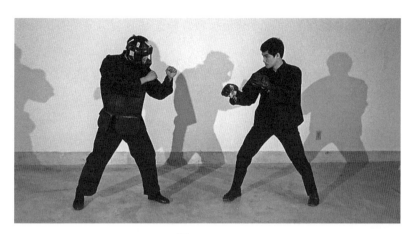

圖 13-13

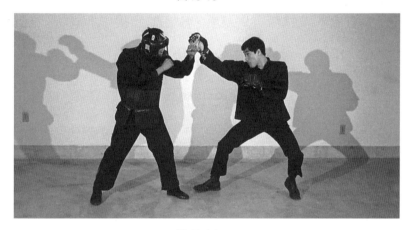

圖 13-14

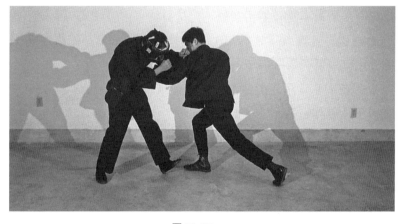

圖 13-15

時才迅速攻擊。把身體作為攻擊目標較攻擊頭部有利得多，因為身體的目標大，機動性又較差。

遏止對手攻擊身體或搶攻時，只需將前臂橫於身體前並抬高前肩即可。

右手標指

儘管標指不是很有力的打擊方法，但它能使對手失去平衡，以至無法保持"格鬥"的姿勢。標指應當是迅速而突然的。手在出擊和縮回時，應保持較高的位置，以破壞對手的反擊。當手撤回到防禦位置時，應使兩臂的肌肉放鬆。

連續標指是很實用的。因為第一擊如不太用力，不會妨礙再次攻擊，而且第二次擊中的可能性很大，再說隨後的一擊，也往往是對未擊中的標指的一種補充的方法。連續標指可逼迫對手處於守勢。

翻背拳

翻背拳是突發性最大的打法之一，如圖 13-16。因為它迅速、準確而又神出鬼沒，所以不易被對手察覺。這種打法可由警戒式，或兩手輕鬆地垂於胯的兩側，若無其事地發出。尤其是後一種情況，因處於非交戰狀態，因此可打對手一個措手不及。

前手應在不洩露意圖的情況下直接使用翻背拳，如圖 13-17。拳頭應當自上而下地動作，而不能像圖 13-18 中那樣橫掄。翻背拳可以打擊對手面部的任何部位，其中太陽穴是最理想的目標，如圖 13-19。

從警戒式開始，如圖 13-20 和圖 13-21，前手翻背拳以一個垂直半圓形的運動打出，如圖 13-22 和圖 13-23。將身體重心前移，同時後手稍向下移，以防對手起腳或向頭部及身體發出攻擊，如圖 13-24 和圖 13-25，並張開後手準備格擋。

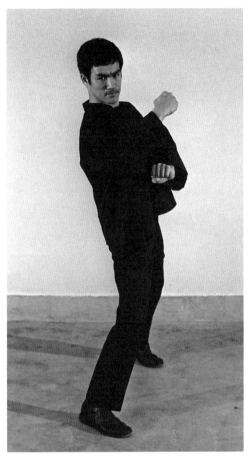

圖 13-16

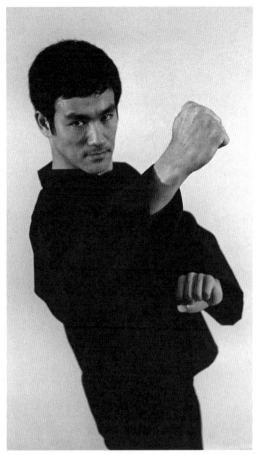

圖 13-17

圖 13-18

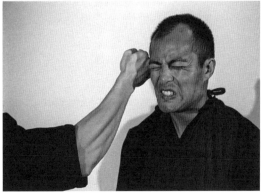

圖 13-19

前視圖

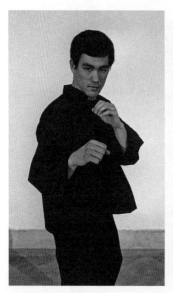
圖 13-20

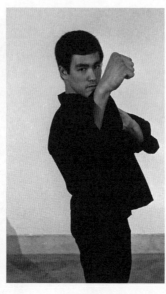
圖 13-21

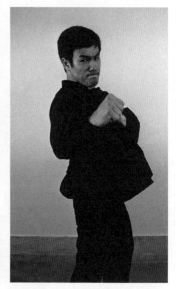
圖 13-22

側視圖

圖 13-23

圖 13-24

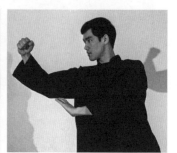
圖 13-25

　　對付右手在前的對手，如圖 13-26，李小龍用右手抵住對手的手臂，並用前腳抵住對手的前腳以防其起腳，如圖 13-27。隨後李小龍迅速交換兩手位置，用左手擒住對手的手臂，向前跨步的同時，用右翻背拳猛擊對手，如圖 13-28。

　　對付左手在前的對手，如圖 13-29，李小龍運用如上圖所示動作。

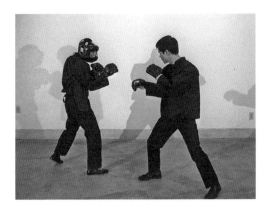

圖 13-26

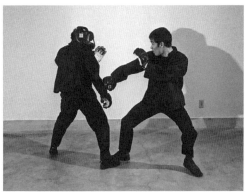

圖 13-27

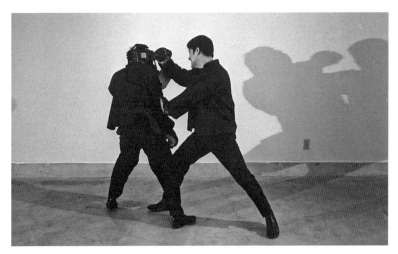

圖 13-28

　　由警戒式突然上前，李小龍用右手抵住對手，如圖 13-30，前腳抵住對手的左腳。接着便迅速靠近，兩手換位，用右翻背拳猛擊，如圖 13-31。請注意，李小龍在運用翻背拳的同時，還用左手將對手拉向自己，並對其發出半圓弧的攻擊。

　　在進攻時，抓住或抵住對手，從而使其身體的某一部分無法活動，是保證自己安全的好辦法。例如，當一隻手牽制住對手時，則另一隻手就便於攻擊了。這種方法也可作為反擊和閃避時的保護手段。刁抓基本上用於在制約前抵住對手的攻擊線。

圖13-29

圖13-30

圖13-31

刁抓、扭擰、擊打或制約對手的手，可降低對手反應能力，或迫使其過早躲閃而失去對自己動作的控制。腳也可以用來牽制對手的腳以防止其起腳。

如果能在扭擰或擒住對手的手時，向前靠近，則可限制對手的防守和反擊。在刁抓對手時，要注意保護自己或採用其他防護手段，但要保持動作的緊湊性。當你抓住了對手的手又被他掙脫時，要做好阻截打擊與時間差打擊的準備。

勾拳

　　勾拳是一種很好的反擊或補充打擊手段，基本上用於近距離進攻，以對付想湊近的對手，如圖 13-32。當對手未能脫離打擊範圍時，也可用勾拳打擊他。但是如果運用了某些戰術之後再運用勾拳，則要像直拳和標指一樣迅速。例如，可在為取得距離和力量而做出不過分的假動作之後採用勾拳打擊。

　　勾拳的動作幅度不應過大，而應是十分易行、突然而自如的。勾拳中手臂的揮動是身體轉動的結果。當身體轉動帶動轉肩時，必須隨之帶動手臂迅速轉動。如果運用得突然，前揮的手臂就會像離弦的箭般向前出擊。

　　出拳的手在出拳之前不要有回收或下垂動作，否則就會暴露反擊的意圖。像很多拳擊手般抽回手是不必要的，如果能巧妙地運用步法，是能產生足夠力量的。將前腳跟抬起，以保證身體靈活地轉動。身體重心應從出

圖 13-32

圖 13-33

圖 13-34

圖 13-35

圖 13-36

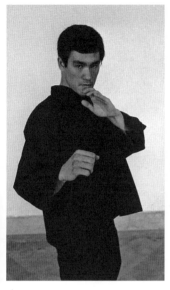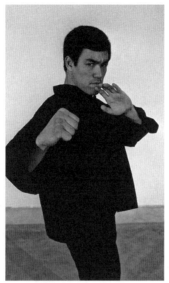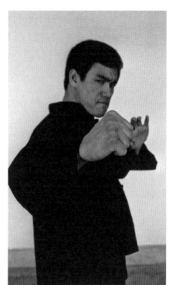

圖 13-37　　　　　　　圖 13-38　　　　　　　圖 13-39

拳手的一側移到相對的另一側。如果採用前手勾拳，則必須跨步跟上以確保擊中對手。

當做前手勾拳時，後手要抬高掩護面部，後肘要保護體側。為了迷惑對手，勾拳應由警戒式打出，並在完成打擊後立刻恢復原姿勢。當用勾拳擊打對手下顎左側時，要抬高右肩以獲得最大的力量，如圖 13-33 所示。

為了保證發揮最大效力和用勾拳攻擊時不失去控制，則應將動作降低到儘量小的限度。如果過於向外勾，就會變成圖 13-34 中的掄拳，所以動作必須做得十分緊湊，如圖 13-35。除此之外，採用大幅度的勾拳，會使防禦出現漏洞。肘部彎曲得越大，如圖 13-36，則勾拳的力量就越大，動作也越緊湊。擊中前的一瞬間，胳膊要變得更加堅硬。

由警戒式開始做勾拳，如圖 13-37，要保持後手防禦的高度，如圖 13-38，並且前腳跟自如地抬起向外轉動。接着在打出勾拳時，朝逆時針方向迅速地轉動腰部，如圖 13-39，並將身體重心移到後腿上。然後快速、猛烈地打出這一拳。做勾拳最困難的是，打擊時要能完全控制住身體。

你要巧妙地運用勾拳。對付一個機智的守勢對手，勾拳可能是突破其防線或迫使他採用其他戰術，從而粉碎其防線的唯一方法。但運用勾拳想

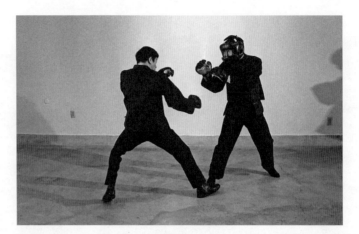

圖 13-40

圖 13-41

圖 13-42

效果最為理想，還是在前進或後退時。對付探身向你直擊或掄拳攻擊的對手，勾拳也是很有實用價值的。

　　在對付右手在前的對手時，如圖 13-40，當對手的防禦位置降低時，一般多採用前手勾拳攻擊，如圖 13-41，或當對手向前標指之後，也是你發出勾拳的好機會。出拳時身體重心應移至後腳，以前腳掌為軸轉動髖部，如圖 13-42 所示。

　　在對付左手在前的對手時，如圖 13-43，李小龍稍微下蹲，假裝做後手直拳攻擊，如圖 13-44。當對手的前手下移做攔擋攻擊時，李小龍對準其下顎便是一記勾拳，如圖 13-45。

圖 13-43

圖 13-44

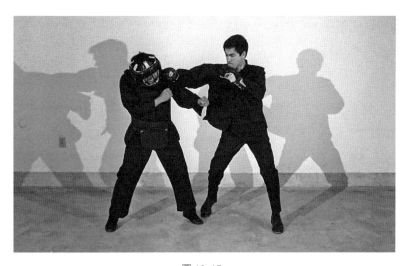
圖 13-45

勾拳經常是配合側步自然出擊的。當你斜向移動時，面對的方向有利於向對手從容地發出一記勾拳。反之，當對手做側步時，勾拳也是很實用的打法。

前手勾拳在近距離戰和格鬥中都同樣有效。勾拳是從對手視野的邊緣或其視野以外發起的。除此之外，它還可繞過防守，特別是在對手被一記直拳震住之後，勾拳就更是一種重要的攻擊方式了。

在近距離的格鬥中，以勾拳攻擊對手的身體具有更大的傷害力，因為身體是比較容易打擊的目標，體積比前顎大，而靈活性差。在格鬥中，先假裝攻擊頭部，然後前腳迅速地前跨，前手向對手身體的中部或最近的目標發出勾拳。由於小腹比其他部位更難以遮擋，因此是一個理想的打擊目標。下顎也是同樣。在近距離打出勾拳時，應向出拳之手相反的一側迅速彎下身體，這時要彎曲前膝，使肩與要命中的部位處於同一水平，張開後腳趾以保持平衡，防守之手不要離開面頰。

縱然直拳在中距離格鬥中十分可取，但我們也可以運用勾拳來對付正在阻截、躲避或反擊直拳的對手。要經常變換打法，打擊的位置應由高到低，由低到高，而且要從單一的打法變化到複合攻擊。

在近距離戰中，特別是你在擺脫對手或對手要擺脫你時，後手的勾拳便是一個法寶。這種打法還可箝制對手，使其無法使用前勾拳。

掌握勾拳技術要練習打體積小、速度快的沙袋，並在猛擊沙袋時，保持身體的直立姿勢。在防禦勾拳時，不要躲避，而要迎上去，讓對手的勾拳從頸旁繞過。

屈臂上擊拳

屈臂上擊拳應用於近距離戰。這種打法（屈臂向上、拳心向內），前後手都可以運用。然而對付一個快速運用長距離標指的直立對手時，這種打法幾乎沒有一點用處。但是如果要對付一個低頭衝來，並瘋狂揮拳的對手，那自然要採用這種打法。

要想打出短促而有力的屈臂上擊拳，就必須在出手之前彎曲兩膝，而

在打出這一拳時兩腿要迅速蹬直。擊中時，你應踮起兩腳，身體稍向後仰。若用右手上擊，身體重心應落在左腳上；若用左手上擊，則相反。

　　對付右手在前的對手，當右手上擊時，須用左手截住對手的右臂。當用左手上擊時，右手應縮回以保護頭部，並防備對手的反擊。左手的位置應低一些，因為打擊的慣性是橫向和向上的。

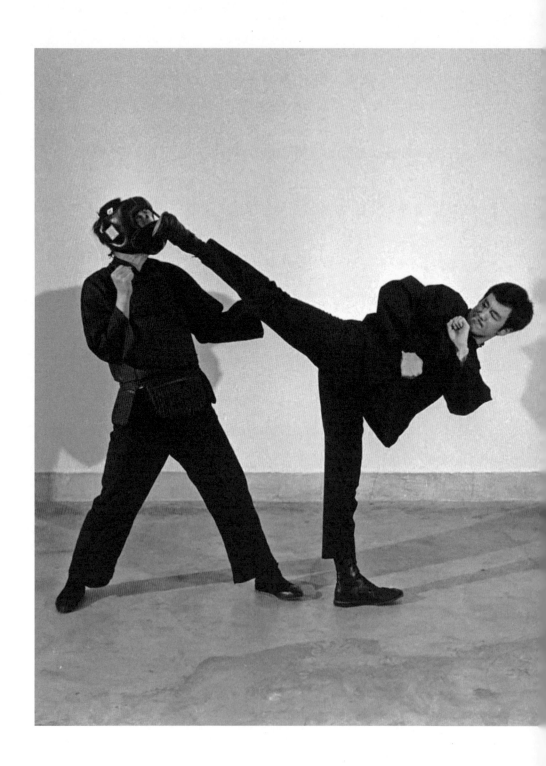

第十四章

進攻腿法

第十四章　進攻腿法

　　在進攻中，迅速、敏捷的腿法可以做出最有效的踢擊。應搶在對手未來得及防衛和避開之前，便起腳攻擊。同時還要讓對手無法利用你進攻中所暴露的破綻進行反擊。要努力通過猛烈的出拳痛打對手，並給他造成心理上的影響。

　　在訓練中要注意起腳、落腳和恢復原姿勢。你可以運用膝蓋突然發出踢擊，這將使你的踢擊更加有力，你還可以將膝蓋和髖部結合起來以獲得更快的速度。要學會在各種情況下都能控制身體平衡的本領。這樣，就可

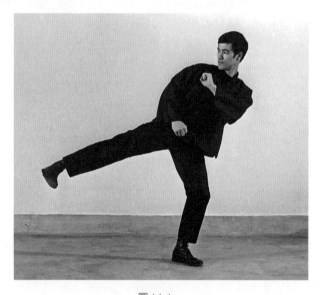

圖 14-1

在前進、後退、左右迂迴等各種運動中，自如地從高、低或水平高度上起腳踢擊。

對脛骨和膝蓋的踢擊

　　大多數武術家運用或依靠腳踢作為進攻的首要武器是很自然的，因為腿比較粗壯且較長。在截拳道中，初次交戰先以低側踢擊對手的脛骨或膝部，見圖 14-1。不論是在攻擊中起腳還是突然間起腳都具有爆發力，並可一舉踢傷對手的膝蓋。它還是進行複合進攻之前用來縮短距離的一種技術。即使這一腳不甚厲害，也同樣可以使對手喪失主動攻擊的勇氣，並將其拒於一定的距離之外。

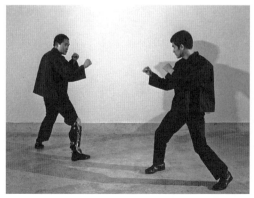
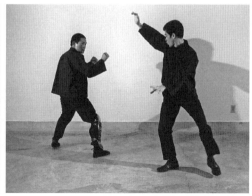

圖 14-2　　　　　　　　　　　　　　　　圖 14-3

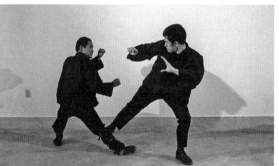

圖 14-4

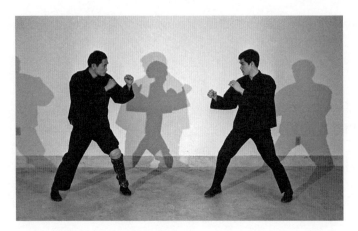

圖 14-5

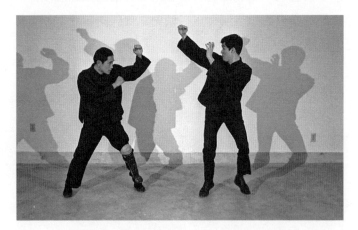

圖 14-6

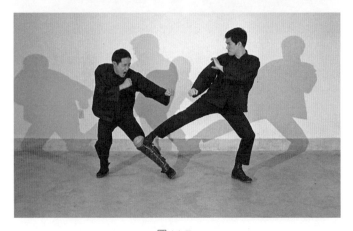

圖 14-7

　　對付右手在前的對手，如圖 14-2，李小龍揚手分散對手的注意力，如圖 14-3。接着便迅速地接近對手，並對準對手的膝蓋狠狠地踢擊一腳，將其踢倒在地。此時，李小龍仍可繼續進攻，如圖 14-4。請注意，圖 14-4 中李小龍踢到對手時與對手的距離。

　　對付左手在前的對手，如圖 14-5，李小龍用了同樣的向上揮手動作，如圖 14-6。在這同時，他又向對手的左膝蓋發出一記側踢，如圖 14-7。注意李小龍在接近對手時，是兩眼盯住對手的面部，而不是看膝蓋或要踢擊的目標。李小龍這樣便可隱蔽進攻的企圖，使對手捉摸不定。

前腳側踢

　　在截拳道中，側踢的威力最大，往往使對手即使採用阻擋措施也不能避免被踢中或受傷。這種攻擊，可在中等距離上發起。若是從較遠的地方衝過去，可利用衝擊的慣性增加攻擊力量，見圖 14-8。

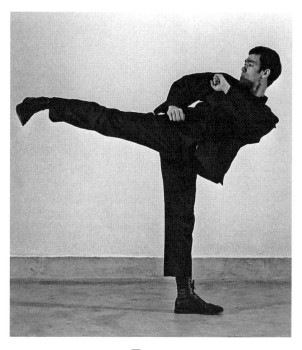

圖 14-8

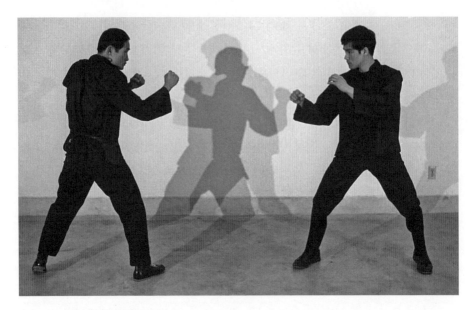

圖 14-9

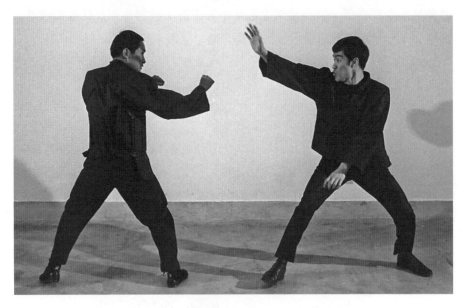

圖 14-10

　　對付右手在前的對手，如圖 14-9，李小龍在中等距離之外一揚手，如圖 14-10，另一隻手在下面防備反踢。然後快速向對手的肋部踢去，如圖 14-11，將對手踢出，如圖 14-12。儘管這一腳十分有力，但如果對手屬防

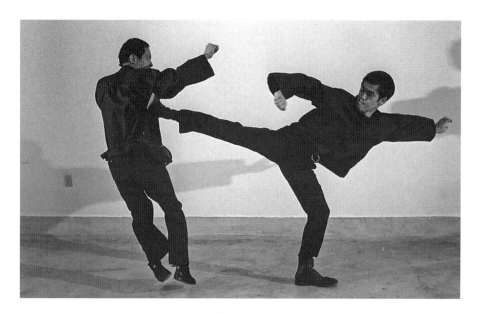

圖14-11

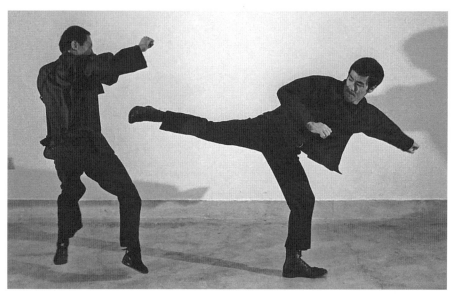

圖14-12

守型拳手，這一腳踢便不算很結實。再說對手用防禦措施即可向一側躲閃或向後退來防止被踢中。此外，對手還可躲開以抓住踢來的腳。

　　對付左手在前的對手，如圖14-13，李小龍一邊向前靠近，一邊研究

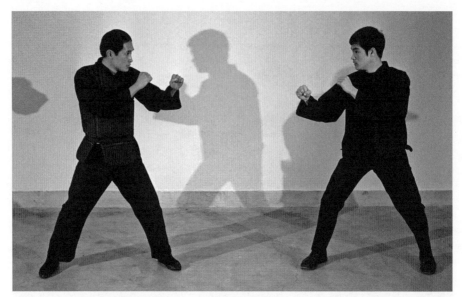

圖 14-13

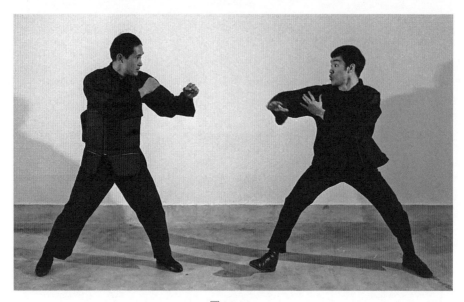

圖 14-14

對手的反應，如圖 14-14。當對手向後退時，李小龍便毫不猶豫地向他撲過去，如圖 14-15，並以比對手更快的速度追上他，接着便是側向踢出一腳，如圖 14-16。

在圖 14-17 至圖 14-19 這一組圖片中，李小龍面對的是一個左手在前

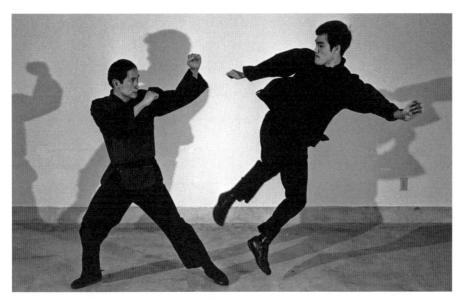

圖 14-15

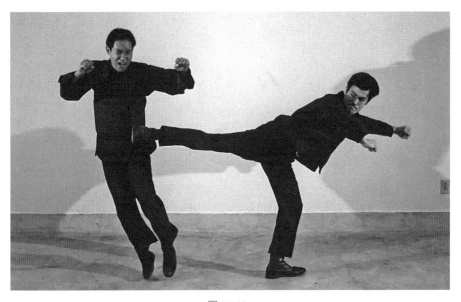

圖 14-16

的對手，如圖 14-17，他向前移動時，仍以揚手假動作的老辦法分散對手的注意力，如圖 14-18。但對手對此沒有做出反應，於是李小龍改變了戰術，將腳高高踢起，超過對手防禦的雙手，踢在他的臉上，如圖 14-19。

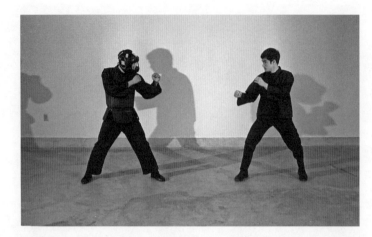

圖 14-17

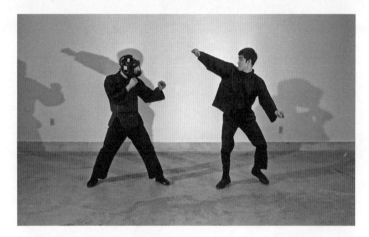

圖 14-18

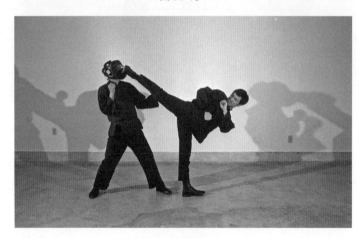

圖 14-19

勾踢

　　勾踢是截拳道中一種最主要的腿法，因為它的命中率很高。這種腿法比其他腿法具有更多的起腳機會，同時還可保證你在中距離交戰時的安全。它既可被迅速地運用，又可變化多樣。例如它可以瞄準對手的頭部、中盤及小腹，見圖 14-20。

　　對付右手在前的對手，如圖 14-21，李小龍佯裝踢擊對手的小腿，來引誘對手的防禦之手向下移動，如圖 14-22。一旦對手上了當，李小龍便向對手的面部發出一腳高處的勾踢，如圖 14-23 和圖 14-24（俯視圖）。

　　假動作一定要做得十分逼真，方能使對手做出反應。為了確保假動作有效，必須限制做假動作的次數。一次攻擊之前，如果做兩次以上的佯攻動

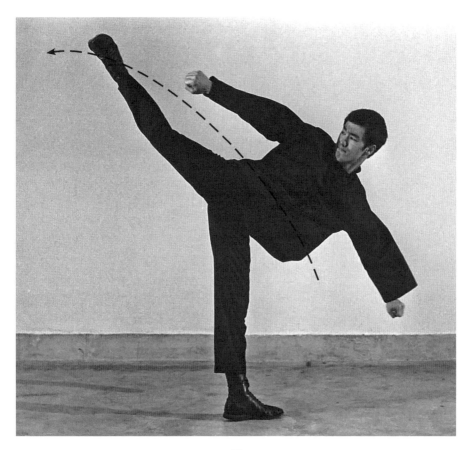

圖 14-20

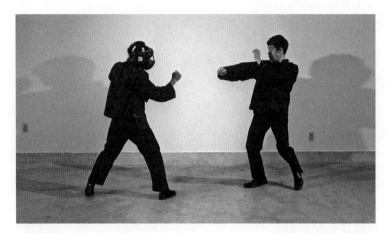

圖 14-21

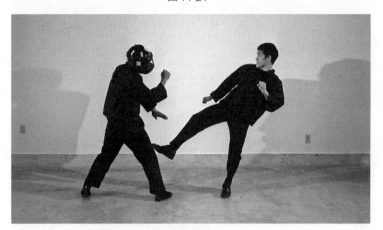

圖 14-22

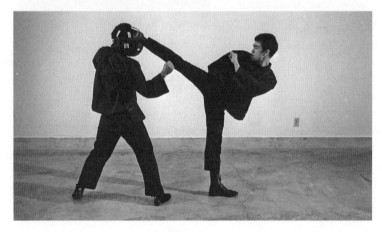

圖 14-23

俯視圖

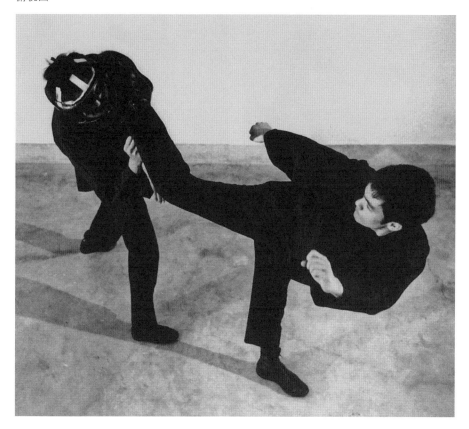

圖 14-24

作，那將是十分危險的。複合攻擊的動作越是複雜，其成功的可能性就越小。

假動作是縮短距離的一種方法，當使用第一個假動作之後，與對手之間的距離至少要縮短 1 米，使用第二個假動作之後，就應該達到預期的位置。假動作的速度要適中，要有足夠的時間讓對手做出反應。但是時間也不宜過長，因為時間過長能使對手利用這段時間做好阻止攻擊的準備。你必須是在此之前。所有假動作的幅度都要小，只要能引起對手做出反應即可。

與右手在前的對手交手，如圖 14-25，李小龍揚手分散對手的注意力，使其暴露出身體的中間部位，如圖 14-26。對手一上當，李小龍便向其身體的左側發出一腳勾踢，如圖 14-27。

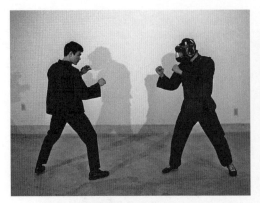
圖 14-25

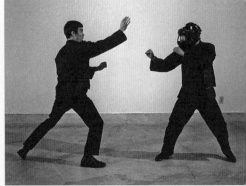
圖 14-26

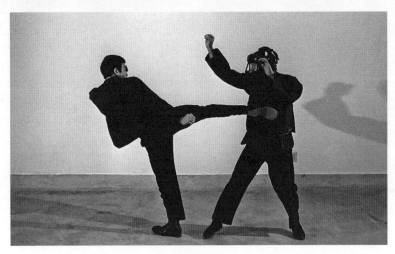
圖 14-27

　　對付左手在前的對手，如圖 14-28，李小龍沉下身體，如圖 14-29，假裝做向下勾踢，其目的在於誘使對手的左手下移，以保護其下部，如圖 14-30。當對手上當後，李小龍便給予一記高位勾踢踢擊其頭部，如圖 14-31。當對付右手在前的對手時，這一招較容易施展。

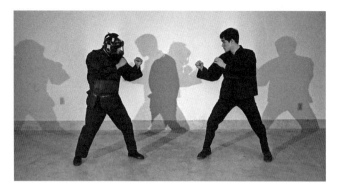

圖 14-28

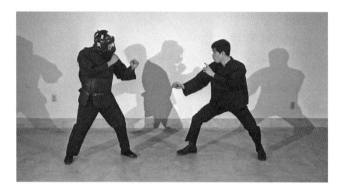

圖 14-29

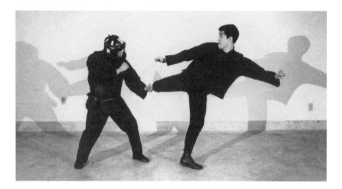

圖 14-30

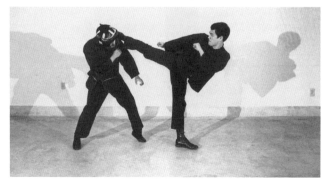

圖 14-31

旋踢

　　在截拳道中，使用旋踢應當特別慎重。因為，如果遇到防守型或進攻性不強的對手時，他會在你轉動中背向他時攻擊你。但是，儘管如此，對付一個粗心大意、一直前衝的對手，這種腿法還是極有用的。

　　旋踢是所有腿法中最難掌握與運用的一種，因為在旋踢中很容易失去身體平衡。此外，擊中目標也不容易，因為當旋轉到背向對手時，眼睛看不到目標，但還得要擊中目標。

　　旋踢大多用於反擊之中，但在進攻中，也常用它向對手突然地襲擊，見圖 14-32。對付右手在前的對手，如圖 14-33，李小龍在逼向對手時，先揚手以分散對手的注意力。到達合適位置後，他便突然以左腳為軸轉動身

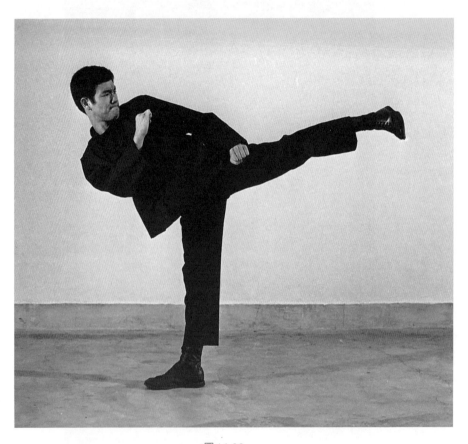

圖 14-32

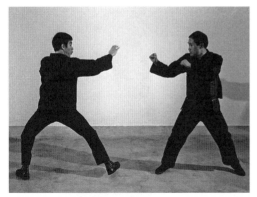

圖 14-33

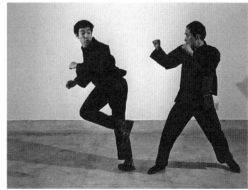

圖 14-34

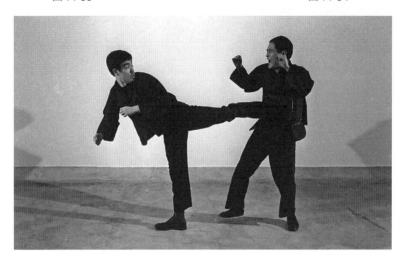

圖 14-35

體，如圖 14-34。他儘量盯住對手，判斷出距離，在對手還來不及做出反應時，李小龍的旋踢便已經踢中對手的身體中部，如圖 14-35。一些武術家在橫掃或抽打中使用旋踢，因此它是從側面踢來的。但在截拳道中，它常常是猛衝直進，直接從正面打擊目標的。

　　用上盤旋踢攻擊右手在前的對手，如圖 14-36，李小龍用前手做假動作，如圖 14-37。但是對手並未對此做出反應，所以李小龍很快便以右腳為軸轉動，高高地一腳踢向對手的面部，如圖 14-38，迫使其後退，如圖 14-39。

　　對付左手在前的對手，如圖 14-40，李小龍先揚手，如圖 14-41，接著便迅速地轉過身體，如圖 14-42，發出一腳旋踢，從對手防禦的兩手之間踢過，並將其踢倒，如圖 14-43。

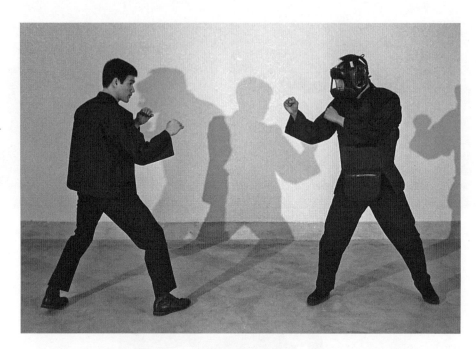

圖 14-36

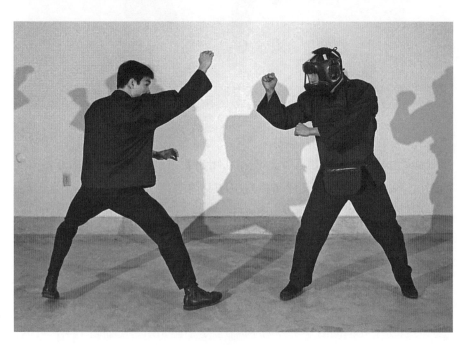

圖 14-37

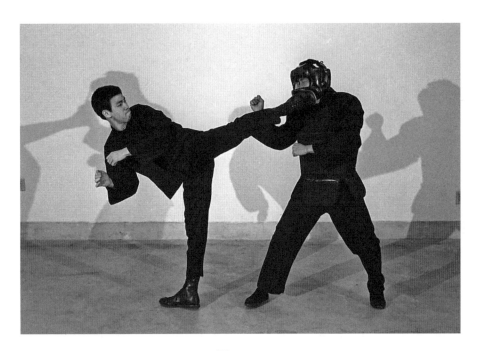

圖 14-38

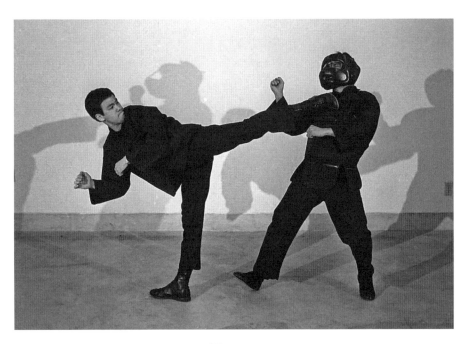

圖 14-39

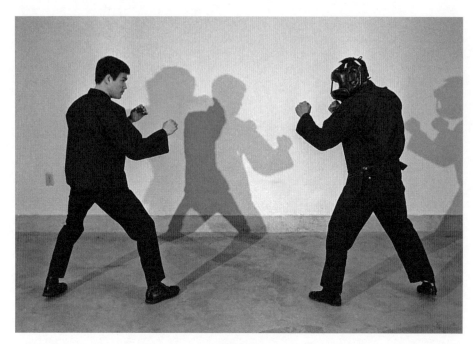

圖 14-40

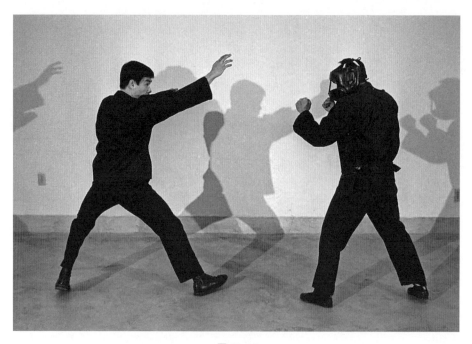

圖 14-41

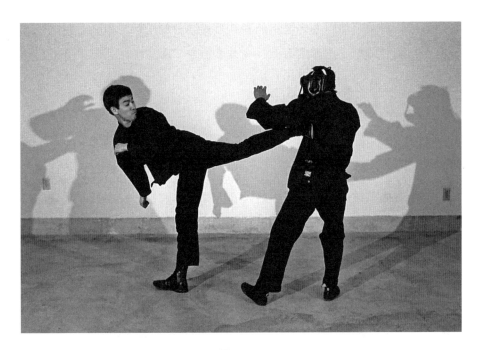

圖 14-42

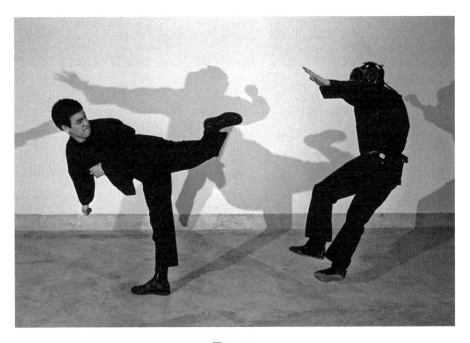

圖 14-43

　　雖然旋踢對一個粗心好鬥型的對手是最適合的攻擊，但有時對付一個沒有預料旋踢的對手也非常有效。在截拳道中，極少會用左腳由警戒式起腳踢擊。

掃踢

　　掃踢在截拳道中是極少採用的。原因如下：首先，在對付右手在前的對手時，對手總是以右手保護面部；其次，這一腳踢得很高，很容易被有

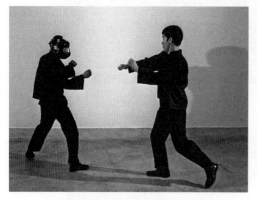

圖 14-44

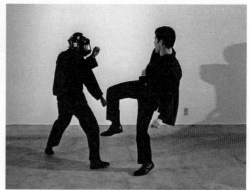

圖 14-45

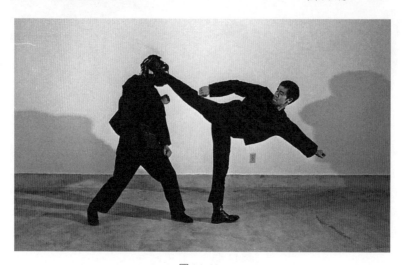

圖 14-46

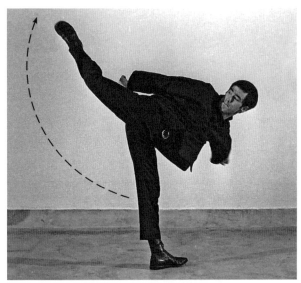

圖 14-47

腳的軌跡圖

圖 14-48

經驗的對手抓住；第三，這種腿法的力量不足以踢倒對手。

　　對付右手在前而又只注意保護身體左側的粗心大意對手，運用掃踢就極易奏效了。有些人進攻時習慣性地將前腳高抬以阻擋對手的踢擊，這時利用掃踢便可向他突然地發起攻擊。

　　對付右手在前的對手，如圖 14-44，李小龍一開始就用掃踢，如圖 14-45。在這種情況下，李小龍的踢法很近似直踢，以便欺騙對手防禦下方，這時李小龍便毫無阻擋地踢向目標，如圖 14-46。這種踢法的軌跡是由左向右做半圓形的運動，如圖 14-47 和圖 14-48。

　　對付左手在前的對手，如圖 14-49 和圖 14-50（俯視圖），李小龍以逼近的方式給對手造成假象，即認為李小龍要側踢其身體的中部，如圖 14-51 和圖 14-52。當對手準備迎擊側踢時，李小龍起腳越過對手防禦之手，直攻其面部，如圖 14-53 和圖 14-54。

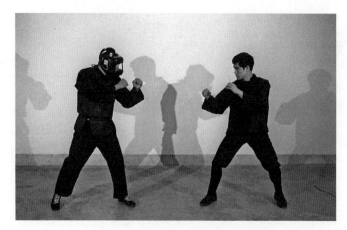

圖 14-49

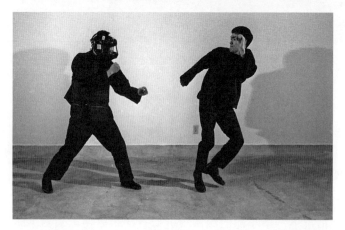

圖 14-50

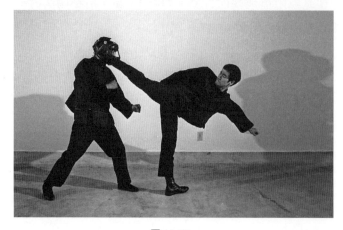

圖 14-51

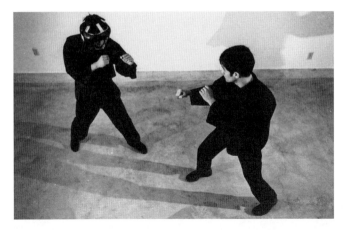

圖 14-52

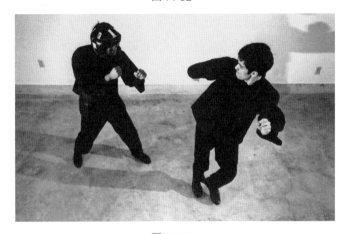

圖 14-53

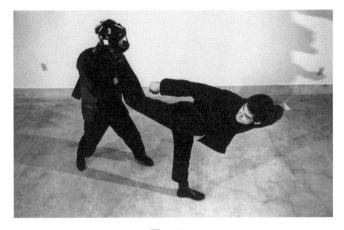

圖 14-54

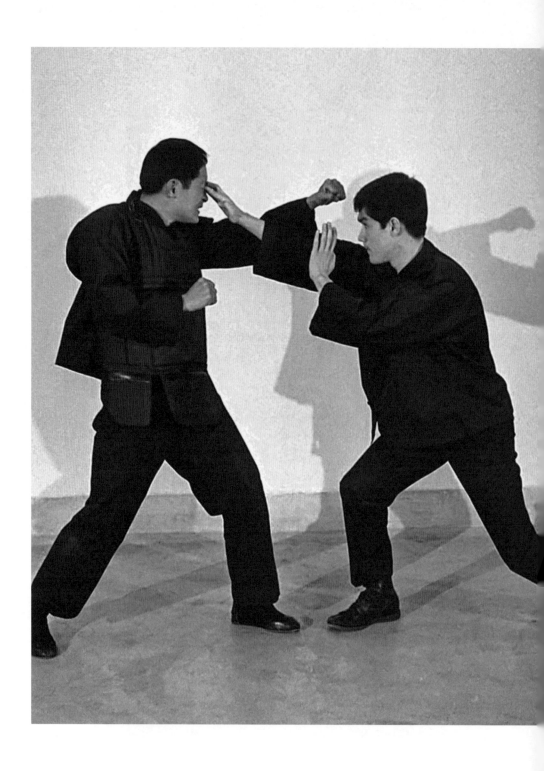

第十五章

防守與反擊

第十五章　防守與反擊

　　反擊是一種很具技巧的戰術。第一，它運用起來相當安全，卻對對手有極大的破壞力，因為對手在逼近時極易遭到反擊。

　　其次，如果和一個與你的技藝差不多的對手交手，你可能會因為對手在發起進攻時處於暴露狀態而佔據優勢。然而無論怎樣，你須保持防禦狀態，以等待對手露出破綻。引誘對手先行攻擊，比等待他主動進攻更為可取。

　　反擊的技術，應在刺激對手發出攻擊或你故意露出破綻引誘對手上當之後運用。反擊時應避開進攻，而在對手失去身體平衡或者防守薄弱時打擊他。

　　進行反擊須精通技擊術，實際上反擊是一種更高形式的攻擊。對付攻擊有多種反擊方法，但你應該立即選擇最有效的一種。只有長期不斷地苦練，才能具有這種快速反應的能力。

　　反擊之後，要趁機一直壓制對手，不給他喘息之機，直到將他打倒或他又開始反撲。在尋機反攻時，要特別警惕慣用雙重攻擊的對手。因為他的第一次攻擊往往只是引誘，而當你要反擊時，他發起了第二次攻擊，而這第二次攻擊才是真正的攻擊。

前手標指

　　前手標指是很好的防禦武器，也是遏止對手發起攻擊以及最後挫敗對

手的有力反擊武器。標指的應用在於擊出迅速，在對手來不及進攻時就能戳進其眼睛。標指時，手指應伸直，這樣就能相對地縮短打擊距離，見圖15-1。

標指是阻止進攻的有效武器，應在格鬥中利用一切機會運用它。它不僅可以使你有力地擊中對手，而且能使對手露出破綻。除此之外，還能迅速瓦解那些自信心和攻擊力很強的對手的士氣。

李小龍是運用標指技術的典範，在這裏，他展示了怎樣用這種技術對付一個左手在前的對手，如圖15-2。當李小龍看到對手掄拳打來時，便迅速地靠近對手，如圖15-3，並以右手向對手的面部猛戳，如圖15-4。標指的速度遠比掄拳的速度快，而且動作幅度小。在這同時，李小龍將防衛之手保持在一定的高度上，以阻截對手的攻擊，如圖15-5。

當對手開始進攻時，必須選擇好時機，並運用阻截、打擊技術。截擊的概念要正確判斷，並在對手進攻的途中截住他，同時進行反擊。為了保證自己的安全，應處於進攻者打不到的位置上或採用其他的掩護措施。成功與否取決於能否正確地估計、選擇時機和準確地進行打擊。

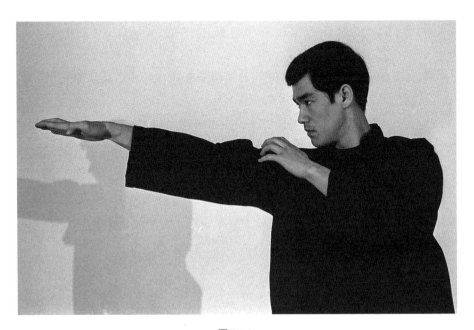

圖 15-1

圖 15-2　　　　　　　　　　　　　圖 15-3

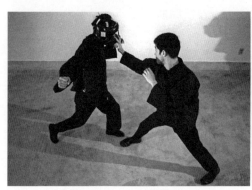
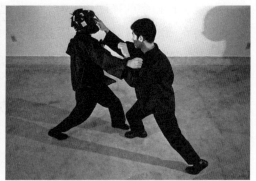

圖 15-4　　　　　　　　　　　　　圖 15-5

　　對付以掄拳打來的對手,有效的策略是在其運動中選擇反擊時機,並向他暴露出的部位及空當猛踢。

　　對付左手在前的對手,如圖 15-6,李小龍做好了迎擊對手進攻的準備。當對手正要以直拳攻擊時,李小龍迅速地截住來掌,並以右手持續地一直戳向對手的眼睛,如圖 15-7。李小龍高抬左手以防備對手的反擊。對於進攻,時機的選擇是十分重要的。判斷對手攻擊的路線後,在他發動攻擊之前的一瞬間,要截住對手的臂或腳,並不失時機地立刻做出反擊。

右直拳

　　右直拳和標指一樣,是對付掄拳的對手很好的防禦打法,因為你的打

圖 15-6

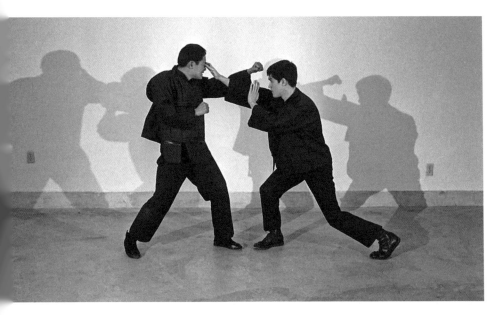

圖 15-7

擊沒有送得很遠，見圖 15-8。當右手在前，離對手很近，在對手發動攻擊前的一瞬間，便可先向對手發出右拳的攻擊。除此之外，對付一個瘋狂掄拳或動作遲緩的對手，可以不停地向他的面部猛擊，使他不得安寧，無暇防守，最後挫敗他。

　　對付左手在前的對手，如圖 15-9，當對手企圖用右手掄拳攻擊時，李小龍以右直拳反擊，如圖 15-10。李小龍一拳擊中了對手的臉，從而阻止了對手的進攻，如圖 15-11 所示。

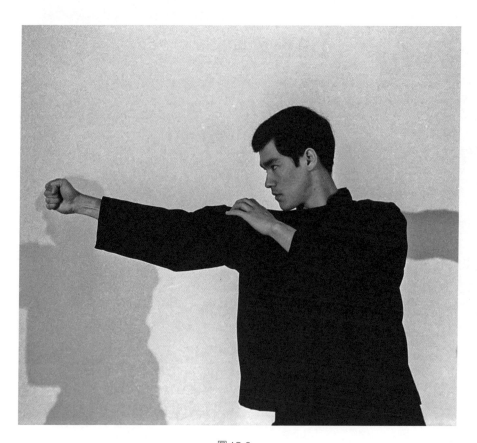

圖 15-8

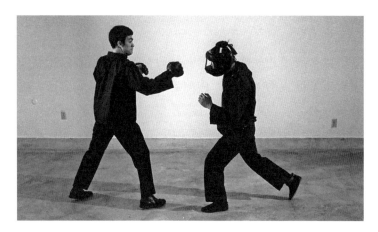

圖 15-9

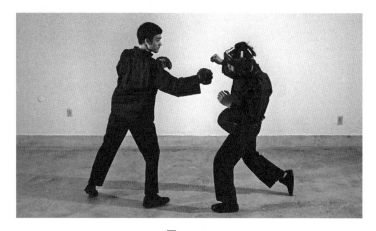

圖 15-10

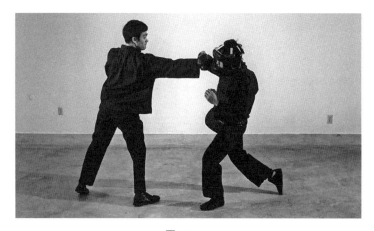

圖 15-11

截擊戰術

截擊戰術，運用於攻擊尚未展開前的一瞬間。這種截擊戰術可以是直接的，也可以是間接的。在對手向前逼近準備出拳或起腳時，在做假動作或處於複雜的複合進攻的運動前的瞬間，都可以採用截擊戰術。

對付左手在前的對手，如圖 15-12，對手企圖掄左拳攻擊，當李小龍察覺到對手正向後抽回手準備打擊時，便迅速地發起攻擊，如圖 15-13。

在運用截擊戰術時，必須向前跨步或將身體向前傾，這樣做是為了避開對手打擊的焦點。若不向前跨步，則未必能趕在對手發動攻擊之前擊中他。

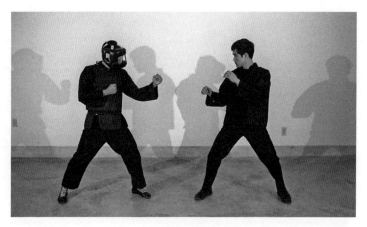

圖 15-12

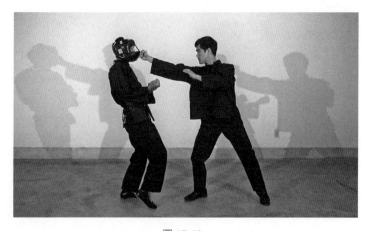

圖 15-13

對脛骨或膝蓋的踢擊

對脛骨或膝蓋的踢擊，有時也稱之為“截擊”腿法，見圖 15-14。這種腿法是截拳道中最難對付的防禦戰術。如果熟練地掌握了這種腿法，則幾乎可以阻止任何形式的進攻。運用這種腿法的目的是搶在對手進攻之前踢擊他。也就是說，必須在對手要加速或要進攻之前截擊他。為達此目的，必須具有比對手快得多的速度。這種特質可以通過對意識技巧或預期能力的大量訓練來提升。

正如在前文中所提到的，李小龍總是比對方領先一步，這是由於他那敏銳和訓練有素的意識。他總是苦練這種意識，以增強對周圍事物的敏感性。

用低位側踢對付右手在前的對手，如圖 15-15，李小龍注意觀察對手的面部表情，預計他的第一個動作。一旦對手開始攻擊，如圖 15-16，李小龍向上揮動右手，在對手擊中他之前，李小龍便向對手的膝關節發出一記側踢，如圖 15-17。

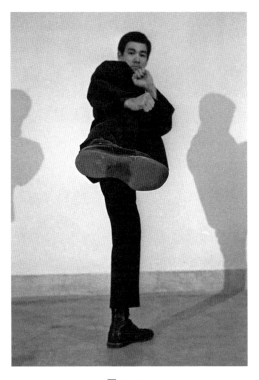

圖 15-14

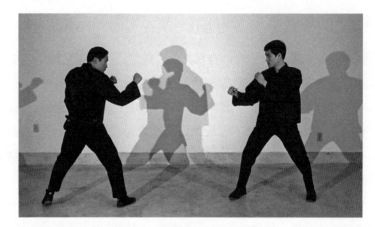

圖 15-15

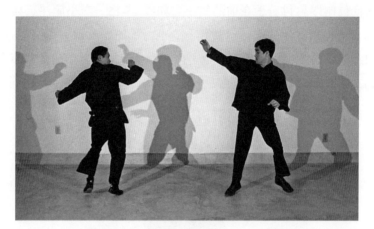

圖 15-16

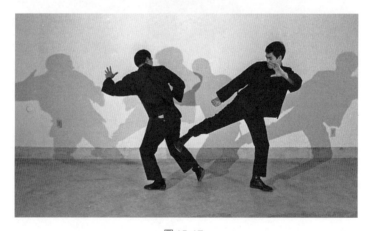

圖 15-17

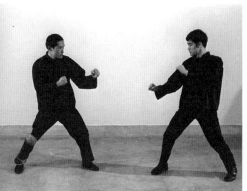

圖 15-18

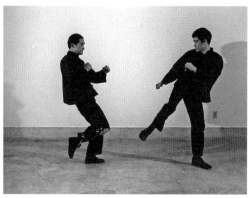

圖 15-19

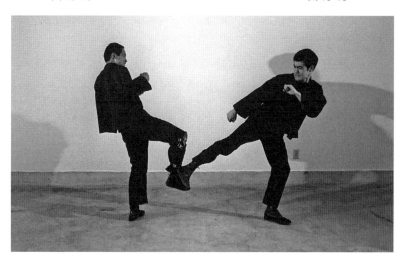

圖 15-20

　　如果對手是左手在前，如圖 15-18，並想用後腿從正面踢擊，如圖 15-19，這時李小龍迅速地抬起前腳在空中截擊，如圖 15-20。必須意識到這種截擊踢法並不一定是一次反擊，它是專門在某些時候用來阻擋進攻的。

　　對付一個在格鬥中總採取半蹲姿勢的對手很容易，這是由於這種姿勢會讓他運動起來不靈便，如圖 15-21。他的低姿勢和向外伸出的腿限制了他進攻和後退的速度。當對手以右直拳進攻時，李小龍迅速地後退，如圖 15-22，結果輕而易舉地就避開了來拳。那是因為姿勢低的對手要向前或向後運動時，必須先站直身子，這就會暴露他的意圖。避過打擊之後，李小龍便向對手的小腿狠狠地踢出一腳，如圖 15-23。

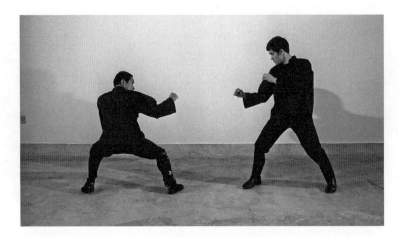

圖 15-21

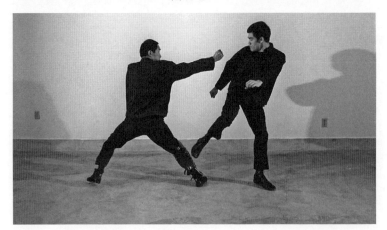

圖 15-22

圖 15-23

圖 15-24

圖 15-25

圖 15-26

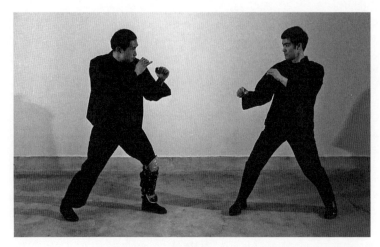

圖 15-27

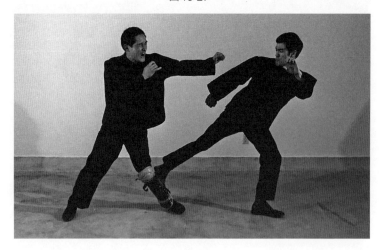

圖 15-28

　　與一名左手在前的對手格鬥，如圖 15-24，同與右手在前的對手格鬥沒有甚麼區別，而且還可能更容易截擊對手的前腳，因為雙方的前腿正好處在一條線上。當對手撲上來時，如圖 15-25，李小龍直接迎擊進攻，即使對手已經搶先動作，李小龍憑其迅速的反應也能達到阻止對手攻擊的目的，如圖 15-26。

　　在近距離內對付左手在前的對手，如圖 15-27，李小龍閃開對手左拳的猛擊，同時狠踹對手的左膝，如圖 15-28。這種反擊方法是十分安全的，因為腳踢的距離比拳打的距離要遠。

側身截踢

側身截踢和側踢脛骨與膝部一樣，只是側身截踢具有更大的破壞性，它所踢擊的目標和位置一般都較高。其攻擊目的不僅要阻止攻擊，而且要擊倒對手，見圖 15-29 和圖 15-30。

這種截踢法在截拳道中被廣泛採用，因為在中距離和遠距離格鬥中都能運用。此外，它還是威力最大的攻擊。如果運用得當，一腳便可完全阻止對手。

對付左手在前的對手，如圖 15-31，因為距離較大，所以李小龍能有較多的時間準備防禦對手的進攻，如圖 15-32。弄清對手逼近的路線後，李小龍便迎上去向對手的胸部狠狠地側踢一腳，如圖 15-33，這一腳不僅阻止了對手的進攻，還將他踢翻在地，如圖 15-34。

正確選擇時機和保持適當的距離，是截擊成功的關鍵。當雙方距離較大時，對手一般是要想一下該如何進攻的，這時，你就應向對手發起攻擊。

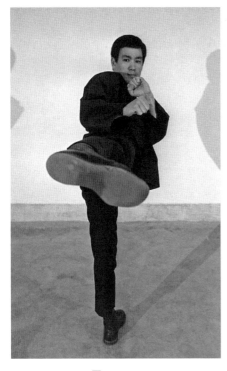

圖 15-29

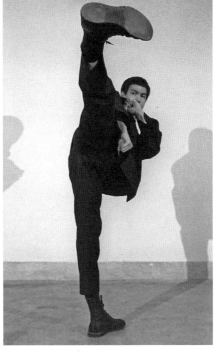

圖 15-30

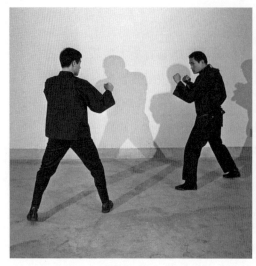

圖 15-31

圖 15-32

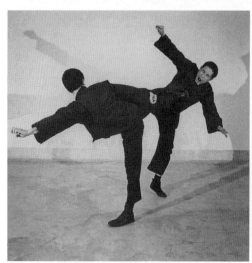

圖 15-33

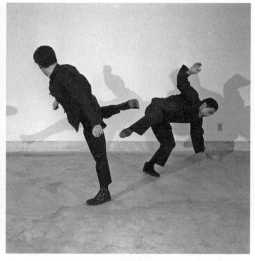

圖 15-34

　　精明的拳手在沒有初步掌握對手的時機選擇和手的位置之前，是不會發起攻擊的，而是以各種方式引誘對手做出攔截、還擊，目的是將對手的手腳引入打擊範圍，然後加以制服。

　　通常截擊法是在對手直線進攻或踢擊時才使用的，但是也可在對手脫

離接觸、反脫離或蹲下和閃避時運用。

李小龍在中等距離的位置上迅速阻截，並打擊想以後腳踢擊他的對手，如圖 15-35。一旦發起攻擊，李小龍毫不猶豫地以後腿向前滑動，並用右腿向對手的胸部側踢，如圖 15-36，沉重的打擊將對手打倒在地，如圖 15-37。

對付由中距離衝過來的對手，如圖 15-38，當李小龍看到對手的右手掄拳打來時，他反而迅速靠近對手，並在這時起腳側踢，如圖 15-39。這一擊不僅阻止了對手的攻擊，還迫使其後退，如圖 15-40。

截擊，對於那些不採取防禦措施、一味瘋狂進攻或站得過近的對手，是最好的防禦手段。有時你必須調整身體的角度，以便發現破綻或控制住對手的手。

對付左手在前，並在近距離的位置上小心移動的對手，如圖 15-41，李小龍專心地等待着進攻的到來。當對手用左直拳打來時，李小龍稍向後退，剛好躲過打擊，如圖 15-42。

接着李小龍迅速地換步，以右腳側踢，如圖 15-43。踢這一腳時，身體須挺直或前傾，否則就沒有力量。

另一種有效的方法是，當對手進入了打擊範圍而又在躲閃不後退時，就要以簡單、直接的進攻對付他，而且是在對手的身體重心正向前移動或重心略有變化時擊中他。

在另一種近距離的格鬥環境中，李小龍還是等待對手先採取行動，如圖 15-44。當對手開始運動時，李小龍稍向後退，兩手準備應付意外的攻擊，如圖 15-45。當他站穩後便以右腳側踢反擊，如圖 15-46。

在某些時候，迫使對手窮於應付，使其無法恢復原來的防禦姿勢，無法對付你的閃避和反擊，的確是很聰明的手段。但是你必須搞清楚，對手是否在利用假的截擊引你上當。

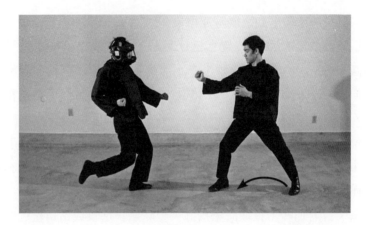

圖 15-35

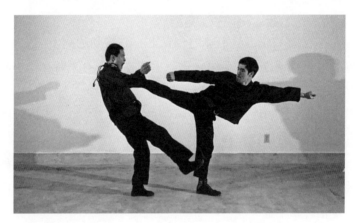

圖 15-36

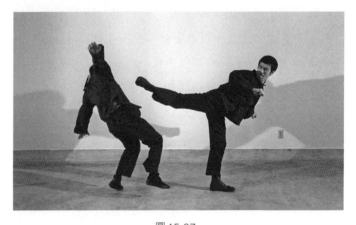

圖 15-37

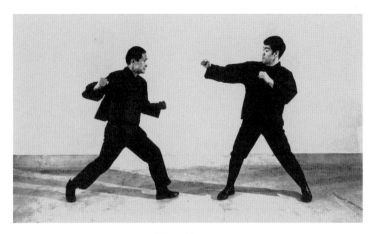

圖 15-38

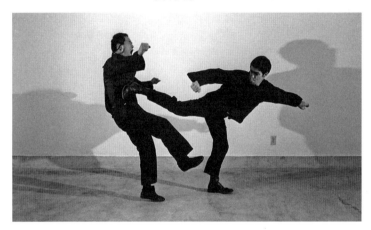

圖 15-39

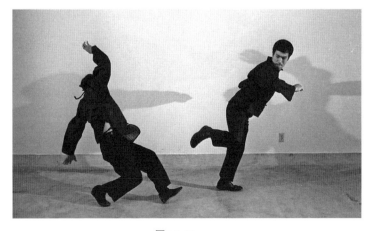

圖 15-40

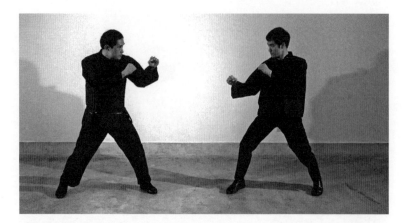

圖 15-41

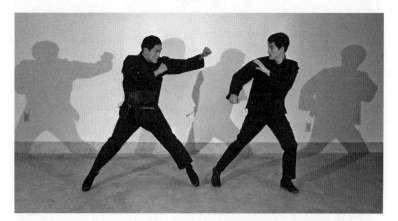

圖 15-42

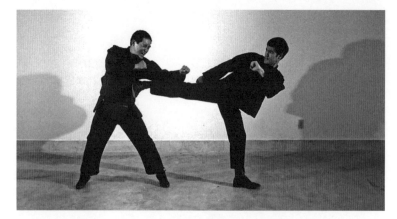

圖 15-43

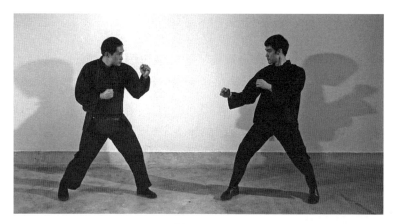

圖 15-44

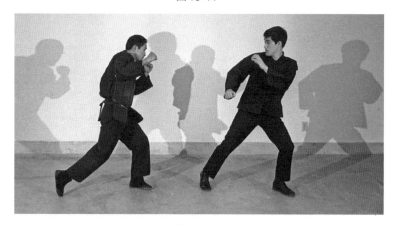

圖 15-45

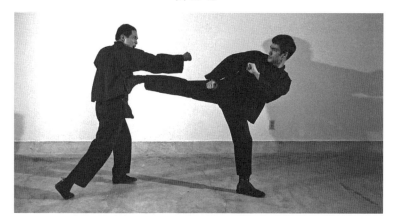

圖 15-46

勾踢

　　勾踢在截拳道中是動作最敏捷、速度最快的踢法之一，如圖 15-47，主要用以進攻。由於它起腿迅速，不會暴露進攻意圖，所以是一種極好的攻擊和反擊踢法。與側踢相比，雖然它的力量稍差一些，但十分有效。踢擊的目標，應選擇對手極易受攻擊的部位。

　　對付快速攻擊時，如圖 15-48，李小龍迅速地以後腳為軸轉動，並將身體重心移至後腿，從對手進攻的路線上閃開，在這同時，他保持住身體

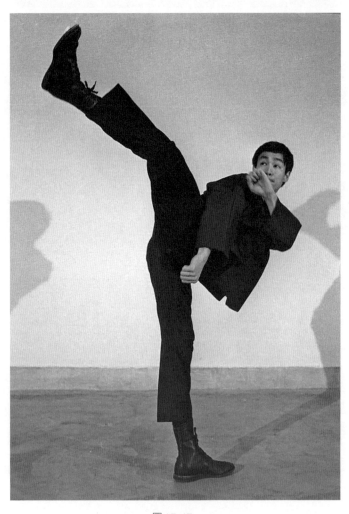

圖 15-47

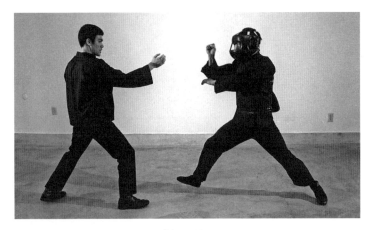

圖 15-48

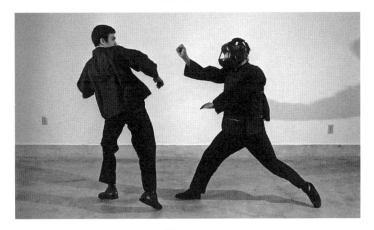

圖 15-49

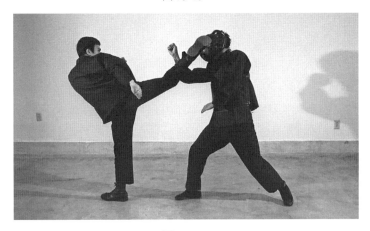

圖 15-50

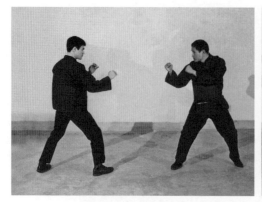

圖 15-51

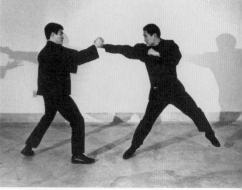

圖 15-52

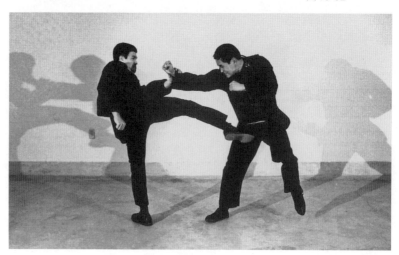

圖 15-53

的平衡,如圖 15-49。接着他便向對手的臉上踢出一記勾踢,從而阻止了
對手的進攻,如圖 15-50。

　　對付一個保持中等距離、小心謹慎的對手,如圖 15-51,李小龍以右
拳向其面部虛晃一下,如圖 15-52,當對手也以右拳打來時,李小龍邊閃
避邊順勢捉住對手的右腕,然後向其小腹勾踢一腳,如圖 15-53。

　　這一系列的攻擊被稱為一個完整的攻擊。對手撲過來後,李小龍閃開
他的打擊,擋開他的首次進攻,然後趁他前衝過來未收住腳或在恢復原防
禦姿勢的過程中向他反攻。對手在完成進攻動作的短暫時間裏,他的腳是

不會再有其他動作的。

　　對付一個做好多種準備的對手，要在他向前跨步並以手發起攻擊時，牽制住對手，使他不能動，或者迫使他做出反應，以便給你的攻擊製造機會。

旋踢

　　旋踢是一種突發性的反擊戰術，但它並不被用作攻擊手段，因為這種踢法較難掌握。然而，一旦你能熟練地運用它時，這一着很可能成為對付老練對手的最佳武器，如圖 15-54。

圖 15-54

圖 15-55

圖 15-56

圖 15-57

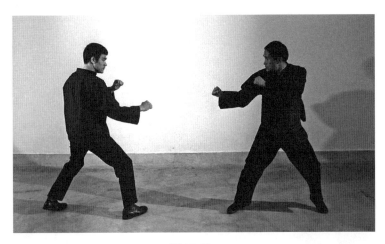

圖 15-58

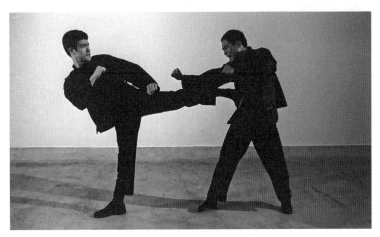

圖 15-59

　　這種腿法應該有節制地使用，主要用來對付直線進攻的對手。如果以此對付正在反擊和防守型的對手，那將是困難的。

　　李小龍與對手遙相對峙，如圖 15-55，彼此都在相互試探。當李小龍正準備迎擊進攻時，對手突然衝上來，如圖 15-56，李小龍輕而易舉地用一記旋踢準確地踢在了對手的臉上，如圖 15-57。

　　一般來說，在面對一個與你保持中等距離、小心謹慎的對手的情況下，如圖 15-58，是不採用旋踢的，但是李小龍卻熟練地採用了，如圖 15-59。如果遇到的是一個大意或動作遲緩的對手，那麼施展這一招也是可以奏效的。

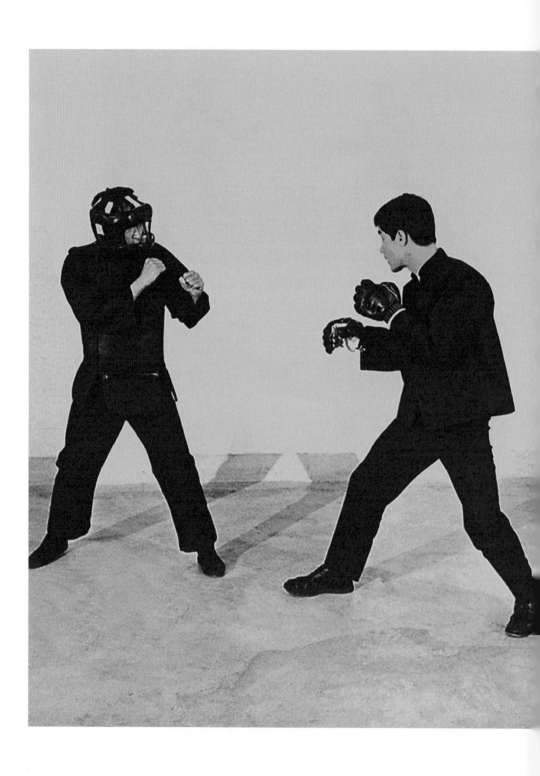

第十六章

攻擊五法

第十六章　攻擊五法

（文/黃錦銘）

　　在李小龍生命中的最後幾年裏，他開始教授和註釋他稱之為"攻擊五法"的格鬥技術。這些技術和術語深受李小龍對擊劍研究成果的影響。

　　簡單來說，這攻擊五法分別是：

1. 簡單角度攻擊（Simple Angle Attack, SAA）

2. 封手攻擊（Hand-Immobilizing Attack, HIA）

3. 漸進間接攻擊（Progressive Indirect Attack, PIA）

4. 組合攻擊（Attack by Combination, ABC）

5. 誘敵攻擊（Attack by Drawing, ABD）

簡單角度攻擊

　　簡單角度攻擊源自擊劍，有時稱之為簡單攻擊。它是最難以掌握的一種攻擊方法，因此很少被有效利用。截拳道中的前手直拳是一個簡單角度攻擊的例子，如圖16-1和圖16-2。簡單角度攻擊非常重要，你只有完全掌握了它才有可能去學習其他的攻擊方法。其他四種攻擊方法能否有效實施取決於你完成簡單角度攻擊時的熟練程度。在截拳道中，前手直拳是所有技術的核心。所有的截拳道技術都是由前手直拳衍生出來的。由於在熟練地掌握前手直拳上存在着極大的困難，人們逐漸開始忽視它的重要性，從

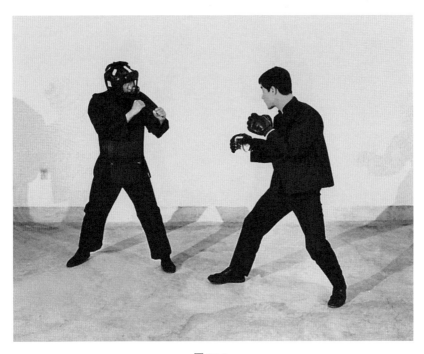

圖 16-1

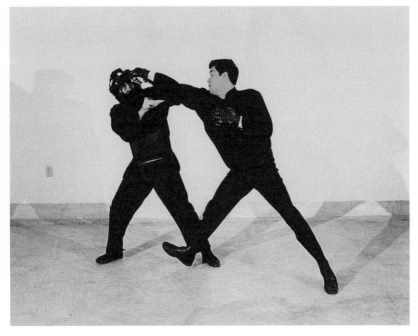

圖 16-2

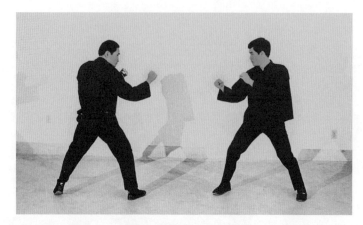

圖 16-3

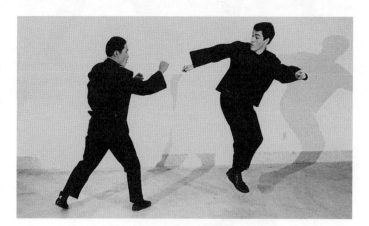

圖 16-4

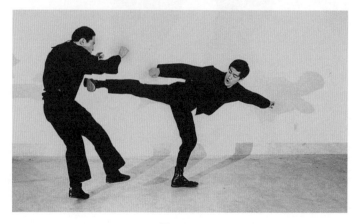

圖 16-5

而導致練習者能力上的不足與分散。進一步説，如果你很熟練地掌握了簡單角度攻擊，你便可以隨時擊中對方。

簡單角度攻擊是指可以在任何意想不到的角度上發動各種簡單的攻擊。有時在實施簡單角度攻擊前會先加上一個假動作，但是這不是簡單角度攻擊中必須考慮的部分。其要點在於發現並捕捉對手在直接反應的瞬間而暴露出的漏洞。簡單角度攻擊完全是建立在時機和速度基礎上的一種攻擊手段，攻擊方必須在對手做出防守反應前擊中他。

所有形式的攻擊，包括簡單角度攻擊，都需要靈活的移動，因為這些攻擊大多是建立在利用步法去調整距離的基礎上的。至於簡單角度攻擊，當對手把他的手從格鬥線上挪開時，將會為發動攻擊提供很好的機會。這是因為他決定向相反的方向移動時，必須通過改變路線來完成防禦，從而使自己易於遭受攻擊，並有可能令自身失去平衡，如圖 16-3 至圖 16-5。

封手攻擊

封手攻擊是指在抑制住對手的頭、頭髮、手或腳的同時，穿過對手的防禦對其進行攻擊的一種攻擊方法。通過封阻或固定對手身體的一部分，為自己創造一個安全的攻擊空間。換句話説，封手攻擊就是迫使對方露出空當，如圖 16-6 和圖 16-7。

封手攻擊既可以單獨使用，也可以與其他四種攻擊方法組合使用。要想在對手試圖對你實施攻擊時有效地使用封手攻擊，就必須對對手的意圖有着清晰的認識，同時要求自己做出快速的反應。更多封手技術，詳見本書第七章。

漸進間接攻擊

漸進間接攻擊通常是以假動作或未完全奏效的首次攻擊作為先導，以引發對手做出反應，從而給你創造時間，使你在對方暴露空當時擊中他。

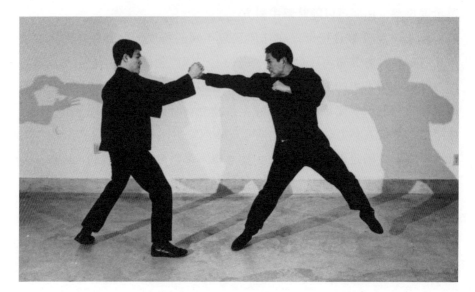

圖 16-6

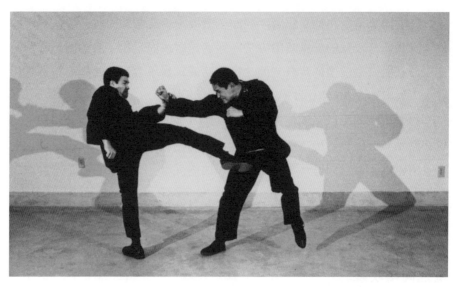

圖 16-7

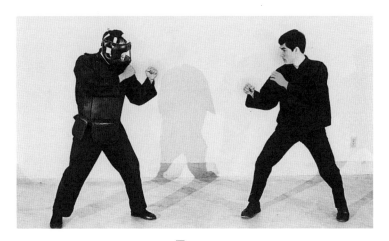

圖 16-8

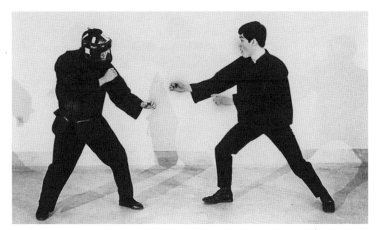

圖 16-9

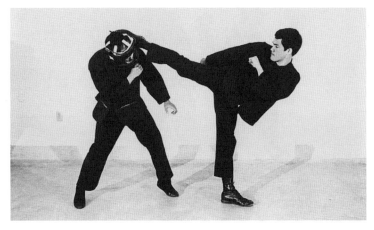

圖 16-10

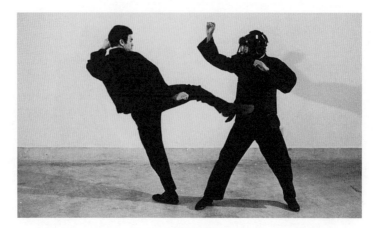

圖 16-11

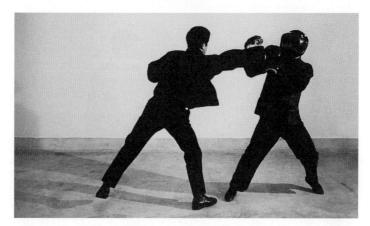

圖 16-12

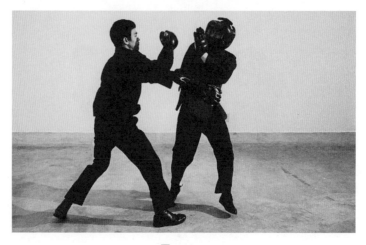

圖 16-13

"漸進"可以被理解為"拉近距離"，而"間接"可以看做是"贏得時間"。簡單角度攻擊是一種單一、向前的動作，沒有回收；漸進間接攻擊則與之相反，它需要假動作引導，並且通常包含兩個單獨的動作。

　　漸進間接攻擊可以在縮短間距的同時，有效地製造空當。關鍵是通過假動作佯裝你即將趨前攻擊的事實，在這個過程中縮短你與對手之間的距離。有些時候，如果你的對手防守十分嚴密，漸進間接攻擊可以逼使他移開他的手臂，從而暴露出空當。而為了有效地達到這一目的，假動作或佯攻要做得十分真實，才會讓你的對手相信並做出相應的反應，如圖 16-8 至圖 16-10。

組合攻擊

　　組合攻擊是指一系列自然連續的擊打，而且這些擊打往往從多條線路打出。這些組合攻擊猶如一系列的鋪墊，迫使你的對手呈現某種特定的姿勢，或露出某種空當，從而為最後一擊找到突破弱點。

　　"連續三擊"在組合攻擊中十分常見。其中前兩次擊打是用來破壞對手的防守，為最後一擊打開突破口。另一種"連續三擊"，也可以把它稱之為"安全三擊"，是由一些基礎的、具有特定節奏的組合組成。在"安全三擊"中，最後一擊的落點往往與第一擊是一致的，如可能的組合是"頭部→身體→頭部"或者"身體→頭部→身體"，如圖 16-11 至圖 16-13。

　　組合攻擊的應用中最重要的，是能夠隨時隨地調整攻擊路線以及準確預測對手會做出怎樣的反應動作。這也是新手和專家的區別所在。專業級的格鬥者會利用一切出現的機會，連續創造空當，有效攻擊，直到打出乾淨漂亮的最後一擊。

誘敵攻擊

　　誘敵攻擊是以你為先導，在誘使對方趨前攻擊時進行反擊的一種攻擊

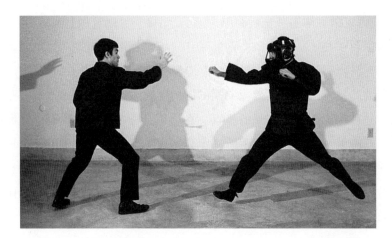

圖 16-14

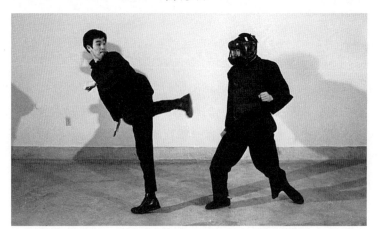

圖 16-15

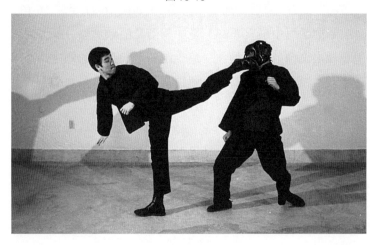

圖 16-16

方法。這一陷阱會令對手誤以為他抓到了一個明顯的空當，或者把握到了一種規律的節奏或模式，然而實際上這些破綻你都是有意暴露的。誘敵攻擊就是要誘使你的對手產生一種安全的錯覺，使他誤以為他抓到了一個空當。而當你的對手暴露出向某個方向移動的意圖後，他就失去了有效改變他自身路線的能力，如圖 16-14 至圖 16-16。

　　漸進間接攻擊與誘敵攻擊的區別在於兩者的意圖不一樣，漸進間接攻擊是為了找到空當，而誘敵攻擊是為了製造反擊機會。漸進間接攻擊是利用佯攻作為首次攻擊去迫使對方暴露空當，而誘敵攻擊則是利用假象來吸引對方出拳，讓你有機會在二次攻擊中截擊對手。你可以用漸進間接攻擊或者其他攻擊方法為誘敵攻擊做鋪墊。誘敵攻擊更像是在下國際象棋，它會計算如何有目的地露出空當以吸引對手，從而展開反擊。

　　本書前面所講的基礎與高級的技術被視為成功運用攻擊五法的必備工具，你必須反覆磨練這些技術。惟有徹底地回顧審視這些技術，你才能逐步走向成功。

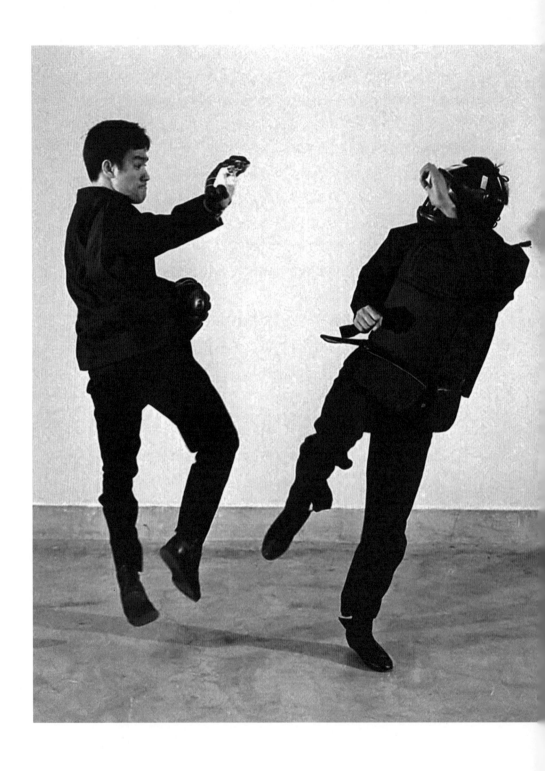

第十七章

特質與戰術

第十七章　特質與戰術

速度

　　一個人必須具備某種特質才能成為高超的技擊家。這種特質可以後天培養，也可以是天生的。例如，敏捷是天生的特質，但也可以靠後天發展，如果生來就缺乏速度，那麼就必須天天練習才能掌握它。或者你有一定的速度，但是還想進一步提高它，這也須苦練。更多有關速度訓練和特定的練習，見第五章。

　　這裏講的速度，實際上是指身體各部分的敏捷性：

　　如敏銳的眼力，是指眼睛能否在對手的運動和靜止狀態時迅速地發現其破綻。

　　大腦思維、判斷能力，是指與對手交手時能正確、迅速地選擇進攻或反擊戰術的能力。

　　動作迅速，是指人體從靜止狀態到運動時，手、腳等部位的加速運動，並在運動中使身體或身體某一部分增加速度的能力。

　　初始速度依賴正確的身體狀態和心理準備，所以你的動作是有效和直接的。你的意圖應該直接且無多餘的動作，初始速度也基於簡單有效的動作。

　　變向能力，是一種在運動中迅速改變方向的能力，也就是在格鬥中改變方向的能力。

　　速度是一種綜合的特質，它包括幾方面的因素，如機動性、彈跳力、恢復力、耐力、身體和頭腦的機敏性。判斷和反應都需要時間，形勢越複

雜，反應就越慢，因為需要較長的時間去思考應對。

要獲得較快的速度，需要注意下列幾方面：

（1）為減少血液的黏滯性和增強靈活性，要做大量的熱身運動；

（2）掌握正確的動作姿勢；

（3）培養視覺與聽覺的洞察力；

（4）對習慣方式做出快速反應。

敏銳的洞察力，因不是先天性的，所以必須長期堅持訓練才能學到。這種練習應該成為每天訓練內容的一部分。也就是說，要集中做短暫迅速的觀察練習。但是，這應該以道場以外長期訓練作補充，在第五章已作解釋。

當你對聽到槍聲或看到旗子落地的簡單事件能做出快速反應時，那麼你的洞察力就有了很大的提高。原因在於你能夠集中精力對一個簡單的現象做出反應。下一步要做的就是要縮短反應的時間了。換句話說，也就是你的感覺越敏銳，反應的時間也就越短。

下列的原因都會使你延長反應時間：

（1）當你特別容易激動時；

（2）當你十分疲勞時；

（3）當你不再訓練時；或

（4）當你的注意力集中不起來時。

選擇性的反應要比本能、靈敏和準確的反應更複雜、更慎重。像速度一樣，當你的注意力集中在幾件事或行為上時，那麼你的反應也一定會較為遲緩的。因為在你做出反應之前，你必須要有一定程度的專注。

正因為如此，在訓練中，要儘量減少不必要的選擇性反應。如果能讓對手做出各種不同的反應，那就可以迫使他處於一種動作遲緩、猶豫不定的狀態。

當視覺感知刺激相結合時，例如當對手呼氣時，當他剛剛完成動作時，當他的注意力和洞察力都受到干擾時，以及失去身體平衡時，他的反應時間就會比較長。

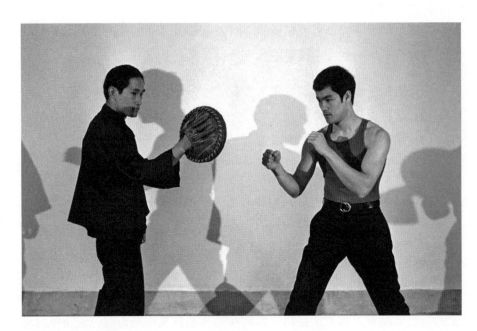

圖 17-1

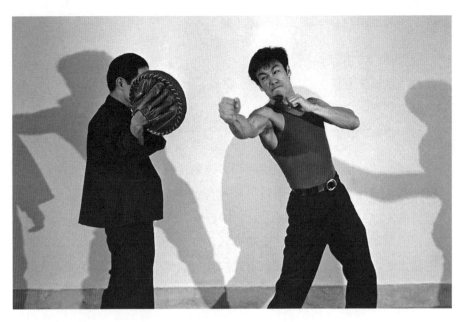

圖 17-2

　　一個反應和作出攻擊都遲鈍的人，可以通過快速觀察、感覺、判斷來克服這一不利因素。一個只能充分利用右手和右腳進攻的拳手，應該學會使用雙手、雙腳。只能從一側進攻的人將讓對手佔有優勢，因為他知道你的攻擊將主要局限於一側。

　　圖 17-1 和圖 17-2 對知覺速度、初始速度和性能速度作了示範說明。攻擊者和持靶人兩者在互動配合做速度訓練。持靶者練習的是他的知覺速度（其眼睛對他的對手動作的快速反應）和他的初始速度（非透露意圖的攻擊或簡單和直接反擊其對手的能力）。攻擊者練習的是他的性能速度（縮小差距的能力，即令其肌肉收縮，從啟動位置快速移動縮短該距離）以及其起始速度。

時機

　　速度與整體動作的協調統一是時機的原則。時機意味着能夠把握正確的時刻，抓住機會，採取行動。你可能本能地或有意識地抓住這個完美的時刻，這個時刻可能是在對手行動之前、之中或之後。

　　你的一擊可能會在對手準備或打算移動時發出，如圖 17-3 和圖 17-4。在做動作之前，你可能會發現對手的精神萎靡不振，或者注意力不是很集中。這是一個趁他警惕性不高，打擊和擒獲他的好時機。你應該總是保持敏銳的意識，以利用你的優勢，本能地攔截對手的意圖或抓住其注意力不集中的機會。

　　如圖 17-5 至圖 17-8，當你的對手處於運動之中時一擊落下。對手正在進攻的時候，是攔截其運動和攻擊的關鍵時刻。當你的對手全力進行進攻時，他是不可能成功進行反擊的。

　　你也可以如圖 17-9 至圖 17-13 所示，在你對手的攻擊被挫敗或失效時落下一擊。當對手展開猛衝時，或者處於恢復過程中時，正是攻擊的好時機。因為在其動作恢復的過程中，對手是不能全力進行防禦的，所以這是攻擊的好時機。

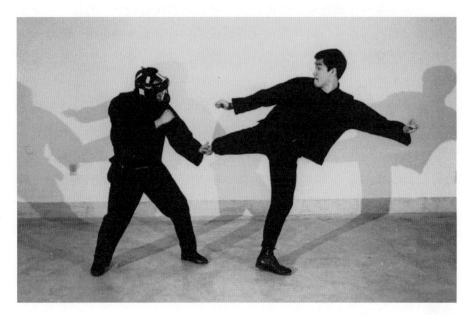

圖 17-3

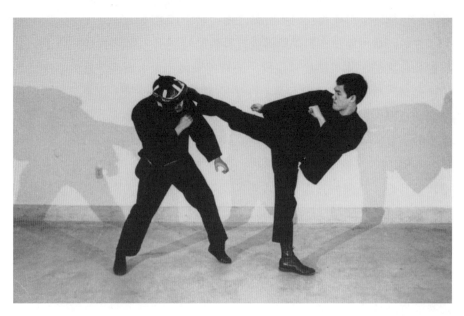

圖 17-4

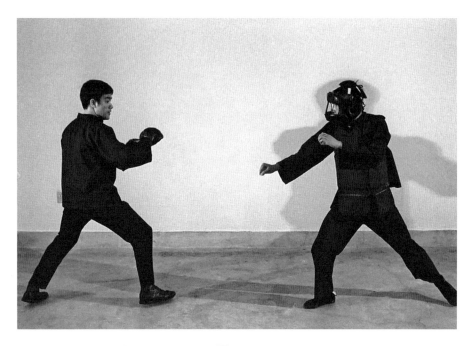

圖 17-5

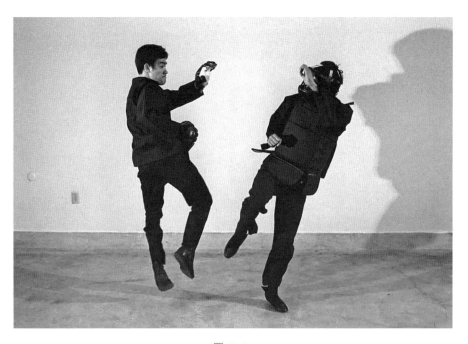

圖 17-6

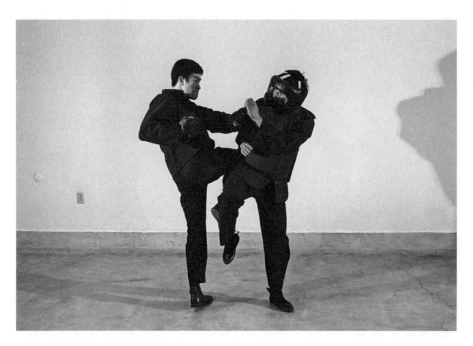

圖 17-7

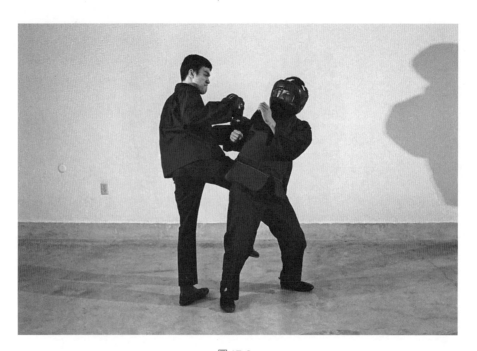

圖 17-8

圖 17-9

圖 17-10

圖 17-11

圖 17-12

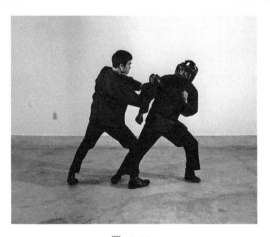

圖 17-13

心理狀態

一個有"必勝信念"的運動員，顯得很自信和輕鬆，他感到自己在駕馭着局勢。但在比賽前，他也可能會產生精神緊張，或因緊張而發抖、噁心甚至嘔吐，這對於新手，甚至許多有經驗的運動員來說，都是一種很自然的現象。

有自信的運動員一旦在運動場或拳擊場上出現，就能夠控制住自己的情緒，以最佳狀態進行比賽。但是一個新手或一個極力想取勝的冠軍拳手，就可能緊張得肌肉發僵，導致動作變得呆滯、笨拙。

一個拳手絕不能是一副無精打采的樣子，他應當在格鬥或訓練中保持高速度和發揮高水平，還要能在關鍵時刻隨意加快頻率。真正的競爭者在訓練和比賽時都是全力以赴，甚至比賽時要比平常更迅速和勇猛。只有這樣，才能培養出良好的精神狀態。

經驗證明，運動員在需要時可以最大限度地發揮其能力，如果這種發揮達到某種極限狀態，那麼他本身潛在的精力或者說"重振精神"（二次衝擊）就會起作用。

但是有經驗的運動員和老運動員是不會濫用精力的，著名的運動員總是有效地發揮其技巧從而保持體力，很少做徒勞的動作。

如果想發揮得更好，就儘量少做很費勁的衝擊。這種衝勁應留在衝破對手的抵抗時使用。還應注意，如在必須做突然或急劇的變向時，曲線運動要比直線運動省勁。

必須清楚一點：當與一個不熟悉的對手相遇時，一種很自然的傾向是動作過多或過分用力。應該在一種簡單、容易、自然的節奏下進行訓練，因為這樣就可以平穩、得心應手地發揮技術。當你啟動的肌肉不受限制時，你的動作將會更加準確和輕鬆。

要想成為冠軍，必須在思想上對準備工作有正確的看法，應當樂於做最冗長乏味的訓練。對付某種挑戰時，準備得越充分，其結果就越會令人滿意；相反，準備得不充分，在格鬥時就越會感到急躁。

戰術

拳手可以分為力量型和智慧型兩種。力量型的拳手，在每次交手中都沿用相同的模式，打擊方式是機械、重複運用的。

一個智慧型的拳手則不然，為了運用合適的打法，他不斷地根據對手的技藝和格鬥方式來變換自己的戰術。每次逼近對手時，所採用的戰術都是以預先分析、充分準備和良好的技藝為基礎的。

對對手的初步分析，是在最初的交手中進行的。它包括研究對手的習慣、弱點和強項。他是進攻型的還是防守型的？他的主要進攻和防守的方法是甚麼？還必須用假進攻誘使對手暴露其速度、反應和技巧。

摸清對手的戰鬥力之後，便要作出準備，要充分利用其弱點，制定出智勝對手的方案。如果打算採取攻勢，則必須控制好局勢，以假進攻將其引入歧途。接着，展開真正的攻擊，不斷地變換攻勢，將對手置於混亂、窮於招架而無法取得主動的境地。如果對手試圖採用突然截擊或反擊，那就必須做好躲閃的準備。

雖然準備與進攻是一整套連貫的運動，然而實際上做好準備和對付可能的反攻是兩個獨立的部分。

在開始準備進攻時，應能毫不費力地迅速停止前進，要注意保持身體平衡和步法的靈活性。快速的小碎步，要比大跨步容易控制得多。

特別是在近距離戰中，可以向處於準備階段的對手發起攻擊，並在其未來得及防禦或反擊時便打擊他。這通常包括用某些動作來改變對手的領先優勢，或當假動作失效時引起反應打開空當，還允許採用距離的變化。

有準備的進攻，也可用作對付一個保持精確距離又很難以接近的對手。這種對手總是在攻擊範圍之外，以保證自己的安全。要想接近他，就必須先向後退一步，將其引入攻擊的距離之內。

但如果過於頻繁地重複這種有準備的進攻，那將會招致截擊而不是躲閃。因此，應最大限度地消除或縮短易受攻擊的時間。故意露出破綻，也應恰到好處，能引對手上當即可。要練習把準備工作放在交手和交手變化中以及佯攻對手期間。

實施真正的攻擊須具有突發性、高速度、流動性和良好的時機，思維必須果斷、警覺和注重實效。如果對手取得了主動權，就必須以不間斷

的、虛張聲勢的反擊，攻擊其外側和打破其防禦以干擾他的注意力，重新奪回主動權。

戰術，是一種比對手有先見之明的能力。運用戰術，必須有準確的判斷力、發現空當的能力、預見性和勇氣。機動能力是貫徹戰術的必備條件，但是單單靠機動能力不能保證取勝，還必須靠對對手做理智的分析，然後有針對性地運用自己的技能。

一位優秀的拳手，首先是以靈活的步法控制距離，然後不斷地用假動作、佯攻和短促有力的打擊來破壞對手的節奏。

學會利用自己的節奏，使對手陷於混亂，然後進行快速的突然襲擊。另一有效的方法是時間差進攻法，也就是在擊中對手前的一瞬間稍做停頓，此舉可以破壞對手的防守。

新手的節奏，可能因為不規律而很難判斷。他可能對你的引誘不上當，但他會驚慌失措，並以毫無目標的胡亂掄打阻擋你的攻擊，甚至會意外地抓住你的手臂。為避免這一點，要學會有耐心，要在對手露出破綻時才迅速、簡便地直接攻擊之，切勿採用複雜的複合攻勢。

一個新手不規律的節奏，很可能成為無意識的時間差進攻，以致一些沒有預料到這一招的經驗老拳手都會被其愚弄。在這種情況下可保持一定的距離，當笨拙的對手為了打中你而把動作做得過火時，你再行反擊。

一個聰明的拳手，總是採取不同的辦法與對手交戰。他會用直接進攻、複合進攻和反攻來改變戰術，也會對每一個對手改變距離和位置。

一個應注意的問題是，不要採用複雜的技術，除非必須借此達到目的。首先應當運用簡單技術，如不奏效再使用較複雜的技術。從警戒式上突然發起簡單的攻擊，常常可以使對手猝不及防，特別是用在一連串的佯攻和假動作之後時，效果更為明顯。因為防守者估計的是複雜運動或是有準備的攻擊，對這種迅速又隱蔽的打擊並無準備。在與一個優秀的對手交手時，如果運用複合攻擊動作，那只能使對手感到高興。因為你暴露了技術水平，如果在這種情況下仍能以簡單直接的攻擊打中對手，那更說明你的技藝是十分嫻熟的。

如果能洞察到對手要幹甚麼，那就等於先勝了一半。對付一個鎮靜、耐心的對手，不要採用直接進攻，因為這樣的人一般對自己的防護都是很

嚴密的。要避免做任何的準備，只保持相當的距離。如果他還精通打擊、阻截和踢擊，那麼對付他就應以假動作誘其阻截、打擊，而後牽制或扭住他再施打擊。在這種情況下，假動作的時間應稍長一些。

但是如果要對付一個十分緊張的對手，則假動作應較為短促，以使緊張的對手更加不安。但是不論對付緊張還是鎮定的對手，自己都必須很放鬆。

矮個子對手，一般喜歡進攻逼近他的目標，以彌補其打擊距離短的弱點。如果他很強壯，他就寧願靠近你格鬥。如果遇到這樣的對手，則不要與其做近距離的格鬥，而應將防守的範圍擴大，以此破壞和限制他的戰略。

高個子對手，通常動作較慢，但其打擊距離較大，力量較強。對付這樣的對手，要保持安全距離，尋機靠近。對付連續攻擊和步步進逼的對手，也要保持好距離，但不要總是後退，因為那樣做恰恰是對手所希望的，你應該迎上去破壞其動作的節奏。

迫使對手不斷改變戰術十分重要。例如，可以用反擊對付慣用攔截打法的對手；可以用攔截對付慣用假動作的對手。但是對付一個防守型的對手，發動頻繁的進攻是不明智的。

笨拙的對手總是虛張聲勢或者採用無法預料的動作。對付這種人，可站在一定的距離上，當他要擊中你的最後一刻再閃開。因為他的攻擊是簡單而直接的，最有效的戰術是截擊或做時間差進攻。

對付一個出手或出腳猶豫不決的對手，要不失時機地衝上去，給他新的、迅速的回擊。通常一連串的高位置假動作，可以使對手的下部露出空當，特別是膝蓋和脛骨。

在實踐中，兩眼應緊盯對手。在近距離戰中，應注意其身體下方，保護好自己的面部。在距離較遠的格鬥中，要盯住對手的眼睛。迫使他處於防守位置，並讓他捉摸不定。一旦對手遇到了麻煩，就要從各個角度進攻、逼近他。要引誘對手前來，並在其向前邁進時攻擊他。集中攻擊對手的弱點，並迫使他按你的意志去打。

老手和業餘者的區別就在於老手能發現機會，並能迅速地利用它。老手能充分運用自己的技術和智慧，每擊一拳、踢一腳都是胸有成竹。你要在發出最有力和最具摧毀性的攻擊之前，促使對手不斷地露出破綻。

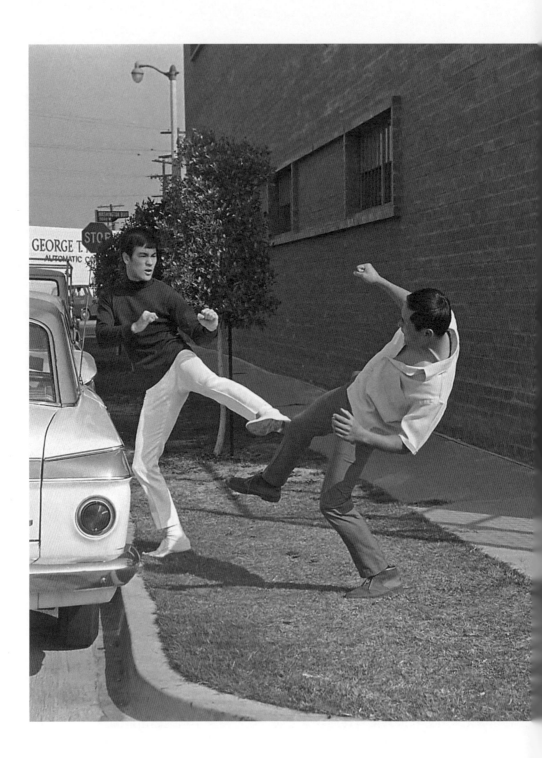

第四部分
自衛術

第十八章

防禦突然襲擊

　　對突然襲擊的最好防禦是不要驚慌，這也是李小龍一貫強調的：一個武術家必須始終對周圍的事物保持警覺，時刻警惕，絕不能在進攻之前給對手以可趁之機。

　　在本章中，你將會了解到，李小龍憑藉他的警覺性，能讓大部分的進攻都被他的防禦瓦解。

　　在這裏，李小龍試圖演示出在日常生活中可能出現的情況。他一向認為最好的防禦是比進攻者更敏捷。

　　然而欲達此目的，就必須不斷地訓練。所有的技法都必須運用得流暢、有力而且迅速。

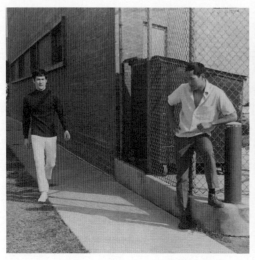

圖 18-1

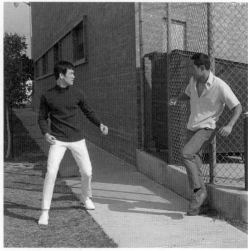

圖 18-2

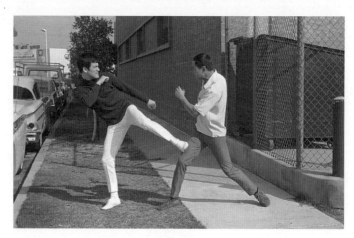

圖 18-3

來自側面的襲擊

當李小龍沿街向前走時，他注意到有人站在拐角處，如圖 18-1。為了不使那人靠近自己，李小龍留出足夠的距離以防中了埋伏，如圖 18-2。襲擊者進攻時，李小龍用快速有力的側踢反擊，踢擊對方的前膝，如圖 18-3 和圖 18-4。李小龍的這一腳，踢得襲擊者搖搖擺擺地向後倒退，如圖 18-5。李小龍用多種勾拳和直拳攻其面部，迫使對方失去平衡，如圖 18-6。

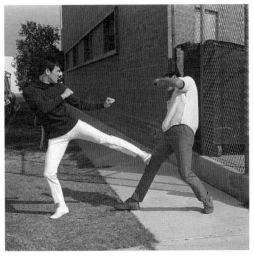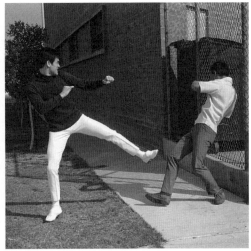

圖18-4　　　　　　　　　　　　　　　　圖18-5

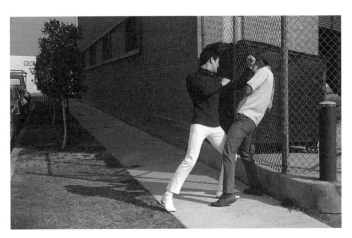

圖18-6

　　註釋：必須用重沙袋不斷地進行側踢練習。沙袋以 70 磅（31.75 公斤）
為宜，以便增強力量。注意，李小龍在側踢時，始終與襲擊者保持一定的
距離。

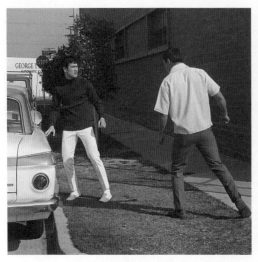

圖 18-7

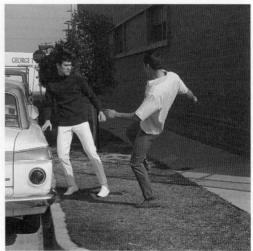

圖 18-8

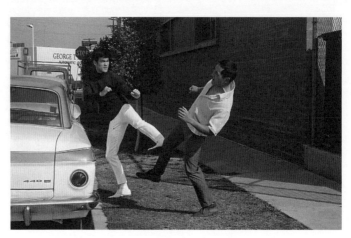

圖 18-9

上汽車前的反擊

當李小龍準備上汽車時,他意識到有人要襲擊他,如圖 18-7。當進攻者企圖踢擊時,李小龍出其不意地用後側踢攻其膝部,如圖 18-8 和圖 18-9。這一腳將進攻者踢倒在地,如圖 18-10 和圖 18-11。李小龍隨即用勾踢攻其頭部,如圖 18-12。

圖 18-10　　　　　　　　　　　　　　　　　圖 18-11

圖 18-12

　　註釋：看起來襲擊者好像比李小龍有優勢，其實任何看過李小龍技擊的人都知道他的反擊動作是何等之快。他能夠用流暢而迅速的動作進行反擊。然而要做到動作迅速，必須做快速的空踢練習，或者踢擊輕沙袋。切記做這種練習時，不要踢得太重，因為那樣會損傷膝蓋。只有在踢擊重沙袋時，才能使用有力的踢擊。

圖 18-13

圖 18-14

圖 18-15

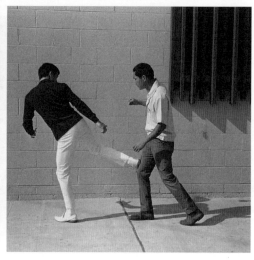

圖 18-16

來自身後的襲擊

　　襲擊者跟隨在李小龍的身後，而李小龍已意識到有人跟隨卻假裝沒有看見，如圖 18-13 至圖 18-15。在襲擊者要向李小龍打出一拳之前，李小龍便用側踢進攻襲擊者的膝蓋，打得他連連後退，如圖 18-16 至圖 18-18。李小龍隨即轉過身來，向襲擊者的下腹踢出一腳，如圖 18-19 和圖 18-20。

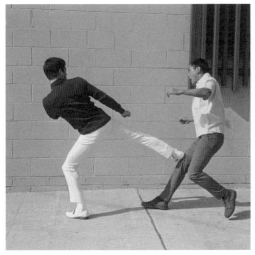

圖 18-17

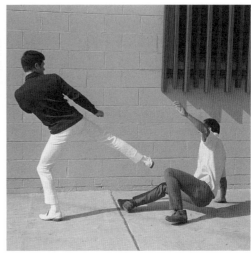

圖 18-18

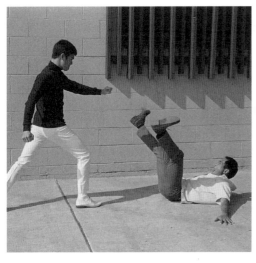

圖 18-19

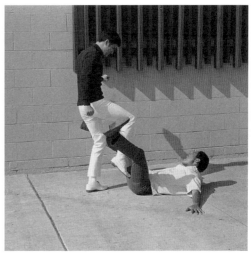

圖 18-20

　　註釋：如果李小龍轉過身來面對襲擊者，那就會使對方佔有準備發出攻擊的優勢，然而如果採用謹慎的誘騙，則會增添自己的優勢。

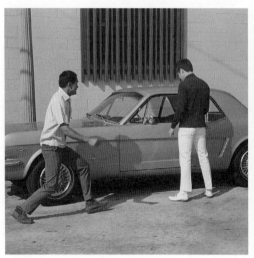

圖 18-21

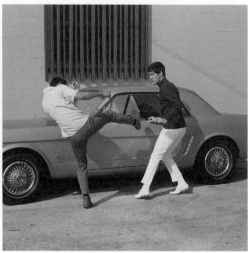

圖 18-22

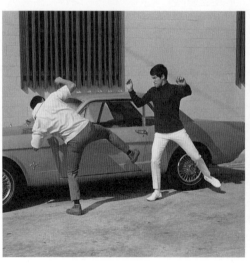

圖 18-23

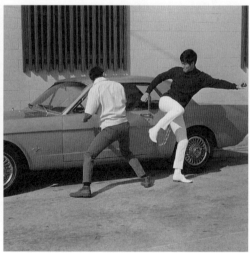

圖 18-24

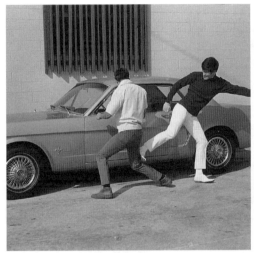

圖 18-25

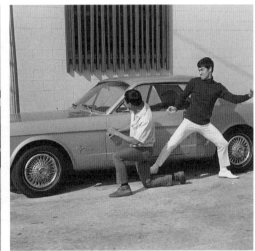

圖 18-26

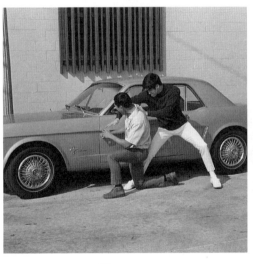

圖 18-27

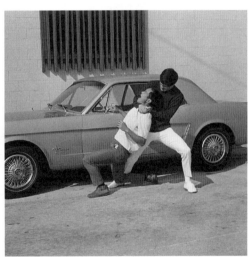

圖 18-28

隱蔽的襲擊

　　當李小龍準備進汽車時，襲擊者突然向他發起攻擊，並企圖踢擊其身體中部，如圖 18-21 和圖 18-22。李小龍後撤一步，如圖 18-23。隨即，待襲擊者的腳一落地，李小龍便對準他的膝蓋後部位發出一腳側踢，如圖 18-24 至圖 18-26。接着，李小龍快速上前掐住了襲擊者的喉嚨，如圖 18-27 和圖 18-28。

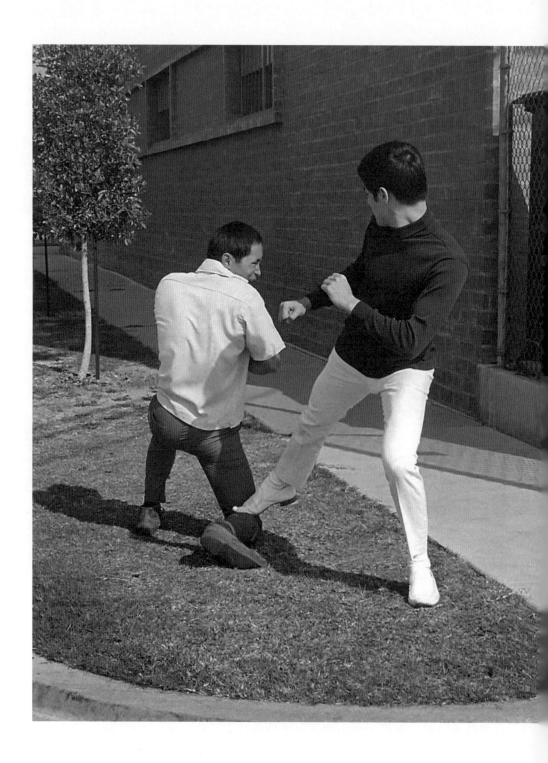

第十九章

對徒手襲擊者的防禦

在這一章中，李小龍演示了如何對付幾種不同形式的突然襲擊。多年來，李小龍一直講，研究"建立模式"（對打比賽），會耗費大量精力，甚至會降低自己的效能。他認為"實戰是簡單而又全面的"。

在這一章裏，有些逼近你的攻擊者看起來可能是無理性的。但是，正如李小龍自己説："如今在街上有許多無理性的人。"

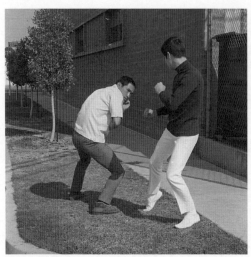

圖 19-1

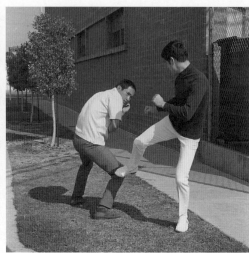

圖 19-2

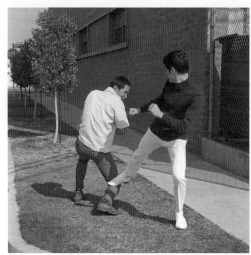

圖 19-3

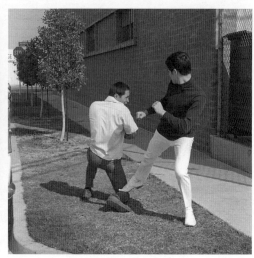

圖 19-4

對下蹲式進攻的防禦

襲擊者用一種反常的進攻方法,即下蹲逼近李小龍,如圖 19-1。李小龍在左面對準襲擊者前膝的外側就是一腳側踢,欲使其跌落在地,如圖 19-2 至圖 19-4。然後李小龍抓住其衣領向後拖拽,隨後再用後腳跟狠踹他的臉,如圖 19-5 至圖 19-8。

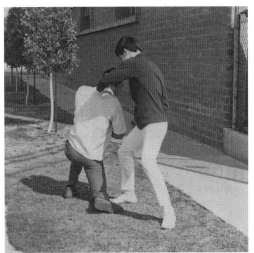

圖 19-5

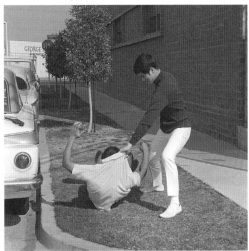

圖 19-6

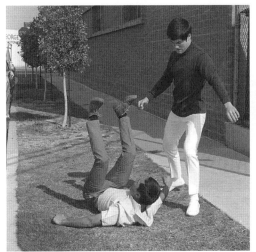

圖 19-7

圖 19-8

　　註釋：鑒於有些武術學校未曾教授學生準備應付這種情況，所以李小龍特別把這一項包括在他的自衛術裏。此外，有些學校還教學生當把進攻者擊倒之後便停止進攻，但李小龍認為，襲擊者的企圖是嚴重傷害或殺害你，所以你必須做到使對手無法進行報復為止。

圖 19-9

圖 19-10

圖 19-11

對反手出拳的防禦

在圖 19-9 至圖 19-11 這組俯視圖中，李小龍演示了如何用簡單的招數挫敗對手的進攻。當襲擊者向前移動，企圖打出右拳時，李小龍用前腳對其小腹就一腳側踢，如圖 19-9 至圖 19-11。

註釋：許多空手道學校教授學生反擊前先做一次或者幾次阻截，而李小龍認為，他在這裏所演示的即時反擊是較有效的方法。不過，運用者一定要比進攻者動作快。

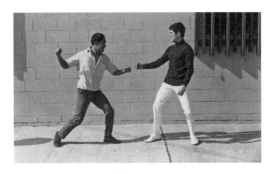

圖 19-12

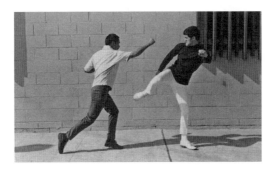

圖 19-13

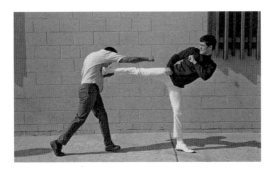

圖 19-14

對掄拳的防禦

　　對付掄拳，如圖 19-12，李小龍有較多的時間進行反擊，那是由於襲擊者手臂張開的動作，暴露了自己的意圖。在對方掄出一拳擊中他以前，李小龍將身體重心移至後腿，並對準襲擊者的胸部就是一腳側踢，如圖 19-13 和圖 19-14。

圖 19-15

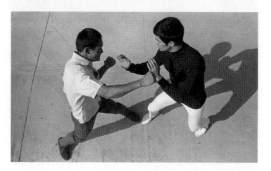

圖 19-16

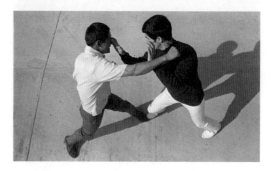

圖 19-17

對勾拳的防禦（一）

從圖 19-15 和圖 19-16 的俯視圖中，可以看到襲擊者企圖用右勾拳向李小龍發起攻擊。李小龍擋開了對其頭側的攻擊，並隨即用手指戳擊襲擊者的眼睛，如圖 19-17。

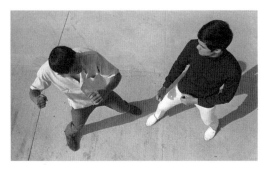

圖 19-18

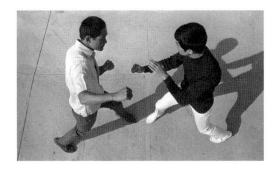

圖 19-19

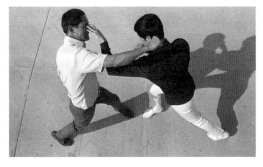

圖 19-20

對勾拳的防禦（二）

　　當襲擊者企圖用右勾拳時，李小龍順時針地扭動髖部，並迅速地將身體重心均勻分佈於兩腳，見圖 19-18 和圖 19-19。李小龍毫不猶豫地用手指戳向襲擊者的眼睛。標指之手和身體位置的變化使襲擊者的勾拳失去了目標，如圖 19-20。

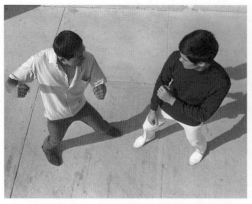

圖 19-21

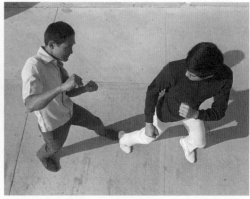

圖 19-22

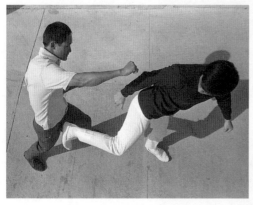

圖 19-23

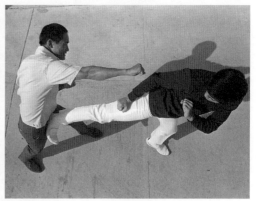

圖 19-24

對勾拳的防禦（三）

當襲擊者企圖運用右勾拳時，李小龍旋轉髖部，將身體大部分重心移至後腿，如圖 19-21 和圖 19-22，並用前腳對襲擊者的小腹發出一腳側踢反攻，如圖 19-23 和圖 19-24。

註釋：在防禦對手屈肘打出有力一拳的情況下，李小龍有較多的時間反應，因為這種攻擊暴露的意圖較多，所以李小龍就能夠移步閃開攻擊，並用側踢進行反擊。在對勾拳的防禦一及二中，李小龍演示了用標指進行反擊的兩種變化。從運動效率的原則來説，李小龍個人較喜歡第二種標指反擊。（這是詠春中的手臂內側的標指。）

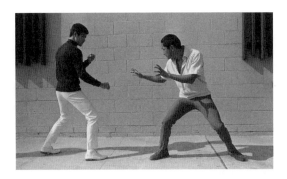

圖 19-25

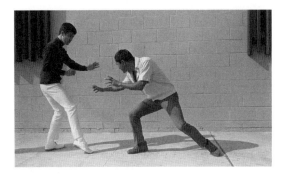

圖 19-26

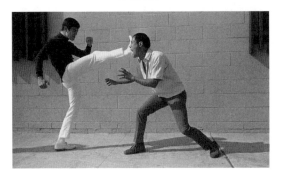

圖 19-27

對擒抱的防禦（一）

　　像對付展臂掄拳的攻擊一樣，李小龍有較多的時間反擊企圖擒抱他的對手。當襲擊者企圖擒抱他時，李小龍略向後撤，然後對着襲擊者的面部就是一腳前踢，如圖 19-25 至圖 19-27。

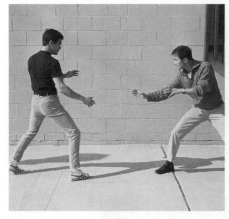

圖 19-28 圖 19-29

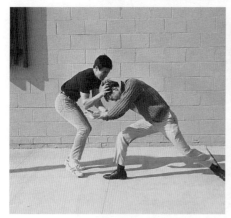

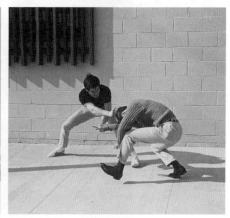

圖 19-30 圖 19-31

對擒抱的防禦（二）

　　當襲擊者企圖擒抱李小龍時，如圖 19-28 和圖 19-29，李小龍向後撤步，一把抓住襲擊者的頭髮和手，並將其拖倒在地，如圖 19-30 至圖 19-32。然後李小龍利用襲擊者自己的衝力使其翻轉，如圖 19-33 至圖 19-35，這樣就可以踩住他的臉，如圖 19-36。

　　註釋：李小龍總是認為，自衛意味着由某種處境中擺脫出來，或者用某種手段保護自己。通常在實際格鬥中他是不抓頭髮的，但是這一方法在某些情況下是有效的。

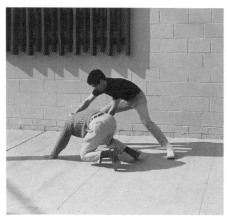

圖 19-32

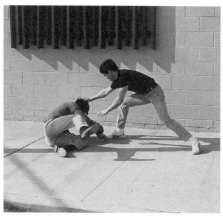

圖 19-33

圖 19-34

圖 19-35

圖 19-36

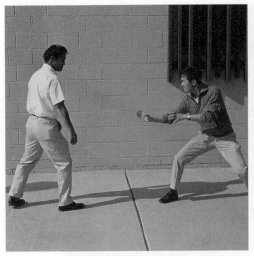

圖 19-37

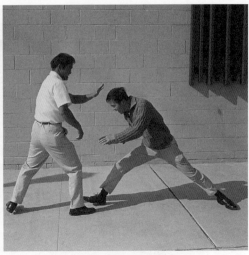

圖 19-38

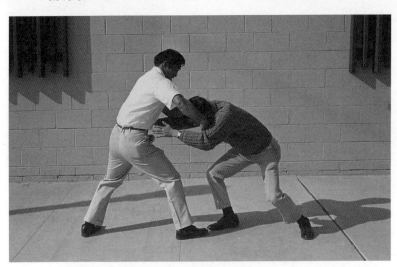

圖 19-39

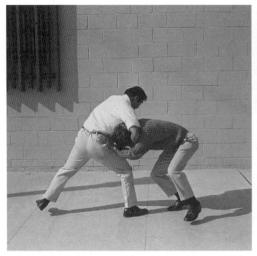

圖 19-40

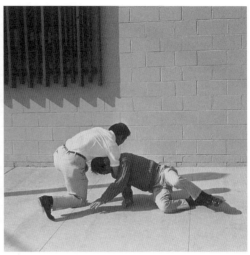

圖 19-41

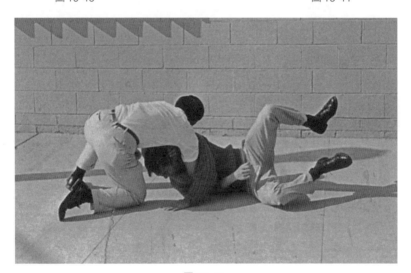

圖 19-42

對擒抱的防禦（三）

當襲擊者撲來時，你的後腳要稍向後滑動以撐住自己，如圖 19-37 和圖 19-38。接着趁襲擊者衝來時抓鎖住他的頭頸，如圖 19-39 和圖 19-40。前腳向後滑動，並將襲擊者按倒在地上，迫使其處於窒息的狀態，如圖 19-41 和圖 19-42。按倒動作一定要快，否則下腹將會受到攻擊。

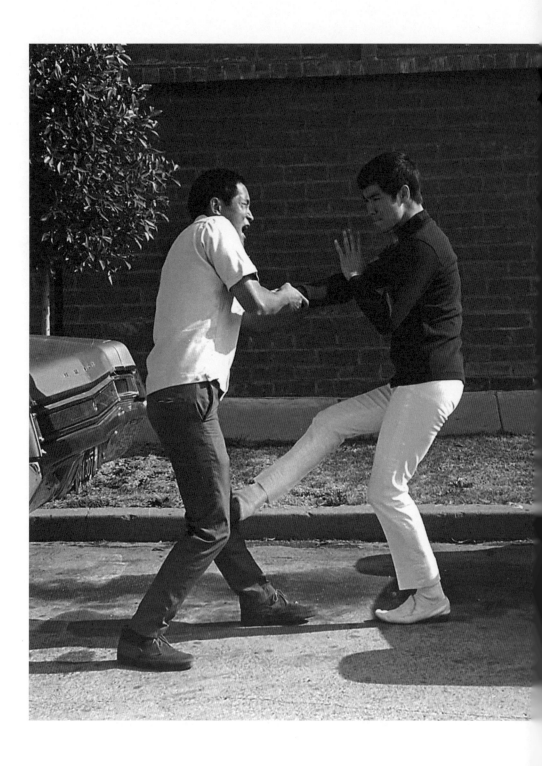

第二十章

對抓拿的防禦

當一個襲擊者要抓拿你時，往往是向你猛撲過來。但是這並不表明他佔有優勢，因為他不知道你將做出何種反應。

當你在很近的距離內被抓拿住時，最實用的防禦手段是用手，因為對於發出有效的踢擊來說，距離太近了。但是，如果襲擊者離你有足夠的距離，就可以起腿踢擊他。例如，倘若他抓拿你的腕部，那你就有足夠距離踢擊他的小腿和膝關節了。

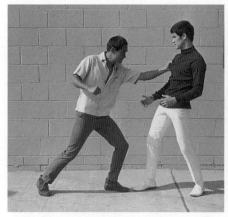

圖 20-1

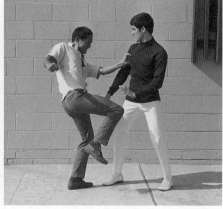

圖 20-2

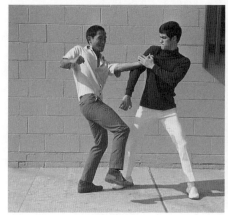

圖 20-3

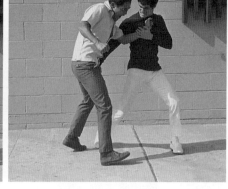

圖 20-4

對胸部被抓的反擊

襲擊者用左手一把抓住李小龍的前胸，如圖 20-1，並企圖以膝攻擊他的下腹，如圖 20-2。李小龍用左手一拍，阻截了襲擊者的膝蓋，然後抓住襲擊者的左手，同時用右拳向其小腹捶擊，如圖 20-3 和圖 20-4。隨後，李小龍又用左手標指其咽喉，並將其向後推翻在地，如圖 20-5 至圖 20-7。李小龍躍上前去，不失時機地一腳踩住襲擊者的臉，見圖 20-8 和圖 20-9。

註釋：必須反覆有效地進行這一技術的練習，因為這裏包括很多動作。在圖 20-5 至圖 20-7 中，如果不用一隻手抵住襲擊者的咽喉，另一隻手像槓桿一樣托住襲擊者的胳膊，或抓住其衣袖，並順時針向下推倒他，那麼就不能將襲擊者擊翻在地。

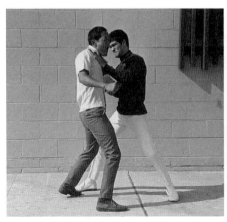

圖 20-5

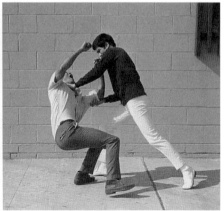

圖 20-6

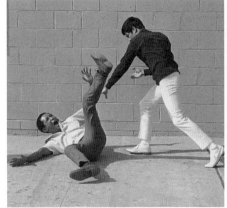

圖 20-7

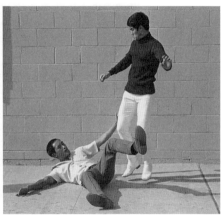

圖 20-8

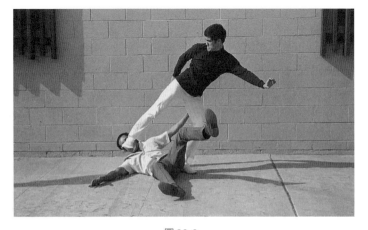

圖 20-9

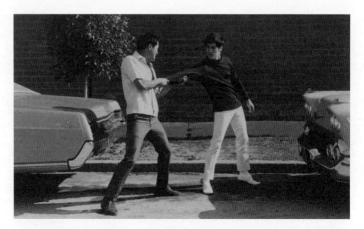

圖 20-10

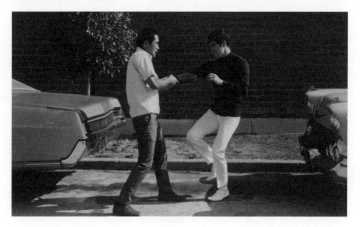

圖 20-11

對抓手臂的反擊（一）

　　襲擊者用兩手抓住李小龍的手臂，如圖 20-10。李小龍快速地面對襲擊者，如圖 20-11，並對其膝部作低位迅猛的踹踢，如圖 20-12，隨後又向其面部打擊一拳，如圖 20-13。最後李小龍以左腳前踢襲擊者的下腹結束，如圖 20-14。

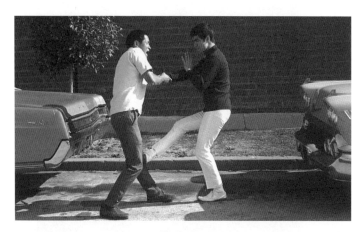

圖 20-12

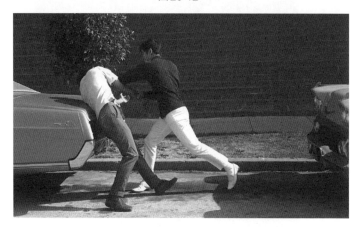

圖 20-13

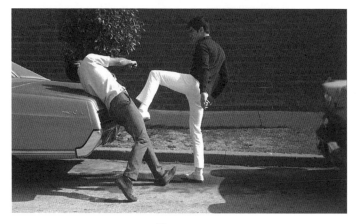

圖 20-14

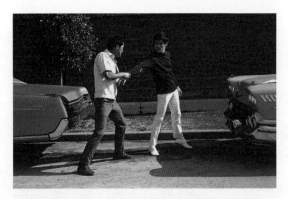

圖 20-15

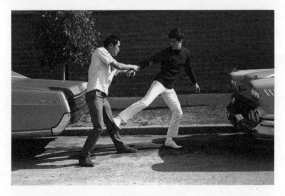

圖 20-16

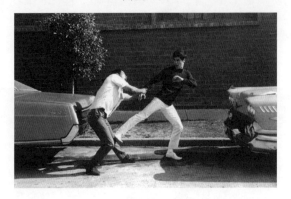

圖 20-17

對抓手臂的反擊（二）

襲擊者用兩手抓住李小龍的手臂，如圖 20-15。李小龍對着襲擊者的膝部就是一腳側踢，一點兒也不拖泥帶水，如圖 20-16 和圖 20-17。

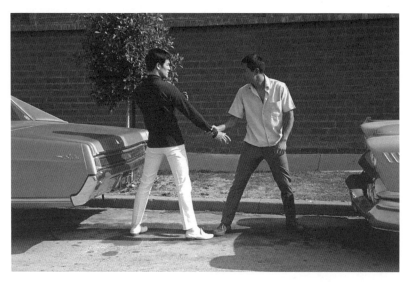

圖20-18

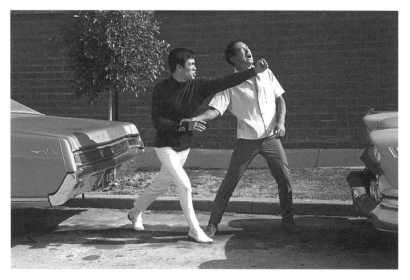

圖20-19

對抓手臂的反擊（三）

襲擊者抓住李小龍的右手腕，如圖20-18。在襲擊者未能發出拳頭時，李小龍便用左手交叉拳進行反攻，如圖20-19。

註釋：有時武術教師也向學生傳授用幾個動作對付襲擊者的方法，然而，如圖20-18和圖20-19所示那樣，也可以用一個簡單攻擊將其擊退。

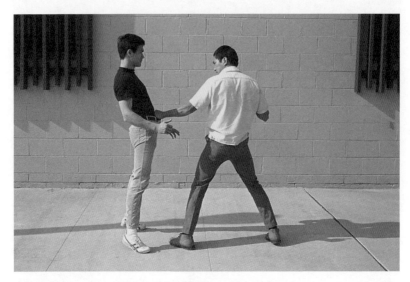

圖 20-20

圖 20-21

對抓皮帶的反擊

　　襲擊者抓住李小龍的皮帶，並向前拖，如圖 20-20。由於這時運用踢擊法距離太近，李小龍便閃身躲開來拳，同時又用手指戳擊其眼睛，如圖20-21。

圖 20-22

圖 20-23

圖 20-24

對抓鎖手腕的反擊

襲擊者用兩手將李小龍的手腕鎖住，如圖 20-22。李小龍快速地做順時針轉體，並用反肘撞擊襲擊者，如圖 20-23 和圖 20-24。

註釋：李小龍總是強調，不要轉身背對襲擊者，但如發生這種狀況，只要動作足夠迅速，也可有效擺脫困境。

圖 20-25

圖 20-26

圖 20-27

對單臂被鎖住的反擊

　　襲擊者從身後向李小龍進攻，扭鎖住李小龍的右臂，並控制住他的頭，如圖 20-25 和圖 20-26。李小龍借用襲擊者的勁力，使身體向鎖住的手臂轉動（逆時針方向），迫使襲擊者失去平衡，如圖 20-27 和圖 20-28，使襲擊者的手臂反鎖在李小龍的身下，李小龍對着襲擊者便是反肘一擊，如圖 20-29 和圖 20-30。

圖 20-28

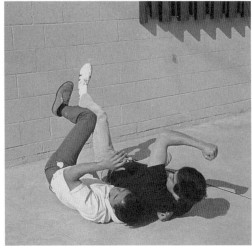
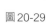

圖 20-29

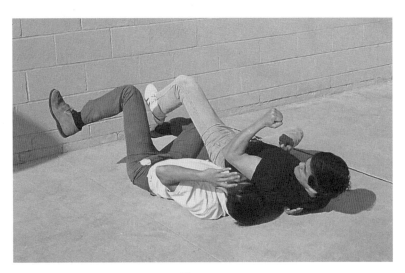

圖 20-30

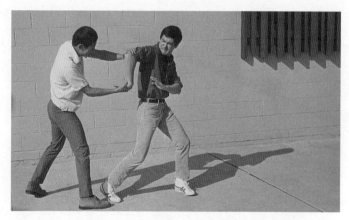

圖20-31

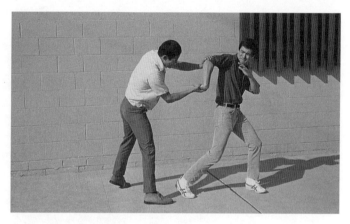

圖20-32

對反手鎖腕的反擊

襲擊者將李小龍的右手反鎖住，如圖20-31和圖20-32。李小龍用側踢
攻其身體的中部，如圖20-33，並用另一隻腳旋踢襲擊者的同一部位，如
圖20-34和圖20-35。

註釋：當有人如圖20-31和圖20-32那樣反鎖住你時，在其尚未將你
壓倒在地之前，必須迅速地反擊。

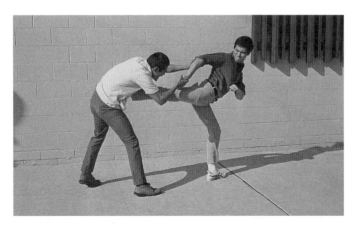

圖 20-33

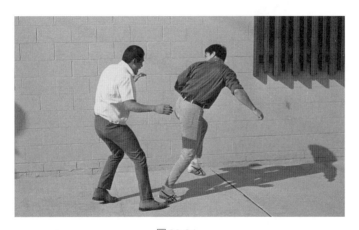

圖 20-34

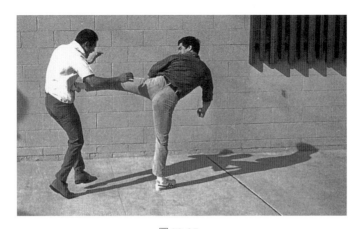

圖 20-35

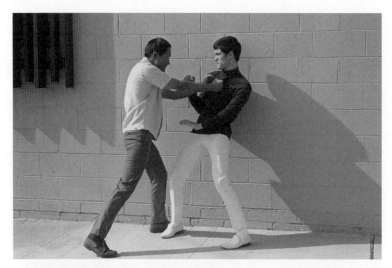

圖 20-36

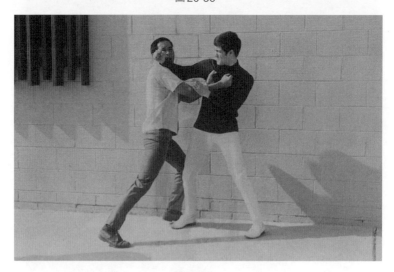

圖 20-37

對兩手抓胸的反擊（一）

　　襲擊者用兩手抓住李小龍的前胸，注意李小龍用左手護住自己的下腹，如圖 20-36。然後李小龍抬起左手鎖住襲擊者的手臂，同時發出右交叉拳，橫擊對方的面部，如圖 20-37。

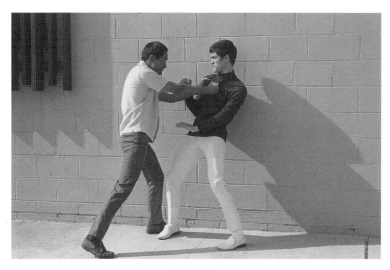

圖 20-38

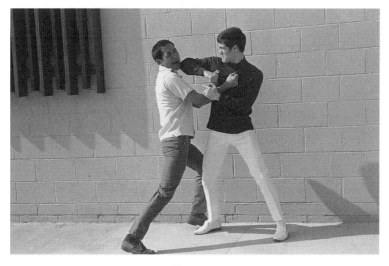

圖 20-39

對兩手抓胸的反擊（二）

襲擊者用兩手抓住李小龍的前胸，注意李小龍用左手護住自己的下腹，如圖 20-38。然後李小龍抬起左手鎖住襲擊者的手臂，隨即出其不意地對其面部施以前肘擊，如圖 20-39。

註釋：這一節中的重要戰術，是在襲擊者傷害你之前，攔住對方的右手。

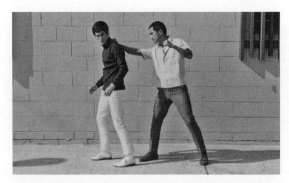

圖 20-40

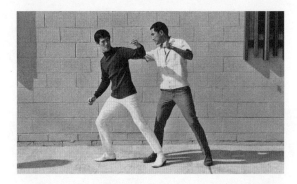

圖 20-41

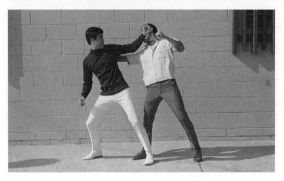

圖 20-42

對從後背抓襲的反擊

襲擊者從身後抓住李小龍的肩頭，如圖 20-40。李小龍扭轉身體，對襲擊者的面部就是一記翻背拳，如圖 20-41 和圖 20-42。

註釋：要使這一記翻背拳擊得有力，就必須略向後移步，並在出拳的同時轉動髖部。

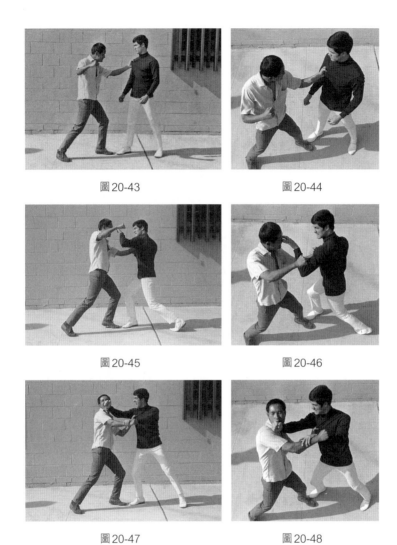

圖 20-43　　　　　　　　　　圖 20-44

圖 20-45　　　　　　　　　　圖 20-46

圖 20-47　　　　　　　　　　圖 20-48

對單手抓胸的反擊

襲擊者用左手抓住李小龍的前胸，並向李小龍的面部發出右擺拳，如圖 20-43 和圖 20-44。李小龍不加阻截，而是用左手戳擊襲擊者的眼睛，如圖 20-45 和圖 20-46。他隨即抓住襲擊者出擊之手，同時右手向襲擊者屈臂向上就是一拳，如圖 20-47 和圖 20-48。

註釋：用標指對付同時間襲來的擺拳，看起來容易，真正做起來就難了。你必須通過不斷的練習以正確地掌握。這技巧來自詠春功夫。

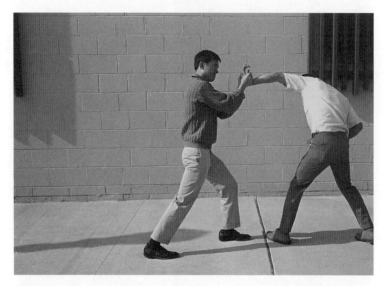

圖 20-49

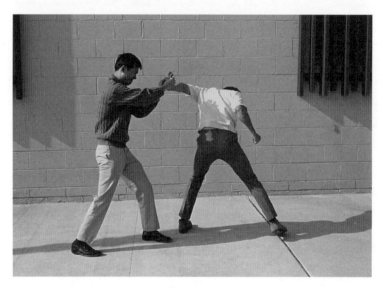

圖 20-50

對高位反扭手腕的反擊

當襲擊者採用高位反扭住你的手腕時,如圖 20-49 和圖 20-50,你要順
時針轉動身體,並發出一腳後踢,如圖 20-51 和圖 20-52。

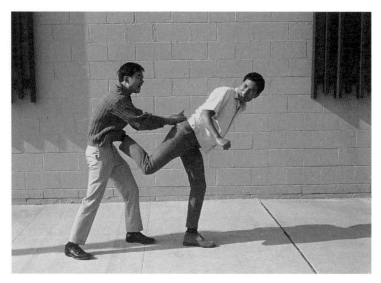

圖20-51

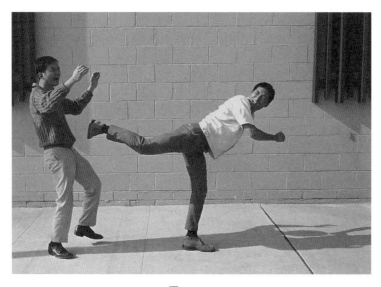

圖20-52

　　註釋：儘管被人抓住並反扭手腕並不常見，但是，如果發生了這種情況，還是有準備為好。

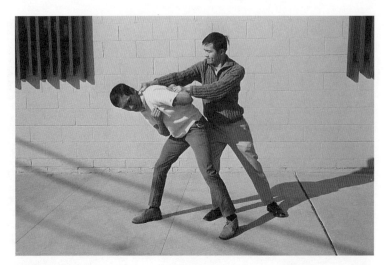

圖20-53

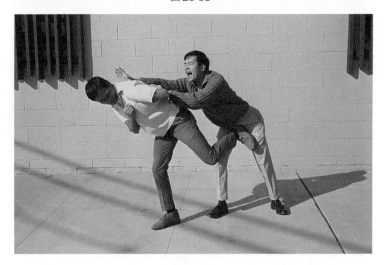

圖20-54

對反扭鎖的反擊

當被襲擊者抓住,並且手臂也被扭向背後時,是很難解脫的,如圖
20-53。最快的解脫方法是用後踢踢擊對方的下腹,如圖 20-54。

註釋:懂得這一反擊的襲擊者,有時會將腳和身體緊靠住你,使你無法起
腳。在這種情況下,常用的戰術是要使自己的身體與對方之間留有足夠的距離,
以便起腳。

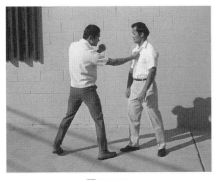

圖 20-55

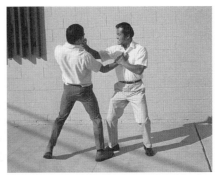

圖 20-56

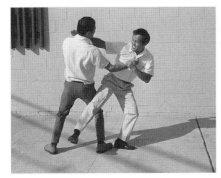

圖 20-57

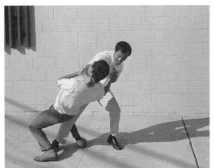

圖 20-58

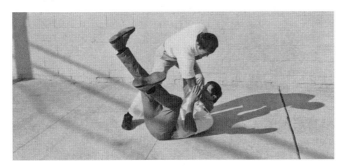

圖 20-59

對抓胸並以拳相擊的反擊

襲擊者抓住你的前胸，並企圖用拳攻擊你的面部，如圖 20-55。你用左手抓住襲擊者的腕部，同時對準他的下顎就是一拳，如圖 20-56。隨即用腳將襲擊者掃倒在地，如圖 20-57 至圖 20-59。

註釋：若用標指代替向襲擊者下顎擊拳，同樣是有效的。將襲擊者打倒後，可用手或腳再次打擊他。

第二十一章

對勒掐和擒抱的反擊

　　一個優秀的武術家總是保持警覺，遇事不慌。以下的自衛術就是在受到意外攻擊時，能夠從容地從勒掐和擒抱的困境中解脫出來的演示。

　　李小龍總是解釋説：最好的自衛術應是最簡單而有效的，尤其是對付勒掐。李小龍演示了如何用直接和簡單的反擊從困境中逃脱出來並進行報復。

　　在這一章中，他還演示了對肘的運用，以及以下腹為目標的擊打。

圖 21-1

圖 21-2

對正面被勒掐的反擊（一）

襲擊者勒掐住李小龍，李小龍抓住襲擊者的手腕以減輕對咽喉的壓力，如圖 21-1。李小龍用一隻手握緊襲擊者以保證自己的安全，並快速地標指戳擊襲擊者的眼睛，如圖 21-2 和圖 21-3。隨即用膝部撞擊對方的下腹，如圖 21-4 和圖 21-5。

註釋：李小龍做這套動作時，是毫不浪費時間的。他用直接的反擊來代替試圖解脫握緊的拳頭。注意李小龍用右腳抵住了襲擊者的右腳，以防襲擊者踢擊或膝撞。

圖 21-3

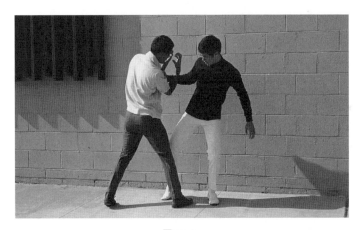

圖 21-4

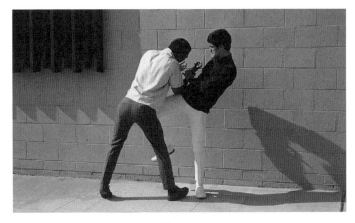

圖 21-5

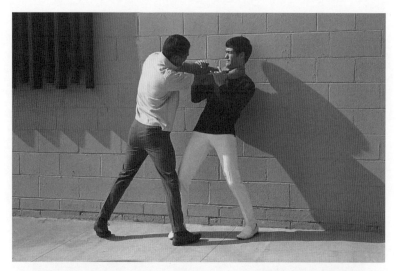

圖21-6

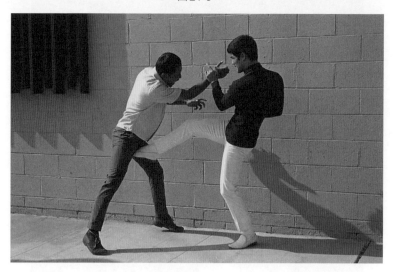

圖21-7

對正面被勒掐的反擊（二）

襲擊者勒掐住李小龍，並將其推向牆壁，如圖 21-6。李小龍側步向外邁出，並對襲擊者下腹就是一腳前踢，如圖 21-7。

註釋：當襲擊者勒掐住李小龍時，他在這種情況下仍能擺脫出來，並稍向後撤，以便有足夠的距離進行前踢。

圖 21-8

圖 21-9

圖 21-10

對勒鎖頭部的反擊（一）

襲擊者夾住了李小龍的頭，如圖 21-8。李小龍快速地用自由的手戳擊襲擊者的眼睛，如圖 21-9 和圖 21-10。

圖 21-11

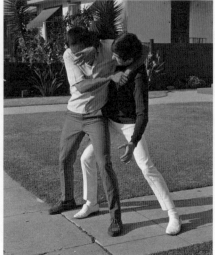

圖 21-12

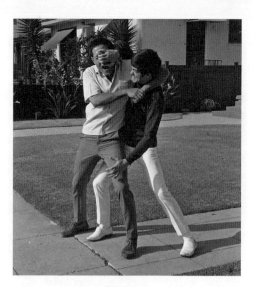

圖 21-13

對勒鎖頭部的反擊（二）

　　襲擊者夾住了李小龍的頭，如圖 21-11。李小龍將其右手越過襲擊者的肩頭，並抓其面部，如圖 21-12 和圖 21-13。

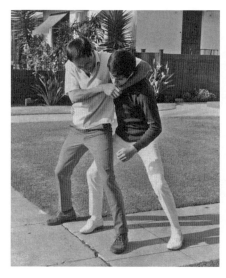

圖 21-14

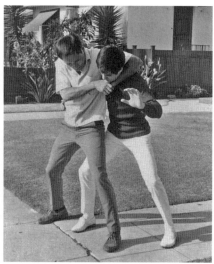

圖 21-15

圖 21-16

對勒鎖頭部的反擊（三）

襲擊者夾住了李小龍的頭，如圖 21-l4。李小龍轉動身體向襲擊者靠近，並用自由的手捶擊襲擊者的下腹，如圖 21-15 和圖 21-16。

註釋：無論何時，若被勒鎖住頭，就必須快速地反擊，否則就會被對方拖倒在地，難以從困境中解脫出來。

圖 21-17 圖 21-18

對從背後勒鎖的反擊

襲擊者在李小龍的身後勒住了他，並抓住了他的右手，如圖 21-17。李小龍稍向右移動身體，並用左肘撞擊襲擊者的肋骨，如圖 21-18。

註釋：襲擊者試圖勒住李小龍，並將李小龍的身體向後彎曲。但李小龍在被置於易受傷的位置之前，他將身體向右移動，對着襲擊者暴露的肋骨就是一肘。

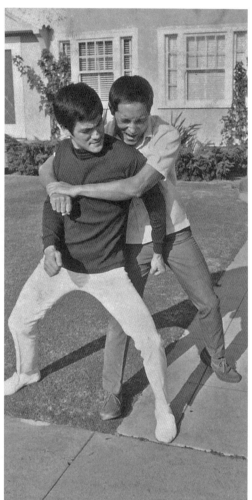

圖 21-19　　　　　　　　　　　　　　圖 21-20

對從背後熊抱的反擊（手臂被擒）

　　襲擊者從身後抱住李小龍，如圖 21-19。為了脫身，李小龍的右腳向外邁出，身體略向下沉，使身體鬆懈，同時用左手猛捶襲擊者的下腹，如圖 21-20。

　　註釋：這幾個動作需要反覆練習，因為必須在身體錯開的瞬間做出協調的動作，尤其在對付強壯有力的襲擊者時更是如此。

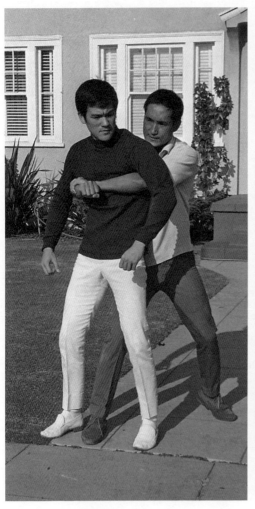 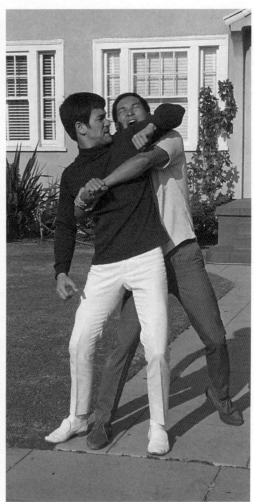

圖 21-21　　　　　　　　　　　　　　　圖 21-22

對從背後熊抱的反擊（手臂自由）

襲擊者從身後將李小龍抱住，不過李小龍的手臂還是自由的，如圖 21-21。李小龍並沒有嘗試從被擒中脫身，反而用反肘向襲擊者的面部撞擊，如圖 21-22。

註釋：為了在用肘攻擊時能更加有力，發力時要轉動髖部。

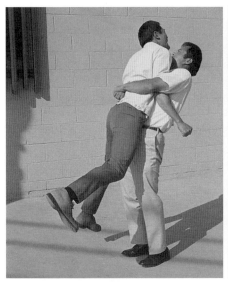 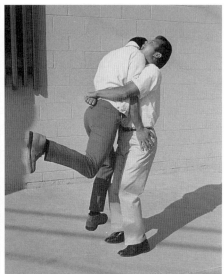

圖 21-23　　　　　　　　　　　　　　圖 21-24

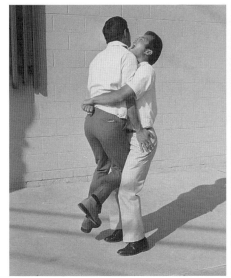 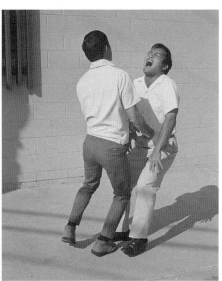

圖 21-25　　　　　　　　　　　　　　圖 21-26

對前熊抱舉起的反擊

　　如果襲擊者從面前將你離地抱起，如圖 21-23，你可將腳向後擺起，隨後用膝向上撞擊襲擊者的下腹，如圖 21-24 至圖 21-26。

圖 21-27 　　　　　　　　　　　　圖 21-28

對後熊抱舉起的反擊

　　如果襲擊者從你的身後將你離地抱起，如圖 21-27，你可用右手擊其下腹，也可向後擺頭撞其面部，如圖 21-28。

　　註釋：從你的面前熊抱你的襲擊者，不可能對你做些甚麼。所以即使你第一次未擊中其下腹，也還有兩三次機會。而如果有人從身後熊抱你的話，你就要面臨腦袋開花的危險了。但你放心，襲擊者也會受到損傷。

圖 21-29　　　　　　　　　　　　　　　圖 21-30

對頭部從正面被鎖住的反擊

襲擊者從正面將你的頭鎖住，如圖 21-29。在襲擊者將你摔倒之前，你要看準並狠擊其下腹，如圖 21-30。

註釋：有時在近距離的格鬥中，你也許會因為頭部被鎖住而遭到失敗。然而最重要的是，在你被摔倒之前就要發出快速的反擊。

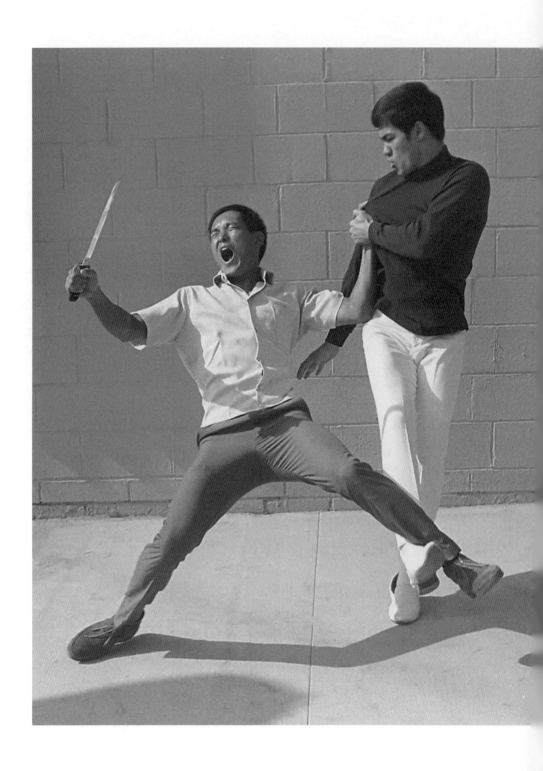

第二十二章

對持兇器來犯者的防禦

　　對徒手襲擊者的防禦和對持刀或槍的人的防禦是大不相同的。如果你是和用玩具武器或模擬武器的進攻者進行自衛練習，那你可能會做得很嫻熟精練，可是如果你第一次就應付一個手持真刀真槍者，尤其是你意識到一旦失手就會死亡，你就會感到脊樑骨發涼，甚至全身發抖。

　　你只有經常不斷地練習，才能有安全感和自信心。但是，儘管如此，練習與在街上的情況仍不一樣。對付手持棍或棒的襲擊者就不像對付持刀和槍的襲擊者那樣可怕。

　　最危險的武器還是槍。揮舞短棒、刀子或長棍的襲擊者可預示出他的動作，但持槍的襲擊者，你只能注意他扣扳機的一點微小動作。

　　李小龍演示了對付手持兇器的襲擊者的一些技術，但是他經常強調："對付手持武器者時，你是處於劣勢，因此要保持一定的距離。"

圖 22-1

圖 22-2

對持棒者的防禦（一）

襲擊者揮棒向李小龍打來，如圖 22-1 和圖 22-2。李小龍向後撤步，使這一棒落空，隨即對着襲擊者就是一腳側踢，如圖 22-3 至圖 22-5。

圖 22-3

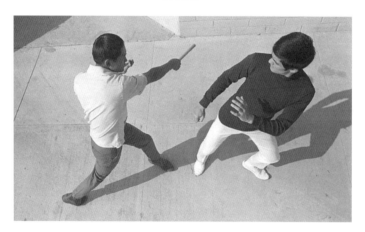

圖 22-4

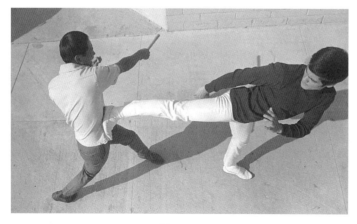

圖 22-5

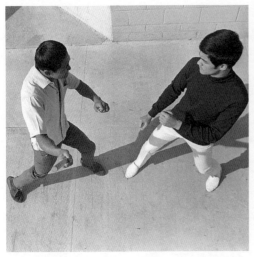

圖 22-6

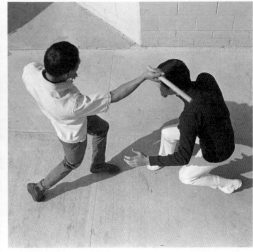

圖 22-7

圖 22-8

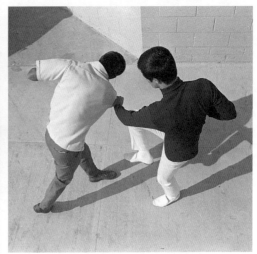

圖 22-9

對持棒者的防禦（二）

　　襲擊者揮棒擊打李小龍，李小龍下蹲閃過，如圖 22-6 和圖 22-7。隨即抓住襲擊者的衣袖，迫使他的手向下移動，如圖 22-8。再立即用膝攻擊襲擊者的面部，如圖 22-9。

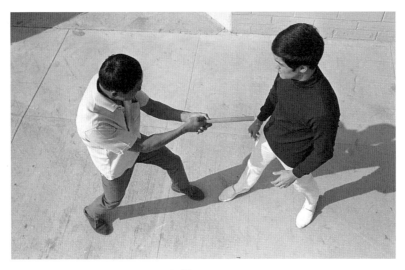

圖 22-10

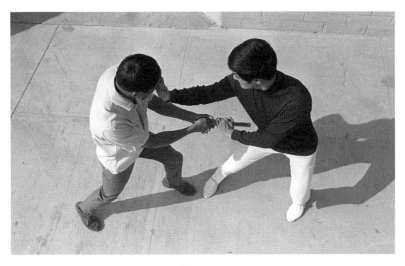

圖 22-11

對持棒者的防禦（三）

襲擊者兩手握棒，戳向李小龍的身體中部，如圖 22-10。李小龍阻截這一戳擊並向側移動髖部，隨後用標指戳擊襲擊者的眼睛，如圖 22-11。

註釋：在對付一個持棍或短管的襲擊者時，必須掌握好時機和距離。因為一旦失手就可能令你處於極大的危險境地，而且一般情況下是沒有第二次機會的。練習非常重要。

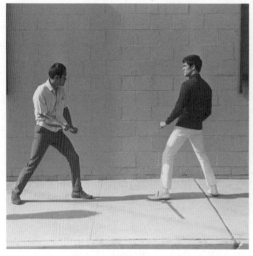

圖 22-12

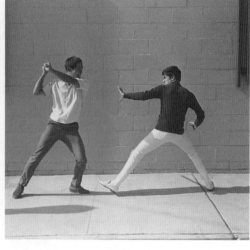

圖 22-13

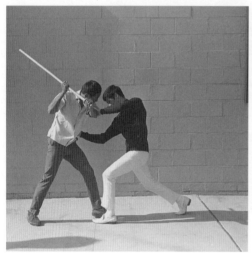

圖 22-14

圖 22-15

對持長棍者的防禦 —— 堵截法

襲擊者揮棍向李小龍打來,如圖 22-12。

李小龍快速地向襲擊者移動,用左手擠住其手臂,同時用右手對其身體打出一拳,如圖 22-13 和圖 22-14。李小龍握住襲擊者的手臂,用勾踢攻

圖 22-16

圖 22-17

圖 22-18

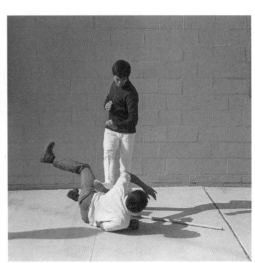

圖 22-19

其踝關節，使其跌倒，如圖 22-15 和圖 22-16。李小龍向襲擊者打出一拳後，並以重重的一腳踏向襲擊者的肋骨從而結束戰鬥，如圖 22-17 至圖 22-19。

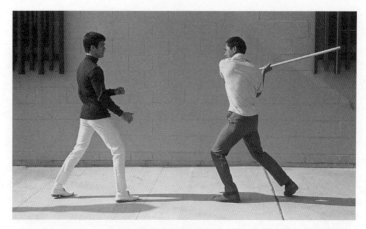

圖 22-20

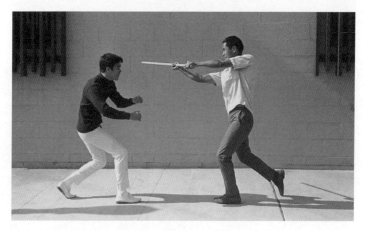

圖 22-21

對持長棍者的防禦 —— 下蹲閃避法

襲擊者手持長棍向李小龍打來，李小龍快速地下蹲，從棍下躲過，如
圖 22-20 至圖 22-22。長棍從頭頂一劃過，李小龍便迅速屈提膝向襲擊者的
下腹踢去，如圖 22-23 和圖 22-24。

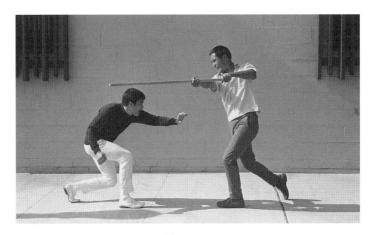

圖 22-22

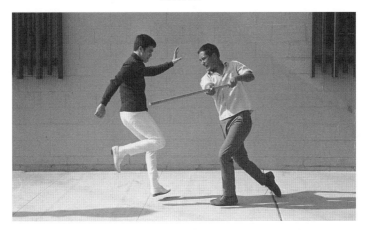

圖 22-23

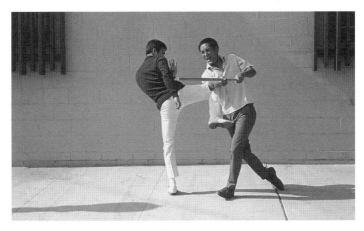

圖 22-24

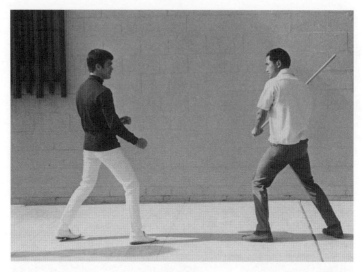

圖 22-25

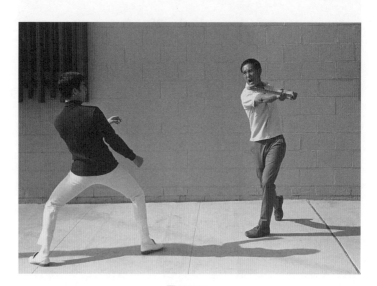

圖 22-26

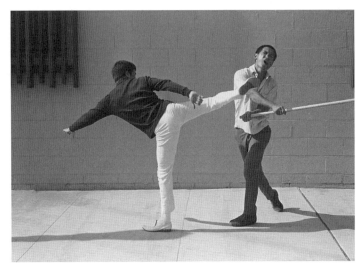

圖 22-27

對持長棍者的防禦 —— 後撤躲閃法（一）

　　襲擊者掄長棍向李小龍打來，李小龍向後閃身，剛好躲過這一攻擊，如圖 22-25 和圖 22-26。長棍一掃過，李小龍便迅速地向前移動，並提膝對着襲擊者的頭部就是一腳勾踢，如圖 22-27。

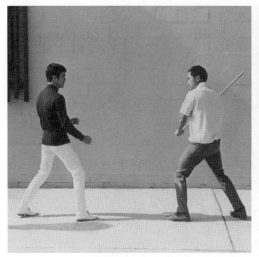

圖 22-28

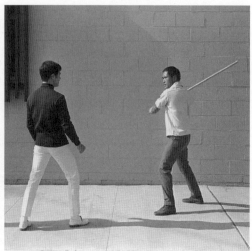

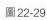

圖 22-29

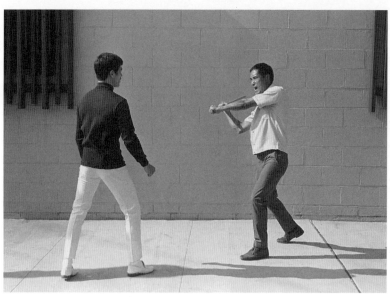

圖 22-30

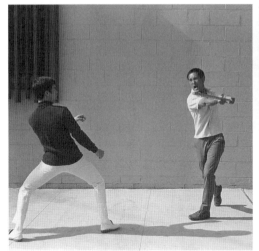

圖 22-31

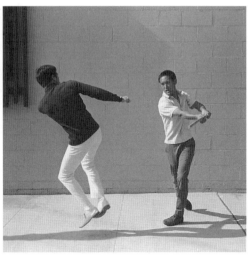

圖 22-32

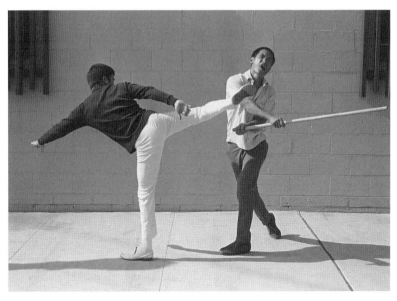

圖 22-33

對持長棍者的防禦 —— 後撤躲閃法（二）

襲擊者掄長棍向李小龍打來，李小龍向後移動，剛好躲過這一攻擊，如圖 22-28 至圖 22-31。長棍一掃過，李小龍便迅速地躍起，用一記倒勾踢或掃踢攻擊襲擊者的面部，如圖 22-32 和圖 22-33。

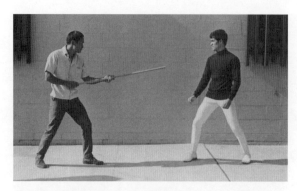

圖 22-34

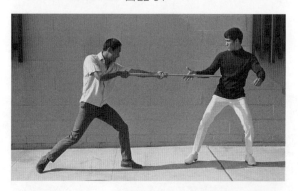

圖 22-35

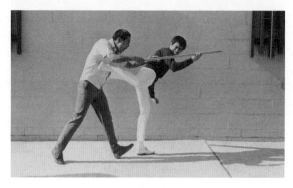

圖 22-36

對持長棍刺擊的防禦（一）

襲擊者持長棍向李小龍衝來，企圖戳刺其身體中部。李小龍側步閃開，並一把抓住棍子，如圖 22-34 和圖 22-35。隨後，李小龍用側踢攻其胸部，手仍然握住棍子，如圖 22-36。

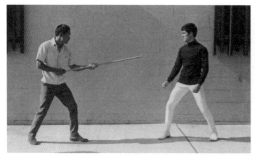

圖 22-37

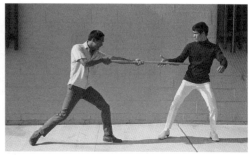

圖 22-38

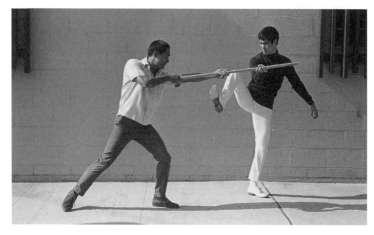

圖 22-39

對持長棍刺擊的防禦（二）

　　襲擊者持長棍向李小龍衝來，企圖戳刺其身體中部。李小龍側身閃開，並一把抓住棍子，如圖 22-37 和圖 22-38。然後，李小龍起前腳踢擊襲擊者的手臂，如圖 22-39。

　　註釋：對付手持長棍的襲擊者，你有兩個優勢，那就是襲擊者不能事先把武器藏起來，另外就是比持短棒或刀子的襲擊者會更多地預示出行動的趨向。不利的因素是襲擊者有較長的攻擊距離，他可以從遠處向你發出攻擊。因此在拉近距離時不容出現判斷錯誤，這點很重要。此外，在對持長棍的襲擊者的防禦中，時機的掌握也十分重要。

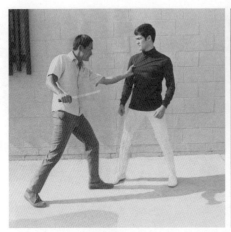

圖 22-40

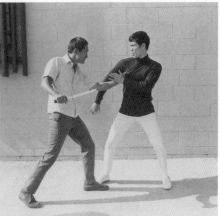

圖 22-41

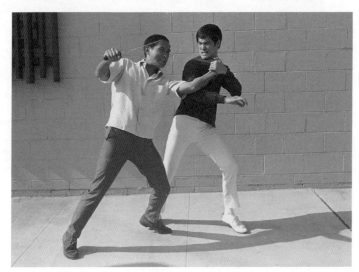

圖 22-42

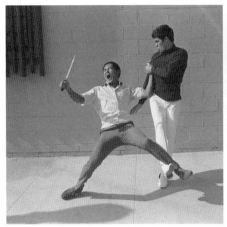

圖 22-43

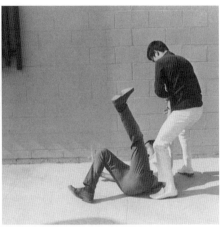

圖 22-44

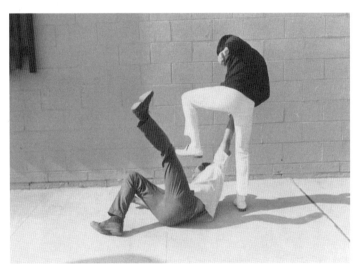

圖 22-45

對持刀者的防禦：連抓帶刺

　　襲擊者抓住李小龍的衣襟，並企圖用刀刺他，如圖 22-40 和圖 22-41。李小龍迅速地抓住襲擊者的左手，並擺動右臂撞擊襲擊者的肘部，如圖 22-42。與此同時，李小龍用右腳掃踢將其絆倒，如圖 22-43。襲擊者一跌倒在地，李小龍便用猛烈的一腳踹向他的身體，如圖 22-44 和圖 22-45。

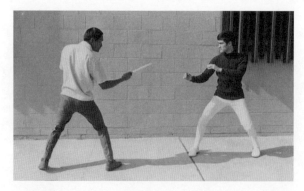

圖 22-46

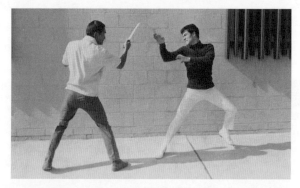

圖 22-47

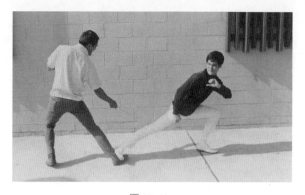

圖 22-48

對持刀刺擊的防禦（一）

　　李小龍面向持刀的襲擊者，在對方尚未進攻之前，李小龍便以標指佯攻其面部，迫使其做出反應，如圖 22-46 和圖 22-47。李小龍在這一瞬間，掌握與對手之間的距離，踢擊其踝關節，如圖 22-48。

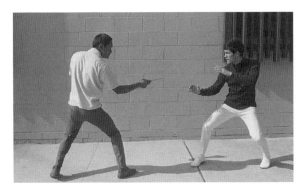

圖 22-49

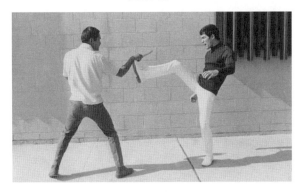

圖 22-50

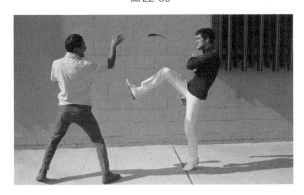

圖 22-51

對持刀刺擊的防禦（二）

　　襲擊者持刀向李小龍逼近，如圖 22-49。李小龍對準襲擊者的腕部猛踢一腳，將其手中的刀踢落在地，如圖 22-50 和圖 22-51。

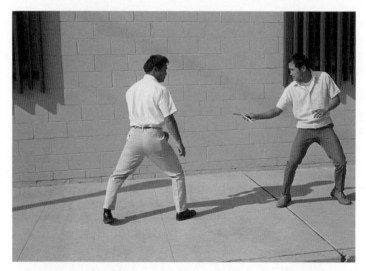

圖 22-52

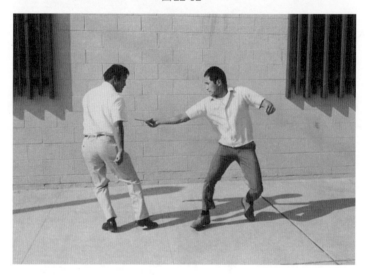

圖 22-53

對持刀揮舞者的防禦

在和一個持刀揮舞的襲擊者面對面地僵持的情況下，一旦他揮刀向你襲來，你要迅速地向後移步，閃開其進攻，如圖 22-52 和圖 22-53。在刀子劃過後的一瞬間，可看到有一空當。這時，你要迅速地向前移動，並用側踢踢擊襲擊者的膝後部位，將其踹倒，如圖 22-54 和圖 22-55。

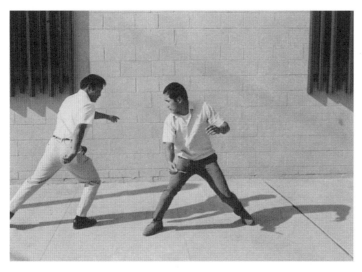

圖 22-54

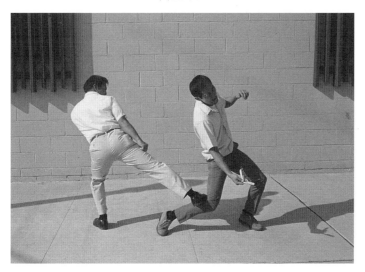

圖 22-55

　　註釋：面對持刀的襲擊者是相當令人驚恐的，除非你具有豐富的實踐經驗，對所發生的情況又有充分的心理準備。如果你不具備這些，就應該馬上開始訓練。你若有一天遇到有人持刀，又不想在那一刻凍結的話，就應該馬上開始訓練。

　　注意：你一定要盡可能避免與持有兇器的人相遇。

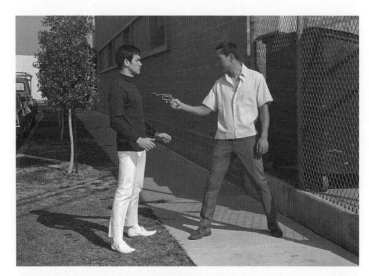

圖 22-56

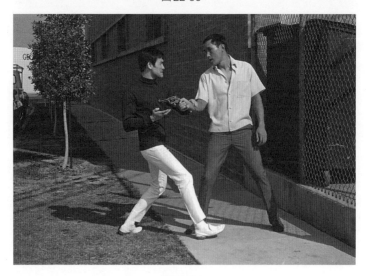

圖 22-57

圖 22-58

圖 22-59

對持槍者的防禦（迎面）

　　襲擊者持手槍對準李小龍，如圖 22-56。李小龍迅速地向前邁步進行反抗，他轉動髖部，同時格擋並抓住了襲擊者的腕部，並置身於對方火力線之外，如圖 22-57。李小龍用其自由的手攻擊襲擊者的咽喉，然後再抓住其手腕，接着又以左手打出一記翻背拳，如圖 22-58 和圖 22-59。

圖 22-60

圖 22-61

對持槍者的防禦（背後）

襲擊者用手槍對準李小龍的後背，如圖 22-60。李小龍逆時針方向轉動身體進行反擊，並用其手臂擋住襲擊者的手，這樣就避開了襲擊者的火力線，如圖 22-61。然後，李小龍抓住他的手腕，並用另一隻手攻擊其咽喉。隨後又對其頭部進行複合攻擊，如圖 22-62 和圖 22-63。

圖 22-62

圖 22-63

　　註釋：如前文所述，要從一個人手裏搶奪手槍是很危險的，而且在一定的距離外也是無法把手槍奪到手的。因為在你觸及襲擊者之前，只有扣扳機開槍那一瞬間的反擊時間。近距離奪槍是你唯一的機會。即使是這樣，也是困難的，你不能犯任何錯誤，因為不會有第二次機會。

第二十三章

對多個襲擊者的防禦

　　在同時遭到兩個或以上的襲擊者攻擊的時候，倘若你比他們有更充分的準備，就不一定是處於劣勢。雖然李小龍解釋說，他在格鬥中採用非正規式或"左撇子"式的姿勢，因此也是依賴右腿和右手。但是要對付多個襲擊者，必須嫻熟地運用兩腿和兩手。

　　當然，對付多個襲擊者的防禦比對付單人要困難得多，因為你不得不注意到所有襲擊者的位置。如果被兩個或多個襲擊者圍住，要脫身的可能性是不大的。因為襲擊者合起來的力量和重量可能是你的幾倍。

圖 23-1

圖 23-2

圖 23-3

對前後夾擊的防禦

襲擊者 A 在李小龍的身後抓住李小龍的左手，並從身後抓住他的衣服，如圖 23-1。襲擊者 B 向李小龍的面部打出右拳，如圖 23-2。李小龍蹲

圖23-4

圖23-5

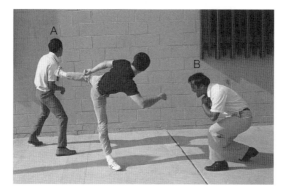

圖23-6

下閃開 B 的襲擊，把胳膊從 A 那裏解脫出來，身向右轉，用翻背拳打擊
A 的肋骨，如圖 23-3。然後，李小龍對準 B 的咽喉用手指戳擊，如圖 23-4
再用一腳高位側踢踢擊 A，如圖 23-5 和圖 23-6。

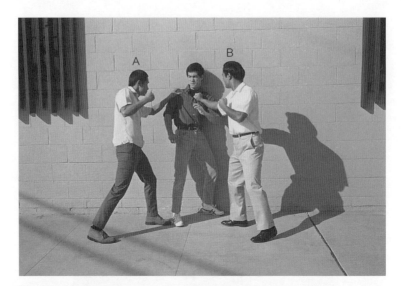

圖 23-7

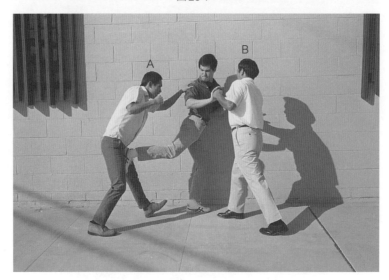

圖 23-8

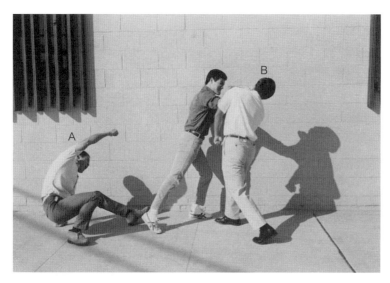

圖 23-9

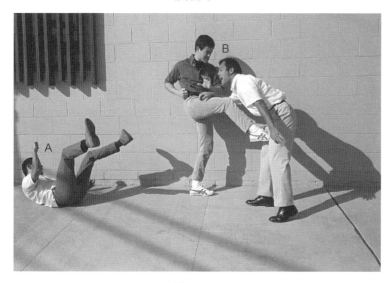

圖 23-10

被襲擊者逼靠在牆時的防禦

李小龍被兩個襲擊者逼到牆根，如圖 23-7。李小龍迅速地用側踢踢擊 A 的下腹，並阻截住 B 的左直拳，如圖 23-8。隨後，李小龍用右交叉拳攻擊 B，並對其下腹就是一腳前踢，如圖 23-9 和圖 23-10。

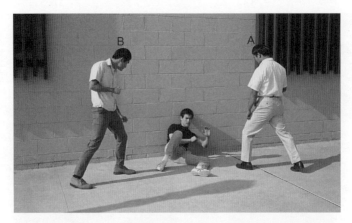

圖 23-11

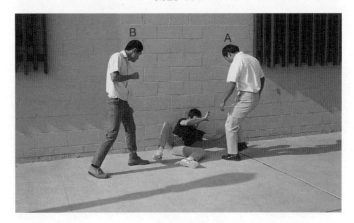

圖 23-12

躺倒時對襲擊者的防禦

當李小龍倒在地上時，受到來自兩個方向的襲擊者的進攻，如圖 23-11。李小龍用手截住了 A 的踢擊，同時又猛然地截踢 B 的膝蓋，使其跌倒在地，如圖 23-12 和圖 23-13。李小龍緊緊纏住 A 的腳，然後對準其下腹就是一腳，如圖 23-14 和圖 23-15。

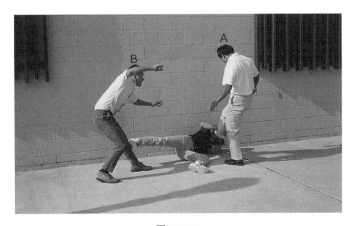

圖 23-13

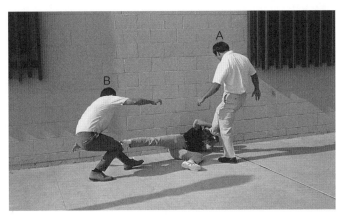

圖 23-14

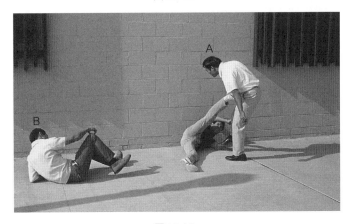

圖 23-15

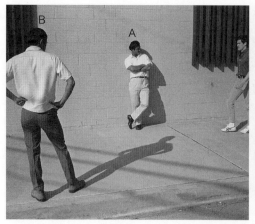

圖 23-16

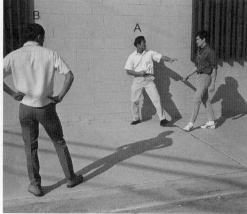

圖 23-17

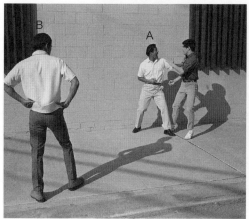

圖 23-18

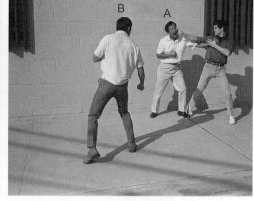

圖 23-19

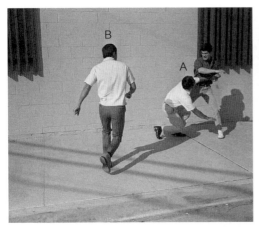

圖 23-20　　　　　　　　　　　圖 23-21

圖 23-22

對伏擊者的防禦

當李小龍獨自散步時，被襲擊者 A 截住了，如圖 23-16 和圖 23-17。李小龍抓住 A 的手腕，並用標指戳擊其眼睛，隨後又用一記直拳擊打其下顎，使 A 在他面前翻倒在地，如圖 23-18 至圖 23-20。當 B 過來幫助跌倒的同伴時，李小龍就用勾踢迎上去踢擊他的胸部，如圖 23-21 和圖 23-22。

圖 23-23

圖 23-24

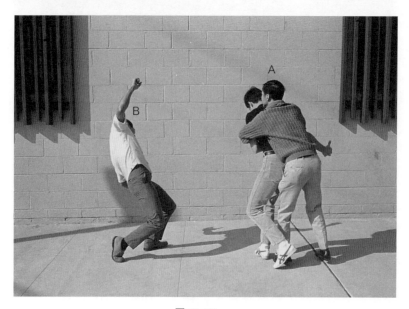

圖 23-25

對身後被熊抱、前方遭攻擊的防禦

襲擊者 A 從背後將李小龍抱住，並鎖住他的雙臂，襲擊者 B 準備揮拳擊打他，如圖 23-23。李小龍用左前腳踢擊 B 的下腹，如圖 23-24。然後，

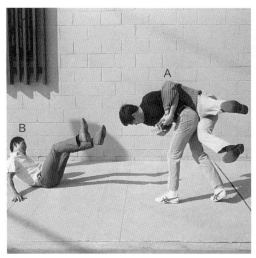

圖 23-26

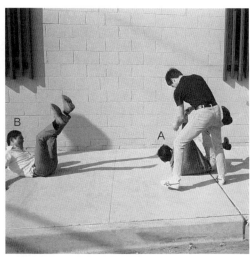

圖 23-27

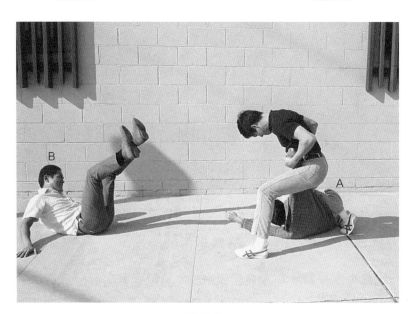

圖 23-28

撤回左腳，抓住 A 的手臂，並轉動身體將其摔倒在地，如圖 23-25 和圖
23-26。李小龍對 A 的面部又是一記直拳，從而結束了戰鬥，如圖 23-27 和
圖 23-28。

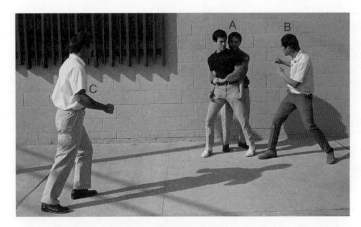

圖 23-29

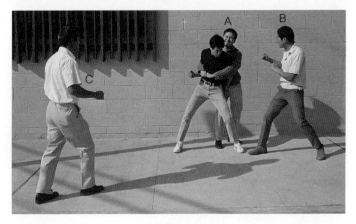

圖 23-30

對身後被熊抱、兩人從前面攻擊的防禦

　　李小龍被襲擊者 A 從背後抱住，襲擊者 B 和 C 準備向他靠近，如圖 23-29。李小龍迅速地對襲擊者 A 的下腹發出攻擊，如圖 23-30。再用一個橫掃的動作，以左手劈砍襲擊者 A 的咽喉，並用右拳攻擊襲擊者 B，如圖 23-31 和圖 23-32。李小龍又用一腳側踢踢向襲擊者 C 的胸部，從而結束了戰鬥，如圖 23-33。

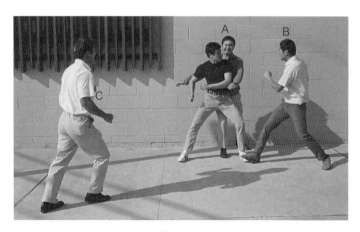

圖 23-31

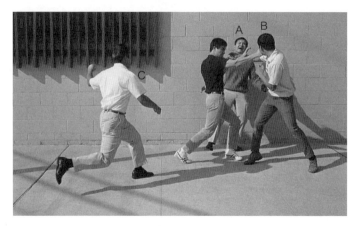

圖 23-32

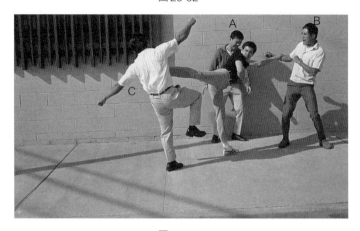

圖 23-33

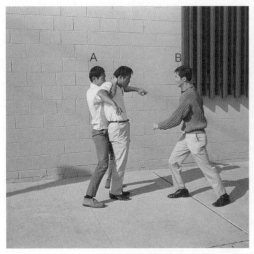

圖 23-34

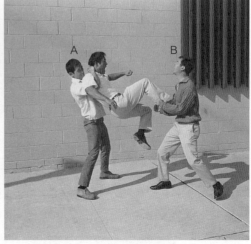

圖 23-35

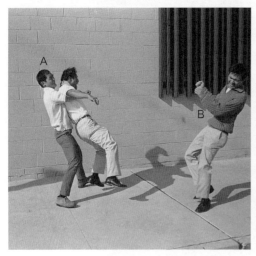

圖 23-36

圖 23-37

對雙臂扣肩壓頭及正面攻擊的防禦

　　當你被襲擊者 A 完全勒鎖住，襲擊者 B 向你撲來時，要向空中躍起，用腳踢擊 B 的胸部，使他向後傾倒，如圖 23-34 至圖 23-36。你的腳一落

圖 23-38

圖 23-39

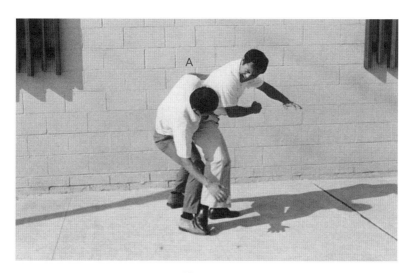

圖 23-40

地，身體要向前彎屈，並抬起右腳，用力蹬踩襲擊者 A 的腳內側，如圖 23-37 和圖 23-38。當襲擊者 A 鬆開他抱緊的手臂時，用肘對其面部進行反擊，如圖 23-39 和圖 23-40。

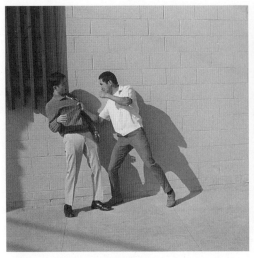

圖 23-41

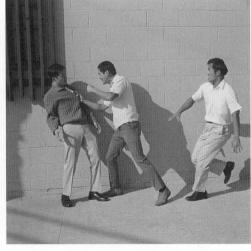

圖 23-42

圖 23-43

圖 23-44

援助受害者或朋友

當朋友正被暴徒襲擊，而暴徒並沒有看見你時，你要悄悄地迅速靠近他，如圖 23-41 和圖 23-42，抓住暴徒的肩，對準他的膝後部位就是一腳側踢，使其跪下，如圖 23-43 至圖 23-45。然後，你和朋友一起抓住他的手腕，將其擒住，並讓他以臉伏地將他按住，如圖 23-46 至圖 23-48。

圖 23-45

圖 23-46

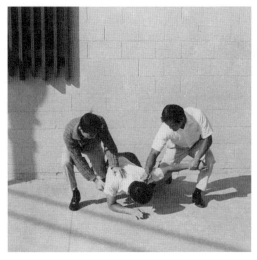

圖 23-47

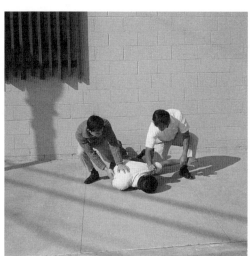

圖 23-48

　　註釋：當有兩三個人襲擊你一個人時，他們往往過於自信而粗心大意，這就增加了你的優勢，因為他們這樣做必然給你留下空當，這在"一對一"的格鬥中通常不會出現。由於對抗多人的襲擊常常是沒有第二次機會的，所以在格鬥中要確保你所運用的技術都能有效實施。你不必擔心傷害襲擊者。你必須竭盡全力地擊敗對手。

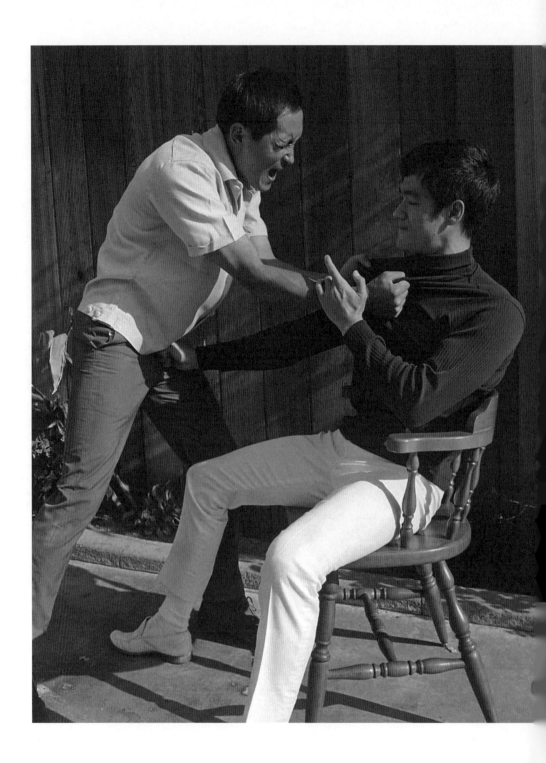

第二十四章

處於易受攻擊位置的防禦

　　李小龍之所以編寫這一章，是因為他相信一個攻擊可以來自任何地方，即使你坐在椅子上或躺着。或者你可能會驚訝，當你被人騎壓在背上，你必須從臥姿進行反抗搏鬥。

　　對於李小龍來說，任何自衛都是可以接受的，意思是你發出的拳腳並不一定要做得那麼漂亮、別致。在自衛中，抓、咬、掐等每種方法都是可行的，只要它能使你在不受傷的情況下擺脫危險的困境就算達到了目的。

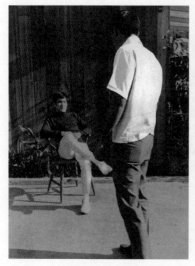 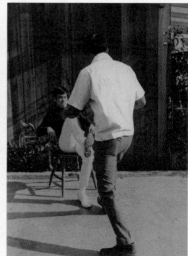

圖 24-1 　　　　　　　　　　　　　　　圖 24-2

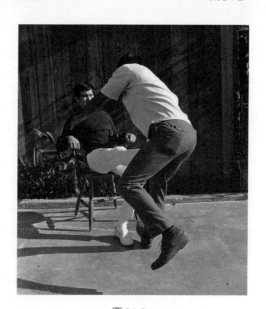

圖 24-3

坐在椅子上的防禦（正面攻擊一）

李小龍坐在椅子上，進攻者向他靠近，如圖 24-1。進攻者在沒有警告的情況下向李小龍衝了過來，但李小龍並沒有站起來，而是本能地用快速的向前蹬踢攻擊對方的下腹，如圖 24-2 和圖 24-3。

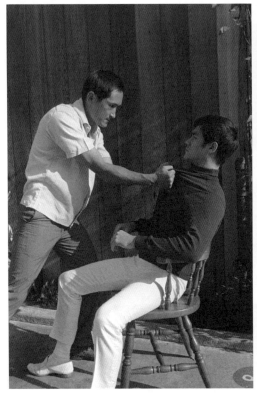

圖24-4

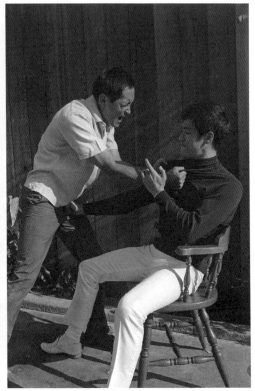

圖24-5

坐在椅子上的防禦（正面攻擊二）

當李小龍坐在椅子上時，一個進攻者用兩手抓住了他的衣服，使他吃了一驚，如圖 24-4。李小龍迅速地進行反擊，用一記右直拳打在他的下腹上，如圖 24-5。

坐在椅子上的防禦（背後攻擊）

李小龍正坐在椅子上，進攻者從背後勒鎖他的頭，使他吃了一驚，如圖 24-6。李小龍用一隻手抓住進攻者的頭髮，用另一隻手戳擊進攻者的眼睛，如圖 24-7 和圖 24-8。

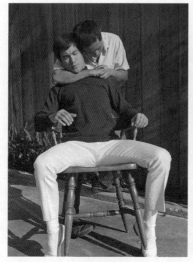 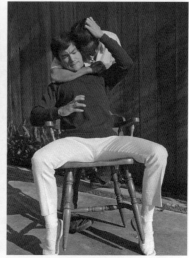

圖 24-6 圖 24-7

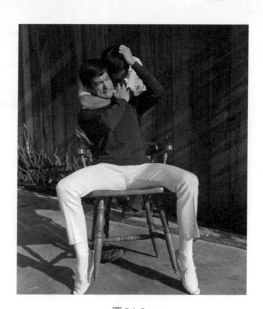

圖 24-8

　　註釋：對付以上這些進攻，運用的反擊技術一定要快速有效。因為你處於劣勢，如果對動作反應得遲鈍就意味着吃虧。例如，進攻者從椅子上將你推倒並擒住，你就不得不再用其他技法，那就不那麼簡單了，再想獲取自由或制服對手就要花較長的時間。

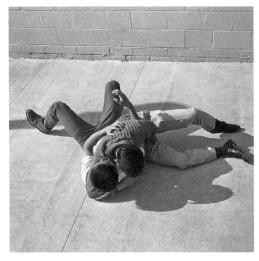

圖 24-9

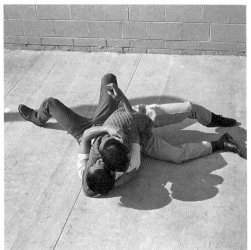

圖 24-10

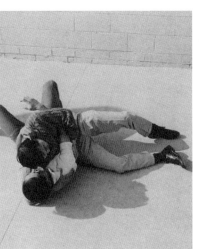

圖 24-11

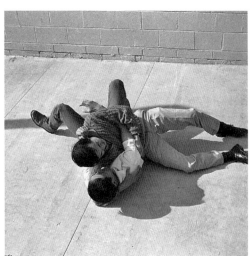

圖 24-12

倒地時的防禦（頭被勒鎖）

進攻者將你按倒在地，並掐住你的頭，按住了你的右手，如圖 24-9。
這時，你要用自由的左手抓住進攻者的耳朵，並向外拉直到他被迫鬆手為
止，如圖 24-10 至圖 24-12。

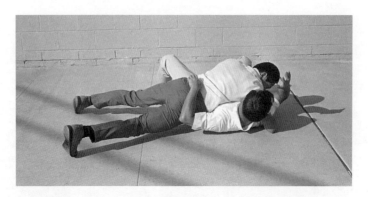

圖 24-13

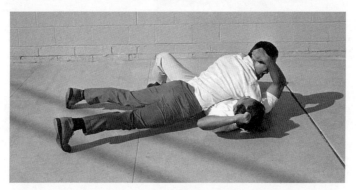

圖 24-14

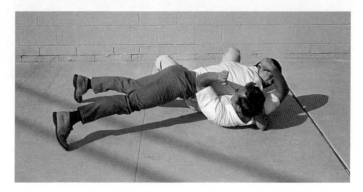

圖 24-15

倒地時的防禦（身體交叉）

　　雖然進攻者以與你成交叉狀的姿勢橫壓在你的身上，但你的兩手是自由的，如圖 24-13。你除了用右手抓住進攻者的耳朵之外，還要用左肘撞擊他的身體，如圖 24-14 和圖 24-15。

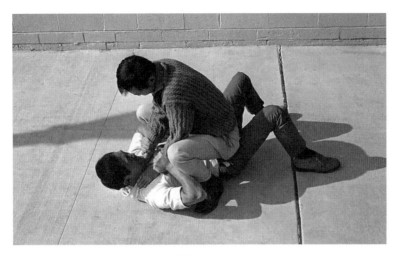

圖 24-16

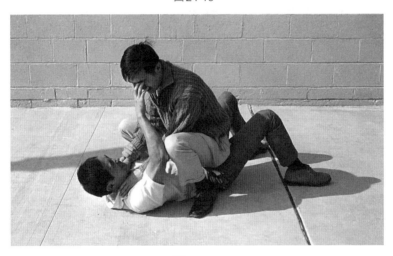

圖 24-17

倒地時的防禦（頭被勒掐）

你仰面倒在地上，被進攻者兩腳岔開蹲坐在你的胸上，並掐住了你的咽喉，如圖 24-16。你要用一隻手抓住進攻者的手腕，以減輕對咽喉的壓力，而用另一隻手則戳擊進攻者的眼睛，如圖 24-17。

註釋：處於臥倒的位置進行防禦，要比直立時困難得多。首先，由於你的活動能力會降低；其次，是你的拳腳技法的運用受到了限制；第三，由於你的活動受到限制，就很容易被兩個或更多的進攻者所征服。

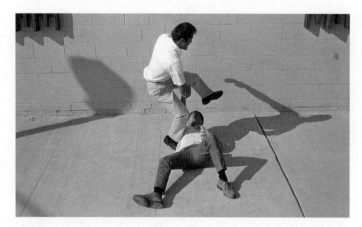

圖 24-18

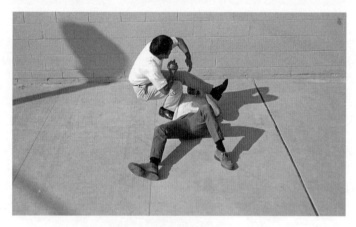

圖 24-19

倒地時的防禦（遭遇踩踏）

　　你仰面躺倒在地，進攻者的兩手握住你的右腕，並企圖踩踏你的胸部，如圖 24-18。那麼你應快速地向進攻者滾動身體，將其摔倒在地，如圖 24-19 和圖 24-20。然後，用你的左勾拳捶擊其下腹，如圖 24-21 和圖 24-22。

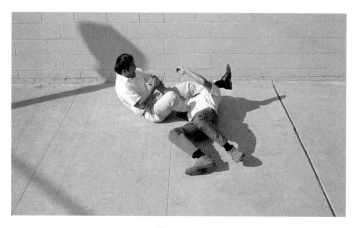

圖 24-20

圖 24-21

圖 24-22

譯後記

我有緣因 80 年代初翻譯李小龍的原著《李小龍技擊法》而開始逐步了解和認識李小龍。回想當年把《李小龍技擊法》一書和截拳道引入中國之事，乃是三十多年前一段令人十分感慨的往事。

1980 年我在北郵念研究生時，由於多年習武的經歷被洩露後，時常有習武者前來切磋和希望拜師習拳者。其中一位非洲留學生引起了我的注意，他在當時十分"特殊化"的留學生小院的帳篷中吊起了沙袋等各類器械，牆上掛了一幅相貌十分英俊的中國人的巨幅照片，這給我的視覺帶來了強烈的衝擊。走進他的宿舍，滿牆都是這位英俊武生的練功照和雜誌畫版，我第一次從這位留學生的口中了解到這就是"Bruce Lee — 李小龍"。從這位非洲男孩的臉神和言語中透射出對這位中國人的無比敬佩。他告訴我，"世界上知道的中國人只有兩個，一位是毛澤東，另一位就是 Bruce Lee（李小龍）。甚至後者的知名度還會高於前者。"對於我們從毛澤東那個年代走過來的人來說，這一比喻確實太使我震驚了。然而，那時李小龍這位世界武壇巨星離我們而去已有七八年了，而國人卻對這位讓外國人徹底改變"中國人東亞病夫"形象的偉人還一無所知，真是太可悲了。

究竟是甚麼讓世界各地無數的外國人對這位年輕的中國人佩服得五體投地呢？我與他達成了默契，我指導他一些練功的技法。他把珍藏的全套練功教材 *Bruce Lee's Fighting Method* 借給我一閱。

我一氣讀完了四冊全書。對於僅看過老版武術書和五、六十年代體育類書籍的我來說，真可謂是耳目一新，該書從基本功、拳法、腿法、步法到實用的實戰技巧，都十分系統而實用，確為一部實戰武技的經典之作。

於是，我將該書的簡介和全書複印件通過時任體委副主任和武協主席的徐才同志送到人民體育出版社。然而，當時還處於改革開放初期，出版社認為"這是本介紹打架的書"，擔心給社會帶來不良影響，需要慎重考慮，一拖便是兩、三年。由此開始邁上了一段艱難的出版旅程。

由於此前國內從來沒有翻譯出版過英文的搏擊對抗類書籍，甚至也無同類的中文書籍借鑒。於是在名詞術語和動作過程的描述上也時有分歧。屈指一算，在出版社眾多編輯和編審的共同努力下，從 82 年交稿到 88 年正式出版問市竟然用了近六年的時間。

此後，《李小龍技擊法》一直是出版社的一本專業暢銷書，然而至中國加入國際版權組織後就停止出版了。二十多年來，雖然關於李小龍和截拳道的書出了不少，但多數是習練者抄來抄去的多，其中也不乏"職業"抄手以此謀生。為了廣大愛好者和修煉者系統地去學習和了解李小龍及其所創立的截拳道的武道哲學和技法的需要，2006 年我曾對該書重新做了詳細的校審。事隔 20 年，關於李小龍和截拳道的信息與資料豐富了很多。我發現由於自己的學識有限，致使書中留下了許多的錯誤和遺憾。十分慚愧，竟然讓廣大的愛好者和讀者們無奈的容忍了近 20 年。

此次重新出版的時間十分緊張，在該過程中得到了各方面的大力支持和協助。截拳道傳播者中的後起之秀史旭光參與了新版第十六章（由黃錦銘撰文）和前言（由李香凝撰文）等的翻譯。雖然他曾是我的一位學生，但是在兩次的書稿校審中，憑藉他十多年來在研習李小龍截拳道方面的執著，以及知識與經驗的積累，在共同推敲之下彌補和修正了舊版中的許多不足，同時也使新版內容在術語表達上也盡可能貼近了現行截拳道教學中的習慣。

無疑，完整版中文《李小龍技擊法》能趕在李小龍逝世 40 週年之際發行，將對李小龍及截拳道在全球華人中的傳播再次起到很好的推動作用。"李小龍技擊法"本身就是一門實踐的學問，其中有許多問題有待每一位習練者在實踐中不斷體會，共同讓完整版在傳播中變得更加完整。

鍾海明

2013 年 6 月 於武醫書院